《丝路·青春》大型原创舞台剧音乐实践综合训练

王贤俊 刘湛 常薇 编著

中国戏剧出版社

CHINA THEATRE PRESS

图书在版编目（CIP）数据

《丝路·青春》大型原创舞台剧音乐实践综合训练 /
王贤俊，刘湛，常薇编著 . — 北京：中国戏剧出版社 ,2022.9
ISBN 978-7-104-05130-5

Ⅰ．①丝… Ⅱ．①王… ②刘… ③常… Ⅲ．①歌舞剧—
教材 Ⅳ．① J833

中国版本图书馆 CIP 数据核字（2021）第 178035 号

《丝路·青春》大型原创舞台剧音乐实践综合训练

责任编辑：齐　钰　赵成伟
责任印制：冯志强

出版发行：中国戏剧出版社
出 版 人：樊国宾
社　　址：北京市西城区天宁寺前街 2 号国家音乐产业基地 L 座
邮　　编：100055
网　　址：www.theatrebook.cn
电　　话：010-63385980（总编室）　010-63381560（发行部）
传　　真：010-63381560

读者服务：010-63381560
邮购地址：北京市西城区天宁寺前街 2 号国家音乐产业基地 L 座

印　　刷：北京九州迅驰传媒文化有限公司
开　　本：787mm×1092mm　1/16
印　　张：25.75
字　　数：560 千字
版　　次：2022 年 9 月　北京第 1 版第 1 次印刷
书　　号：ISBN 978-7-104-05130-5
定　　价：158.00 元

绪　论

《丝路·青春》作为大连艺术学院倾尽全院之力打造的精品原创大型舞台剧目，分为《薪火相传》《文明瑰宝》《古今求索》《中外荟萃》《丝路青春》《千年之约》六个篇章，以一群大学生沿着"一带一路"沿线国家进行艺术采风时所发生的故事为主线展开。沿着这条线路，呈现在我们面前的是不同地域、不同国家、不同民族的艺术元素。

自首演后，尤其是 2017 年 11 月 24 日在北京人民大会堂汇报演出之后，全国各大媒体和首都观众好评如潮，也是对大连艺术学院"三个课堂联动教学"的充分肯定。对于这样一部精品剧目，靠舞台演出只是其中的一个部分，为了更好地推进大连艺术学院的艺术实践教学工作向深层次发展，音乐学院音乐学教研室组织相关教师对作品进行了细致的整编，推出了大型原创舞台剧音乐实践综合训练之《丝路·青春》鉴赏篇。

该鉴赏篇的特色为打乱了原来剧目中的分曲结构，创新性地以音乐欣赏基础知识篇、历史文化篇、地域文化篇、青春风采篇四个单元章节来进行结构，同时在每一单元的曲目赏析过程中，采取了导读、欣赏、谱例、图片四个板块合一的行文写作方式，形式较为新颖，知识性与趣味性较强，很好地呈现了《丝路·青春》这部作品的艺术神韵，同时也是音乐学院音乐鉴赏课程教学的重要补充资料。

参编人员：张小梅、曲立昂、焦婧、张小鸥、张一文、张丽娜、金舒、齐迹、金怡、李晓爽、刘梦琪、王辉、李静、高昂、王玮、刘景坤、王晓光、鄢红、王营、谢骁、高淼、王笛、谷月、李莉、林南、陈俊虎、冯誉家、孙超、赵天虹、张莹。

目　录

声乐篇

钢琴篇

鉴 赏 篇

第一章 音乐欣赏基础知识篇

音乐是通过有组织的音（主要是乐音）所形成的艺术形象，表现人们的思想感情，反映社会现实生活的艺术。创作、演奏（演唱）和欣赏，是音乐艺术实践的三个方面。欣赏音乐是一种审美活动。高尔基说过："照天性来说，人都是艺术家。他无论在什么地方，总是希望把美带到他的生活中去。"美的标准是由一定时代、一定民族、一定社会阶级和阶层的审美趣味所决定的。形式美只是艺术美的一个方面，更重要的是艺术作品的内容美、意蕴美。

第一节 音乐欣赏概述

音乐欣赏是人们感知、体验与理解音乐艺术的一项主体性的实践活动。它与音乐创作、表演活动的重要区别之一是：后者的心理活动必须凝结为具有一定物质形态的精神产品，而音乐欣赏则主要表现为欣赏者主体的一系列心理活动。由于音乐欣赏是以音乐作品为对象的，因此，做到对音乐作品的准确理解与认识，就成为音乐欣赏心理活动的基本前提。

"情"是指音乐所表现的感情。抒情是音乐艺术最基本的表现功能。然而，音乐中的感情表现并不只限于喜怒哀乐，它还往往和人的精神和性格结合在一起，此即"神情兼备"；有时它还和某些客观景物的移情相联系。音响感知与内容想象相结合，即"情意交融"。"情"（包括"情感"与"情景"）是音乐结构的里层，属于传统内容的范畴。对"情"的体验，是由音乐欣赏心理要素中的情感体验与想象联想来完成的。

"意"是指音乐所表现的思想意境。音乐中一切情感表现无不受思想的支配，又无不与一定的社会生活相联系。欣赏音乐最终是要深入到音乐的最里层——思想意境的体验之中。从音乐欣赏心理来说，对"意"的领会突出地体现为理解认识的作用。音乐作为一种声音艺术，不仅具有音乐音响的外部形式，而且还具有人类社会生活和思想感情的丰富内涵。音乐音响形式只不过是音乐总体结构的表层，虽然欣赏者通过听觉从音乐中直接接触到的只是这个表层，然而，他们还必须从这个表层深入到音乐总体结构的里层，去感受、体验与理解音乐中的感情内容和思想意境。

在音乐欣赏过程中，音响感知、情感体验、想象联想、理解认识这四种心理要素各自担负不同方面的任务，然而它们又不是孤立地、彼此毫无联系地单独进行活动，相反，在

整个欣赏活动中，它们始终结合得非常紧密，彼此影响，相互作用。下面，我们将首先对这几种心理要素分别作出分析，然后再进一步阐明它们之间的联系，对音乐欣赏心理的整体加以总的论述。

一、音乐欣赏中的音响感知

"声"是指音乐音响及其结构形式。它还可以分为"音"与"形"两个小的层次。"音"是指直接作用于人的感官的音乐音响；"形"是指由音乐音响连接而成的音乐结构形式。"声"是音乐的表层，是音乐中可以通过听觉直接感受到的唯一结构层次。与"声"相对应的音乐欣赏心理要素是情感体验，欣赏者只有通过对音乐表层的音响感知，才能进入对音乐里层的情感体验。

（一）音响感知是欣赏者对音乐音响及其艺术组合——音乐形式的总体知觉

根据心理学的研究，感知或知觉是指人对客观事物外部联系的综合反映。它是在感觉的基础上形成的，是比感觉更高级的感性映象，它所反映的是当时直接作用于我们感觉器官的对象的各种特性的总和。

人类的音乐感知能力的获得，是在长期的社会实践，特别是在音乐实践中，逐步使自己的感觉器官由生理的器官发展成为"文化的器官"的结果。马克思曾经指出："人的感觉、感觉的人类性——都只是由于相应的对象的存在，由于存在着人化了的自然界，才产生出来的。""只有音乐才能激起人的音乐感。"然而，马克思上述的话是就人类整体，就人类感知能力的客观条件来说的，而就具体的单个人的主观方面来说，是否能把某一事物，例如音乐，作为他的感知对象，那就要看他主观上是否具备这种能力。这也正如马克思所说："对于不辨音律的耳朵来说，最美的音乐也毫无意义。"

人的音乐感知能力大体说来，包括如下三个方面：

①对音乐音响——音高、节奏、力度、音色等基本要素的辨别力。音乐尽管千变万化，但最基本的是由这些要素构成的。如果具备了对这些音乐要素的辨别力，那也就具备了音响感知的基础。

②对音乐音响及其结构形式的综合感受力，包括旋律感、节奏感、多声部的音乐感以及乐曲结构的整体感等几个方面。其中，旋律感具有最重要的意义，因为音乐的艺术表现主要是通过旋律进行的，正是旋律的起伏变化和抑扬顿挫，最有效地传达出音乐艺术的表情性质。有人把旋律比作音乐的灵魂是很有道理的。

节奏感是音乐音响感受力中的另一重要因素。音乐之所以能够千变万化、具有极其丰富的表现力，节奏在其中起着非常重要的作用。音乐与现实生活和人的感情活动的联系在很大程度上也是由节奏造成的。因此，欣赏者应以与旋律感同等的注意力来培养自己的节奏感。

多声部音乐的感受力在音乐音响感受力中也占有重要地位。随着音乐的发展，人们逐渐对单声部音乐感到不满足，在欧洲，继复调音乐的兴盛之后，近两三百年来主调音乐得

到了很大的发展，这些多声部的音乐手法广泛应用于合唱音乐、键盘音乐、管弦乐等各个领域。在我国也很早就出现了多声部音乐的因素，而在现代音乐创作中，多声部音乐的写作手法得到了更广泛运用。因此，在旋律感和节奏感的基础上，逐步培养对多声部音乐的感受力，对于提高音乐欣赏能力、扩大欣赏范围都具有重要的作用。

对乐曲结构形式的整体感受力在音乐音响感知中起着合成的作用，它是欣赏者按照音乐本身的发展规律，在感受中把音乐的各种要素合成为主题、旋律、乐段、乐章，直至完整的乐曲的感知活动。由于音乐是在时间运动的过程中逐步展现的，因此，对音乐音响从时间运动的过程中加以总体把握，在获得完整的音乐感受方面具有格外重要的意义。

③为了完成上述音响感知的基本要求，欣赏者有意识地培养自己对音乐的注意力和记忆力是非常重要的。音乐是时间性的艺术，音乐随着时间的运动转瞬即逝，如果在音乐欣赏中没有对音乐的高度注意力，那就不可能获得对音乐的整体感知。同样，欣赏者如果在音乐欣赏过程中能够有意识地记住一些前面出现过的音乐主题和旋律，那就会从前后对比和发展中更好地获得对音乐的整体感知。音乐记忆力还关系到整个音乐感知能力的提高。此外，培养音乐注意力与记忆力，还会有助于音乐欣赏敏捷性的养成。敏捷性是艺术鉴赏力中最重要的素质之一，法国著名哲学家、美学家狄德罗曾经说过，艺术鉴赏力就是"由于反复的经验而获得的敏捷性"，而这对于欣赏音乐这种时间性的艺术来说是尤为重要的。

以上述三个方面为基本标志的音响感知能力，是在音乐欣赏实践过程中逐步发展、提高和趋于完善的。

需要指出的是，在这个过程中，欣赏者并不注重运用某种概念体系去对音乐进行理性分析，例如分析音程关系、和声进行、曲式构成，等等。音响感知的特性在于欣赏者对音乐音响及其结构形式的感性体验和直接印象。

（二）音响感知是音乐欣赏的前提和基础，同时也构成了对音乐形式美的欣赏

音乐音响及其结构形式是音乐欣赏的直接对象。欣赏者对音乐表现内容的体验必须经由音响感知的引发，音乐欣赏中的情感体验、想象联想以及理解认识都是在音响感知的基础上进行的。离开音响感知，对音乐的欣赏就无从谈起。

另一方面，音响感知又构成了对音乐形式美的欣赏。任何美的事物（包括音乐美）都是由内容美和形式美两个方面构成的。音乐的内容美是社会生活美和人的思想感情美的艺术表现，而音乐的形式美则表现为传达内容时所创造的悦耳动听的音乐音响和巧妙精致的音乐结构形式。一般来说，对于音乐形式美的欣赏总是和对内容美的欣赏不可分割地结合在一起的。只有部分作品，例如欧洲比较古老的复调音乐、现代某些以纯形式观点写作的乐曲，形式的因素比较突出，在对这部分乐曲进行欣赏的时候，音响感知这一心理要素在整个音乐欣赏心理中相应地占据了主要的，甚至是全部地位。然而，在通常情况下，特别是对于那些具有深刻内容的优秀音乐作品，是不能抱着一种纯形式的观点去欣赏的，因为这种观点会局限人们对音乐的欣赏和理解。因此，音响感知只有与情感体验、想象联想以及理解认识等心理要素结合起来，才有可能达到音乐欣赏的完美境界。

二、音乐欣赏中的情感体验

情感是伴随着人对客观事物的认识活动而出现的喜怒哀乐等心理体验活动。音乐是一种长于表现和激发情感的艺术。因此，情感体验这一心理要素在音乐欣赏中占有十分重要的地位，它既是欣赏者对音乐的情感内涵进行体验的过程，也是欣赏者自己的情感和音乐中表现的情感发生共鸣的过程。

（一）准确、深刻和细致地体验音乐作品的情感内涵，是音乐欣赏中情感体验的基本要求

对音乐作品情感内涵的体验，首先表现为感性上的直接体验。比如，一首乐曲是快活的，或是悲哀的，凭借听者的感性经验自然地会产生一种体验。当然，这种体验要以正确的音响感知为前提。当欣赏者对某种音乐音响及其艺术风格不熟悉，不能正确地进行音响感知的时候，那他就不可能获得正确的情感体验。上面所讲的感性的、直感式的体验，毕竟是一种初步体验，如果仅止于此，欣赏者虽然有可能体验到乐曲的基本情感，但是却往往会局限在喜怒哀乐的情感类型的体验上面，而不能深入地体验乐曲情感的内在含义。

因此，进一步的要求是理解认识这一心理要素的参与，从各个方面去研究和了解乐曲情感的内在含义。之所以提出这种进一步的要求，是因为音乐中所表现的情感是由一定的社会生活所引起，并且是和一定的思想相联系的。正如我国古典音乐论著《乐记》所说："凡音之起，由人心生也，人心之动，物使之然也。"但是，由于音乐表现手段的特殊性，使得它在表现情感的同时，却不能把情感所赖以产生的思想和生活基础同样明确地表现出来，这就要求欣赏者在凭借感性进行情感体验的同时，也能够有意识地运用理性因素，深入体验乐曲情感表现的内涵。在欣赏声乐作品和标题器乐作品时，对歌词、标题等非音乐因素予以充分的注意是完全必要的。

然而，为了揭示音乐作品情感表现的内在含义，不仅仅限于运用这些非音乐因素。无标题的音乐中不包含非音乐因素，并不意味着它们的情感表现没有其生活和思想基础。因此，不论是对于声乐作品或器乐作品，标题音乐或非标题音乐，都应尽可能从更广的方面，例如：乐曲产生的时代环境、社会思潮、风格流派以及作曲家的生活经历、创作意图、表现方法等各个方面，去进行研究和了解，以求得对音乐作品情感内涵的更深刻的体验。这是单凭感性体验不可能得到的。

（二）与欣赏者自身的生活体验密切相结合，是音乐欣赏中情感体验的又一重要特点

上文所说的情感体验，主要是从把音乐作品作为一种客观对象的角度来说的，然而，音乐欣赏在许多情况下却呈现着一种与欣赏者自身的生活体验密切相结合，甚至融为一体的情形。白居易《琵琶行》中琵琶女的演奏使得满座听者"皆掩泣"，然而"座中泣下谁最多？江州司马青衫湿"，乃因诗人与琵琶女"同是天涯沦落人"之故。此类例证实不胜枚举。

这就说明了音乐欣赏中的情感体验，在许多情况下并不仅仅是对音乐作品情感内涵的体验，而且往往与欣赏者自身的情感活动融为一体，甚至达到觉得乐曲抒发的就是自己的

情感的程度。也正是这个原因，使音乐欣赏中的情感体验表现得更强烈和更直接。

（三）对两种自律论音乐美学观点——"病理欣赏说"与"情感移入说"的评价

19 世纪中叶，奥地利音乐美学家汉斯立克在《论音乐的美》一书中，写了名为"审美地接受音乐与病理地接受音乐之对比"一章来专门谈论音乐的欣赏。他认为注重情感的欣赏是"病理地"接受音乐，而对音乐形式的"纯粹观照"才是"审美地"接受音乐。他把音乐欣赏中的情感体验说成是受了音乐的"原始力"的刺激，陷入一种"病态的朦胧、感受、迷恋、彷徨状态"，并说"它像乙醚、氯仿之类的麻醉剂那样使人全身处于一种梦境似的醉醺醺的状态"。毋庸讳言，人对外物的心理反映和人的情感变化是以相应的生理变化为基础的；但是却不能因此就把音乐欣赏中的情感体验统统归之为原始的生理刺激。作为社会人的情感是以受理性的支配为其特征的，特别是美感，属于人类的高级情感，它与伦理感、理智感等构成了人类区别于其他动物的特有的情感领域。音乐欣赏中的情感体验同样是受理性支配的。

汉斯立克的音乐欣赏论根源于他的形式美论，并且和康德、克罗齐美学中的"形相直觉说"一脉相承。这种"形相直觉说"认为："审美的事实就是形式，而且只是形式。"显然，这是一种偏狭和片面的理论，它虽然有可能对人们欣赏音乐艺术的形式美方面有某些启发作用，但是并不能正确揭示音乐艺术及其欣赏的本质规律。

"情感移入说"在音乐欣赏中也是颇有影响的。这个学说的倡导者是李普斯。他认为音乐是一种纯形式的艺术，本身并无感情可言，只是由于欣赏者把自己的情感移入音乐中，才使得本无感情的音响形式具有了人的情感。在这一点上，李普斯和汉斯立克的主张也有相一致的地方。汉斯立克虽然主张对音乐形式的"纯粹观照"，但他也并不否认音乐能在听众的心里引起感情反应。他说："音乐比任何其他艺术美更快更强烈地影响我们的心情。"不过，他认为这种感情反应只是一种生理现象，甚至是病理现象，与音乐美的欣赏并无关联。

如前所述，我们并不否认音乐欣赏中的情感体验必然带有欣赏者个人的主观成分，但它并不能决定或改变音乐本身的情感内涵。李普斯在对音乐本质的看法上，即认为音乐并不表现感情这个根本点上，和汉斯立克是完全一致的。"情感移入说"的根本问题就在于，它否认音乐本身所具有的情感内涵，而把音乐和情感的联系仅仅归之于欣赏者主观情感的移入，从而完全抹煞了音乐欣赏中情感体验的客观依据。

三、音乐欣赏中的想象联想

想象，是人类的一种带有创造性的心理活动。心理学上又把它分为创造想象和再造想象。创造想象，是指在过去知觉材料的基础上，经过重新改造与组合，创造出新形象的心理活动。创造想象的结果是新形象、新事物和新成果的产生。文艺创作（包括音乐创作）就是一种重要的创造想象活动。再造想象，又称再现想象，是指按照对已有事物的描述和表达，再造出这个事物形象的心理活动。文艺欣赏（包括音乐欣赏）就其性质来说，属于再造想象活动。联想，是指由某一事物想到与其相关的另一事物的心理活动，也属于再现

已有形象的心理活动。想象和联想这两个概念在有关音乐欣赏的著作中用得相当普遍，本文在运用这两个概念时把它们稍加区分，即把由描绘性音乐所引起的对相关生活形象和意境的想象叫作"联想"，把由音响感知与情感体验所引起的自由想象称为"想象"。

（一）描绘性音乐所引起的联想

这种情况大多出现在音画式的标题音乐的欣赏当中。其中，又由于描绘手法的不同，有不同形式的联想。

第一种形式，是由对现实音响的艺术模拟所引起的联想。在大自然和人类社会生活中，有一小部分比较谐和悦耳，或是与某一特定的生活形象有密切联系的音响，它们有的时候在音乐中被加以直接的或近似的艺术模拟，以期唤起欣赏者对相关生活形象和意境的联想。例如柏辽兹的《幻想交响曲》第三篇章"田野景色"，先用英国管和双簧管的对答模拟乡间牧笛的呼应，随后弦乐器的震音使人仿佛听到风吹树叶的飒飒声，定音鼓演奏的震音则仿佛远处传来的雷鸣。

第二种形式，是运用声音与视觉形象的类比关系，也即运用人的感觉器官之间的"通感" 所引起的联想。这种手法的运用，突出地表现在欧洲后期浪漫派、印象派和民族乐派的作品中。里姆斯基·柯萨科夫关于"色彩听觉"的试验是在音乐中运用"通感"的著名例子，他从理论和实践上坚持了声与光的类比。印象派的代表人物德彪西，在创作上刻意追求对视觉印象的声音描绘。例如，他的管弦乐作品《夜曲》第一首《云》，就是运用有层次的声音运动，以唤起欣赏者对云层移动的视觉联想。

音乐欣赏中"通感"式的类比联想，主要是通过听觉与视觉之间的类比关系来进行的。这种听觉与视觉之间的类比关系，对于创作者来说，是把客观事物的色、形、线转化为声音，即把视觉形象转化为听觉形象；对于欣赏者来说，则是通过联想把由听觉得到的音乐音响再转回到由色、形、线所构成的视觉形象中去。

此外，还有些作品综合运用了上述两种形式，通过多样化的音乐描绘手法，唤起欣赏者的联想。例如里姆斯基·柯萨科夫的交响组曲《天方夜谭》，不仅运用了对海浪轰鸣的音响模拟，而且还运用了视觉形象与声音的类比手法，以唤起欣赏者对波光闪烁的大海的各种运动形态的联想。

音乐音响之所以能唤起欣赏者对相关的生活形象和意境的联想，是由于人对客观事物的感受是一种综合的心理反映。如果通过某种方式对其中某一因素，例如听觉感受，予以刺激，哪怕是微小的暗示，往往就会触发其他感官的连锁反应，通过联想得到对这一事物的完整感受。我们在日常生活中也会经常遇到这种情况，例如仅仅听到一个熟人讲话的声音，也会立刻在头脑中浮现出他的面容身影。音乐欣赏中这种形式的联想活动的发生，正是基于现实生活中声音与其他因素（形象、动作、色彩……）的有机联系。应当指出，音乐中的描绘性并不是单纯的声音描绘，而总是和一定的情感表现结合在一起，因此，欣赏者从中得到的也是"情景交融"的综合感受。这里可能遇到这样一个问题：欣赏者由音乐的描绘性所引起的联想，是否总是伴随着明确的视觉联想呢？心理学的研究证明这并不一

定，它往往因人因时而异。对于视觉形象储备丰富、思想敏捷的人来说，有可能在意识中显现出视觉形象的画面，但是，对于许多人来说，视觉形象的联想并不那么明确，有些只是一种模糊的近似物，有些则只是与这一外部形象相关的具象概念。巴甫洛夫学说认为："人类接受和反映外界刺激的神经活动有两个信号系统，其中，第一信号系统是对外部刺激的直接的、具象的、感性的反映，第二信号系统则是指以语言为表现形式的抽象的、概括的反映。而第一信号系统和第二信号系统又是相互作用的，在两个信号系统之间并不存在不可逾越的鸿沟。词在以口头语言或书面语言来标志一定的外部影响的时候，在人的身上能够引起跟这些词所标志的、直接影响着人的神经系统的、对人有生物学或社会学意义的刺激物所引起的同样的反映。"这就是说，音乐欣赏中的联想，在有些情况下即使没有直接浮现具体形象，而是以相应的具象概念出现，同样也能够起到想象联想这种心理要素在音乐欣赏中的作用。

（二）情节性音乐所引起的联想

由于音乐与文学、戏剧内容的联系，有些标题音乐带有一定的情节性。对这类音乐的欣赏，应以文学、戏剧原著的题材内容以及乐曲的标题与说明为根据是显而易见的。有的心理学家把这种根据叫作心理上的"预示作用"。然而，在对这类乐曲的题材内容和标题说明有所了解之后，如果不抓住音乐的特殊性，只是简单地用预先了解的题材内容去和音乐对号，也不可能达到音乐欣赏的目的。正如我们前面反复讲过的，由于音乐的物质材料和表现手段的特殊性，即使是这类标题音乐，也不可能把文学性的情节、人物和环境完全表现出来，音乐所能做的主要还是对戏剧情节的气氛、意境，特别是人物感情的发展进行艺术概括。

例如，欣赏柴科夫斯基的《罗密欧与朱丽叶幻想序曲》，通过"预示作用"可以了解到乐曲取材于莎士比亚的同名戏剧。然而，柴科夫斯基并没有着重于戏剧情节的描绘，欣赏者从乐曲中感受到的主要还是人物感情的发展。

小提琴协奏曲《梁山伯与祝英台》是以原来的戏剧情节为发展线索的，作者在每段音乐前所写的小标题，为欣赏者对音乐的情节性的把握做了明确的"预示"，但即使在这种情节性比较强的乐曲里，音乐情节的发展也主要是通过人物感情的发展变化来体现的。欣赏者对乐曲情节的联想是与对人物感情的体验紧密交织在一起的。

（三）由音响感知与情感体验所引起的自由想象

由于音乐反映现实所采取的主要手段并不是描绘性的或情节性的，而是抒情性的，特别是在非标题性的音乐作品中，主要是或者完全是作者对现实生活的主观感受与情感体验的抒发。因此，音乐欣赏中的想象，在许多情况下其实质就是情感体验，或者说是情感形象的想象，这已在前面有所论述。这里要补充的是，有些情况下，欣赏者的心理活动并不只是某种情感体验，而是把这种情感体验作为中介，进一步展开对乐曲意境与形象的想象活动。这种想象活动往往带有自由和随意的性质，表现形式多种多样，并且往往因人因时而异。例如，通常称为《月光》的贝多芬的《#c小调钢琴奏鸣曲》（作品27号之2），本

来并没有文字标题，"月光"的得名是由于一位德国诗人莱尔斯塔听了这首乐曲之后的一种想象。对此，许多人持有异议。俄国作曲家兼钢琴家鲁宾斯坦甚至认为，"月光"的标题是荒唐和滑稽的。这说明由音响感知和情感体验所引起的自由想象，在不同的欣赏者那里有着很大的差异，甚至可能迥然不同。

再以对舒伯特的《军队进行曲》欣赏为例。舒曼说："一天，我和一位朋友弹奏舒伯特的进行曲。弹完后，我问他在这首乐曲中是否想象到一些非常明确的形象，他回答说："的确，我仿佛看见自己在一百多年以前的塞维尔城，置身于许多在大街上游逛的绅士淑女之间。他们穿着长衣裙、尖头鞋，佩着长剑……'值得提起的是，我心中的幻想居然和他心里的完全相同，连城市也是塞维尔城！"

舒曼和他朋友的想象是很明确的生活形象的想象，而且两个人的想象是一样的，但是却不能设想其他的欣赏者也会产生同样的想象。在这种自由想象中，还往往会再现欣赏者个人经历中的某些事件和场面，虽然它和音乐本身的表现意图可能并没有直接的关系。例如，高尔基在他的名著《母亲》中有一段描写母亲欣赏音乐的场面：母亲原不知所奏曲目，"她坐在那里听着，想着自己的心事……"母亲虽然并不知道她听的是什么乐曲，然而她的内心却被正在演奏的音乐激荡起来，并使她联想起自己年轻时经历过的一段辛酸的往事。母亲的想象无疑带有自由和随意的性质，然而却并不是和听到的音乐毫无关系。

音乐，特别是非标题的器乐音乐的欣赏，往往由于欣赏者个人生活体验以及对音乐的感受与理解的不同，明显地带有个人的主观色彩。然而，它又总是受着音乐作品的制约，指向一定的方向。音乐欣赏中的想象和联想活动就是这样在主、客观的辩证统一的关系中进行的。

四、音乐欣赏中的理解认识

音乐欣赏中的理解认识，一般是指运用理性思维对音乐作品的形式、内容以及思想意境进行理性认识和审美评价的心理活动。由于音乐使用的是声音这一特殊的艺术材料，长期以来人们对它的基本性质的认识很不一致，因此对音乐欣赏中是否需要理解认识，以及理解认识在音乐欣赏中所起作用的看法也有很大的分歧。

形式派美学家把音乐看作是形式的艺术，把音乐单纯地比作建筑或图案花纹，他们认为音乐的欣赏就是对声音形式的直观感知，如果需要理解认识，那也不过是为了更好地对音乐形式进行直观感知。

与此相反，我们认为音乐是表现的艺术，音乐欣赏不仅需要生动、具体的感性体验，而且也需要理性认识。虽然在欣赏不同的音乐作品时，理性认识的具体运用情况有所不同，但从音乐欣赏的整体来看，特别是对于那些具有深刻思想内容的音乐作品的欣赏，理解认识这一心理要素更是不可缺少的。

（一）音乐欣赏中的理性认识

音乐欣赏中的理性认识，在对音乐形式的感知中就有所表现，然而，它更主要的是表

现在对音乐作品的思想内容和社会意义的理性认识上面。究其原因，是许多音乐作品的感性形象建立在理性判断的基础上的缘故。贝多芬曾用这样的语言来表达他的艺术信念，他说："自由与进步是艺术的目标，正如在整个人生中一样。"舒曼在谈到他自己的创作时曾说："世界上发生的一切：政治、文学、人类都使我感动；对于这一切，我都按照我的方式进行思考，然后一切都通过音乐来发泄，去寻找一条出路……时代的一切大事打动了我，然后我就不得不在音乐上把它表达出来。"

由于音乐体裁、种类的不同，欣赏中理性认识的表现形式也有所不同。在声乐作品中，音乐是和唱词一起表现形象的，由于唱词能够明确、具体地表现出作品的思想内容，因此欣赏声乐作品的理性认识就表现得比较明显和直接。器乐音乐欣赏中的理性认识则比较复杂，它在对乐曲本身进行理性分析的同时，还特别需要对乐曲产生的时代背景、社会思潮以及作曲家的生活经历和创作意图有所了解，这是相当复杂而困难的，也正因为如此，对器乐音乐内容的揭示至今仍是音乐美学与音乐史学的重要课题。

音乐欣赏中的理性认识，并不是要求欣赏者对音乐作品做出某种抽象的结论，而是要把这种认识融汇在对乐曲的音响感知、感情体验和想象联想之中，使这些心理要素在理性认识的指引下达到更深刻、更高级的阶段。例如，欣赏柴科夫斯基的《第六交响曲》（悲怆）时，如果能对作者所处的时代环境、对沙皇专制统治下俄国的黑暗现实以及如同作者这样的一些向往自由的俄国知识分子苦闷、彷徨的精神状态有所了解，那么就有可能更深刻地体验到这部交响曲的情感内涵和社会意义。否则，欣赏时就很难达到应有的情感深度，更谈不上对乐曲的社会意义的理解。

一些优秀作曲家的作品表明，音乐不仅长于抒发感情，而且还能够表达深刻的哲理思想。贝多芬杰出的交响曲就是这种富于哲理性的音乐作品的代表。正是贝多芬提出了"应该要求人们用理性来倾听我们"的观点。音乐欣赏中的感性体验有待于上升为理性认识，而理性认识又进一步转化为更深刻的感性体验。音乐欣赏中的感性体验与理性认识就是在这种辩证的结合中不断深化的。

（二）音乐欣赏中的审美评价

音乐欣赏虽然不同于以逻辑思维为主的音乐评论，但是由于理解认识的作用，也常常会伴有对音乐作品的审美评价。从某种意义上说，欣赏者通过音乐作品体验的是作曲家对现实生活的主观评价和艺术表现。然而，作曲家的这种评价和表现是否都能为欣赏者所赞同和接受呢？作曲家以为美的东西，欣赏者是否也以为美呢？正是在这里体现出欣赏活动中审美评价的作用。

欣赏者的审美评价可能是"顺态"的，即欣赏者对于作曲家对生活的评价与表现持赞同和欣赏的态度，这时就会由于审美评价的作用增强审美的愉快。然而，也可能出现"逆态"的反应：作曲家以为美的，欣赏者并不以为美，甚至以为是丑。一个趣味健康、富于理想的欣赏者，对于思想颓废、趣味庸俗的音乐不仅不会喜欢，而且会产生反感；反之亦然。有时还会遇到比较复杂的情况，在某些乐曲中精华和糟粕混杂一处，这就要求欣赏者

能够运用正确的审美判断，弃其糟粕，取其精华，从中获得健康的审美感受。

音乐欣赏中的理解认识，在对音乐作品的理性认识和审美评价中显示出它的作用。因此，在音乐欣赏活动中不仅不应排斥理解认识这一心理要素，而且还应充分调动与发挥它的作用。

五、音乐欣赏是多种心理要素的综合运动过程

（一）多种心理要素的综合运动是音乐欣赏的基本心理状态

我们在前面就音乐欣赏中的几种主要心理要素分别做了分析，然而，并不是说这些心理要素在音乐欣赏中都是孤立地进行活动的，也不意味着它们是音乐欣赏过程中的几个不同的阶段。我们分别加以阐述，只是为了更好地说明音乐欣赏是多种心理要素的综合运动，从而有助于对音乐欣赏心理的全面认识。

恩格斯说："当我们深思熟虑地考察自然界或人类历史或我们自己的精神活动的时候，首先呈现在我们眼前的，是一幅由种种联系和相互作用无穷无尽地交织起来的画面，其中没有任何东西是不动和不变的，而是一切都在运动、变化、产生和消失。"音乐欣赏的实际过程正是这样一幅"由种种联系和相互作用"交织起来的心理运动的"画面"，多种心理要素的综合运动是音乐欣赏的基本心理状态。诚然，在音乐欣赏活动中，各种心理要素的实际运用情况可能是各不相同的。但是需要指出的是，这种差异性在许多情况下是由于对音乐本质的理解以及音乐欣赏心理运用的片面性造成的。应该说，音乐欣赏心理的运用正确与否，是有它的客观标准的，这个标准就是欣赏者能否正确而充分地领会与体验音乐的美。一般来说，有修养的音乐欣赏者总是根据不同类型的音乐作品的客观需要，有针对性地运用自己的心理要素及其组合，以达到对音乐作品充分而完美的欣赏，避免由于欣赏心理运用的片面性影响对音乐美的欣赏。

（二）音乐欣赏多种心理要素的综合运动过程

音乐欣赏基本上是一次性的欣赏过程，由于音乐的时间性特点，使得欣赏者不可能脱离音乐的进行而把自己的注意力停止在某一点上，而必须毫不间断地追随音乐的进行，并于音乐终止的同时，完成其一次性的欣赏过程。但是，由于音乐具有多次演奏的可能性，特别是现代录音手段的发展与普及，又使得音乐欣赏具有多次反复的可能性。音乐欣赏，对于每一个具体过程来说，它是一次性的，但是对于它的总体来说，又不是一次完成的，特别是对于那些形式复杂、内容深刻的音乐作品的欣赏，更需要有多次的反复。

这就是说，在一次性的欣赏的前后，有可能通过对所欣赏的音乐作品的形式内容和创作情况的学习和研究，获得对该作品的理性认识，并把这种理性认识融注于感性体验之中，使音乐欣赏成为以感性活动为基础、以理性认识为引导的多种心理要素相互渗透、相互作用的辩证思维运动。而在这种多次性的反复欣赏过程中，音乐欣赏的心理运动和其他思维运动一样，也必然地会呈现出某种阶段性。大体上可以把音乐欣赏的心理过程划分为初级与高级两个阶段。

音乐欣赏的初级阶段，是由音响感知以及与之自然相伴随的情感体验与想象联想构成的，是对音乐的初步的、"情趣"的欣赏。所谓"情"，是指对音乐情感内涵的初步的感性体验，如听到欢快的乐曲，自己也情不自禁地欢快起来；听到悲哀的乐曲，自己的心里也不由得生出一种悲哀之情，至于这是怎样的一种欢快或悲哀，则无暇或无力去深入探寻和思索。至于"趣"，则是指欣赏者从音乐形式因素的欣赏中所得到的美感和乐趣，如从乐曲优美的音色、动人的旋律、富于变化的节奏以及和声的巧妙配置等所得到的审美愉快和兴味。这种"情趣"的欣赏更多地带有感性认识的特点，属于感觉、印象的阶段，这种初级阶段的欣赏可以在一定程度上达到对音乐美的欣赏，特别是对于那些比较通俗、浅显的乐曲的欣赏。但是，对于结构庞大、手法复杂、表现内容深刻或隐晦的乐曲的欣赏，仅仅靠初步的、感性的欣赏显然是不够的，这就要求音乐欣赏经过多次反复由初级阶段向高级阶段发展。

音乐欣赏的高级阶段是由于有理解认识这一心理要素的参与，使音响感知、情感体验和想象联想向更深刻、更明晰的高级阶段发展。这时，对音乐形式的感知已不仅是片断的、模糊的"趣"的欣赏，而是在理性认识的指引下对音乐音响及其组合形式的完整感受与欣赏；对于"情"的体验，也已不仅是初步的感性体验，而是在理性认识的指引下进入更深刻、更明晰的情感体验以及想象联想的高级阶段。由于对乐曲产生的时代背景、社会思潮、风格流派以及作曲者创作情况的深入了解，欣赏者还有可能达到对乐曲的思想内容与社会意义的进一步认识与理解。

从音乐欣赏的初级阶段进入高级阶段，是一个逐步提高的过程，这期间并没有十分明确的界限。初级阶段并不排斥理性认识，相反，欣赏者的全部智能和经验一开始进入欣赏过程就在发挥作用；而高级阶段也自始至终脱离不开感性的体验，否则也就不称其为音乐欣赏了。

音乐欣赏活动由初级阶段向高级阶段的发展，将导致一种完备的音乐审美心理结构的形成，其基本标志是音响感知、情感体验、想象联想、理解认识等心理要素的全面发展与协调运动。这种完备的心理结构的养成，可以为音乐美的欣赏奠定一个健全的心理基础并提供一种方法，从而有助于人们音乐欣赏能力的提高，而这正是我们研究音乐欣赏心理的出发点。

第二节　音乐欣赏所应注意的几个问题

一般来讲，音乐欣赏有三个阶段：官能的欣赏；情感的欣赏；理智的欣赏。官能的欣赏主要满足于悦耳（即好听），是比较肤浅的欣赏。要对一个音乐作品进行全面的领略，从而获得完美的艺术享受，除了官能的欣赏以外，还必须进入情感的欣赏和理智的欣赏。

要从官能、情感和理智三个方面全面地欣赏一个作品，具体来讲，至少应该注意以下几方面的问题：

一、"听"与"欣赏"

欣赏音乐不等于听音乐，千万不要把音乐的"听"和"欣赏"混为一谈，否则就是很大的错误。听音乐只是为了娱乐，这只停留在音乐欣赏的最初阶段，即感官欣赏阶段。有很多人认为听就是欣赏，为听音乐而听音乐。马克思说："如果你想得到艺术的享受，你本身就必须是一个有艺术修养的人。"音乐欣赏是人类诉诸听觉的感性活动，它能唤醒人的音乐感觉，提升人的艺术修养。托尔斯泰曾说："我喜欢音乐胜过其他一切艺术。"黑格尔曾说："音乐是精神，是灵魂，它直接为自身发出声音，引起自身注意，从中感到满足……音乐是灵魂的语言，灵魂借声音抒发自身深邃的喜悦或悲哀，在抒发中取得慰藉，超越于自然感情之上；音乐把内心深处感情世界所特有的激动化为自我倾听的、自由自在的，使心灵免于压抑和痛苦……"因而，欣赏是从审美的角度去听音乐，而要达到真正的欣赏目的，还要通过音乐形象启发、了解作品的内容表现，产生与作品感情的共鸣，进而领悟其中的哲理构思与艺术真谛，这才是音乐作品与表演的最后归宿，也才能体现作品的美学价值。

二、时代背景分析

一首音乐作品，总是表现了作曲家对现实生活的感受。因此，要比较深刻地领会作品的思想内容，就必须了解作品产生的时代背景和时代特点。例如瞿维的交响诗《人民英雄纪念碑》是悼念和歌颂 1840 年以来，特别是"五四"以来在解放战争中牺牲的人民英雄的；但作者立足于社会主义革命时代的历史叙事，表现了新中国人民站立在人民英雄纪念碑前缅怀先烈的内心感受，有鲜明的时代特点。贝多芬的《第三交响曲》《第五交响曲》《第五钢琴协奏曲》《爱格蒙特序曲》等英雄特征的作品，是在法国资产阶级大革命的影响中产生，反映了人民群众反抗专制暴政的斗争。他的"第七交响曲"和"第九交响曲"，则分别反映了作曲家处于民族解放战争和梅特涅反动统治时期的精神状态和思想境界。肖邦成熟时期的很多钢琴作品（波兰舞曲、前奏曲、叙事曲、奏鸣曲等）反映了 1830—1831 年华沙起义失败以后，其对波兰局势的悲愤、焦虑和对苦难祖国的深切怀念。柴科夫斯基的第四、五、六交响曲、《曼弗雷德交响曲》和许多浪漫曲，反映了当时俄国资产阶级知识分子在亚历山大二世和亚历山大三世反动统治下苦闷彷徨的心情和渴望光明幸福的意愿。

三、作曲技术理论知识的掌握

在音乐的王国里，音高、音强、音色、节奏、旋律、和声、曲式、复调等要素都极为重要，同时有各自的不可替代的表现力。我们仅以旋律来说明这一点，一般来讲，在一部作品中，旋律的重要性仅次于节奏。如果说节奏使我们联想起形体动作，旋律就使我们联想起精神情绪。这两种基本要素对我们所产生的作用是同样神秘的。为什么一支优美的旋

律会感动我们？这一点迄今无法解释。我们在说明优美的旋律究竟是由什么构成的方面甚至没有十足的理论上的把握。

不过，大多数人认为他们具有识别优美的旋律的能力。因此，他们一定是在应用某种标准，尽管那是无意识的标准。我们虽然不可能预先为好的旋律下一个定义，却可以从我们熟悉的好旋律中形成一些概念，以便总结归纳优美的旋律写作的特点。

在作曲时，作曲家总是不停地接收或拒绝从他内心自然地产生的旋律。在创作的任何其他方面，作曲家都没有像这样被迫广泛地依赖于自己的音乐天性。不过他若是力图对旋律进行加工，就很有可能运用上述那种识别优美旋律的标准。那么构成动听的旋律的原则是什么呢？

一支优美的旋律从整体来说就像一首乐曲那样，在匀称方面应当令人满意，必须使我们感到它是完善的和必然的。为了达到这一目的，旋律线一般要长而且流畅，有令人感兴趣的起伏，一般在接近结尾时达到高潮。很明显，这样一支旋律一定会穿梭于各种音符之间，避免不必要的反复。在旋律结构中，节奏的流畅感也是非常重要的。很多优美的旋律只有一些细微节奏变化。但最重要的是，旋律的表情的性质必须能引起聆听者的情感反应。这一点是最难预料的，因为不存在任何可以遵循的规则。单纯从结构上讲，我们在每一支好听的旋律中，都能发现一种可以通过删去旋律中"不必要"的音符从旋律线的基本曲调中取得的构架。只有专业音乐家才能为一支结构良好的旋律的构架进行"X射线"分析，而没有受过专门训练的外行肯定不会自觉地感到缺乏一种真正的旋律支柱。这种分析通常可以表明，旋律像一些句子，其间常有停顿，正如写作中的逗号、分号、冒号。这些临时的停顿或终止，通过把旋律线分成若干比较容易理解的分句，使旋律线更易于理解。

上述的几个问题只是在音乐欣赏过程中存在的最为明显、常见的问题。在实际的音乐欣赏过程中所产生的新问题更是不胜枚举。只要坚持多欣赏优秀的音乐作品，真正地热爱音乐、热爱生活，让自己的情感、思维、想象在音乐欣赏中充分地释放，我们的音乐欣赏水平和音乐审美能力一定会有质的飞跃和提高！

第二章　历史文化篇

第一节　《丝路颂》

【导读】

"颂"早在《诗经》中就作为一种文体出现，是宗庙祭祀的舞曲歌辞，内容多是歌颂祖先的功业，体现其"颂今之德，广以美之"的本质特征。而颂歌是一种内涵十分丰富的符号，从字面意思来看，"颂"的歌颂本质有强烈的政治色彩，而"歌"则是一种艺术的存在，体现的更多是艺术价值和文化内涵。因此，颂歌作为我国音乐文化中的瑰宝，在社会历史中占有重要地位，它不仅是对中国优秀历史文化精神的礼赞，更是推动中华民族不断筑梦、不断创新、不断发展的动力源泉。

【聆听与感受】

◎泛听曲目：《延安颂》

莫耶作词，郑律成作曲。该曲于1938年4月创作于延安，歌曲热情地歌颂了抗日战争中的延安欣欣向荣的动人景象，具有抒情性，又富于战斗气息。全曲可分为五个部分，曲式结构为带变化再现的复三部曲式，中间节奏比首尾稍快，风格上也形成鲜明对比。第一部分带有叙述性，优美妩媚的旋律倾注了作者对革命圣地满腔的热情和由衷的赞美。结尾处二声部合唱把全曲推向高潮。

◎泛听曲目：《红旗颂》

该作品是由中国作曲家吕其明于1965年创作的交响诗，此曲以红旗为主题，融入了《东方红》《义勇军进行曲》和《国际歌》的旋律，描绘了1949年10月1日中华人民共和国成立时第一面五星红旗升起的情景。以宏伟庄严的歌唱性的旋律，表现了中国人民在红旗的指引下，英勇顽强、奋发向上的革命气概，热烈讴歌了伟大祖国蒸蒸日上的繁荣景象。乐曲开始，用小号奏出以国歌为素材的引子，紧接着，弦乐奏出舒展、优美的颂歌主题；乐曲的中间部分，节奏使用三连音表达铿锵有力的信念，圆号奏出简短有力的曲调，仿佛前进的号角。接着，颂歌主题变成了豪迈的进行曲，象征着在革命红旗的指引下，中国人民迈开了巨人般的前进步伐；尾声处号角更加雄伟、嘹亮，形成强劲有力的最高潮，表现了中国人民永远高举红旗，奔向共产主义明天的英雄气概。整首乐曲气势磅礴，恢弘壮丽，几乎每一次"国庆"阅兵中都会被演奏。

【分析与体验】

※精听曲目：《丝路·青春》序曲：《丝路颂》

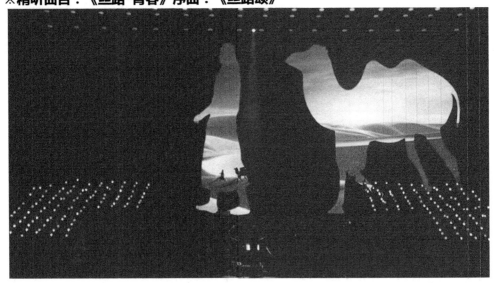

（《丝路·青春》序曲：《丝路颂》剧照）

　　《丝路颂》作为《丝路·青春》剧目的开篇序曲，也是整部剧目的主题旋律的精彩呈现。这部作品以颂歌的音乐主题形式体现出对古丝路光辉历史的深情追忆及对新丝路美好未来的憧憬与歌颂，呈现出悠远壮丽、宽广热情、气势磅礴的史诗性音乐画面。音乐引子部分伴随着驼铃声由近至远的飘散，将听众带回到遥远的古丝绸之路上，也将丝绸之路的历史足迹如同一幅美丽的画卷徐徐展现在人们的面前。

　　乐曲以 c 小调、4/4 拍为主，开始时用较为缓慢、庄重，带有叙述性的音乐旋律声部描述着丝路的魅力与艰辛，音乐中包含的音阶式旋律线，以及小二度音的使用，让听众感受到丝路特有的音乐风情扑面而来，带有一丝神秘、一些特色，等着后人重新探寻这段曾经绚烂辉煌的历史故事。

<div align="right">

选自《丝路·青春》序曲

作曲：高大林

</div>

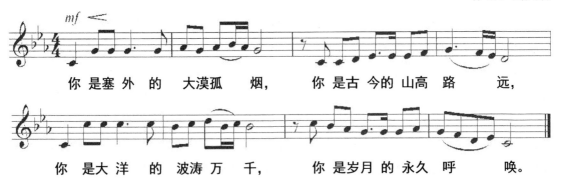

紧接着，管弦乐团演奏的间奏，让整个音乐风格迅速转变，从旋律节奏变化上呈现出欢腾热烈的气氛。变化音 ♭E 的使用，节奏上切分节奏型及空拍的变化，使得音乐极具异域风情，充满了激情、奔放、热烈的感情色彩。

<div align="right">

选自《丝路·青春》序曲

作曲：高大林

</div>

进入主题后，整体音乐呈现热烈欢快、缤纷绚烂的色彩，旋律中回旋音型的使用，让音乐更加婉转流畅，加上弦乐声、管乐声、人声层层叠交展开，最后在人声和乐队的交织共鸣中，将整体音乐效果推至饱满、丰盈、激情、绚丽的高潮。歌颂着丝路历史的光辉灿烂，沿路各国、各民族之间的文化交融与互通，音乐的盛宴也从这里展开。

<div align="right">

选自《丝路·青春》序曲

作曲：高大林

</div>

第二节　《盛唐乐舞》

【导读】

以长安（今西安）为出发点的丝绸之路，起源于西汉，到唐朝时期达到了全面鼎盛发展。本节从音乐的角度探讨唐代音乐的发展特色。在中国的古代历史上，唐朝是被公认的中国最强盛时代之一，不仅在政治、经济上开创盛世，国富民强，更在文化上以开放、包容、融合的态度将各民族、各国文化紧密地吸收融合到一起，形成了一种绚丽多姿、魅力十足的唐代歌舞。

唐代的歌舞先是继承了前朝的六代乐舞、相和大曲中的歌舞精髓，后又融合了不同民族风格的歌舞形式，用中西结合的形式发展出灵动飘逸、充满异域风情的歌舞音乐。从唐代宫廷宴乐《十部乐》中的《天竺伎》《龟兹伎》等可以看到丝路兴盛、中外音乐舞蹈文化交流的例证。在敦煌的莫高窟壁画中，我们也能看到唐代歌舞的形式。

【聆听与感受】

◎泛听曲目：《霓裳中序第一》

该曲是宋代词人、音乐家姜夔根据古书中发现的唐代《霓裳羽衣曲》的一部分乐谱，而重新填上自己的词加以改编乐曲完成的作品。原本的《霓裳羽衣曲》是唐朝大曲中的法曲精品，唐歌舞的集大成之作。直到现在，它仍不愧是音乐舞蹈史上的一颗璀璨的明珠。《霓裳羽衣曲》相传为唐玄宗所作之曲，用于在太清宫祭献老子时演奏，"安史之乱"后失传。到了南宋年间，姜夔发现商调《霓裳羽衣曲》的乐谱十八段，现今只有《霓裳中序第一》这个经过姜夔改编的版本流传下来。

◎泛听曲目：《阳关三叠》

该作品是根据唐朝王维著名的诗句"渭城朝雨浥轻尘，客舍青青柳色新。劝君更尽一杯酒，西出阳关无故人"所作的琴歌，琴歌渐渐发展成琴曲，其版本最早见于明代《浙音释字琴谱》，在原诗的基础上加上了几段叠句，利用曲调的重叠，加强其艺术性的表现。

【分析与体验】

※精听曲目：《丝路·青春》第一篇章：《丝路花雨》

虽然我们现在无法还原唐朝时期《霓裳羽衣曲》《秦王破阵乐》等经典作品，但我们仍可以用盛唐歌舞大曲之旧瓶，装当下"一带一路"之新酒。于是在《丝路·青春》剧目的第一篇章《文明瑰宝》之歌舞表演《丝路花雨》中以传承及再现的方式，将歌、舞、乐有机统一起来。

选自《丝路·青春》第一篇章：《丝路花雨》

作曲：王辉

这段音乐旋律具有浓郁的波斯风格，采用波斯—阿拉伯音乐体系中四音音列调式为基础，加入小二度音程的"颤抖音"或"润音"形成特色旋律，节奏具有律动性，用手鼓敲击，再加入管弦乐团的合奏，呈现出风格独具的中西音乐特征，使听众能马上感受到这种音乐风格。

此外，整首作品的节奏是具有阿拉伯音乐节奏特色的，以 4/4 拍的节奏型为基础，节奏的变化在整首作品中用鼓敲击来表现，节奏的轻重拍分别以敲击鼓心和敲击鼓边来表现，以音乐中长短律动的音节为基础，这些律动的循环构成固定的节奏型。虽然在演奏时，为了感情表现的需要，可以临时加入休止而引起节奏的变化，但基本的节奏型是不变的。

与《丝路花雨》音乐相对应的舞蹈《盛唐乐舞》也充分地展现了唐代乐舞之风姿，仿佛让人穿越回古代，置身于唐代的宫廷中，欣赏一场婀娜多姿的舞蹈表演。该舞蹈素材的来源以敦煌壁画所描绘的唐代歌舞为基础，以千姿百态的舞蹈语言展现浓郁的时代特色和民族特色，仿佛让人们看到了"活"的敦煌壁画，欣赏到几千年前的唐代舞蹈，同时也吸收了诸如波斯的马铃舞、酒舞等异域舞蹈的特点。这些各自风格鲜明又有着共通点的舞蹈有机结合在一起，让欣赏者耳目一新、目不暇接，呈现出极具艺术性的舞台效果。这段音乐舞蹈不仅是对传统历史文化的继承性保护，更体现出广大艺人对于盛唐过往荣光的虔心致敬。

【理解与认识】

§ 唐代歌舞大曲

公元 618 年唐朝建立，中国进入封建社会的鼎盛时期。隋、唐两代继承和融合了南朝汉族传统音乐和北朝各民族音乐的形式与风格，并在此基础上创造了丰富多彩的唐代歌舞大曲。其中包括供欣赏、娱乐的表演性舞蹈，如风格独特的健舞、软舞；具有统一、严谨结构的大型多段套曲乐舞大曲等，技艺精湛，传播极广。在民间节日里有规模宏大、气氛热烈的自娱性歌舞活动，如踏歌等。兼备了礼仪性、艺术性与欣赏性的宫廷乐舞如《十部乐》，大多以各民族国名、地名为乐部名称，是具有浓厚地方特色和民族风格的乐舞。《坐部伎》《立部伎》的内容，都是歌颂当时执政帝王的，舞蹈形式富丽华美，多采用传统舞蹈。

唐代的歌舞大曲是当时最为重要、最具代表性的音乐形式。它通常分散序、中序和破三部分，每部分又可分为若干段落。散序节奏自由，为器乐部分；中序也称歌头，较慢，歌唱为主，器乐伴奏；破亦称舞通，节奏渐快，以舞为主，器乐伴奏。中序的歌唱部分大多为抒

情段落，入破以后的舞蹈渐趋高潮，结尾多炽烈激扬，但也有的优雅飘逸，并无常规。有一部分大曲又称法曲，大多悠扬典雅，其起源多与佛教音乐有关，在唐代又掺入了道教音乐因素，或称仙韶曲。

唐代的歌舞大曲种类之繁，数量之多，也堪称一绝。中唐崔令钦著述的《教坊记》是唐代教坊活动的重要记录，其中所记大曲有46个，一般的曲名有278个。其中一些著名大曲由边地命名，如《凉州》《龟兹乐》。而最富于诗意、最具浪漫气息的当为《霓裳羽衣曲》（简称《霓裳》）。

【拓展学习】

1.推荐欣赏曲目：《敦煌》

这是由女子十二乐坊演奏的专辑《敦煌》，在这个专辑中，收录的音乐素材都是来源于敦煌"飞天"壁画中的历史探寻。那感情丰富的乐曲，润泽天地，连同曾经往来于丝绸之路上的人们的感怀，给听众的心灵以深深的感染。

2.推荐欣赏舞剧：《丝路花雨》

《丝路花雨》是我国自1979年起首演的大型民族舞剧，由《丝路花雨》创作组编剧，是以举世闻名的丝绸之路和敦煌壁画为素材创作的。它歌颂了画工"神笔张"和歌伎英娘的光辉艺术形象，描述了他们的悲欢离合以及与波斯商人伊努斯之间的纯洁友谊。《丝路花雨》曾先后访问30多个国家和地区，演出深受好评，被誉为"中国民族舞剧的典范"。2017年5月开始，大型情景舞剧《丝路花雨》在敦煌大剧院常态化演出。

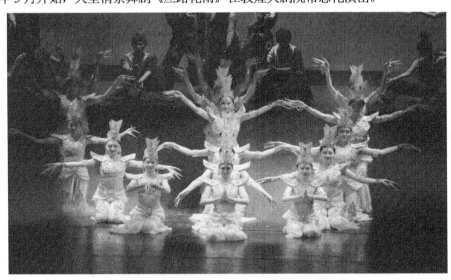

（《丝路·青春》第一篇章：《丝路花雨》剧照）

第三节　歌曲《倡言》

站在古丝绸之路/东方的起点/中国西安
情动智生/浮想联翩/回眸历史
听到沙海回荡声声驼铃/望见大漠飘飞袅袅孤烟

【导读】

自 2013 年中国政府提出"一带一路"的伟大构想以来，几年间，世界各国人民积极响应，一个个彰显着中国智慧与中国力量的跨国项目在"一带一路"沿线国家如雨后春笋一般出现。中国凭借"一带一路"构想，又一次体现了大国担当的责任感。2016 年，"一带一路"伟大构想已然成为世界的主旋律，全世界都接纳并认同了这一符合世界发展趋势的伟大倡言。

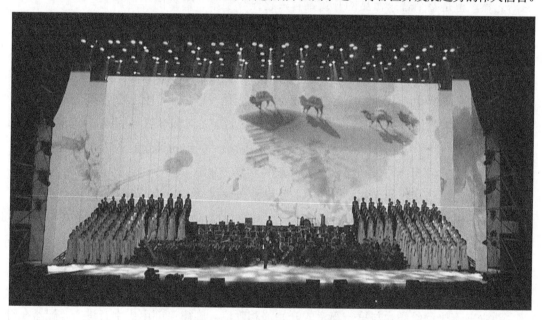

（《丝路·青春》第一篇章：《倡言》剧照）

【聆听与感受】

歌曲《倡言》是第一篇章的收尾之作。音乐节奏舒缓，旋律以大调式为基础，音域宽广，舒缓而高亢，以咏叹调式的风格充分体现了大国情怀。作品紧紧围绕习近平主席"世界的格局，中国的倡言"的主题展开旋律，对思索的、探求的部分采用平均型的音乐节奏。

对"这是中国高识远见的凝聚""这是东方大国担当的举措"等结论性歌词进行重点强调，采用切分音符的模进手段，对同一主题进行多次模进转调，重复强调，一次次地强调、升华。

最后切入混声合唱，形成庞大气势，尽情地抒发中国的大国担当之情。这是第一篇章的总结之篇，也是整个音乐作品的开篇宣言，它诠释了第一篇章的主题思想。

◎**泛听曲目：《丝绸之路》**

《丝绸之路》是华语乐坛实力唱将徐千雅的又一首鼎新力作，出自著名音乐家、现代民歌教父何沐阳之手，歌词由何沐阳与新锐词人陈萌萌共同创作。歌曲以情感为线索，跨越时间和空间，传递"由心到心本无界"的丝路理念，是一首能真正代表"丝绸之路"的歌曲。同时徐千雅的演唱沧桑而温暖，在飞天般的琵琶映衬下，深情而磁性的嗓音如丝绸般飘逸华丽，回肠荡气！几千年的历史在她的歌声中宽广绵延，如锦绣通途直入人心，不可替代。这首《丝绸之路》成为"一带一路"宏大命题的主题音乐。

由谭晶演唱的《丝绸之路》是另外一首极富西域风情的歌曲，由张连春作词、作曲。歌曲以流行、民族、美声相融合的跨界唱法，表达出深厚的中华文化底蕴。这首音乐作品意境悠远，大气磅礴，再现了千年古丝绸之路的壮美与繁华，向全世界讲述了中国的历史和故事。

【分析与体验】

※**精听曲目：《丝路·青春》第一篇章：《倡言》**

歌曲前奏平静舒缓，与第一篇章的开始遥相呼应。旋律声部由男中音进入，配器在舒缓的弦乐伴奏的背景下，管乐进行副旋律的吹奏，与主旋律形成呼应关系。

承接前段旋律的情绪，由男中音与合唱团进行乐句的交替延长，使乐曲的抒情性发挥到最高点。由于歌词部分出现了戏剧性的转折，因此旋律采用以小调和大调交替进行的方式，配器采用十六分音符为主的和弦分解手法。

　　结尾段落回到独唱与合唱交替演唱的方式，男中音唱词部分做了总结性叙述，最后一句歌词"他是世界大合唱的诗篇"反复加深音乐的感染力和推动力，全曲在男中音、混声合唱团以及辉煌的配器背景的衬托下结束。

【知识链接】

1.艺术歌曲

艺术歌曲（Art Song）是声乐创作的一种专门体裁，最初起源于19世纪的德国，当时是与民歌（Folk Song）相对而言的，专指作曲家用精致的技巧写成的由钢琴伴奏的歌曲——始称艺术歌曲。除舒伯特、舒曼、勃拉姆斯、沃尔夫等"德奥"作曲家写过大量这类歌曲外，匈牙利、波兰、法国及俄罗斯等国的作曲家也都相继写过这类歌曲。其中，中国听众较为熟悉的有舒伯特的《小夜曲》《菩提树》《魔王》，舒曼的《两个掷弹兵》，李斯特的《你好像一朵鲜花》，勃拉姆斯的《摇篮曲》，门德尔松的《乘着那歌声的翅膀》，德沃夏克的《母亲教我的歌》，格林卡的《北方的星》，柴科夫斯基的《遗忘得真快》，穆索尔斯基的《跳蚤之歌》，拉赫玛尼诺夫的《春潮》及《丁香花》，等等。这些数量可观的艺术歌曲与其他音乐体裁的传世名作一样，都是世界音乐宝库中的璀璨明珠。

中国的艺术歌曲创作起步较晚，开山之作当属青主1920年在德国留学时写成的《大江东去》。六年后，赵元任写下了《教我如何不想他》。此后，黄自、应尚能、李惟宁、贺绿汀、陈田鹤、刘雪庵、江定仙、马思聪、陆华柏、夏之秋、丁善德等作曲家也都写过不少优秀的艺术歌曲。中国的艺术歌曲创作从一开始就具有既借鉴外国艺术歌曲的表现手法，又注意与我国的民族语言、民族气质和民族情感表达方式相结合的特点，这是我国艺术歌曲创作的开拓者们留给我们的优良传统之一。

2.黄自

黄自，生于1904年，字今吾，江苏川沙（今属上海市）人，是我国著名的作曲家、音乐教育家以及音乐理论家。早年在美国欧柏林学院及耶鲁大学音乐学院学习作曲。1929年回国，先后在上海沪江大学音乐系、国立音乐专科学校理论作曲组任教，并兼任国立音乐专科学校教务主任，热心音乐教育事业，培养了许多优秀音乐人才，是中国早期音乐教育影响最大的奠基人。他一生创作了许多不同体裁的音乐作品，有交响乐、清唱剧、艺术歌曲等形式的作品。其中，艺术歌曲是他的作品中数量最多的一种，也是他音乐创作中艺术价值最高的一部分。

艺术歌曲的特质，就是运用"音乐、诗歌、钢琴伴奏三位一体"的创作技法，因此艺术歌曲是艺术性极高的歌曲形式。中国20世纪上半叶艺术歌曲的创作，是将德国、奥地利等西方国家艺术歌曲的创作技法，融入中国音乐传统中所形成的富有民族色彩的歌曲形式。舒伯特是西方艺术歌曲的代表人物和典范，而黄自则是在舒伯特的基础上又经过了自己的深入研究，是中国作曲家在艺术歌曲界的一座高峰。黄自创作艺术歌曲时，看重歌词和音乐的结合，善于用精练的音乐语言表现诗的意境，歌词富有诗意和较高的艺术性。

【拓展学习】

1.艺术歌曲：《多情的土地》

曲作者：施光南，人民音乐家，是中华人民共和国成立后我国自己培养的新一代作曲家，被称为"时代歌手"。代表作品有歌曲《多情的土地》《打起手鼓唱起歌》《吐鲁番的葡萄

熟了》《在希望的田野上》；歌剧作品《伤逝》等。

词作者：任志萍，中国音乐文学学会常务副主席，国家一级编剧，享受政府特殊津贴。发表作品近千首，作品获国家、省、市各项奖项六十多次，其中《多情的土地》《驼铃》《春满京城》《相约在月圆时节》等作品广为流传。

歌曲体现了爱国人士渴望国家繁荣富强的热切心情，在歌词中一字一句都体现了词作者对祖国山河的不舍与留恋。该曲旋律既有浓郁的民族风味，又有着鲜明的时代特征；既有较高的艺术性，又具有通俗性，可谓"雅俗共赏"。其"立足于民族传统，融汇各民族、各地方民间音乐之神韵，化为自己的音乐语言，创造性地运用于创作实践"的创作思想，对当代及今后的歌曲创作都有着深远的影响。

2.艺术歌曲：《思乡》

黄自先生创作的艺术歌曲《思乡》于1932年完成，由当代著名的作词家韦瀚章填词。这是一首非常典型的抒情性艺术歌曲。20世纪30年代，中华民族正处于危难时期，人民处于水深火热中。就是在这样的一个特殊时代，黄自先生创作了《思乡》这首作品，因深受这个黑暗时代背景的影响，黄自先生忧国忧民的心情与期盼祖国早日和平统一的心情交杂在一起，作品真切地表达了海外游子对家乡、对亲人无尽的思念以及渴望祖国早日和平统一的美好愿望。

第四节　海上丝绸之路

【导读】

两千多年来，我们的祖先先后探索出多条连接亚欧非大陆经贸交易、人文交流的通道，后人将其统称为"丝绸之路"。这些古老、壮观的"丝绸之路"，不仅是东西方经济交流的大动脉，也是东西方文化交流的大运河。回望历史，郑和七下西洋堪称中国海上丝绸之路最壮丽的诗篇，也是人类航海史上第一座高峰。

郑和是世界上最早的洲际航海家，随着亚太经济时代的到来，"一带一路"中国驱动新型区域合作机制的拓展，郑和的航海历史重新受到重视。郑和精神唤起了中国民众的爱国热忱，郑和鞠躬尽瘁、不惜牺牲自己的一切乃至生命的伟大精神，激励国人振兴中华，走向世界。

【聆听与感受】

第二篇章《古今求索》，以"探索求知——悠悠丝路韵"为主题，反映了明代航海家郑和七下西洋、传播中华文明、开通了中国到印度洋及大西洋东岸的海上丝绸之路的内容。情景舞蹈《郑和下西洋》是一段中国古典舞，此舞再现了1405年使节郑和受明成祖委派，率领船队远航西太平洋的情景。公元1405年之后的28年间，郑和先后七次奉旨率船队远航西洋，航线从西太平洋穿越印度洋，直达西亚和非洲东岸，途经30多个国家和地区，展示了

明朝前期中国国力的强盛。中国的海军纵横大洋，实现了万国朝贡，盛世追迹汉唐。郑和下西洋，加强了中国明朝政府与海外各国的联系，向海外诸国传播了先进的中华文明，加强了东西方文明间的交流。舞蹈以艺术的形式展现了船队出海的情景，舞台上百舸争流、千帆竞发、气势恢宏，郑和身披红斗篷，英姿飒爽，在众将士的簇拥下，指挥着船队驶向前方。

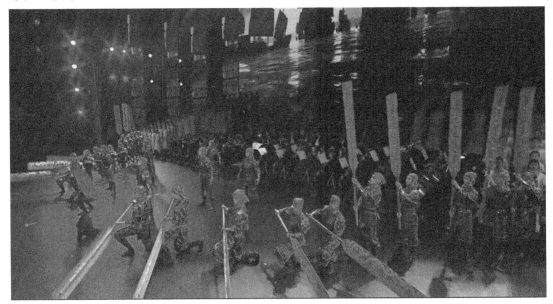

（《丝路·青春》第二篇章：《郑和下西洋》剧照）

【分析与体验】

这段舞蹈的背景音乐曲式采用了对比式单二部写作而成，整体的创作基调按照电影音乐写作的手法完成，这使得该部分音乐通俗易懂。A、B 两段交织呼应，从 A 段的悲壮的旋律式动机转化为 B 段的抒情性旋律，从这两个方面来表现后人对郑和下西洋这个重大历史事件产生的重大影响的心理活动。

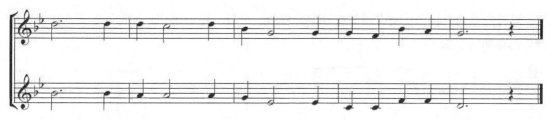

音乐配器以铜管组为主奏乐器来描写大气恢弘的历史事件。弦乐、木管乐演奏出的既柔美舒缓、又低沉悠长的主题旋律，表达了对厚重历史、天地沧桑的敬畏、仰慕、赞美之情。渐进加快的音乐节奏，表现了生生不息的历史演进，音乐以其独特的功能和魅力，很好地诠释了主题，给观众带来了美的感受。

【知识链接】

舞蹈音乐，顾名思义就是专为舞蹈所设计、所创作的音乐，是舞蹈作品中最为重要的组成部分之一。音乐不仅可以担当起舞蹈中的很多表情功能，还可以强化舞蹈语言的感染力，增强作品的审美性。因而，舞蹈演员不仅需要良好的舞蹈技能，还需要良好的音乐素养，以及较强的综合艺术感知能力。我国的舞蹈作品中，音乐普遍具有地域性、本土性的民族风格气质特征。而旋律、节奏、调式以及音色等要素，是舞蹈音乐本土风格中最为重要的组成要素。作品中编创的舞步节奏律动与舞蹈音乐需要能够较好地吻合，而且能够在表演过程中对舞段的高潮起伏等进行渲染与推动。

一方面，旋律和节奏要素是这些舞蹈音乐要素中最为重要的内容。一般而言，舞蹈的动作编创需要完全贴合作品的音乐旋律或节奏；另一方面，只有旋律和节奏的参与，对舞蹈动作的解读还不够完善。音乐中的音色、调式、结构等元素有助于作品中舞蹈形象的塑造和舞蹈性格的刻画，有助于确立强化舞蹈主题思想。

第五节　歌曲《行无畏》

扬风帆，下西洋 迎狂风，踏巨浪

与君同行，路漫长 歌我壮志放声唱

行无畏，好胆量 开心路，竞时光

与君同行，心欢畅 中华美名传四方

【聆听与感受】

《行无畏》是第二篇章《古今求索》中的一首抒情男高音独唱曲。歌曲与舞蹈《郑和下西洋》共同形象地塑造了航海家郑和传播中华文明、开通海上丝绸之路的音乐形象。作品第一层次用平和的弦乐反映风和日丽、船队出发、亲人相送的温暖情景；第二层次用管乐不和谐和弦，表现船队战风斗浪、奋勇前行的情景；第三层次用弦乐、管乐、打击乐表现自然轻

27

松、温暖友善的情感，反映中国与世界友好相处、平等交往的事实，使得郑和下西洋的群体音乐形象非常丰满。

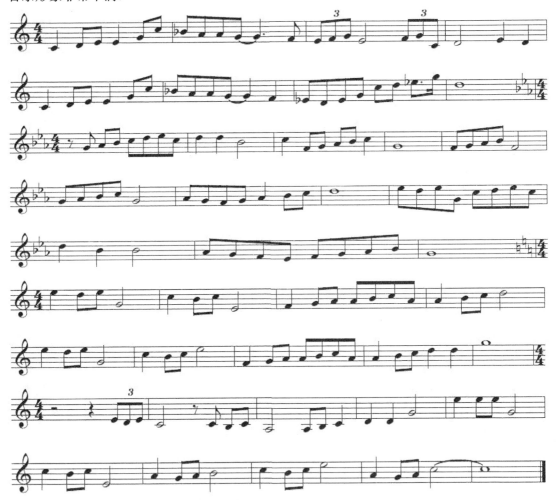

　　歌曲旋律清新、悠扬，音域宽广，音色明亮。唱词直抒胸臆，情感真挚。旋律以大调式为主，起伏变化灵活，能够带给人很美的艺术享受。歌曲在整个乐章中起到了承上启下的作用。丝绸之路精神，今天在我们这一代人身上继续传承，海上丝绸之路也是友谊之路，是世界人民合作之路。

　　◎**泛听曲目：《大航海》**

　　《大航海》是由歌手谭晶演唱、杨启舫和李丹丹作词、张千一作曲的一首歌曲，它是电视剧《郑和下西洋》的主题曲。电视剧《郑和下西洋》是中央电视台出品的59集大型历史剧。

　　【知识链接】

　　海上丝绸之路，是古代中国与外国交通贸易和文化交往的海上通道，也称"海上陶瓷之路"或"海上香料之路"，1913年由法国汉学家沙畹首次提及。海上丝绸之路萌芽于商周，形成于秦汉，发展于三国至隋朝，兴于唐宋，转变于明清，是已知最为古老的海上航线。中国海上丝绸之路分为东海航线和南海航线两条线路，其中主要以南海航线为中心。

南海航线，又称南海丝绸之路，起点主要是广州和泉州。先秦时期，岭南先民在南海乃至南太平洋沿岸及其岛屿开辟了以陶瓷为纽带的交易圈。唐代的"广州通海夷道"，是中国海上丝绸之路的最早叫法，是当时世界上最长的远洋航线。明朝时郑和下西洋更标志着海上丝绸之路发展到了极盛时期。南海丝绸之路从中国经中南半岛和南海诸国，穿过印度洋，进入红海，抵达东非和欧洲，途经100多个国家和地区，成为中国与外国贸易往来和文化交流的海上大通道，并推动了沿线各国的共同发展。

东海航线，也叫"东方海上丝路"。春秋战国时期，齐国在胶东半岛开辟了"循海岸水行"，直通辽东半岛、朝鲜半岛、日本列岛，直至东南亚的黄金通道。唐代，山东半岛和江浙沿海的中、韩、日海上贸易逐渐兴起。宋代，宁波成为中、韩、日海上贸易的主要港口。

中国境内海上丝绸之路主要由广州、泉州、宁波三个主港和其他支线港组成。2017年4月20日，国家文物局正式确定广州为海上丝绸之路申遗牵头城市，联合南京、宁波、江门、阳江、北海、福州、漳州、莆田、丽水等城市进行海上丝绸之路保护和申遗工作。2019年5月，公布了《海上丝绸之路保护和联合申报世界文化遗产三年行动计划（2019—2021年）》，为继续推进海上丝绸之路申遗工作打下坚实的基础。

第六节 《丝路·青春》尾声《满江红·千年之约》

【聆听与感受】

《满江红·千年之约》这部作品为《丝路·青春》剧目尾声部分的歌唱作品，由师生共同歌唱，交响乐伴奏，将整台剧目主题再次推向高潮。《满江红·千年之约》这部作品着重表达21世纪中国建立"一带一路"命运共同体的美好愿景，带着传达"一带一路"促进共同发展、实现共同繁荣的战略精神。体现了"一带一路"倡议根植于历史又面向未来，是连接"中国梦"与"世界梦"的桥梁，是中国与世界的"千年之约"。

音乐以诚挚、深情的旋律为主，充满着热情，抒发着对未来的展望与憧憬。随着前奏音乐的开始，演唱者与代表不同国家民族服饰的展示者共同登台，表达着沿线各国人民对古丝路的敬意及对"一带一路"倡议的拥护与向往。歌词意境优美，曲风婉转悠扬，千年之约，情谊满怀。

<div align="right">选自《丝路·青春》尾声：《满江红·千年之约》</div>

<div align="right">作曲：孙毅</div>

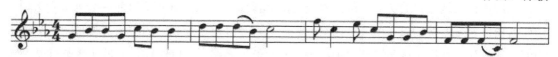

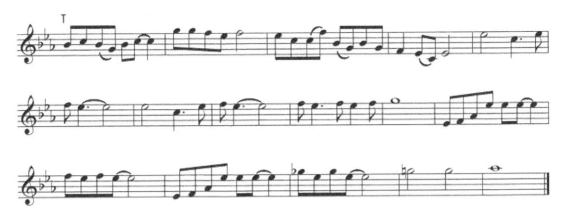

乐曲从弦乐与管乐缓缓进入，悠扬的旋律里满怀着崇敬与期望，伴随着歌词"北京春色，千年约，款款协和，相悦处，举世共赢，华夏方策……"，情深意切地歌颂着"一带一路"伟大战略思想为中国、为沿线各国及世界带来的互利共赢、和平合作、共同发展的正能量传播。随着音乐的变奏出现，激昂奋进的情绪层层推进，歌词"丝路青春，中国走进了新时代，飞腾澎湃的新征程……"中奋勇向前、执着坚定的信念将全剧的情绪推向了顶点，给观众带来视听享受的盛宴，激动的心情久久不能平静。

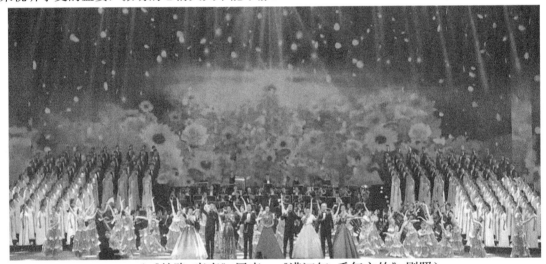

（《丝路·青春》尾声：《满江红·千年之约》剧照）

【理解与认识】

§ 古代丝绸之路的简介

"丝绸之路"是起始于古代中国，连接亚洲、非洲和欧洲的古代陆上商业贸易路线。狭义的丝绸之路一般指陆上丝绸之路，广义上讲又分为陆上丝绸之路和海上丝绸之路。

回顾古代丝绸之路的历史，陆上丝绸之路起源于西汉（公元前202年—公元8年）时，由张骞出使西域开辟的以长安（今西安）为起点，经甘肃、新疆，到中亚、西亚，并连接地中海各国的陆上通道（这条道路也被称为"西北丝绸之路"，以区别日后另外两条冠以"丝绸之路"名称的交通路线）。因为由这条路西运的货物中以丝绸制品的影响最大，故得此名。

这条贯穿着中西政治、经济、文化的纽带不仅打开了中国与世界的贸易往来，也带来了途经各国的文化盛宴。

"海上丝绸之路"是古代中国与外国交通贸易和文化交往的海上通道，该路主要以南海为中心，所以又称"南海丝绸之路"。海上丝绸之路形成于秦汉时期，发展于三国至隋朝时期，繁荣于唐宋时期，转变于明清时期，是已知的最为古老的海上航线。

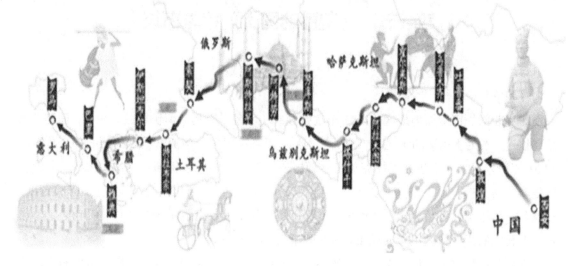

（古代丝绸之路）

【拓展学习】

1.推荐欣赏曲目：《丝绸之路》

这是一首极富西域风情的歌曲，由张连春作词、作曲，谭晶演唱。作品意境悠远、磅礴恢弘，生动演绎了那段震撼世界的历史，仿佛让听众又回到了悠悠驼铃、大漠孤烟的千年古道上。

2.推荐欣赏曲目：《千年之约》

这是一首专门为2017年5月中国"一带一路"高峰论坛创作的主旋律献礼曲，由陈涛作词、王备作曲、韩红演唱。歌曲创作之初便立意在千年之前的丝绸之路上，为了还原千年之前东西方交通贸易和文化交往的盛景，着重想要表达21世纪中国建立"一带一路"命运共同体的美好愿景。演唱者纯净、明亮又极富穿透力的嗓音于低、中、高音之间游刃有余，极富线条感的音色，颇具辨识度的唱腔，将听众带入到空灵婉转的情境中，营造出美轮美奂的空间感。

第三章　地域文化篇

第一节　《美丽的国土》巴基斯坦

【导读】

印度北部的巴基斯坦地区，1947年宣告独立，全名为巴基斯坦伊斯兰共和国，简称"巴基斯坦"，意为"圣洁的土地""清真之国"。巴基斯坦位于南亚次大陆的西北部，面积约79.61万平方千米（不包括巴控克什米尔地区），是一个多民族伊斯兰国家，95%以上的居民信奉伊斯兰教，少数信奉基督教、印度教和锡克教等。巴基斯坦南临阿拉伯海，东接印度，东北与中国毗邻，西北与阿富汗接壤。首都伊斯兰堡是世界上最年轻的现代化都市之一，也是具有传统的伊斯兰教色彩的城市，人们严守伊斯兰教的传统。

在巴基斯坦首都伊斯兰堡，有一座不同寻常的山——夏克巴里安山，位于山顶的小山公园，是各国领导人访问巴基斯坦时种植纪念树的地方。1964年2月，周恩来总理访问巴基斯坦时，在这里亲手种下了一棵象征中巴友谊的乌桕树，巴基斯坦人把这棵树称为"友谊树"，而这座山便成为"友谊山"。刘少奇、周恩来、陈毅、胡锦涛等中国领导人都曾在伊斯兰堡南部的这座小山公园种下树苗。如今，中巴友谊之树已长成参天大树。2015年习近平总书记访问巴基斯坦以来，中巴关系更是取得了长足进展。

【分析与体验】

※精听曲目：《丝路·青春》第一篇章：《美丽的国土》

此段音乐的创作基调源于中国和巴基斯坦的深厚传统友谊，两国都有着悠久的历史和灿烂的文化。用古老的巴基斯坦民歌、舞蹈来演绎、展现巴基斯坦的风土人情，蕴含不同的意义和特色。

在巴基斯坦北部城市吉尔吉特，有一座中国烈士陵园。一位叫作玛哈马德的巴基斯坦老人，50年来不计报酬、无怨无悔地为中国烈士守灵。

50年前，中巴两国人民克服了巨大的施工困难，携手修建了一条高原上的天路。可是却有88位中国工程人员长眠于此。玛哈马德老人说："当年为了修路，我和中国兄弟穿同一套工作服，在同一个碗里吃煮不熟的米饭。在那次塌方事故中，是中国兄弟用身体挡住了致命的石块……我还活着，而他们却永远地闭上了眼睛。坚守在陵园是我生活的全部，等我老了，动不了啦，我会让我的儿子继续为陵园服务，让他继续好好守护你们，因为你们是我的恩人呐。"

50 年后，在构建"中巴经济走廊"的战略部署中，这条承载着两国友谊的道路得到了全面翻修，昔日的天路又一次繁忙起来。她就像一条巨龙，翻越了昆仑山脉，穿过了帕米尔高原，一路通向巴基斯坦，那片美丽的土地。

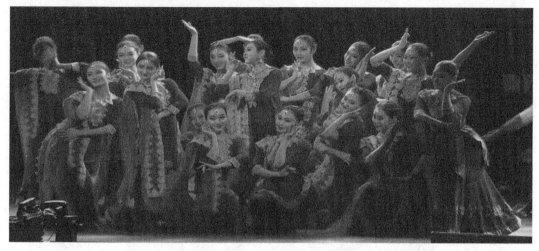

（《丝路·青春》第一篇：《美丽的国土》剧照）

选自《丝路·青春》第一篇章：《美丽的国土》

编曲：王辉

《美丽的国土》是一首非常流行的巴基斯坦民歌，旋律优美而抒情、委婉而动听，具有浓郁的民族风情。轻松而又悠扬的音乐，通过舞者优美的动作传递给观众，带领着观众们亲身体会到了巴基斯坦人民祥和宁静、开朗乐观的生活态度。巴基斯坦不仅拥有悠久的历史，还拥有不衰的音乐。巴基斯坦人民通过音乐表达他们对于生活的热爱，以随和的心境来体现他们对于生活积极乐观的情感。正因为他们这种平和的心态和积极的情感，才会使他们创造出如此悠扬轻松的音乐。舞蹈和音乐，从来都是互相升华的调味品。动人的音乐，配合上巴

基斯坦独具特色的舞蹈，相得益彰，使得《美丽的国土》这一部美妙的乐章变得更加完美。从而带动观众们体会到了与众不同的巴基斯坦文化，带领观众们走进巴基斯坦人民的生活中，并原汁原味地展现出了巴基斯坦人民对于国土的热爱，对于他们美丽家园的深深眷恋之情。

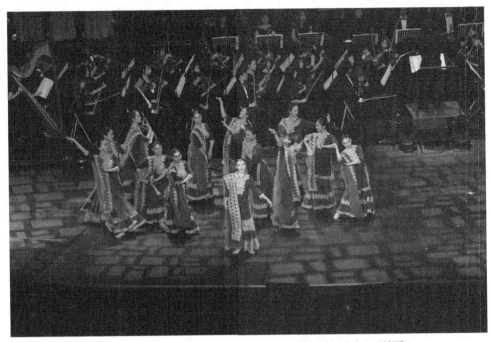

（《丝路·青春》第一篇章：《美丽的国土》剧照）

【理解与认识】

§巴基斯坦传统音乐

巴基斯坦的音乐反映了复杂的历史背景以及少数民族特点和地理特点。巴基斯坦的传统音乐可以分成古典音乐、宗教音乐和民间音乐三大类。古典音乐主要是北印度音乐；而宗教音乐中最重要的品种是"恰瓦里"；民间音乐则按旁遮普、信德、俾路支、西部和北部边境四个地区，分为四种不同的风格，动作是跺脚和身体左右旋转并摆动。

一、古典音乐

巴基斯坦的古典音乐，源于北印度古典音乐，古典音乐理论、"拉格"的旋律风格和"塔拉"的节拍节奏形式也一脉相承。

"拉格"（Raga）是译音，来源于古代梵语词根，意为色彩或心境，感染人的心灵。印度音乐把音阶中的七个音称为斯瓦拉，如：萨（Sa）、利（Re）、嘎（Ga）、玛（Ma）、帕（Pa）、达（Dha）、尼（Ni），对应唱名 do、re、mi、fa、sol、la、si。将一定数量的斯瓦拉聚在一起作为"拉格"的骨干来构成音阶。斯瓦拉由升、降音的变化组合起来构成了多种多样的音阶，常使用的就有 200 种以上。

"拉格"具有即兴性的特征，它是一种旋律框架，每一种"拉格"都有自己特有的名称、音阶、音程及特定的旋律片段，表达某种特定的情绪，有各不相同的规范，如："拉格"中

七个音使用时有的音不可以静止必须有摆动感，有的音出现时必须从下一音滑进该音，等等。"拉格"中还有"拉萨"这一概念，梵语原意为韵味，即情绪或心情。所以在"拉格"里音不仅为音，还表达某种意图，并携带某种情境。旋律写作时必须考虑到这些因素。

在印度传统音乐中，"拉格"是曲调的基本要素，"塔拉"（Tala）则是节拍与节奏的基本要素。在广义的节奏含义外，还意味着各种节拍构成的节奏循环，节奏、节拍体系非常复杂。一个节奏循环可少则 3 拍，多则 108 拍，甚至更多。音乐家们常用 15—20 拍的节奏循环。

二、宗教音乐

音乐与正统的伊斯兰崇拜并无关联，由于伊斯兰教在宗教教规中对音乐、舞蹈采取消极排斥态度，所以在伊斯兰教的正统派（逊尼派）的礼拜场合不用音乐。但是在呼唤教徒们做礼拜的召祷中有丰富的旋律，因此，人们称为"召祷歌"。另外还有咏唱伊斯兰教圣经《古兰经》的旋律。

在伊斯兰教主流派之外还有其他派别。苏非派信仰伊斯兰教神秘主义和禁欲主义，拥有并不断扩展其独特的苦行戒律，把音乐和舞蹈作为重要的形式，来激发修行者的灵魂顿悟。

音乐和舞蹈在苏非派的宗教崇拜和与神明统一的过程中具有明确的重要作用。巴基斯坦的音乐受到这一神秘主义的强烈影响，"恰瓦里"（Qawwali）就是突出代表。

"恰瓦里"源于阿拉伯语中的"巧勒"，即"表达、吐露"之意。这种具有象征意义的诗歌在中世纪时被阿拉伯世界的传教士传唱，并由苏非派传教士带到了印度次大陆，在那里和当地的音乐发生联系，并开始以现在所见到的"恰瓦里"形式流传开来。

"恰瓦里"是伊斯兰教苏非派的一种以声乐为主的宗教音乐体裁形式。"恰瓦里"歌词的内容包括赞颂伊斯兰教的上帝——阿拉、阿拉的使者穆罕默德和其他圣人，也有一部分叙事诗和爱情诗。歌词的格律和形式有古典诗、现代诗和流行诗等不同类别，所使用的语言有印地语、旁遮普语、乌尔都语等多种。每个星期五是伊斯兰教的礼拜日，而"恰瓦里"的演唱一般从星期四的晚上开始，在各清真寺和苏非派修行的地方举行，信徒们往往在这一天从各地赶来观看表演，唱至深夜，久久不散。

"恰瓦里"演唱的三大要素是：人声、一领众和的形式、伴奏，通过歌唱来赞颂真主阿拉。表演者一般由 3—10 人组成，演唱时首先由簧风琴奏出缓慢即兴的散板主题，主唱以"啊"音从容并蜿蜒地引导出序唱阿拉普。整个演唱进程、歌词选择、气氛调节等都由主唱来把握。音乐随着鼓的进入而高潮迭起，最终恢复平静。演唱者们带领着听众超脱于尘世，进入物我两忘的境界，以此接近真主，得到阿拉的启示，而优秀的歌手在歌唱时经常会忘记了自我的存在，仅是听众和神之间传递的信使。"拉格"是"恰瓦里"表演中不可缺少的组成部分，乐曲的速度由慢到快，结构从简单到复杂。

"恰瓦里"由于歌颂着"爱"这一永恒的主题，所以，如今"恰瓦里"作为大众音乐而在婚礼、贺喜等场合演唱，仍受到群众的欢迎。

三、民间音乐

在民间音乐方面，各个少数民族都拥有自己繁荣的传统歌曲，都具有独一无二的发展过程。旁遮普民间音乐种类繁多，主要包括以独特的诗体形式和调式繁荣的巴基斯坦抒情歌曲马依阿（Mahia）、多拉（Dhola），有独唱和合唱两种形式，都是歌颂爱情这一永恒的主题。波利（Boti）在旁遮普最为流行，主要为旁遮普民间舞蹈邦拉和吉达伴奏。这一地区叙事性的民谣很丰富，主要讲述传统的爱情故事和英雄传说，而民间舞蹈的特点是动作轻快、表情活泼、变化繁多、数目庞大。邦拉由男子表演，吉达由女子表演。而朱玛尔和萨米则是由男女共同表演的两种民间舞蹈。这些歌曲和舞蹈并不需要音乐伴奏，但常使用双面桶鼓多拉克和多尔作为伴奏乐器。

【拓展学习】

民族乐器

巴基斯坦的民族乐器历史悠久，所用的乐器也一脉相承，如印度西塔尔、萨林达、萨郎基、弹拨尔、塔不拉鼓和笛子等。其中最重要的是弹拨乐器尺垂里西塔尔和塔不拉巴雅鼓。尺垂里西塔尔，和印度西塔尔不同，类似于我国的琵琶，琴长120厘米，13品或者14品。一共有7根琴弦，其中的2根弦用于主奏旋律，其余5根用于伴奏。塔不拉巴雅鼓是两种不同的鼓，塔不拉鼓是木制蒙皮鼓，巴雅鼓是金属制蒙皮鼓，鼓皮涂有用来调节音高的铁粉。一对鼓由一人来演奏，用来打出各种不同的"塔拉"和节奏型，是重要的独奏和伴奏乐器。

【聆听与感受】

◎泛听曲目：巴基斯坦民歌《爱情之歌》

《爱情之歌》是巴基斯坦广为传唱的情深意切的民歌，歌曲饱含诗情，运用悠扬的旋律以及凝练的音乐语汇，描写了爱情的美好热烈、丰富多彩、感动人心，歌颂了爱情这一人类永恒的主题。这首民歌属于带再现尾声的二段体结构，先以几个同音反复而整体下行的乐句铺垫，后推向高潮，然后归于平静。

◎泛听曲目：巴基斯坦"恰瓦里"《汉得》

"恰瓦里"从歌词内容上看，大致分为三类：阿拉神的赞歌——《汉得》（Hamd）、预言者穆罕默德的赞歌——《纳特》（Nat）、斯飞圣者的赞歌《曼恰巴特》（Mangabat）。诗型有古典诗、现代诗及大众诗，包括四行诗、故事诗、恋爱抒情诗等定型诗形式。在一首歌中一般交织着诗型韵脚以取乐。《汉得》是歌颂阿拉神的赞歌，用乌尔都语演唱。演唱中由一人来领唱，在所有诗句后面都由合唱队重复"阿拉"两个字来反复唱和。各句至少反复2次，多可10次以上，以引领听众进入忘我的境界。

第二节 《西域风姿》

【导读】

"西域"一词最早出现于司马迁的《史记》一书，当时是指甘肃阳关、玉门关以西地区的总称。尔后，"西域"有"广义"和"狭义"之分："狭义"是指阳关、玉门关以西，葱岭（今帕米尔高原）以东，天山南北的广大地区；"广义"是指除狭义以外的，包括亚洲中部、亚洲西部、印度半岛、欧洲东部和非洲北部在内。《史记》中的"西域"实际是指汉朝统辖领域以外的"西北国"；而以后所说的"张骞通西域"，实指"张骞通西北国"；荀悦的《前汉纪》即已说明。

乾隆时期，"西域"被改称作"新疆"。神奇、美丽、广袤、富饶的古代新疆是丝绸之路的枢纽，因此也就成了东西方文化交流、荟萃之地，古代中华文化、古希腊文化、罗马文化、古印度文化、波斯文化和阿拉伯文化在此汇聚融合，所以，西域文化从总体上讲是一种东西方文化汇聚，绿洲农耕文化和草原游牧文化与屯垦文化并存，多种宗教文化辉映的多源发生、多元并存、多维发展的复合型地域文化。这片神奇的土地上有着高峻的山脉，清澈的湖泊，奔腾的河流，丰茂的森林、草原与牧场；更有着星罗棋布、不胜枚举的风景名胜与文物古迹。正是这些珍贵无比的自然与社会人文遗产才构成了博大精深的西域文化。

【分析与体验】

※精听曲目：《丝路·青春》第一篇章：《西域风姿》

《西域风姿》是大型舞台剧《丝路·青春》第一篇章《文明瑰宝》中的一段具有民族风情的舞蹈音乐。乐曲开篇在弦乐的伴奏下，首先由唢呐奏出悠扬、高亢的引子部分，a小调的包含有丰富变化音的旋律，极具异域特色。接下来的主题部分由竹笛来完成，奏出热情、活泼的主部主题。节奏欢快、明亮，体现出新疆音乐独有的特色，这段舞蹈音乐主要表现了新疆各民族人民身处恶劣自然环境，仍然对生活充满期待、充满希望的热情乐观、积极向上的态度。副题部分是主部主题的延伸和变奏，首先通过小号演奏出节奏较为舒缓的音乐，之后又充分地利用了鼓的声音渲染出一种欢快而又热情洋溢的氛围，成功地展现出了新疆各民族人民在生活中不服输的精神，体现出他们对于音乐的热爱，以及梦想与希望的完美结合。

<div align="right">选自《丝路·青春》第一篇章：《西域风姿》</div>

<div align="right">编曲：王辉</div>

乐曲在创作初期受到哈恰图良的《马刀舞曲》节奏的启发，运用了"靰鞡"的节奏，并结合了现代流行音乐的元素，和声语言清新独特，使观众真正聆听到了一种有别于其他音乐的风情，并从中感受到了民族音乐的全新魅力。正因为音乐是他们缺之不可的元素，才有了各民族人民对生活的憧憬。二者相辅相成，从而更加促进了西域音乐的发展与壮大，从而使得人民对生活中的种种痛苦与困难有了一种全新的治疗方式。无论是引子部分的唢呐，抑或是主题部分的竹笛，裹挟着充满异域特色的舞蹈，为观众描绘出了一幅瑰丽的、美好的、异域独有的壮观画面。即使生活并不是完美的，但是对于新疆各民族的人民来说，如果有了这种热情、欢快、明亮、活泼的音乐，那么就没有迈不过去的沟壑，沟壑也能成为可以通过的路口。

　　《西域风姿》创造性地将欧洲音乐的调性体系和中国民族音乐的调式结构结合在一起，使东方曲调的特征得到了更充分的表现，调式调性的结合，唢呐、竹笛等民族乐器在管弦乐队中的使用，都充分展现出中西音乐、传统与现代的融合，人文交流与文明互鉴，祈望各族人民相逢相知、互信互敬，共享和谐、安宁、富裕的生活。

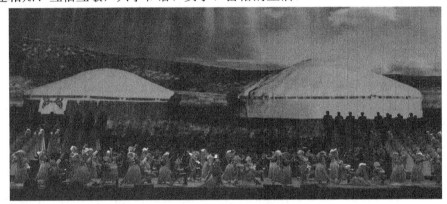

（《丝路·青春》第一篇章：《西域风姿》剧照）

【理解与认识】

　　"西域"一词始于汉朝，从汉宣帝任命郑吉为"西域都护"开始，当时"西域都护"管辖的地区即所谓的"西域三十六国"（最早为五十国，后各国之间吞并为三十六国），其具体位置，据《汉书·西域传》载："在匈奴之西，乌孙之南。南北有大山，中央有河……东则接汉，厄以玉门、阳关，西则限以葱岭。"即现在的新疆南疆地区。这是汉代所说的"西域"（当时乌孙不属于西域范围内）。

　　北魏时期，太武帝拓跋焘派遣董琬等通使"西域"，按董琬的理解，他将"西域"分为"四域"：一域："自葱岭以东，流沙以西"；二域："自葱岭以西，海曲以东"；三域："者舌以南，月氏以北"；四域："两海之间，沼泽以南"（后三域均为现帕米尔高原以西以东）。（见《北史·西域传》）到这时，中亚许多地区才被看作是"西域"的范围。

　　到了唐代，"西域"也有"广义"和"狭义"之分。"广义"与董琬的理解一致，范围很大，敦煌以西、天山南北、中亚、西亚地区均为"西域"；"狭义"并非指汉代"西域都

38

护"所管辖的现新疆南疆地区，而是指葱岭以西到波斯（今阿拉伯半岛）的这部分中亚地区。"狭义"的"西域"，主要是与唐代的疆域变化分不开的，汉代行政管辖最远到巴尔喀什湖及葱岭一带，而唐代设置的都督府州县最远达波斯。

明代的"西域"是指敦煌以西直到阿拉伯半岛等的统称。（见陈诚《西域番国志》）

清代的"西域"，在乾隆时期撰修的《西域图志》中，对"西域"的范围做了解释："其地在肃州嘉峪关外，东南接肃州，东北至喀尔喀（今蒙古国），西接葱岭，北抵俄罗斯，南接番藏，轮广二万余里。"乾隆时，"西域"已被称作"新疆"；嘉庆时，"新疆"一词就完全代替了"西域"，故《嘉庆大清一统志》就只称"新疆"，不称"西域"。《嘉庆大清一统志》所说"新疆"（即"西域"）的范围是："东至喀尔喀、瀚海及甘肃界，西至撒马尔罕及葱岭界，南至拉藏界，北至俄罗斯及左右哈萨克界……广轮二万余里。"可见，清代的"西域"的范围为东起敦煌以西，西至巴尔喀什湖及葱岭。

无论是古代西域，还是现在新疆，从来都是中国与西方诸国政治、经济、文化、宗教、艺术交流的重要交通要道，更是历史上东西方各民族迁徙、角逐、交汇、融合的世界性文化荟萃之地，而音乐艺术更是人们尤为关注并精心打造的文化品牌。

【拓展学习】

自公元前 16 世纪的远古时期，夏时期，西域先民就开始了独具特色的原始乐舞；历经西汉张骞通西域，带回"胡角横吹"与《摩诃兜勒》，至隋唐时期宫廷盛行西域七、九、十部乐。神奇、美妙的西域音乐已风靡神州，深深地植根于中原大地；再至明清、民国年间，新疆各民族音乐歌舞与木卡姆套曲于天山南北、长城内外游龙走蛇，广载盛誉，一次次激起国内外文人学者的好奇与惊喜。他们乐而不疲地试图摸清西域音乐的历史脉络与艺术魅力。

十二木卡姆音乐历史非常悠久，它继承和发扬了古代西域音乐中的《龟兹乐》《疏勒乐》《高昌乐》《伊州乐》《于田乐》等音乐传统，于汉唐时期已形成了完备的艺术形式，对中国音乐的发展产生过积极的影响。公元 16 世纪，由叶尔羌汗国的阿曼尼莎汗王后组织音乐家们，将民间流传的十二木卡姆音乐进行了系统的规范，使木卡姆音乐更加完整地保留下来。现存木卡姆音乐有多种不同风格的类型，其中有喀什木卡姆、刀郎木卡姆、哈密木卡姆、吐鲁番木卡姆、伊犁木卡姆等。其中的喀什木卡姆形式最完备，更具代表性，而且在天山南北广为流传。

【聆听与感受】

◎泛听曲目：《木卡姆》

"木卡姆"源于西域土著民族文化，又深受波斯—阿拉伯音乐文化的影响。"木卡姆"为阿拉伯语，意为规范、聚会等。在现代维吾尔语中，"木卡姆"除"古典音乐"意思外，还具有法则、规范、曲调等多种含义，它由十二部木卡姆组成，每一部又由大乃格曼（大曲naghma）、达斯坦（叙事诗 dastan）和麦西热甫（民间歌舞 mashrap）三大部分组成，含歌、乐曲 20—30 首，长度 2 小时左右。全部演唱完十二木卡姆需 20 多个小时。"木卡姆"体裁多样，节奏错综复杂，曲调极为丰富。生动的音乐形象和音乐语言，深沉缓慢的古典叙诵歌

曲，热烈欢快的民间舞蹈音乐，流畅优美的叙事组歌，在艺术成就上是无与伦比的。"木卡姆"被称为维吾尔民族历史和社会生活的百科全书，是中华民族多元文化的组成部分；它运用音乐、文学、舞蹈、戏剧等各种语言和艺术形式表现了维吾尔族人民绚丽的生活和高尚的情操。

第三节　泰国《长甲舞》

【导读】

　　泰国是一个位于东南亚的君主立宪制国家。泰国位于中南半岛中部，其西部与北部和缅甸、安达曼海接壤，东北边是老挝，东南是柬埔寨，南边狭长的半岛与马来西亚相连。泰国旧名暹罗王国，1949 年 5 月 11 日，泰国人用自己民族的名称，把"暹罗"改为"泰"，主要是取其"自由"之意。历史上，泰国与外界交往频繁，曾受中国、印度、柬埔寨及西方文化影响，与本国民族文化融合，呈现出文化多元性特征。

　　根据文献记载，郑和曾到过泰国两次，曼谷的甘雅娜密寺和大城的大佛寺三宝公佛像就可以证明。如今泰国是我国的友好邻邦，也是"海上丝绸之路"的重要节点国家。

　　"微笑的国度"——泰国，是一个待人热情、温和有礼的国度。走在这个国家的每一个地方，都能感觉到亲切友善。而在泰国最重要的文化便是佛教文化，全国人口中 95.5%的人民信仰佛教，佛教文化早已渗入人们的生活中。也正是因为这种佛性的信仰，使得人民总是用笑意来表达自身的品格、表现民族的气质，也让泰国的音乐充满了这种佛性文化。

【聆听与感受】

◎泛听曲目：《泰国民乐》

　　地域上的多种族融合，造就了泰国传统器乐的缤纷色彩，锣鼓、铜键、木琴、二弦月琴等为泰国传统音乐做了一次最美妙的发声。尤其是在泰国北部山区的清迈，远离了城市的喧嚣，景色宜人……动听的音乐，特殊的唱腔，再加上泰国笙的精湛技巧，令人不得不倍加激赏。热情淳朴的土地鼓点热情洋溢，伽倻琴舒悠飘摇，弦乐黑管的加入加厚了音乐的厚度与张力，把泰国的热情与质朴融于一体。木琴与钢片琴清晰轻松的开场序曲，交响式的总谱，弦乐的领奏……最后引申出泰国的本土旋律，至此，你大概感悟到了泰国民族那种自尊而又自由的神韵。

【分析与体验】

※精听曲目：《丝路·青春》第二篇章：泰国《长甲舞》

　　泰国《长甲舞》是典型的泰国古典宫廷舞蹈，这种传统舞蹈素有"指尖上的艺术"之称，舞者衣着十分豪华绚烂，以金银色的布料为主，再绣以特色图案并缝制上珠宝；头上则戴有佛塔似的金冠，非常耀眼；赤脚舞蹈更显舞步轻盈、灵动。古典舞多出现在宴会、欢迎贵宾

等重要活动中，多用头部、手部、脚部的优雅动作来表达人物的情绪和展现舞者的曲线美，俗称"三道弯"。舞蹈动作缓慢并抽象，观众需细细品味并发挥个人想象力，才能体会到它想要表达的内容和主题。

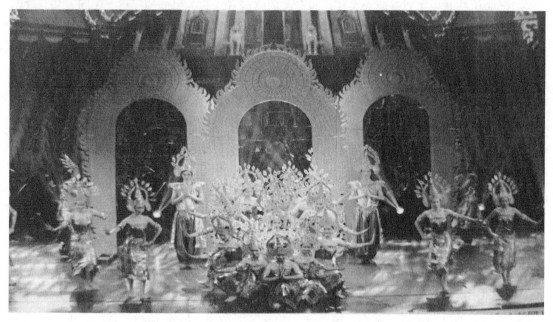

（《丝路·青春》第二篇章：泰国《长甲舞》剧照）

音乐方面的素材来自泰国民间的一段歌舞音乐，运用五声音阶为调式主题，节奏以跳音为主，个别音听起来有偏离感，但这也是泰国音乐的特点。在管弦乐队演奏中以打击乐器和铜管乐器的作用较强，再以舞蹈动作搭配优美旋律，带给观众绝佳的艺术享受。

选自《丝路·青春》第二篇章：泰国《长甲舞》

作曲：高昂

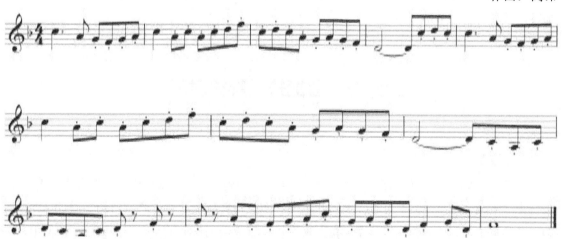

【理解与认识】

§泰国传统音乐

泰国的传统音乐主要有两大系统，即皇家的宫廷音乐和各民族的民俗、民间音乐，这两大系统音乐都受到印度宗教神话及印音戏剧、印度音乐的影响，但这种影响也不是单一全盘接受的。泰国在14世纪的阿瑜陀耶王朝（Ayutthaya Dynasty）的皇家音乐受到柬埔寨的皇宫音乐的影响颇巨；1782年郑华将军，也就是泰国有名的拉玛一世（King Rama），建立了却克里王朝（Chakri Dynasty），宫廷音乐又加入印度尼西亚爪哇的甘美兰的合奏音乐，但所表演的戏剧、舞蹈、音乐和传达的理念则是属于印度的。但乐器合奏架构和印度是不一样的。泰国最常演出的戏码，不外乎是印度的史诗《罗摩耶衍》（Rama yana），讲述罗摩（Rama）王子和神猴抢救昆提诃公主息姐的英勇故事，表演的场所从皇室到庙会，演出形式从戏剧、皮影戏、木偶戏、面具舞、歌谣，到皇宫庙宇的雕刻、绘画，处处可见，但已被本土化了。

民间音乐很大程度上也受到印度宗教的影响。泰国是以泰族为主要民族的国家，而泰族也和其他外围的民族融合，因此各民族民间音乐除了各具特色外，也相互融合。由于泰国在东南亚是"鱼米之乡"，人民普信小乘佛教，乐天知命，本土的民歌民谣也很动听，如泰北掸族音乐和中国苗族音乐及缅甸的掸族音乐系出同源，14管的芦笙及竹制乐器都是共同的最爱。清迈的情歌非常温柔婉约、趣味横生；泰北的马路（Maw Lum）是一种说唱的民间艺术，也很有特色；泰南和马来西亚相联，其音乐歌舞则和马来西亚无异，口簧、鼻笛、各种竹乐器、鼓是主要的特色乐器。

泰国皇家音乐的乐器及合奏和西方不同，是受到高棉及印度尼西亚甘美兰的影响。主要打击乐器有铁或木做的木琴、大小各异的铜锣、筜、钹等，及泰国式的腰鼓、泰北的圆胖形魔力单根双面鼓（Taphon）（如印度Dholak鼓）、长圆形的上那鼓（Song Na）（如印度Dholki鼓）、陶鼓、卡隆卡鼓（Klong Khek）、象脚鼓等各种各样的鼓。各种竹笛如筚（Pee）、六孔笛；各种尺寸的笙、唢呐；弦乐器有二胡、三弦琴、卡奇琵琶（Krachabpi）、鳄鱼琴、扬琴，及改自印度维纳琴的匏琴。

第四节 孟加拉《脚铃舞》

【导读】

孟加拉人民共和国（简称"孟加拉国"）成立于1971年，还被称作"奔那伐檀那国"，被誉为"千河之国"，位于南亚次大陆的恒河和布拉马普特拉河交汇的三角洲平原上，面积14.757万平方千米，首都达卡。孟加拉人自古以来就有着创作诗歌与音乐的天赋。他们中产生了许多伟大的诗人和音乐家。因此，孟加拉人总是自豪地称他们自己的家乡是"音乐之邦"。

孟加拉人虔诚地信奉宗教，他们主要的宗教信仰是伊斯兰教和印度教，87%以上的人信仰伊斯兰教。在孟加拉，宗教不仅左右着人们的生活和思想，在音乐文化以及一切艺术形式中，歌唱占据着主导地位，并且通过口头的方式，一代又一代地传承下来。

【分析与体验】

※精听曲目：《丝路·青春》第三篇章：孟加拉《脚铃舞》

选自《丝路·青春》第三篇章：孟加拉《脚铃舞》+《单鼓舞》（唢呐片段）

配器：陈俊虎 高大林

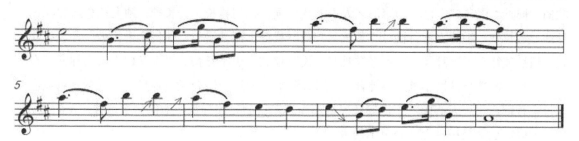

独具风情的孟加拉《脚铃舞》，清幽舒缓的音乐伴随着舞者的翩翩舞姿流淌进观众的心中，仿佛带领观众走进了异域的国度，手捧美酒，谈笑间，欣赏着孟加拉当地的特色舞蹈及音乐，着眼于鹅黄色服饰的靓丽舞者，翩跹舞姿映入眼帘，脚下铃铛叮当作响，清脆不绝于耳，带来一种宁静祥和、欢愉恬淡的心灵慰藉。随后，音乐逐渐激昂，舞蹈逐渐绚丽，使人身临其境，流水般的舞姿以及动人的笑容，都是打动观众内心的最好方式。《脚铃舞》具有典型的孟加拉舞蹈的特点：赤脚，脚踝上套着金属铃圈，随着歌声踏出亦步亦趋的舞步，同时向中心旋转自己的身体，载歌载舞，手臂动作和脚步中蕴含的典型的民间舞蹈元素贯穿整个舞蹈的始终，完美地展现出孟加拉文化的与众不同之处，使观众无不被其吸引，心向往之。

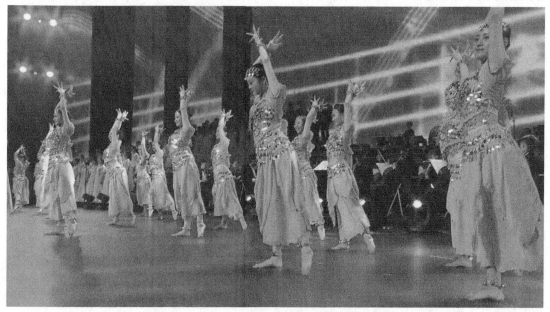

（《丝路·青春》第三篇章：孟加拉《脚铃舞》剧照）

【理解与认识】

孟加拉有悠久的历史和音乐文化传统，民歌在传统音乐中占有更重要的地位。孟加拉的民歌和生活紧密相连，种类多样，有学者按照劳动歌与休闲歌来划分。劳动歌节奏整齐，一领众和；休闲歌包括除了"劳动号子"以外的所有民歌，如船歌、蛇者歌、宗教歌等品种。孟加拉的宗教音乐主要有穆斯林音乐和印度教音乐，二者之间具有深刻的关联，因此，在文化和社会方面也不能截然分开。除了船歌"巴提阿利"流传于世之外，"保乌尔"也是孟加拉民间音乐中的瑰宝。"保乌尔"（Baul）是一种民间流浪艺人演唱的具有浓厚宗教性质的歌曲，同时"保乌尔"也成为流浪艺人们的代名词。他们蓄长发、长须，颈上挂念珠和红色细线，着长袍，手持"爱科特拉"独弦琴，载歌载舞，四处漫游。他们不遵循教条，我行我素，逍遥独行，不膜拜圣地，不禁欲独身，没有仪式，也不忏悔。"保乌尔"认为神性存在于人性中，人性与神性相融，心神合一，通过演唱歌曲这一媒介表达他们对神的爱。对他们来说，神藏在每个人心中，不需要任何僧侣和先知帮助寻找神祇，他们信奉这种神圣的爱、世界的爱，也就是精神上、心灵上的爱。

"保乌尔"的知识来自信仰、内省、直觉及师傅的教育，然后通过歌曲将感悟传授出去。"保乌尔"歌曲音域较宽广，曲调大起大落，演唱情绪慷慨激昂，歌声高亢明亮。"保乌尔"歌曲已有几百年的历史，具有鲜明的民歌风格，节奏与旋律都根植于孟加拉音乐文化传统。伟大的作家、诗人、音乐家泰戈尔（他一生中共创作了两千多首歌曲，诗作《金色的孟加拉》已成为孟加拉的国歌）赞颂"保乌尔"："我不相信世界上任何地方还会有如此绝妙无双的珍宝。"婚礼歌曲也是孟加拉音乐中一个有特色的品种。孟加拉人的婚礼总是在新娘家举行，婚礼歌曲是少不了的。新娘的各个年龄段的女性朋友、亲戚和邻居，在庆祝婚礼的仪式开始前围着新娘演唱婚礼歌曲，营造氛围，期盼幸福。例如：《站起来，新娘》是孟加拉很流行的婚礼歌曲，是给新娘梳妆打扮时由她的女友来唱的歌曲，特点是节奏欢快，3/8拍子，旋律优美，欢乐风趣；装饰音的运用不仅突出了民族风格，而且使曲调带上了缠绵留恋的情调。

第五节 《西班牙舞蹈》

【导读】

西班牙位于伊比利亚半岛，隔着直布罗陀海峡与非洲的摩洛哥相望。其领土还包括巴利阿里群岛和大西洋上的加那利群岛等，为欧洲、非洲交通枢纽。历史上除接触希腊文化、罗马文化、基督教文化外，还受到阿拉伯文化以及吉卜赛文化的影响。西班牙境内山脉纵横，交通不便，因此民间音乐具有地区特色。这一切都使西班牙的音乐极为丰富多彩、热情奔放，并带有东方色彩。

西班牙人民能歌善舞，民俗舞蹈有1000多种，大多数是比较单纯的舞步的连续，比较

有代表性的有霍塔、凡丹戈、塞吉迪亚斯等舞蹈，都是男女成对、载歌载舞、伴随着吉他伴奏的舞蹈。不少民间舞曲体裁都被欧洲艺术音乐所吸收采用，西班牙以它独具风格的舞蹈闻名于世界，很多欧美国家的舞蹈学校大都设有西班牙舞蹈课。

【分析与体验】

※精听曲目：《丝路·青春》第三篇章：《西班牙舞蹈》

《西班牙斗牛士》是一首大家耳熟能详的经典曲目，音乐雄壮威武，具有强烈的节奏感，舞蹈风格阳刚味十足。西班牙的每一个地方都是用斗牛舞代替行军舞。斗牛舞是受斗牛所影响而演变出的舞蹈，是一种行进型的舞蹈。

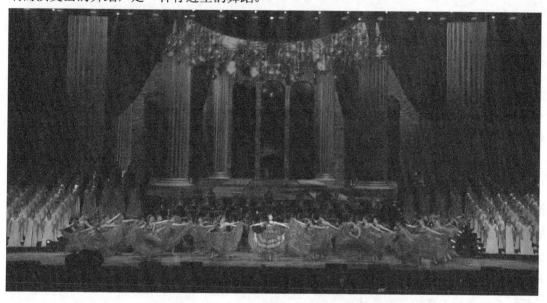

（《丝路·青春》第三篇章：《西班牙舞蹈》剧照）

激昂的旋律搭配上艳红色的长裙，舞者洒脱狂放的舞姿以及脸上自信的笑容，仿佛率领着观众走入西班牙斗牛场，亲眼观看那一幕幕令人血脉偾张的斗牛表演。对于西班牙人来说，斗牛是他们的一种传统精神的传承，是他们百年以来追求的勇者精神。而这首《西班牙斗牛士》舞曲，则非常成功地展现出了斗牛勇士的不屈精神，也表达出了斗牛场下观看者们的热血沸腾，成功地震撼了听众的耳朵。而斗牛舞，则更是形象地体现了斗牛的过程。在《丝路·青春》第三篇章中，在《西班牙斗牛士》极富节奏感旋律的烘托下，那艳红的长裙、优雅的舞姿，无不体现出斗牛士们面对蛮牛时的英勇与无畏。这首《西班牙斗牛士》舞曲毫无疑问是音乐长河中一颗璀璨的明珠，音乐中所体现出的不屈精神以及英勇无畏，则成为西班牙人民永恒传唱的第一主题。

选自《丝路·青春》第三篇章：《西班牙舞蹈》

编曲：高大林

【理解与认识】

斗牛舞，音乐和舞蹈都表达斗牛场上紧张和激奋的情绪。在舞蹈动作中，男士模仿斗牛士，女士则象征着斗牛士手中的斗篷，因此男士必须保持一种强壮英武的姿态，女士则要与男士默契配合，共同战胜野牛。斗牛舞的音乐重音在第一拍上，舞蹈是从音乐小节的第一拍上开始起步的。斗牛舞的舞步是一拍一步，它的舞步型有四步型的、八步型的等等。

西班牙斗牛士是参与西班牙斗牛的勇士。斗牛作为西班牙的国粹，已经有上千年的历史。在阿尔达米拉岩洞中发现的新石器时代的岩壁画，人们看到了一些记录着人与牛搏斗的描绘。根据历史记载，曾经统治西班牙的古罗马恺撒大帝就热衷于骑在马上斗牛群，而后，斗牛发展成站立在地上与牛搏斗。至此，现代斗牛的雏形基本形成。在这以后的六百多年时间里，这一竞技运动一直被认为是勇敢善战的象征，在西班牙的贵族中颇为流行。直到18世纪中叶，波旁王朝统治时期的第一位国王——菲利佩五世非常不喜欢这项运动，因此斗牛被禁止。此后，这一贵族专享的传统就从皇宫转移到了民间。

斗牛的传统运动在西班牙已经成为一种永恒的美，它精致典雅的艺术造型、狂野不羁的力量显示，二者既是一对矛盾体，又完美地结合在一起。精致典雅，让人体会到现代人的聪颖与智慧；狂野不羁，秉承了西班牙祖先的勇猛剽悍。这是智慧、胆识、技巧、意志的结晶。斗牛给了人类强健的体魄、精巧的技艺、冒险的精神，还有钢铁的意志。

【拓展学习】

西班牙舞蹈的类型很多，其中除斗牛舞享誉世界之外，弗拉明戈在欧洲被公认为最有魅力的艺术形式之一。可以说它裹挟着西班牙的半壁风情，风姿绰约、仪态万方，撩拨着每一位在场观众的心弦。

弗拉明戈是源于西班牙南部安达卢西亚地区，包括歌曲、音乐和舞蹈在内的一种综合性艺术形式。从开始就与"吉卜赛人"紧密相连，他们在弗拉明戈的形成与传播中起到了重要的作用。

弗拉明戈的节奏既有自由的散板也有规则的循环拍，常用的12拍就有3、6、8、10、12五个重音，类似于印度的"塔拉"节拍，音乐进行中增二度音程很多。舞蹈中男子注重脚的动作，女子更注重手、腕、臂、腰、臀的动作。表演者常常情不自禁地一面踏地、一面捻手

指发声，加上歌声、拍手声、喊叫声、舞步踢踏声，与表演者手中的响板声交相呼应，还有表演者与观众的应和，营造出空前热烈的气氛。弗拉明戈舞蹈表演时，男女演员几乎没有任何身体部位的触碰，但那扭动的手臂、转动的手腕却充满了诱惑与挑逗。深邃的目光、冷峻的神情、内敛的张力、柔韧的收放、野性的洒脱、悲情的豪爽，这些都是浸润在吉卜赛人血液里的音乐舞蹈语汇，是一群用西班牙灵魂在舞蹈的精灵。

实际上，弗拉明戈已经超越了纯艺术范畴，它是一种人生观和理念，是一种生活态度，影响着人们日常的行为准则。

【聆听与感受】

◎泛听曲目：《流浪者之歌》

《流浪者之歌》又名《吉卜赛之歌》，是19世纪西班牙著名小提琴家、作曲家萨拉萨特（1844—1908年）创作的。萨拉萨特一生创作了近60部作品，著名的有《卡门主题幻想曲》《奈拉舞曲》《安达卢西亚浪漫曲》等，其中作品《流浪者之歌》是最著名的一首。吉卜赛是以流浪生活为特点的一个民族，在公元10世纪左右，吉卜赛人开始外移，四处流浪。西班牙就有很多的吉卜赛人，他们擅长歌舞，他们的音乐有时感伤哀怨，有时又热情奔放、放荡不羁。于是萨拉萨特在1878年采用吉卜赛音乐素材并揉进了匈牙利恰尔达什舞曲，最终创作了此作品。

◎泛听曲目：《弗拉明戈歌曲》

弗拉明戈中演唱的歌曲题材多种多样，包括婚礼歌、劳动歌、爱情歌等，有诉说忧伤的，有反映轻松愉快生活的。如果按音乐的结构、速度、节奏、音域、装饰方式及人声的音质等要素，加上歌曲的变体，细分有300多种，主要的有40多种。其中，有的受阿拉伯音乐的影响，有的包含凯尔特人的音乐成分。

第六节　《单鼓舞》

【导读】

单鼓舞作为辽南地区重要的民间舞蹈之一，最初是被赋予了宗教意义的祭祀性舞蹈，后来逐渐演变成人民群众的一种休闲娱乐方式。单鼓舞的节奏和动作独具特色，一直以来深受广大群众的喜爱。单鼓舞在漫长的演变过程中已经成为满、汉民族民间祭祀性歌舞艺术相互融合的产物。单鼓舞的研究意义不仅在于保护和传承我国传统民间艺术，更在于辽南地区满、汉民族的传统舞蹈艺术的发展和融合。

【聆听与感受】

原创舞蹈《单鼓舞》，表达了劳动人民在党领导下的幸福、美满生活。响鼓催着春天来临，体现了人们对于新春到来的喜悦和期盼之情。大家欢快起舞，人们拿着手中的鼓击打雀

跃，载歌载舞，祈求新的一年万物苏醒、吉祥如意。《单鼓舞》代表人们心中对于美好生活的感恩与向往。

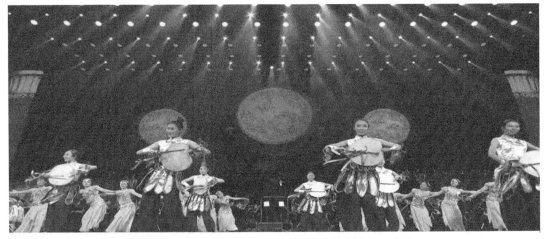

（《丝路·青春》第三篇章：《单鼓舞》剧照）

【分析与体验】

※**精听曲目**：《丝路·青春》第三篇章：《单鼓舞》

第三篇章《中外荟萃》中，专门创作了中国的《单鼓舞》与孟加拉国《脚铃舞》的"拼接合体"，手上表演中国《单鼓舞》，脚上表演孟加拉国《脚铃舞》。舞蹈音乐充分发挥了民族器乐的特点，活泼愉快、轻松诙谐、节奏紧凑、浑然一体，表达了中国与孟加拉国的共商、共建、共享之情。

这段《单鼓舞》是一段情绪舞蹈，运用单鼓的艺术形式，通过耍舞、击鼓、鼓技等表现手段，表达人们对美好生活的向往。整段舞蹈突出了敲击单鼓的技巧，鼓与舞的完美结合很好地渲染了欢快的情绪，动感十足的鼓舞，不仅展示了浓郁的地域文化，更带给观众美的体验。

舞蹈时，左手横握鼓柄，右手持一带穗木棍，边击边舞。击鼓动作名称有"拜鼓""跑走马""拉大锯""扑蝶""弹棉花""滚元宵""赶鸟""串门""滚绣球"等，这些名目繁多、变化多端的击鼓动作，与劳动人民日常生活密切相连。身段动作一般比较夸张，基本舞姿多是以腰为轴心的仰、俯、倾、侧。舞步开放有力，富有弹性，杂有跳、转等技巧，亦有技艺娴熟者可同时舞耍四五面鼓，在身体不同部位盘绕回旋，带有杂技色彩。

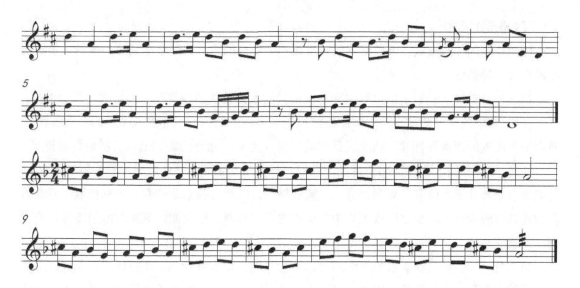

《单鼓舞》的舞蹈音乐素材来源于大连艺术学院王辉老师创作的民族管弦乐作品《辽东情》，选取其中第一个段落由其管弦乐配器而成，乐曲中大量使用民族乐器，如唢呐、琵琶、竹笛等，有着浓郁的地方风情。

【理解与认识】

单鼓舞形成于唐朝的贞观时期，此时的单鼓舞作为一种祭祀性活动，被赋予宗教意义后得到了很好的发展和繁衍。在唐朝东征的过程中传入辽南地区，并在辽南得到发展。当时，辽南单鼓舞被赋予了祈求世间太平的意义，因而也被称作"太平鼓舞"或"烧香"。在女真时期，辽南单鼓舞吸收了大量的满族萨满"跳神"的形式，如表演服饰、音乐形态等。所以，"烧香"和"跳神"活动为单鼓舞赋予的祭祀性意义是促进辽南单鼓舞产生和发展的重要因素。至此，辽南单鼓舞的节奏特点、动作特点及表现形式才真正形成，进入稳定发展的新时期。

随着现代社会的不断进步，辽南单鼓舞也褪去了本身的宗教性和神秘性，而更多的被赋予了艺术性和娱乐性。新时期的辽南单鼓舞成为一种轻松愉快的休闲娱乐活动，为广大人民群众所喜爱。20 世纪 50 年代到 80 年代，辽南单鼓舞进入了发展的"春天"，得到了各地市的推广和支持。在此期间，辽南单鼓舞不断推陈出新，创作出了很多新作品，并多次晋京演出，甚至出现在人民大会堂"春节团拜演出"的舞台上，有不少表演团队还得到了朱德、周恩来、邓小平等国家领导人的接见。这一时期，关于辽南单鼓舞的挖掘整理工作也开始展开，整理出一批珍贵的曲乐、舞蹈资料，这种舞蹈艺术得到了蓬勃的发展。

音乐伴奏是单鼓舞表演中不可或缺的重要组成部分。单鼓舞表演中所用的单鼓和腰铃，既是表演过程中要用的道具，也是伴奏乐器。根据《中国民族民间舞蹈集成（辽宁卷）》的评价："单鼓音乐主要是单鼓鼓点、腰铃点和大量的演唱。"尤其是单鼓的伴奏，对单鼓舞的表演有着重要意义。单鼓伴奏的主要击打技巧可分为重击、轻击、打边和休止四种，能够使节奏具有变化丰富、刚柔并进的特点，为表演起到烘托气氛和打板的作用。

【知识链接】

民间舞蹈的体裁形式，可根据音乐和舞蹈二者结合的方式，简略地划分为歌舞、乐舞和歌舞小戏三种类型。

第一种是歌舞，一般是指以歌唱和舞蹈两种因素为主的各种舞蹈表演形式，可分两类：

（1）载歌载舞。此种形式表演的舞蹈占绝大多数，例如，东北少数民族的萨满歌舞、西南少数民族的叙事性打歌、西北民族的宴席曲（舞）、北方民族的部门狩猎游牧歌舞等。

（2）歌舞相间。有些舞蹈节目里，歌唱与舞蹈相互穿插，往往歌时不舞，舞时不歌，可能带有乐器伴奏，但多在舞蹈部分。汉族歌舞中，以北方的东北秧歌、冀东秧歌，南方的花鼓花灯等较为典型；少数民族歌舞中，傣族的十二马舞、跟鼓调，佤族的木鼓舞等，皆带有此类表演特征。

第二种是乐舞，系以器乐和舞蹈两种因素为主的舞蹈表演形式。在抒娱性、表演性两类舞蹈中较为多见。在乐器的使用上，以打击乐器、吹管乐器、弹拨乐器较为多见，鲜有拉弦乐器。也可分为两类：

（1）边奏边舞。例如，维吾尔族手鼓舞、朝鲜族长鼓舞、傣族象脚鼓舞、西南少数民族的芦笙舞、傈僳族的三弦歌舞等。

（2）乐队伴舞。主要在表演性歌舞和一部分礼俗性歌舞中，存在着由不同乐器组合而成的乐队，在舞蹈队形之外为舞蹈表演伴奏的情况。例如，汉族歌舞中的秧歌、花灯舞，藏戏歌舞，纳西族东巴"跳神"所用的乐队，维吾尔族十二木卡姆的歌舞，等等。

第三种是歌舞小戏。在表演性歌舞中，有一部分已明显向歌舞小戏形式转化，而形成兼具民间舞蹈和民间戏曲两种因素的中间艺术类型。典型的例子如北方地区的二人转、二人台，南方地区的采茶、花灯等。

【拓展学习】

芦笙舞主要分布在我国西南部、中南部的一些少数民族地区，可分为芦笙舞和葫芦笙舞两大类。其中，芦笙舞主要分布在贵州、广西和湖南等省区的苗瑶语族和壮侗语族诸民族中；葫芦笙舞主要分布在云南、四川等省的藏缅语族彝语支各民族及其他民族中。

以苗族芦笙舞为例，大约可以分为四类：（1）芦笙排舞，用"套芦笙"编制，最大的芦笙领舞，众芦笙呈"一字形"边吹边舞，姑娘们围于四周跳唱。（2）芦笙队舞，用"芒筒芦笙"编制，地筒、芒筒和大芦笙居中，其余按型号分层合围，参加者皆按改组乐器本身配器及演奏法则自吹自舞。（3）踩芦笙，由"对芦笙"或"套芦笙"为舞蹈伴奏，可奏各种散曲、组曲或套曲。（4）双人舞与单人舞，吹奏和舞蹈技巧繁难，表演者在吹奏各种乐曲的同时，还要完成旋转、倒立、顶碗、翻滚等多种技巧性动作。

第四章　青春风采篇

第一节　《课桌舞》

【导读】

　　青春是一段美好的时光，每一个人的青春都是独一无二的，都是炙热滚烫的，都如夏花般绚烂，青春的旋律指引着我们奋勇向前，如飞蛾扑火般不顾一切代价，即便是顶着极大的困难，也会奋不顾身去追逐心中的理想，去实现自己灿烂的梦。青春又是转瞬即逝的，美好的时光总是过得飞快，在不经意间就从指缝匆匆溜走，还来不及认清它的本质，便不见了踪影。人的一生只有一次青春，它令人向往、令人沉醉，又令人刻骨铭心。走过的人才知道，青春不是片段，青春不是记忆，青春更不是过眼云烟，青春是人生得以沉淀的每一个坚实的脚印和走过的一步步历程。

　　在本节内容中，主要以青春为主题的《凝望》《课桌舞》为例，通过多种欣赏角度，简要分析独唱歌曲《凝望》，着重分析舞蹈作品《课桌舞》背景音乐的音乐主题动机、曲式结构、节奏特点、音乐语言、体裁特征等方面，从而全方位地掌握青春类歌舞音乐的特征。

【聆听与感受】

◎泛听曲目：《凝望》

　　这部作品是一首女声独唱，歌曲主要表达了青春的宝贵，和对美好理想的追求。歌词中"飞越高山，摘一片云朵做翅膀……化五彩，铸丝路"体现了青年学子不畏艰辛，勇于向前去不断探索，发现祖国的艺术瑰宝。旋律优美流畅，时而起伏，时而平缓，节奏呈舒展的4/4 拍，具有中国传统的调式特点。

【分析与体验】

※精听曲目：《课桌舞》

　　这首舞蹈作品整体风格轻快活泼，上课铃声响起，同学们纷纷坐在课桌前开始准备上课，大家精神抖擞，斗志昂扬。舞蹈演员们借用课桌和椅子为道具，以上课的形式表演了一段欢快的舞蹈，时而表现上课认真听讲记笔记的情景，时而表现课堂上积极回答问题、努力配合老师的情景，充分展现了学生时代充满激情的校园生活，用不同的舞蹈组合，让观众感受到了无限的热情和青春的活力。

　　舞蹈作品《课桌舞》背景音乐的主题动机主要来自于传统的上课铃声，以"ecdG Gdec"这个短小的旋律线条进行发展和变化，伴随着管钟的敲击声，慢慢奏响了我们最为熟悉的上

课铃声，接着是弦乐组的加入，随后，中提琴、大提琴和低音提琴作为持续的旋律低音在逐渐推动着音乐的发展。（见谱例1）

谱例1

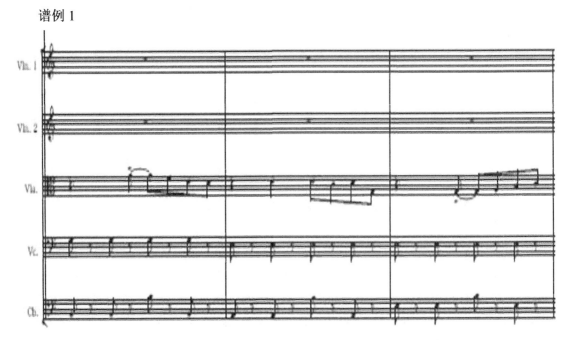

小提琴在第13小节进入主旋律，旋律走向持续向上，突出了青春激昂的特点。（见谱例2）

谱例2

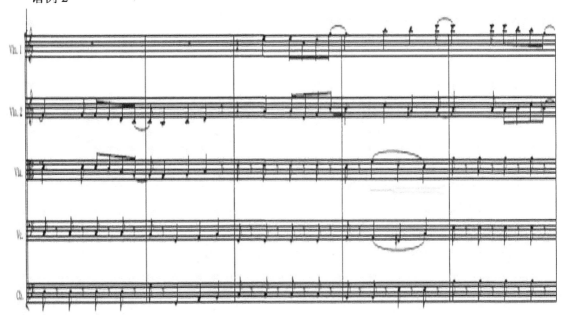

在谱例3中，旋律线多次运用了主题的扩展，在8个主旋律音的基础上，又加入了一些修饰音，使整首音乐曲演奏起来更加活泼、流畅。当音乐发展到乐曲中间部分时，多处运用了颤音的表现形式，其在主题加花的基础之上，运用持续的颤音做一个声部的支撑，不仅能够突出主旋律的主导性，又强化了音乐动机的发展方向。

谱例 3

　　这段音乐的结构大致可以分为一部曲式结构，也就是单段体结构。单段体是曲式中最小
的结构，乐段通常由八个乐句构成。由两个各有四小节（或八小节）的乐句组成的"乐段"
（专称为"方整性的乐段"）在器乐曲中最为常见，其特点是平衡、匀称感强。

　　全曲从始至终由同一个主题进行发展和变化，整首曲子作为一个大乐句来发展，便是一
部曲式结构的一般特征。从旋律线上来观察，我们不难看出，旋律持续地发展，在乐曲中间
没有乐句终止结束的迹象，而是连贯地一次又一次向高潮发展，这说明，一部曲式的方整性
的乐段，没有复杂多变的走向，听众能够清晰地识别出乐曲的结尾处。

　　《课桌舞》的节奏属于欢快活泼的风格，青春的颜色是多彩斑斓的，青春的日子更是令
人难忘的。青春是活泼欢快的，是激情澎湃的，是令人神采飞扬的。在这样令人精神振奋的
音乐中，稍快的速度体现出乐曲的激情，跳音的加入更加突出了青年人对美好未来的憧憬。
小切分与大切分的互动，添加了一丝谐谑的色彩。后半段曲子的发展逐渐走向高潮，速度逐
渐加快，大提琴和低音提琴的节奏更加规整而富有律动。结尾处持续的四十六节奏型，把乐
曲的律动推向了顶点。

第二节　《梦在飞》

【导读】

　　歌舞作品《梦在飞》，主要表达了青年学子们为祖国美好未来的建设而奋不顾身、投身
于"一带一路"的伟大战略，体现了同学们即将步入社会，要去实现远大理想和抱负的满腔
热情，怀揣着对未来的美好憧憬与宏伟志向，积极投身到祖国的建设事业当中。该作品同样

运用了音乐剧体裁，以歌舞的形式展现了青年学生们沸腾的热血和激昂的青春。作品给人一种青春无限美好的意境，观众在欣赏的过程中，不仅体会到青年学生的激情与活力，更加体会到这部作品的社会意义，那就是当今的青年人要树立坚定的信念，奋勇向前，不畏艰难险阻，努力建设我们的国家，为国争光。

【分析与体验】

该作品剧情简单，歌词通俗易懂，音乐轻松欢快，舞蹈激情动感。从音乐特点方面来看，曲式结构为单段体。旋律主题出现在乐曲的开始，整体音乐走向呈上升的趋势，随着歌词的音韵而发展，像歌词中"梦，在飞翔。路，洒满阳光……一路闪耀追梦的时光"，随着歌词的升华，音乐旋律逐渐上升，歌曲中最后一句达到音乐的高潮，旋律随之而高亢，振奋人心。（见谱例4）八小节为一个主题乐句，接下来的旋律是这个主题的再发展，旋律主题中多处运用了三度音程和五度音程。在谱例5中，持续发展变化的主题旋律，呈六度音程逐渐上升，保持，然后逐渐下降的旋律走向。

谱例 4

梦　　　　在　飞　翔

谱例 5

告别校园 携 手 奔　　四方　　　肩负使命 天　地　任　我 闯

节奏欢快活泼，突出了青春洋溢的气息，速度稍快，与青年学生积极向上的生活热情相呼应，音乐中较多运用4/4拍子，节奏突出了符点的韵律特征。配器方面，全曲使用了康加鼓、大镲、小军鼓、大鼓等打击乐器，增加了音乐的律动，衬托了合唱的激情，使音乐旋律更加青春而富有活力。（见谱例6）

谱例 6

音乐语言运用了现代的和声技法，相较于古典音乐中的规整的 D—T 的和声走向，《梦在飞》更多了一些新颖的和声织体。（见谱例 7）

谱例 7

【理解与认识】

§ 音乐剧

音乐剧（Musical Theater，简称 Musicals），早期译为歌舞剧。音乐剧的起源可以追溯到 19 世纪的轻歌剧（Operetta）、喜剧（Comedy）和黑人剧（Minstrel Shows）。音乐剧是一种舞台艺术形式，结合了歌唱、对白、表演、舞蹈等因素，通过歌曲、台词、音乐、织体动作等的紧密结合，把故事情节以及其中所蕴含的情感表现出来。在 17—18 世纪的欧洲，各种各样的音乐都得以繁盛发展，出现了歌剧或清唱剧。但华丽、庄严的歌剧或清唱剧并不能完全满足观众，于是出现了被称为"居于杂耍和歌剧中间"的艺术形式。历史上第一部"音乐剧"是约翰·凯创作的《乞丐的歌剧》（The Beggar's Opera），首演于 1728 年的伦敦，当时被称为"民间歌剧"，它采用了当时流传甚广的歌曲作为穿插故事情节的主线。1750 年，一个巡回演出团在美国北部首次上演了《乞丐的歌剧》，这便是美国人亲身体验音乐剧的开端。

音乐剧比较突出的特点是对歌曲、对白、织体动作、表演等因素给予同样的重视。音乐剧在全世界各地都有上演，但演出最频繁的地方是美国的纽约百老汇和英国的伦敦西区。

音乐剧的文本由以下几个部分组成：音乐的部分称为乐谱（Score）、音乐剧歌唱的字句称为歌词（Lyrics）、对白的字句称为剧本（Book/Script）。有时音乐剧也会沿用歌剧里面的称谓，将歌词和剧本统称为曲本（Libretto）。

音乐剧的长度并没有固定标准，但大多数音乐剧的长度都介于两小时至三小时之间。通常分为两幕，间以中场休息。如果将歌曲的重复和背景音乐计算在内，一部完整的音乐剧通

常包含二十至三十首曲目。

音乐剧善于以音乐和舞蹈表达人物的情感、故事的发展和戏剧的冲突，有时语言无法表达的强烈情感，可以利用音乐和舞蹈表达。音乐剧中的幽默、讽刺、感伤、爱情、愤怒等作为动人的组成部分，与剧情本身通过演员的语言、音乐和动作以及固定的演绎传达给观众。音乐剧熔戏剧、音乐、歌舞等于一炉，它的音乐通俗易懂，因此很受大众的欢迎。

国内普遍认为，世界四大著名的音乐剧包括《猫》（Cats）、《西贡小姐》（Miss Saigon）、《歌剧魅影》（The Phantom of the Opera）、《悲惨世界》（Les Misérables），这些音乐剧经常在世界各地的剧院上演。

其中，《猫》是一部童话式的作品，是英国作曲家安德鲁·劳埃德·韦伯（Andrew Lloyd Webber）根据 T·S·艾略特（T. S. Eliot）的诗集《老负鼠讲讲世上的猫》谱曲的音乐歌舞剧。《猫》主要描写了一群猫的生活，具有奇幻色彩，因此非常受儿童的喜爱。《猫》作为歌舞剧首次演出是在 1981 年 5 月 11 日，地点是在伦敦西区的新伦敦剧院。首演之后，该剧一夜爆红，凭着再难以打破的票房纪录成为英国有史以来最成功、连续公演最久的音乐剧。

《悲惨世界》是由法国音乐剧作曲家克劳德-米歇尔·勋伯格和阿兰·鲍伯利共同创作的一部音乐剧，改编自法国作家雨果的同名小说。故事以 1832 年巴黎共和党人起义为背景，讲述了主人公冉·阿让在多年前遭判重刑，假释后打算重新做人、改变社会，但却遇上种种困难的艰辛历程。《悲惨世界》中的音乐大气恢弘、气势磅礴，富有史诗般的音乐色彩。音乐具有鲜明的讽刺意味和社会意义，不仅反映了当时社会丑陋的背景，还表现了在底层生活的人们对美好生活的向往和不断努力去争取的精神。其中最为著名的唱段，第一幕中女主角演唱的《I Dreamed A Dream》，更成为歌唱家音乐会中的经典唱段。《悲惨世界》代表着文学巨著改编成音乐剧的典范，因为深受广大观众的喜爱，被称为 20 世纪最具影响力的音乐剧之一。

《歌剧魅影》以美声唱法为主，是"歌剧—轻歌剧—音乐剧"过渡的典范，是音乐剧大师安德鲁·劳埃德·韦伯的代表作之一，以精彩的音乐、浪漫的剧情、完美的舞蹈，成为音乐剧中永恒的佳作。该剧改编自法国作家加斯东·路易·阿尔弗雷德·勒鲁的同名哥特式爱情小说。该剧主要讲述了在巴黎的一家歌剧院里，剧院出现一个令人毛骨悚然的虚幻男声，这个声音来自住在剧院地下迷宫的"幽灵"，他爱上了女演员克丽斯汀，暗中教她唱歌，帮她获得女主角的位置，而克丽斯汀却爱着剧院经纪人拉乌尔，由此引起了嫉妒、追逐、谋杀等一系列情节。而最终"幽灵"发现自己对克丽斯汀的爱已经超过了个人的占有欲，于是放开了克丽斯汀，留下披风和面具，独自消失在昏暗的地下迷宫里。该剧的音乐作品极为成功，韦伯运用了神秘而又优美的旋律谱曲，第一幕中的《Think of Me》令人印象深刻，把观众带入了一个神秘的境界，而随后的《The Phantom of TheOpera》以及《The Music of The Night》，已经成了音乐剧的经典名曲，在世界各地广为传唱。

《西贡小姐》是一部以女性为主的爱情悲剧，是由克劳德-米歇尔·勋伯格（Claude-Michel Schroenberg ）和阿兰·鲍伯利（Alain Boublil）共同创作的一部音乐剧。该剧主要讲述了一

名前美国军人克里斯（Chris）和一位无父无母的越南妓女金（Kim）在一间西贡的饭店相遇之后发生的故事，发生了种种事情之后，两人互相爱上了对方，不久之后，克里斯被迫与美军一同撤退出越南，而必须在接下来的三年时间里，挣扎地试图与金处理两人间的情感关系。剧中把东方女子金塑造成了一个爱情至上、甘愿为之付出一切的形象，却在最后的结局中以殉情来结束悲惨的人物命运。在《西贡小姐》中，我们可以看到它正以一种新颖的舞台表现手法来解读东西方文化中存在的一定的差异，同时也打破了人们对于"东方主义"根深蒂固的思维方式与偏差。通过西方观念在整部剧中的塑造，修正了东西方文化理解上的偏差，重新塑造了东方形象，从而真正达到东西方文化很好地结合在一起，使之相互交融、相互补充的目的。通过记叙东方女性在爱情上的执着与忠诚，造就了一部令人震撼、感人肺腑的有别于其他音乐剧的舞台艺术作品。

【拓展学习】

1.推荐欣赏音乐剧《猫》，以孩子的视角去欣赏整部作品的奇幻色彩。

2.推荐欣赏音乐剧《悲惨世界》，融入作品当时的背景，用心去感受在底层生活的人民的艰辛和不断追求美好生活的勇气精神。

视 唱 练 耳 篇

第一章 C大调

本章结合作品《丝路·青春》，以C大调为基础，对音阶、调内多音组、音程及和弦进行跟唱、构唱与听辨的训练；节选作品中大量经典的歌曲与器乐曲片段作为节奏、音乐听力素材和视唱曲目训练内容，使学习者能在掌握理论技能的同时，进一步理解、把握作品《丝路·青春》中的旋律特点、作曲技术及音乐风格等。

内 容 提 要

◇ C大调音阶构成与听辨

◇ 调内多音组模唱与听写

◇ 自然音程的构唱与听辨

◇ 大、小三和弦原位的构成、构唱与听辨

◇ $\frac{2}{4}$、$\frac{3}{4}$、$\frac{4}{4}$拍子及基本节奏型训练

◇ C大调的曲调听唱与听写

◇ 《丝路·青春》视唱曲目训练

一、音阶

C大调音阶

1.理论概念

（1）C自然大调

自然大调是以全音—全音—半音—全音—全音—全音—半音这一结构构成，以C为主音按照自然大调音阶结构排列的调式音阶，即形成C自然大调。

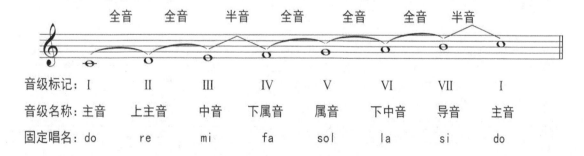

音级标记：	I	II	III	IV	V	VI	VII	I
音级名称：	主音	上主音	中音	下属音	属音	下中音	导音	主音
固定唱名：	do	re	mi	fa	sol	la	si	do

（2）C 和声大调

和声大调是在自然大调的基础上降低第Ⅵ级音，因此会使第Ⅵ—Ⅶ级之间形成一个独特的增二度音程。在 C 自然大调音阶的基础上，降低第Ⅵ级音，即形成 C 和声大调。

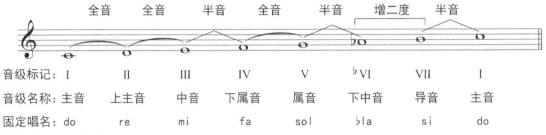

音级标记:	I	II	III	IV	V	♭VI	VII	I
音级名称:	主音	上主音	中音	下属音	属音	下中音	导音	主音
固定唱名:	do	re	mi	fa	sol	♭la	si	do

（3）C 旋律大调

旋律大调是在自然大调的基础上，上行时为自然大调结构，下行时降低第Ⅵ、Ⅶ级而形成的。在 C 自然大调的基础上，上行时依然保持 C 自然大调结构，下行时降低第Ⅵ、Ⅶ级音，即形成 C 旋律大调。

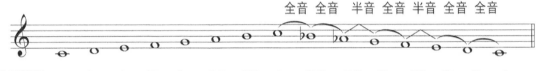

音级标记:	I	II	III	IV	V	VI	VII	I	♭VII	♭VI	V	IV	III	II	I
音级名称:	主音	上中音	中音	下属音	属音	下中音	导音	主音	导音	下中音	属音	下属音	中音	上主音	主音
固定唱名:	do	re	mi	fa	sol	la	si	do	♭si	♭la	sol	fa	mi	re	do

2.技能训练

（1）多音组模唱（给标准音）

（2）多音组听辨

①请将所听到的音填入对应括号内。（给标准音）

②请选出与所听到的实际音响完全相同的一项。（给标准音）

1）（　　　　）

A.　　　　　　　　　　　　　　　B.

C.　　　　　　　　　　　　　　　D.

2）（　　　　）

A.

B.

C.

D.

（3）音阶听辨

①请根据实际音响，将所缺音符填入括号内，并写出音阶名称及调号（给标准音）

1）音阶名称（　　　　　　　　　　）

2）音阶名称（　　　　　　　　　　）

②请选出与所听到的实际音响完全相同的一项（给标准音）

1）（　　　　　）

2）（　　　　　）

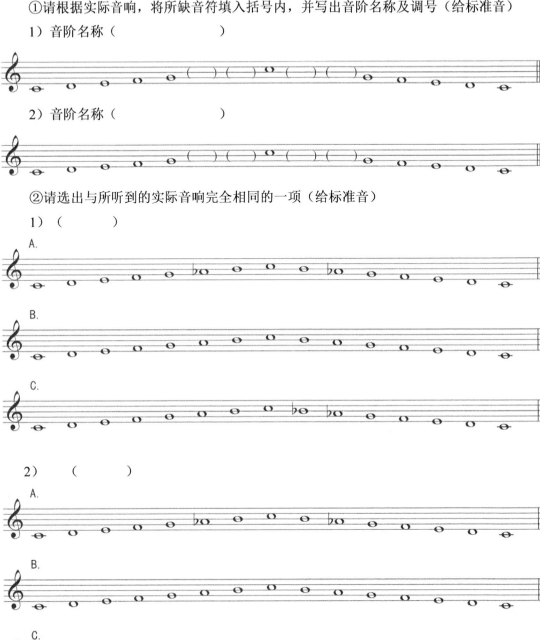

二、音程

1.理论概念

在乐音体系中，两音之间的高低关系叫作音程。音程中，高的音叫作"上方音"或"冠音"；低的音叫作"下方音"或"根音"。

（1）旋律音程与和声音程

两个音先后鸣响，叫作旋律音程。两个音同时鸣响，叫作和声音程。

（2）单音程与复音程

一般来说，构成音程的两音不超过八度的为单音程。如果这两音在八度以上，则为复音程。第1—15章，我们主要学习单音程；第16章进入复音程的学习。

（3）音程的协和程度与音响效果

按音程音响效果上的差异，可分为协和音程与不协和音程两类。其中，协和音程听起来悦耳、融合；不协和音程听起来比较刺耳，彼此不融合。

协和音程	
极完全协和	纯一度、纯八度
完全协和	纯四度、纯五度
不完全协和	大三度、小三度、大六度、小六度
不协和音程	
极不协和	小二度、大七度
不协和	大二度、小七度、增四度、减五度

注：复音程采用单音程的名称，一般按其级数称呼，其音程性质、协和程度与相对应的单音程相同。

2.构唱训练

熟练掌握以下C自然大调内二度到八度的音程构唱练习方法后，可用同样的构唱方法，由浅入深、循序渐进地转调后进行构唱练习（从无升降转调到一升一降、两升两降等）。音程构唱练习中，注意区分音程的性质和音响效果。

（1）二度音程

①大、小二度音程的构成

二度音程包含两个音级，小二度含有一个半音，大二度含有一个全音。

选自《丝路·青春》第一篇章：背景音乐

作曲：王辉

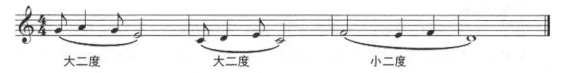

大二度　　　　大二度　　　　小二度

②音响效果

旋律大、小二度音程由相邻音级构成，形成流畅、优美的级进效果，其中，大二度更优美、静谧，小二度根音更具依附感，二者同为"狭音程"。和声大、小二度音程音响效果都

不协和，大二度相对平和，小二度更为尖锐、刺耳，极不协和。

③构唱练习

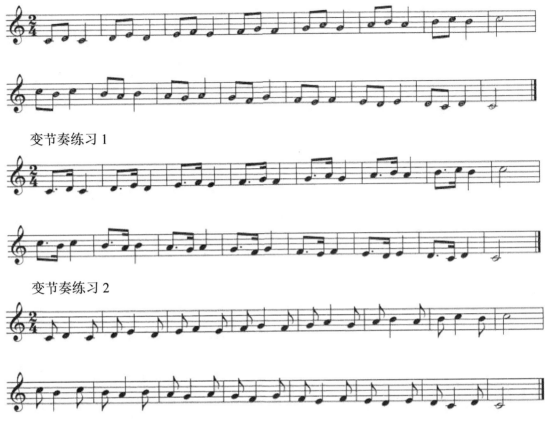

变节奏练习 1

变节奏练习 2

（2）三度音程

①大、小三度音程的构成

三度音程包含三个音级，小三度含有一个全音和一个半音，大三度含有两个全音。

选自《丝路·青春》第一篇章：《丝路花雨》

作曲：王辉

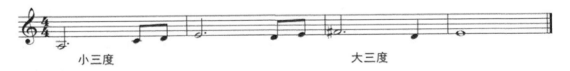

小三度　　　　　　　　　　　　　　大三度

②音响效果

旋律大、小三度音程形成独特的小跳效果。和声大三度音程明亮、坚定，构成大调式特性；和声小三度音程柔和、暗淡，构成小调式特性。大、小三度音程是构成各类和弦及多声部音乐的基本音程，为"狭音程"。

③构唱练习

学好三度音程是学习各种三和弦、七和弦等和弦的基本前提。下面，在二度音程帮助"搭

桥"的基础上，进行三度模进构唱练习。

变节奏练习

（3）四度音程

①纯四度音程的构成

纯四度音程包含四个音级，含有两个全音和一个半音。

<div align="right">选自《丝路·青春》第一篇章：背景音乐</div>
<div align="right">作曲：王辉</div>

②音响效果

纯四度是完全协和音程。和声纯四度音响效果比较空洞、柔和；旋律音程的上行纯四度有属—主的进行特点，音响效果比较刚毅、坚定。例如，我们每次唱国歌开头那句无比坚定、激昂的"起来"，就是个纯四度旋律音程。

③构唱练习

用已学过的二度、三度音程"搭桥"进行构唱练习。

变节奏练习

（4）五度音程

①纯五度音程的构成

纯五度音程包含五个音级，含有三个全音和一个半音。

<div style="text-align: right">选自《丝路·青春》第一篇章：《丝路花雨》</div>
<div style="text-align: right">作曲：王辉</div>

②音响效果

完全协和音程，空洞、融合。但相对纯四度，纯五度更为开放、明朗。旋律音程的上行纯五度具有主—属的进行特点。

③构唱练习

五度音程是原位三和弦的根音和五音，可用原位三和弦"搭桥"构唱。（三度+三度）

变节奏练习

（5）六度音程

①大、小六度音程的构成

六度音程包含六个音级，小六度含有四个全音，大六度含有四个全音和一个半音。

选自《丝路·青春》第一篇章：背景音乐 3

作曲：王辉

选自《丝路·青春》第一篇章：背景音乐 3

作曲：王辉

②音响效果

大、小六度音程都是"广音程"。旋律大、小六度音程具有典型大跳特点。和声大、小六度音程音响效果协和而丰满，大六度明亮，小六度暗淡。

③构唱练习

六度音程是三和弦转位构成的音程，下面用三和弦的第二转位来"搭桥"构唱。（四度+三度）

变节奏练习

（6）七度音程

①大、小七度音程的构成

七度音程包含七个音级，小七度含有五个全音，大七度含有五个全音和一个半音。

选自《丝路·青春》第二篇章：泰国《长甲舞》

作曲：高昂

小七度

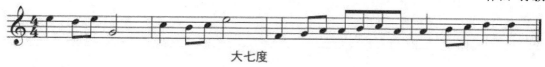

大七度

②音响效果

七度音程是不协和音程，听起来比较刺耳，彼此不融合。大、小七度音程因其跨度大而有跳进效果，同为"广音程"。和声大、小七度音程，尤其大七度的紧张度和倾向性更强烈，极不协和。

③构唱练习

七度音程是学习七和弦的基础。1—5 小节用原位七和弦的根音、三音、五音和七音"搭桥"构唱。

变节奏练习

（7）八度音程

①纯八度音程的构成

纯八度音程包含八个音级，含有六个全音。

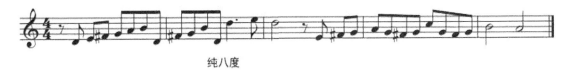

纯八度

②音响效果

纯八度是极完全协和音程，音响效果极为融合。旋律纯八度具有大跳、开阔的特点。

③构唱练习

1—7 小节通过三和弦重复根音的方式"搭桥"构唱，既练习了纯八度音程的构唱，又练习了三和弦和四度音程的构唱。

变节奏练习

3.技能训练

在音程的模唱与构唱练习中，注意听辨音程的度数、性质和音响效果，逐渐建立起音程音高和性质的概念。

本章主要掌握小二度、大二度、小三度、大三度、纯四度、纯五度、纯八度、纯一度音

程的模唱、构唱与听辨。

（1）模唱练习

①二音组旋律音程模唱

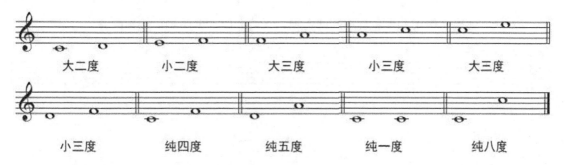

大二度　　　　小二度　　　　大三度　　　　小三度　　　　大三度

小三度　　　　纯四度　　　　纯五度　　　　纯一度　　　　纯八度

②和声音程模唱

先由冠音向低音分解模唱，再由低音向冠音分解模唱。

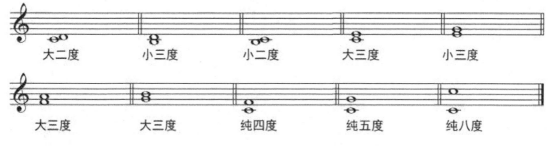

大二度　　　　小三度　　　　小二度　　　　大三度　　　　小三度

大三度　　　　大三度　　　　纯四度　　　　纯五度　　　　纯八度

③构唱练习

在下列指定音高上构唱指定的旋律音程。

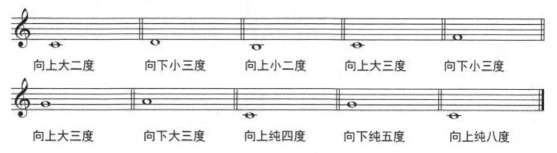

向上大二度　　向下小三度　　向上小二度　　向上大三度　　向下小三度

向上大三度　　向下大三度　　向上纯四度　　向下纯五度　　向上纯八度

（2）音程听写

①音程选择

1）分别选出协和的和声音程。（共6题，弹两遍，给标准音）

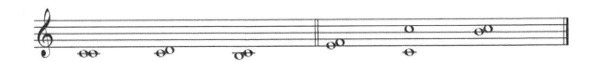

2）分别选出与指定音程名称相同的选项。（共 8 题，弹两遍，给标准音）

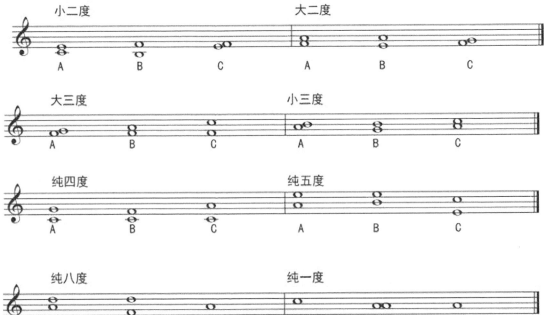

②和声音程听写（共 10 个，弹三遍，给标准音，标明音高和性质）

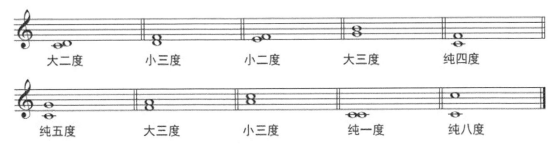

三、和弦

1.概念与知识点

（1）概念

三个音按照三度关系叠置起来，便构成了三和弦。大、小三和弦是最常用的主和弦，下属与属和弦均为大三和弦或小三和弦。在自然大调内，三个正三和弦——I、IV、V级均为大三和弦；副三和弦中，II、III、VI级是小三和弦。在和声小调内，第I、IV级为小三和弦，第V、VI级是大三和弦。

（2）结构

三和弦中三个音的名称分别是根音、三音、五音。

大三和弦：

构成：大三度+小三度

小三和弦：

构成：小三度+大三度

（3）音响特点

大三和弦：明亮、刚毅。小三和弦：柔和、暗淡。

（4）带有原位大、小三和弦的分解和弦的旋律例举：

①

选自《丝路·青春》序曲

作曲：高大林

②

选自《丝路·青春》第一篇章：背景音乐

作曲：王辉

③

选自《丝路·青春》第四篇章：开头音乐

作曲：王辉 陈俊虎

④

选自《丝路·青春》第四篇章：《课桌舞》

作曲：陈俊虎

2.技能训练

（1）大、小三分解和弦音阶式视唱练习

（2）构唱练习

在指定音级上构唱和弦：

C↑大三和弦　　C↓小三和弦　　　D↑小三和弦　　D↓小三和弦

E↑小三和弦　　F↑大三和弦　　G↑大三和弦　　G↓大三和弦

A↑小三和弦　　A↓小三和弦　　B↓小三和弦

（3）听辨题

①口答听辨，判断下列每组和弦中哪个是大三和弦。（每组三遍）

②口答听辨，判断下列每组和弦中哪个是小三和弦。（每组三遍）

③和弦听写

四、节奏

1.理论概念

节奏：长音和短音按照一定的规律组织起来，叫节奏。

节拍：同时值的重音与非重音有规律地循环出现，叫节拍。

节奏型：音乐中反复出现的具有典型意义的节奏，叫节奏型。

（1）节奏的分裂与组合

（2）节拍类型

2/4 拍：以四分音符为一拍每小节两拍。

3/4 拍：以四分音符为一拍每小节三拍。

4/4 拍：以四分音符为一拍每小节四拍。

2.技能训练

（1）节奏读谱

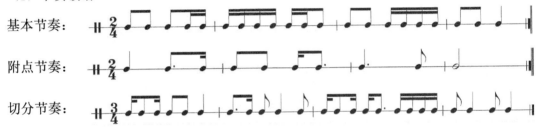

（2）节奏即兴模仿

练习要求：教师给出第一小节，学生模打出来，并自编一条打给下一位同学，以此类推。

（3）节奏改错

练习要求：根据教师读出或弹奏的节奏，找出与下题的不同之处，并改正。

（3）节奏听写

五、旋律听写与视唱

1.旋律听写

（1）

<div align="right">选自《丝路·青春》第四篇章：开头背景音乐
作曲：王辉 陈俊虎</div>

听写提示：

该旋律为 C 大调、4/4 拍，听写时应注意小节重音，避免跟 2/4 拍相混淆。另外，第一小节的连线节奏也是听写时的一个难点。

（2）

<div align="right">选自《丝路·青春》第一篇章：《美丽的国土》
作曲：王辉</div>

（3）

<div align="right">选自《丝路·青春》第二篇章：《行无畏》
作曲：孙毅</div>

2.视唱训练

（1）

<div align="right">选自《丝路·青春》第四篇章：《课桌舞》
作曲：陈俊虎</div>

77

练习提示：

《课桌舞》是表现毕业生即将结束学校的学习生活，奔向祖国五湖四海的一段舞蹈音乐。曲风动感活泼，律动性强。在视唱时起速不要太慢，拍点要清晰，并注意表现出大学生朝气蓬勃的性格特点。另外，节奏型为附点与连续切分的结合，是本曲的节奏难点。教师可带领学生先单独做该节奏的模读练习，熟练后再放回视唱中做连续练习。

（2）

<div align="right">选自《丝路·青春》第四篇章：开头背景音乐</div>
<div align="right">作曲：陈俊虎</div>

练习提示：

本旋律采用了模进的手法，其节奏非常有规律，两个八分前空的节奏型先后 7 次在不同的音高上出现，这也是本条视唱的节奏难点。

（3）

<div align="right">选自《丝路·青春》第四篇章：开头背景音乐</div>
<div align="right">作曲：王辉 陈俊虎</div>

（4）

选自《丝路·青春》 第一篇章：背景音乐

作曲：王辉

练习提示：

本曲曲风大气自然，旋律流畅，节奏平稳，是非常好的视唱练习材料。非常适合结合 4/4 拍的指挥图示进行练习。

难点：

①曲中第 2 行两次出现的八分休止，要注意休止时值（空出前半拍）的准确性。

②结束音使用了延音线，视唱时应将 3 个音符的时值相加（即五拍半）。

（5）

选自《丝路·青春》第一篇章：背景音乐

作曲：王辉

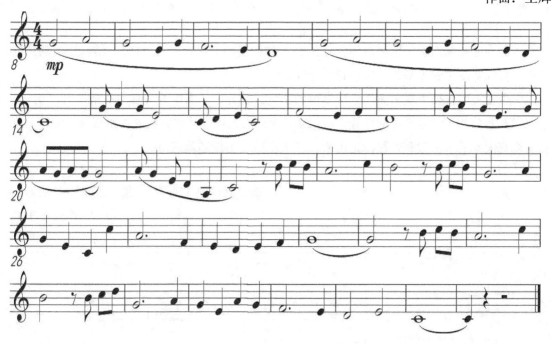

（6）

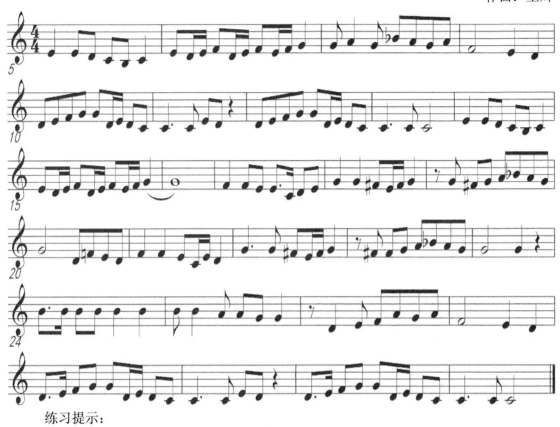

练习提示：

本曲为巴基斯坦音乐风格，作曲者在 C 大调的基础上加入了 $^{\#}$fa 和 $^{\flat}$si，结合活泼动感的节奏，体现了浓厚的巴基斯坦民族音乐特性。

学生在视唱时要表现出曲风欢快喜悦的感觉。另外，乐谱中的节奏型非常丰富，切分、附点以及八分和十六分音符的组合一应俱全，对视唱的连续性和完整性要求很高。练习前可将觉得有困难的节奏型和音程标记出来，各个击破后再做通篇练习。

（7）

选自《丝路·青春》 第一篇章：背景音乐

作曲：王辉

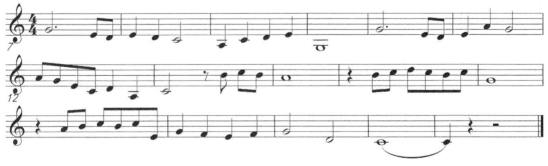

第二章 a小调

本章结合作品《丝路·青春》，以a小调为基础，对音阶、调内多音组、音程及和弦进行跟唱、构唱与听辨的训练；节选作品中大量经典的歌曲及器乐曲片段作为节奏、音乐听力素材和视唱曲目训练内容，使学习者能在掌握理论技能的同时，进一步理解、把握作品《丝路·青春》中的旋律特点、作曲技术及音乐风格等。

内 容 提 要

- ✧ a小调音阶构成与听辨
- ✧ 调内多音组模唱与听写
- ✧ 自然音程的构唱与听辨；特性音程的解决
- ✧ 大、小三和弦转位的构成、构唱与听辨
- ✧ 基本节奏型训练
- ✧ a小调的曲调听唱与听写
- ✧ 《丝路·青春》视唱曲目训练

一、a小调音阶

1.理论概念

（1）a自然小调

自然小调是以"全音—半音—全音—全音—半音—全音—全音"这一结构构成，以a为主音按照自然小调音阶结构排列的调式音阶，即为a自然小调。a自然小调是C自然大调的关系小调。

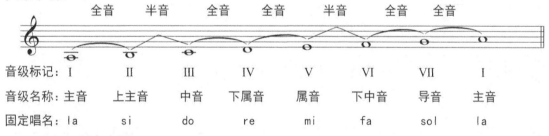

| 全音 | 半音 | 全音 | 全音 | 半音 | 全音 | 全音 |

音级标记：I	II	III	IV	V	VI	VII	I
音级名称：主音	上主音	中音	下属音	属音	下中音	导音	主音
固定唱名：la	si	do	re	mi	fa	sol	la

（2）a和声小调

和声小调是在自然小调的基础上升高第VII级音，因此会使第VI—VII级之间形成一个独特的增二度音程。在a自然小调音阶的基础上，升高第VII级音，即形成a和声小调。

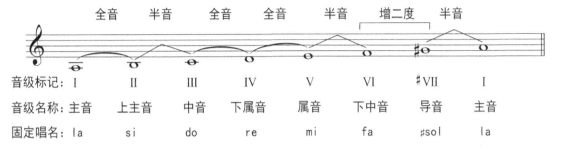

音级标记:	I	II	III	IV	V	VI	♯VII	I
音级名称:	主音	上主音	中音	下属音	属音	下中音	导音	主音
固定唱名:	la	si	do	re	mi	fa	♯sol	la

（3）a旋律小调

旋律小调是在自然小调的基础上，上行时升高第VI、VII级音，下行时还原第VI、VII音级成自然小调结构而形成。在a自然小调的基础上，上行时升高第VI、VII级音，下行时还原第VI、VII级音，即形成a旋律小调。

音级标记:	I	II	III	IV	V	♯VI	♯VII	I	♭VII	♮VI	V	IV	III	II	I
音级名称:	主音	上中音	中音	下属音	属音	下中音	导音	主音	导音	下中音	属音	下属音	中音	上主音	主音
固定唱名:	la	si	do	re	mi	♯fa	♯sol	la	♮sol	♮fa	mi	re	do	si	la

2.技能训练

（1）多音组模唱（给标准音）

（2）多音组听辨

①请将所听到的音填入对应括号内。（给标准音）

②请选出与所听到的实际音响完全相同的一项。（给标准音）

1）（　　　　）
A.　　　　　　　　　　　　　　　　B.

C.　　　　　　　　　　　　　　　　D.

2）（　　　　）
A.

B.

C.

D.

（3）音阶听辨

①请根据实际音响，将所缺音符填入括号内，并写出音阶名称及调号。（给标准音）

1）音阶名称（　　　　　　　　）

2）音阶名称（　　　　　　　　）

②请选出与所听到的实际音响完全相同的一项。（给标准音）

1）（　　　　　　）

A.

B.

C.

2）（　　　　　　）

A.

B.

C.

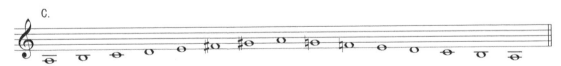

二、音程

1.理论概念

（1）增四度、减五度音程

①增四、减五度音程的构成

增四度包含四个音级，减五度包含五个音级。增四度和减五度都是由三个全音构成，同

为"三全音"。

②增四度、减五度音程的音响效果

紧张、不协和，有强烈的倾向性。增四度有扩张感，减五度有内敛性。

③增四度、减五度音程的构唱练习：

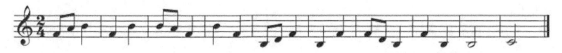

变节奏练习

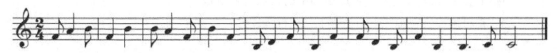

（2）特性音程

①音程的解决

在调式音阶中，不稳定音级（II、IV、VI、VII）有着向稳定音级（I、III、V）靠拢的倾向，当不稳定音级按照这个倾向进入到稳定音级后就得到了解决。常规解决：II—I，IV—III，VI—V，VII—I。

②特性音程

在自然大调中，增四度、减五度是特性音程，增四度出现在自然大调的第IV级音上，减五度出现在自然大调的第VII级音上。在和声小调中，增四度分别出现在第vi级音和第iv级音上，减五度分别出现在第ii级音和升vii级音上。

我们主要练习出现在自然大调的第IV级音上和出现在和声小调第iv级音上的"增四度"，出现在自然大调的第VII级音上和出现在和声小调升vii级音上的"减五度"。

③特性音程的解决

在调式中增四度具有强烈地向外解决的要求，减五度具有强烈地向内解决的要求。以下是 C 自然大调和 a 和声小调中的特性音程解决：

C 自然大调中的特性音程解决：

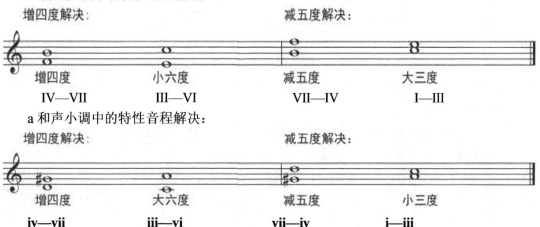

a 和声小调中的特性音程解决：

2.技能训练

在特性音程解决的模唱练习中，注意听辨增四度、减五度的性质和音响效果，体会不稳定音级向稳定音级靠拢、解决的倾向，逐渐建立起特性音程音高及其解决的概念。

本章主要掌握增四度、减五度、小六度、大六度、小七度与大七度音程的模唱、构唱与听辨。

（1）模唱练习

①特性音程解决的模唱

模唱上文 C 自然大调和 a 和声小调中的特性音程解决。

②二音组旋律音程模唱：（含特性音程的解决）

（2）构唱练习

①指定根音，向上构唱冠音

②指定冠音，向下构唱根音

（3）音程听写

①选出与指定音程名称相同的选项。（共 8 题，弹两遍，给标准音）

增四度　　　　　　　　　　　　**减五度**

A　　B　　C　　　　　　A　　B　　C

小六度　　　　　　　　　　　　**大六度**

A　　B　　C　　　　　　A　　B　　C

小七度　　　　　　　　　　　　**大七度**

A　　B　　C　　　　　　A　　B　　C

②和声音程的协和度与性质判断。（共 10 题，弹两遍，给标准音）

纯四度　　　增四度　　　纯四度　　　增四度　　　纯五度
协和　　　　不协和　　　协和　　　　不协和　　　协和

减五度　　　小六度　　　大六度　　　大七度　　　小七度
不协和　　　协和　　　　协和　　　　不协和　　　不协和

③指定根音，向上听写冠音。（共 10 题，弹两遍，给标准音）

纯四度　　　增四度　　　纯五度　　　减五度　　　减五度

小六度　　　大六度　　　小七度　　　大七度　　　纯八度

④指定冠音，向下听写根音。（共 10 题，弹两遍，给标准音）

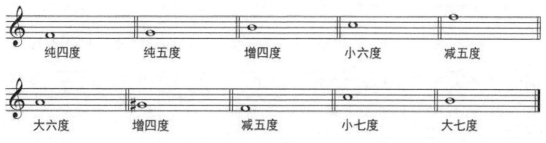

纯四度　　　纯五度　　　增四度　　　小六度　　　减五度

大六度　　　增四度　　　减五度　　　小七度　　　大七度

⑤和声音程听写。（共 10 个，弹三遍，给标准音，标明音高和性质）

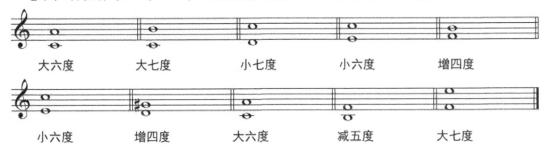

大六度　　　　大七度　　　　小七度　　　　小六度　　　　增四度

小六度　　　　增四度　　　　大六度　　　　减五度　　　　大七度

三、六和弦

1.概念与知识点：

（1）概念

大、小六和弦是大、小三和弦的第一转位，三音在低声部名称分别为大六和弦、小六和弦。

（2）结构：

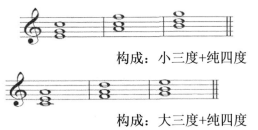

构成：小三度+纯四度

构成：大三度+纯四度

（3）带有大、小六和弦的分解和弦的旋律例举：

①

选自《丝路·青春》序曲

作曲：高大林

②

选自《和平颂》尾声

作曲：孙毅

四海皆兄弟　从古到今　经纬纵横　普适的要义　开天辟地

灾害挑战　征伐的突起　到头通通滚到一边　去　多元总归一

③

选自《和平颂》尾声（小号声部）

作曲：孙毅

2.技能训练

（1）大、小六分解和弦音阶式构唱练习

①

②

③

④

（2）构唱练习

在指定音级上构唱和弦：

C↑小六和弦　　E↑大六和弦　　F↑小六和弦　　G↑小六和弦　　A↑大六和弦　　B↑大六和弦

（3）听辨训练

①口答听辨，判断下列每组和弦中哪个是大六和弦。（每组三遍）

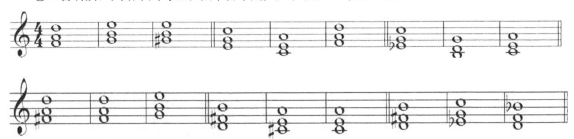

②口答听辨，判断下列每组和弦中哪个是小六和弦。（每组三遍）

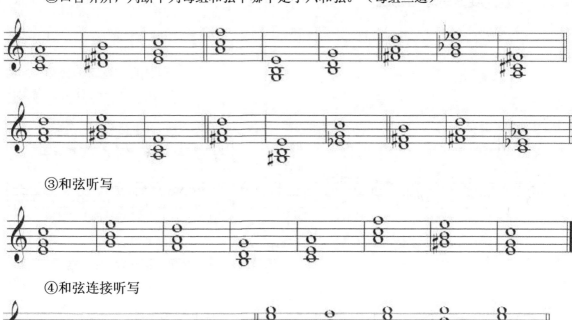

③和弦听写

④和弦连接听写

四、节奏

技能训练

（1）节奏预备练习：

第一遍用手敲击节拍，根据重音口读节奏。

第二遍手击节奏

第三遍背诵整条节奏

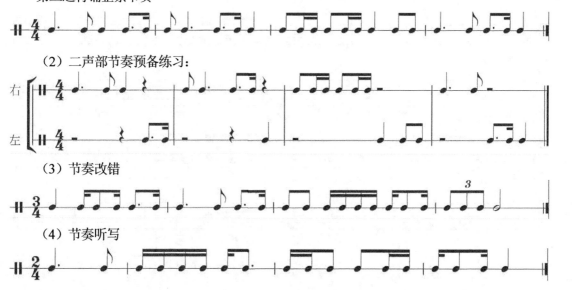

（2）二声部节奏预备练习：

（3）节奏改错

（4）节奏听写

五、旋律听写与视唱

1.旋律听写

（1）

选自《丝路·青春》序曲

作曲：高大林

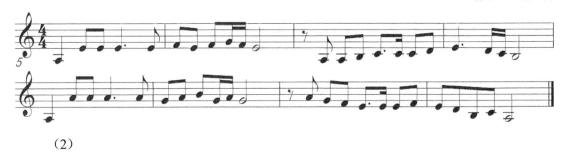

（2）

选自《丝路·青春》第一篇章：《丝路花雨》

作曲：王辉

2.视唱

（1）

选自《丝路·青春》序曲

作曲：高大林

（2）

选自《丝路·青春》第一篇章：《丝路花雨》

作曲：王辉

（3）

选自《丝路·青春》第一篇章：《丝路花雨》

作曲：王辉

练习提示：

（2）（3）两条视唱是在 a 自然小调基础上升高第Ⅵ级而形成的多利亚调式，既有小调的调性色彩，又有中古调式的特点。练习时要求节奏紧凑连贯，速度稍快且连续不间断。另外，在视唱时要特别注意$^\sharp$fa 的音准。

（4）

选自《马刀舞曲》

练习提示：

《马刀舞曲》是前苏联作曲家哈恰图良（1903—1978 年）于 1939 年创作的一首乐曲，

是芭蕾舞剧《加雅涅》中第三幕第二场的群舞音乐，表现了亚美尼亚民族剽悍粗犷的性格。作曲家用崭新的手法将欧洲调性体系和亚美尼亚音乐的调式结构结合在一起，使东方曲调的特征得到了更充分的表现。练习时，在节奏方面，应注意出现在第 2、4、5 小节的包含三十二分音符的附点节奏型。音准方面，降 si 和升 do 构成的增二度是难点。

（5）

<div align="right">改编自《和平颂》第一篇章《郑和下西洋》片段
作曲：王辉</div>

（6）

<div align="right">选自《和平颂》第三篇章
配器：金怡</div>

（7）

<div align="right">选自《和平颂》第一篇章：《张骞出使西域》
作曲：王辉</div>

练习提示：

视唱第（5）（6）（7）条选自大连艺术学院另外一部优秀原创大型交响舞蹈音诗画《和平颂》。其中第（6）条改编自苏联著名抗战歌曲《神圣的战争》。第（6）条在练习时要注意弱起的特点，指挥图示应从第一个完整小节的首个音开始进入。第 7 条要注意临时变化音的音准。

其他补充练习

练习说明：

本部分为 a 小调的补充练习，曲目为选自优秀音乐作品的适合作为视唱练习的片段。

（8）

柴科夫斯基曲

（9）

佚名曲

（10）

拉莫曲

（11）

罗马尼亚乐曲

第三章 C宫系统各调式

> 本章围绕C宫系统各调进行训练，结合调性，通过音阶构唱、调内多音组模唱、音程和弦的构唱与听辨、节奏训练等一系列练习，使学习者能在掌握理论技能。

内 容 提 要

◇　C宫系统各调式音阶构成与听辨

◇　调内多音组模唱与听写

◇　调内音程连接听辨

◇　简短的调内正三和弦连接听辨

◇　基本节奏型的综合训练

◇　C宫系统各调式的曲调听唱与听写

一、C宫系统五声调式音阶

1.理论概念

在我国的民族调式中，五声音阶是按照纯五度排列起来的五个乐音所构成的音阶，依次为宫—徵—商—羽—角。按照音高顺序排列为宫—商—角—徵—羽。

当这五个音分别作为主音时，即可构成不同的调式。

同宫系统调是指以同一音级为宫音的调式。C宫系统调，即是指以C为宫音的各五声调式，它们包括C宫调式、D商调式、E角调式、G徵调式和A羽调式。

（1）C宫调式

音级名称：宫　　　商　　　角　　　徵　　　羽　　　宫

（2）D商调式

音级名称：商　　　角　　　徵　　　羽　　　宫　　　商

（3）E 角调式

音级名称：角　　　徵　　　羽　　　宫　　　商　　　角

（4）G 徵调式

音级名称：徵　　　羽　　　宫　　　商　　　角　　　徵

（5）A 羽调式

音级名称：羽　　　宫　　　商　　　角　　　徵　　　羽

2.技能训练

（1）音阶构唱（给标准音）

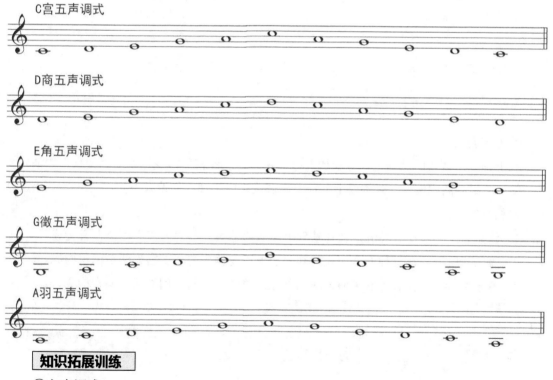

C宫五声调式

D商五声调式

E角五声调式

G徵五声调式

A羽五声调式

知识拓展训练

①六声调式

在五种五声调式的基础上，分别加入"清角"或者"变宫"两个偏音，就构成了十种六声调式。

C 宫系统六声调式，是在 C 宫系统五声调式的基础上，分别加入不同的偏音——"清角"（fa）或者"变宫"（si）而构成。

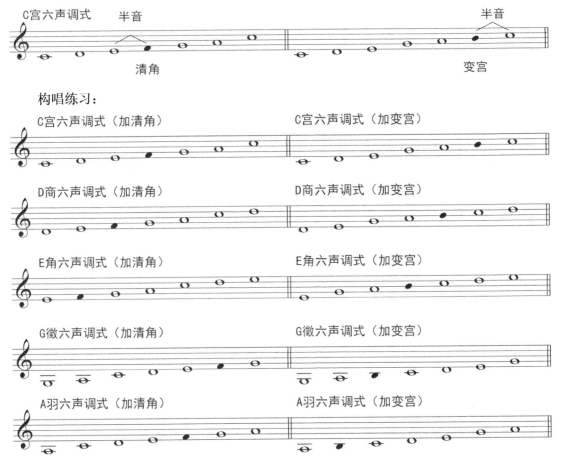

构唱练习：

②七声调式

在五种五声调式的基础上，分别加入"清角"与"变宫""变徵"与"变宫""清角"与"闰"三组不同的偏音，即构成十五种七声调式。由于加入的偏音不同，七声调式可分为三种结构形态：

1）清乐音阶——在五种五声调式基础上加入"清角"与"变宫"两个偏音构成。

2）雅乐音阶——在五种五声调式基础上加入"变徵"与"变宫"两个偏音构成。

3）燕乐音阶——在五种五声调式基础上加入"清角"与"闰"两个偏音构成。

构唱练习

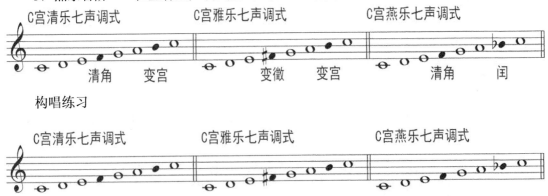

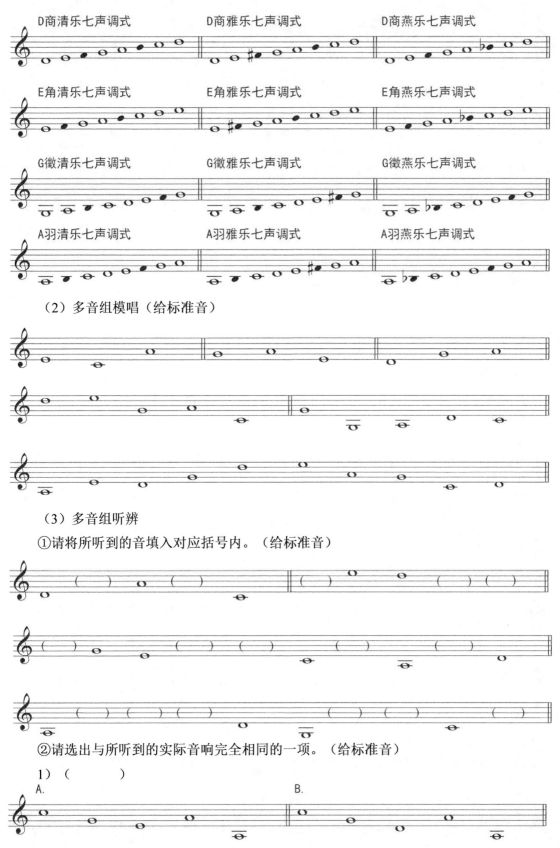

（2）多音组模唱（给标准音）

（3）多音组听辨

①请将所听到的音填入对应括号内。（给标准音）

②请选出与所听到的实际音响完全相同的一项。（给标准音）

1）（　　　　　）

A.　　　　　　　　　　　　　　　　　　B.

（4）音阶听辨

①请选出与所听到的实际音响完全相同的一项。（给标准音）

4) （　　　　）

②请写出你所听到的音阶，并将音阶名称填入括号内。（给标准音）

1）音阶名称（　　　　　　　　）

2）音阶名称（　　　　　　　　）

3）音阶名称（　　　　　　　　）

二、音程连接

1.理论概念

（1）音程连接的形态

当两个不同的和声音程相连接时，其进行方向仍有同向、反向、斜向、平行之分。例如：

（2）音程连接的听写建议

除了要掌握前面所讲的各个音程的音高、调感、音程性质、音响色彩，还应抓住和声音程连接中两个声部各自横向流动的特点，尤其是前后音程连接的形态是同向、反向、斜向还是平行，两个声部与标准音、调式主音之间的关系，另外还要考虑调内音级的稳定程度与音程解决等。

听写音程连接时，建议首先根据标准音听出该和弦连接的主三和弦，判断其调式、调性，听写出和弦连接的起始音程上、下声部的具体音高。然后，基于调式的调感，从横向上，先听写出上声部或下声部的旋律进行，再听写出另一个声部的旋律进行；从纵向上，听辨上、

下声部旋律交织所形成的每一个和声音程具体的音高、性质和音响色彩，并注意调内音级的稳定程度及音程解决等问题。最后，结合横向及纵向听辨，检查有无纰漏。

2.技能训练

（1）模唱练习

①二音组旋律音程模唱

②和声音程模唱

要求：先由冠音向根音分解模唱，再由根音向冠音分解模唱。

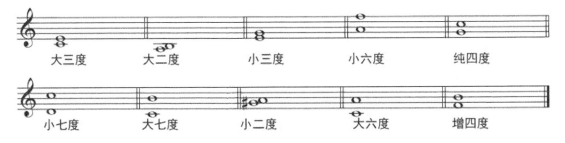

（2）构唱练习

①在下列指定音高上构唱指定的音程

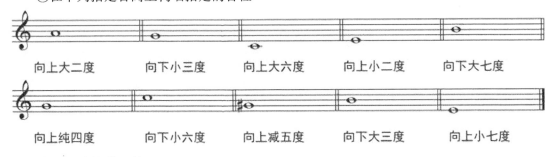

②音程连接构唱练习

构唱建议：首先，从横向上，分别唱熟上、下方声部的旋律进行。男生唱下方声部，女生唱上方声部。然后，从纵向上，由根音向冠音、冠音向根音来构唱连接中的每一个音程。全体同学齐唱。最后，男、女两个声部一齐合唱，并交换声部练习。

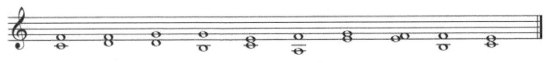

C 自然大调

A 自然小调

（3）音程听写

①和声音程的协和度与性质判断。（共 10 题，弹两遍，给标准音，标明性质和协和度）

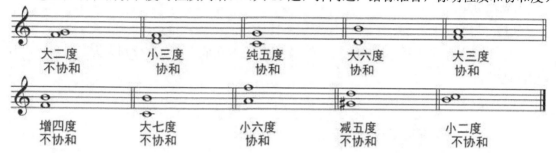

②旋律音程听写。（共 10 题，弹两遍，给标准音，标明音高和性质）

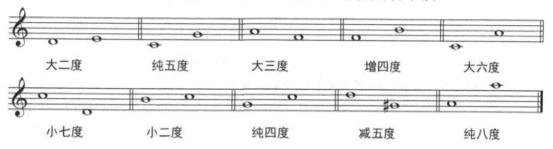

③和声音程听写。（共 10 题，弹三遍，给标准音，标明音高和性质）

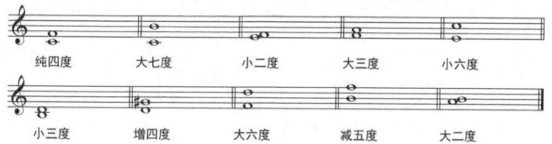

④音程连接听写。（共 4 题，弹四遍，给标准音、主三和弦，标明调性和音高）

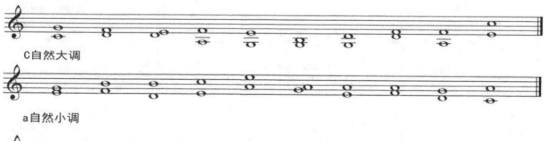

a旋律小调

三、四、六和弦

1.概念与知识点

（1）概念

大、小四六和弦是大、小三和弦的第二转位，五音在低声部名称分别为大四六和弦、小四六和弦。

（2）结构

构成：纯四度+大三度

构成：纯四度+小三度

（3）带有大、小四六和弦的分解和弦的旋律例举

选自《和平颂》序曲

作曲：高大林

2.技能训练

（1）大、小六和弦的分解和弦音阶式视唱练习

①

②

③

④

（2）构唱练习

在指定音级上构唱和弦：

D↑大四六和弦　　E↑小四六和弦　　A↑小四六和弦

C↑大四六和弦　　G↑大四六和弦　　B↑小四六和弦

B↑大四六和弦

（3）选择题

①口答听辨，判断下列每组和弦中哪个是大四六和弦。（每组三遍）

②口答听辨，判断下列每组和弦中哪个是小四六和弦。（每组三遍）

（4）和弦听写

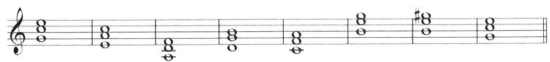

（5）和弦连接听写

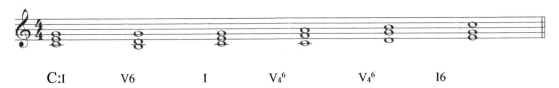

C:I　　　　V6　　　　I　　　　V4⁶　　　　V4⁶　　　　I6

四、节奏

1.理论知识点

（1）节奏的分裂

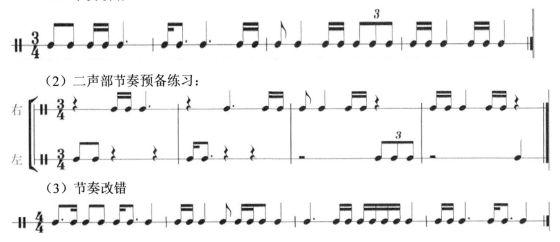

（2）节奏的组合

2.技能训练

（1）节奏读谱

（2）二声部节奏预备练习：

（3）节奏改错

（4）节奏听写

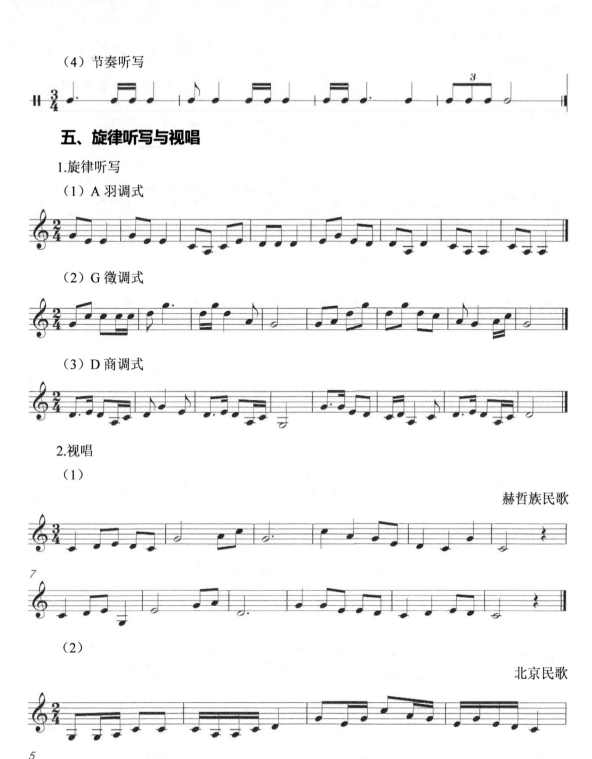

五、旋律听写与视唱

1.旋律听写

（1）A 羽调式

（2）G 徵调式

（3）D 商调式

2.视唱

（1）

赫哲族民歌

（2）

北京民歌

（3）

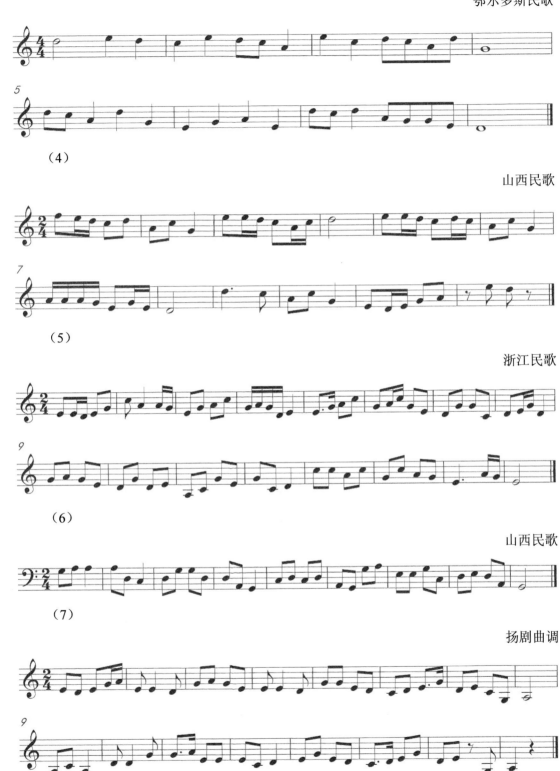

（4）

山西民歌

（5）

浙江民歌

（6）

山西民歌

（7）

扬剧曲调

第四章　G大调

本章结合作品《丝路·青春》，以G大调为基础，对音阶、调内多音组、音程及和弦进行跟唱、构唱与听辨的训练；节选作品中大量经典的歌曲及器乐曲片段作为节奏、音乐听力素材和视唱曲目训练内容，使学习者能在掌握理论技能的同时，进一步理解、把握作品《丝路·青春》中的旋律特点、作曲技术及音乐风格等。

内 容 提 要

◇　G大调音阶构成与听辨

◇　调内多音组模唱与听写

◇　自然音程的构唱与听辨

◇　原位增三和弦的构成、构唱与听辨

◇　$\frac{2}{4}$、$\frac{3}{4}$、$\frac{4}{4}$拍子及基本节奏型训练

◇　G大调的曲调听唱与听写

◇　《丝路·青春》视唱曲目训练

一、G大调音阶

1.理论概念

（1）G自然大调

以G为主音按照自然大调音阶结构排列的调式音阶，即形成G自然大调。

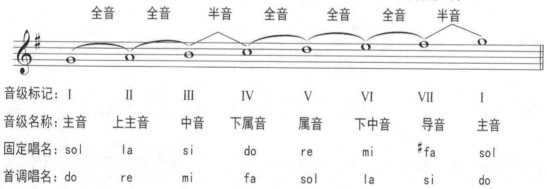

	全音	全音	半音	全音	全音	全音	半音	
音级标记：	I	II	III	IV	V	VI	VII	I
音级名称：	主音	上主音	中音	下属音	属音	下中音	导音	主音
固定唱名：	sol	la	si	do	re	mi	#fa	sol
首调唱名：	do	re	mi	fa	sol	la	si	do

109

（2）G 和声大调

在 G 自然大调音阶的基础上，降低第Ⅵ级音，即形成 G 和声大调。

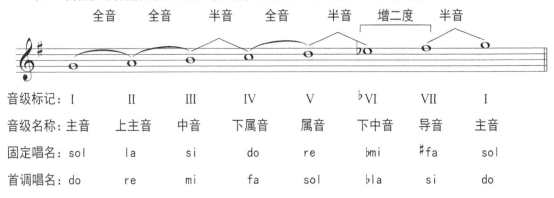

音级标记：	I	II	III	IV	V	♭VI	VII	I
音级名称：	主音	上主音	中音	下属音	属音	下中音	导音	主音
固定唱名：	sol	la	si	do	re	♭mi	♯fa	sol
首调唱名：	do	re	mi	fa	sol	♭la	si	do

（3）G 旋律大调

在 G 自然大调的基础上，上行时依然保持 G 自然大调结构，下行时降低第Ⅵ、Ⅶ级音，即形成 G 旋律大调。

音级标记：	I	II	III	IV	V	VI	VII	I	♭VII	♭VI	V	IV	III	II	I
音级名称：	主音	上中音	中音	下属音	属音	下中音	导音	主音	导音	下中音	属音	下属音	中音	上主音	主音
固定唱名：	sol	la	si	do	re	mi	♯fa	sol	♮fa	♭mi	re	do	si	la	sol
首调唱名：	do	re	mi	fa	sol	la	si	do	♭si	♭la	sol	fa	mi	re	do

2.技能训练

（1）多音组模唱（给标准音）

（2）多音组听辨

①请将所听到的音填入对应括号内。（给标准音）

②请选出与所听到的实际音响完全相同的一项。（给标准音）

1）（　　　　）

A.　　　　　　　　　　　　B.

C.　　　　　　　　　　　　D.

2）（　　　　）

A.

B.

C.

D.

111

（3）音阶听辨

①请根据实际音响，将所缺音符填入括号内，并写出音阶名称及调号。（给标准音）

1）音阶名称（　　　　　　　　）

2）音阶名称（　　　　　　　　）

②请选出与所听到的实际音响完全相同的一项。（给标准音）

1）（　　　　）

A.

B.

C.

2）（　　　　）

A.

B.

C.

二、音程

1.模唱练习

（1）二音组旋律音程模唱

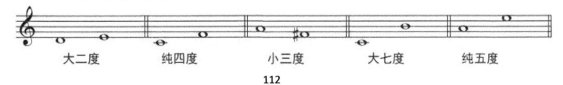

大二度　　　　　纯四度　　　　　小三度　　　　　大七度　　　　　纯五度

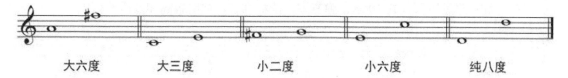

| 大六度 | 大三度 | 小二度 | 小六度 | 纯八度 |

（2）和声音程模唱

要求：先由冠音向根音分解模唱，再由根音向冠音分解模唱。

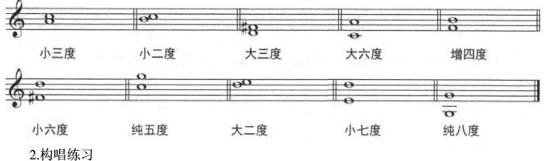

| 小三度 | 小二度 | 大三度 | 大六度 | 增四度 |

| 小六度 | 纯五度 | 大二度 | 小七度 | 纯八度 |

2.构唱练习

在下列指定音高上构唱指定的音程。

| 向上纯四度 | 向下大二度 | 向上小三度 | 向上小六度 | 向上小七度 |

| 向上大七度 | 向上大三度 | 向下纯八度 | 向上纯五度 | 向上小二度 |

3.音程听写

（1）和声音程的协和度与性质判断。（共10题，弹两遍，给标准音，标明性质和协和度）

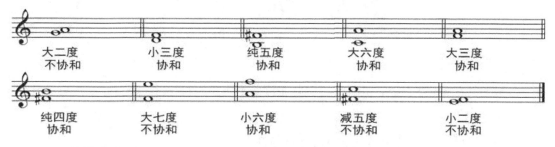

| 大二度
不协和 | 小三度
协和 | 纯五度
协和 | 大六度
协和 | 大三度
协和 |

| 纯四度
协和 | 大七度
不协和 | 小六度
协和 | 减五度
不协和 | 小二度
不协和 |

（2）旋律音程听写。（共10题，弹两遍，给标准音，标明音高和性质）

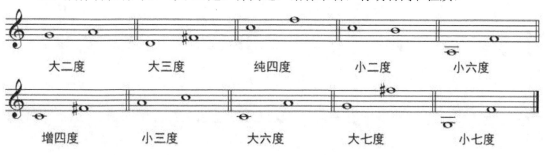

| 大二度 | 大三度 | 纯四度 | 小二度 | 小六度 |

| 增四度 | 小三度 | 大六度 | 大七度 | 小七度 |

（3）和声音程听写（共 10 题，弹三遍，给标准音，标明音高和性质）

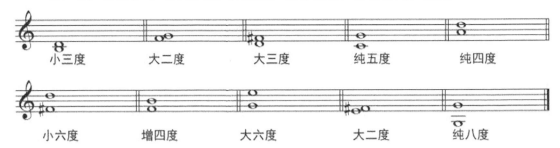

| 小三度 | 大二度 | 大三度 | 纯五度 | 纯四度 |
| 小六度 | 增四度 | 大六度 | 大二度 | 纯八度 |

（4）音程连接听写（共 4 题，弹四遍，给标准音、主三和弦，标明调性和音高）

G 自然大调

G 自然大调

三、原位增三和弦

1.概念与知识点

（1）概念：由两个大三度叠置而成的三和弦叫作增三和弦，增三和弦根音到五音是增五度。

（2）结构：

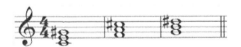

构成：大三度+大三度

（3）音响特点

色彩上具有向外扩张感，并且有更强紧张度的不协和的和弦。

2.技能训练

（1）原位增三和弦的分解和弦音阶式构唱练习

①

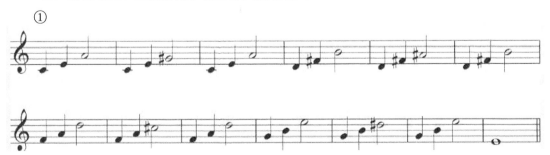

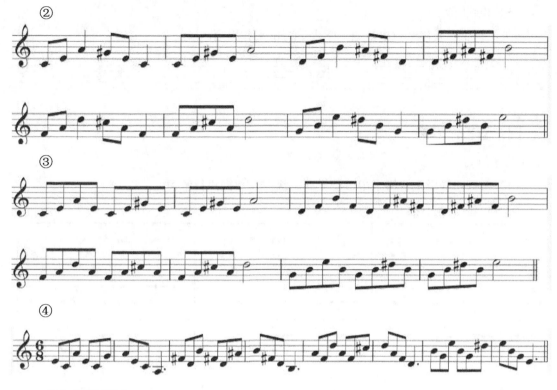

（2）构唱练习

在下列指定音级上构唱原位增三和弦：

F↑增三和弦　　　ᵇA↑增三和弦　　　C↑增三和弦

ᵇD↑增三和弦　　　G↑增三和弦　　　ᵇE↑增三和弦

（3）听辨训练

口答听辨，判断下列每组和弦中哪个是原位增三和弦。（每组三遍）

　　要求：每组共三个和弦，当给出三遍音响后，迅速判断哪个是原位增三和弦，并在题目中打"√"。

A.　　　　　　B.　　　　　　C.

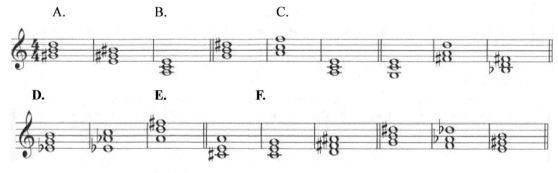

D.　　　　　　E.　　　　　　F.

（4）结合调性中的解决音，构唱以下和弦。

a 和声小调　　　　e 和声小调　　　　C 和声大调　　　　G 和声大调

（5）和弦听写

要求：每个和弦连续弹出三遍，学生记写出来并构唱。

四、节拍、节奏

1.格子练习

（1）教师引导学生将格子中节奏横向、纵向、斜向进行练习。

（2）可将节奏背会。

2.节奏改错

3.二声部节奏练习

4.节奏听写

五、旋律听写与视唱

1.G 大调旋律听写

（1）

选自《和平颂》第三篇章

作曲：鲍之光　配器：金怡

听写提示：该旋律为 G 大调、4/4 拍，听写时应注意小节重音，避免跟 2/4 拍相混淆。另外，第 6 小节的临时变化音#sol 是听写时的一个难点。

（2）

（3）

门德尔松曲

2.G 大调视唱训练

（1）

选自《丝路·青春》尾声

作曲：孙毅

练习提示：本条视唱多次出现#fa 和还原 fa 的转换，在音准的控制上应重点注意这些临时变化音。

（2）

选自《丝路·青春》 第二篇章：背景音乐
作曲：孙毅

练习提示：本条视唱的节奏非常有规律，在练习时应结合 4/4 拍的指挥图示，将拍点强调出来。注意两个八分前空的节奏。

（3）

选自《丝路·青春》 第四篇章：《梦在飞》
作曲：陈俊虎

（4）

选自《丝路·青春》第四篇章：《梦在飞》
作曲：陈俊虎

练习提示：本条视唱休止符较多，练习时一定要把拍子数准确。另外，四分音符的三连音要注意在两拍内唱得尽量平均。

（5）

改编自《和平颂》第三篇章
作曲：鲍之光　配器：金怡

（6）

改编自《和平颂》第一篇章：《沁园春·路》
作曲：王辉

（7）

改编自《和平颂》第一篇章：《沁园春·路》
作曲：王辉

119

（8）

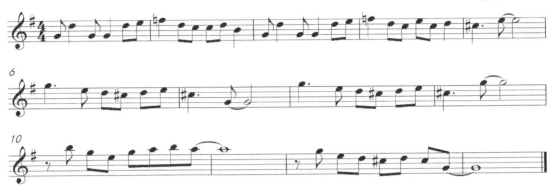

练习提示：视唱 5、6、7、8 选自大连艺术学院另外一部优秀原创大型交响舞蹈音诗
画《和平颂》。其中第 8 条是在 G 大调的基础上升高第IV级、降低第VII级，体现出了该
段古希腊音乐的特点。

（9）

改编自《和平颂》 第四篇章：片段

作曲：金怡

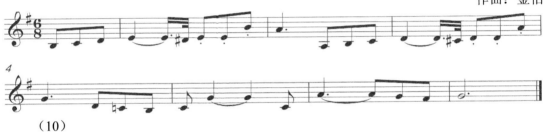

（10）

改编自《和平颂》 第四篇章：片段

作曲：王辉

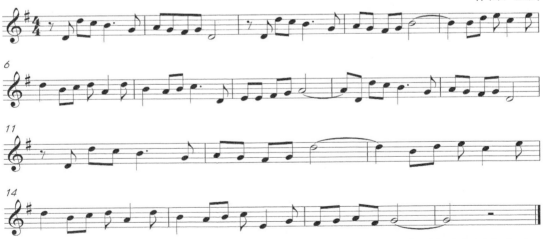

练习提示：视唱 5—10 条 选自大连艺术学院另外一部优秀原创大型交响舞蹈音诗画
《和平颂》。其中第 8 条是在 G 大调的基础上升高第IV级、降低第VII级，体现出了该段
古希腊音乐的特点。

第五章　e 小调

本章结合作品《丝路·青春》，以 e 小调为基础，对音阶、调内多音组、音程及减三和弦进行跟唱、构唱与听辨的训练；节选作品中大量经典的歌曲及器乐曲片段作为节奏、音乐听力素材和视唱曲目训练内容，使学习者能在掌握理论技能的同时，进一步理解、把握作品《丝路·青春》中的旋律特点、作曲技术及音乐风格等。

内 容 提 要

✧ e 小调音阶构成与听辨

✧ 调内多音组模唱与听写

✧ 音程训练

✧ 原位减三和弦的构成、构唱与听辨

✧ 基本节奏型训练

✧ e 小调的曲调听唱与听写

✧ 《丝路·青春》视唱曲目训练

一、e 小调音阶

1.理论概念

（1）e 自然小调

以 e 为主音按照自然小调音阶结构排列的调式音阶，即形成 e 自然小调。e 自然小调是 G 自然大调的关系小调。

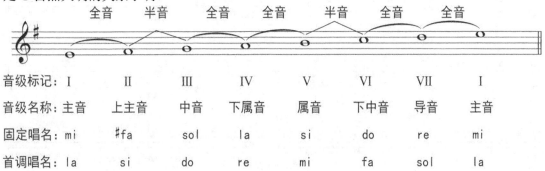

音级标记：	I	II	III	IV	V	VI	VII	I
音级名称：	主音	上主音	中音	下属音	属音	下中音	导音	主音
固定唱名：	mi	#fa	sol	la	si	do	re	mi
首调唱名：	la	si	do	re	mi	fa	sol	la

（2）e和声小调

在e自然小调音阶的基础上，升高第VII级音，即形成e和声小调。

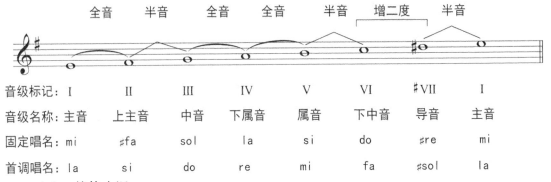

音级标记：	I	II	III	IV	V	VI	#VII	I
音级名称：	主音	上主音	中音	下属音	属音	下中音	导音	主音
固定唱名：	mi	#fa	sol	la	si	do	#re	mi
首调唱名：	la	si	do	re	mi	fa	#sol	la

（3）e旋律小调

在e自然小调的基础上，上行时升高第VI、VII级音，下行时还原第VI、VII级音，即形成e旋律小调。

音级标记：	I	II	III	IV	V	#VI	#VII	I	♮VII	♮VI	V	IV	III	II	I
音级名称：	主音	上中音	中音	下属音	属音	下中音	导音	主音	导音	下中音	属音	下属音	中音	上主音	主音
固定唱名：	mi	#fa	sol	la	si	#do	#re	mi	♮re	♮do	si	la	sol	#fa	mi
首调唱名：	la	si	do	re	mi	#fa	#sol	la	♮sol	♮fa	mi	re	do	si	la

2.技能训练

（1）多音组模唱（给标准音）

（2）多音组听辨

①请将所听到的音填入对应括号内。（给标准音）

②请选出与所听到的实际音响完全相同的一项。（给标准音）

1）（　　　　　）

2）（　　　　　）

（3）音阶听辨

①请根据实际音响，将所缺音符填入括号内，并写出音阶名称及调号（给标准音）

1）音阶名称（ 　　　　　　　　 ）

2）音阶名称（ 　　　　　　　　 ）

②请选出与所听到的实际音响完全相同的一项（给标准音）

1）（ 　　　　 ）

A.

B.

C.

2）（ 　　　　 ）

A.

B.

C.

二、音程

技能训练

（1）模唱练习

①二音组旋律音程模唱

124

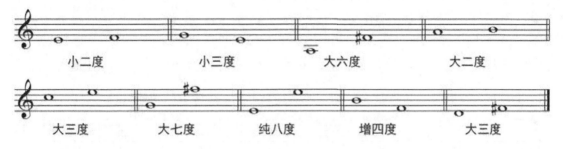

②和声音程模唱

要求：先由冠音向根音分解模唱，再由根音向冠音分解模唱。

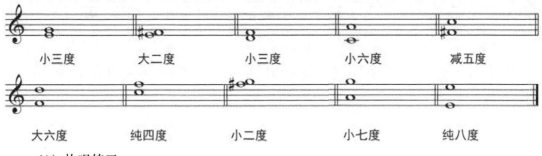

（2）构唱练习

要求：在下列指定音高上构唱指定的音程。

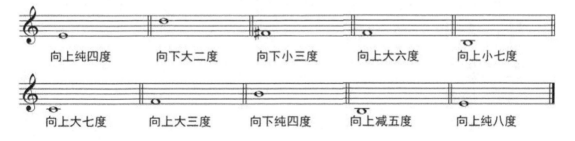

（3）音程听写

①和声音程的协和度与性质判断。（共10题，弹两遍，给标准音，标明性质和协和度）

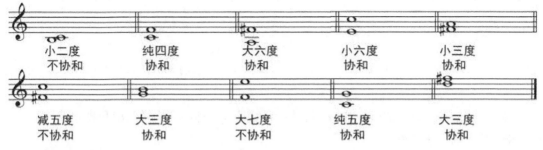

②旋律音程听写。（共10题，弹两遍，给标准音，标明音高和性质）

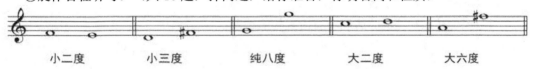

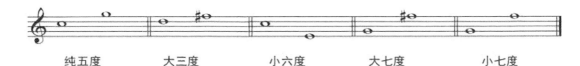

| 纯五度 | 大三度 | 小六度 | 大七度 | 小七度 |

③和声音程听写。（共10题，弹三遍，给标准音，标明音高和性质）

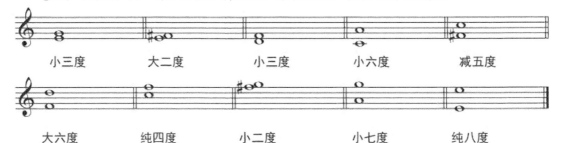

| 小三度 | 大二度 | 小三度 | 小六度 | 减五度 |

| 大六度 | 纯四度 | 小二度 | 小七度 | 纯八度 |

④音程连接听写。（共4题，弹四遍，给标准音、主三和弦，标明调性和音高）

e 自然小调

e 自然小调

三、和弦

1.概念与知识点：

（1）概念

由两个小三度叠置而成的三和弦叫作减三和弦，减三和弦根音到五音是减五度。

（2）结构

构成：小三度+小三度

（3）音响特点

由于减五度向内收缩的倾向性，使得减三和弦具有一种特有的紧张度和收缩感，而形成了极不协和的音响效果。

2.技能训练

（1）原位减三和弦的分解和弦音阶式构唱练习：

（2）构唱练习

在下列指定音级上构唱原位减三和弦：

#F↑减三和弦　　　　　A↑减三和弦　　　　　D↑减三和弦

B↑减三和弦　　　　　C↑减三和弦

（3）听辨训练

①口答听辨，判断下列每组和弦中哪个是原位减三和弦（每组三遍）

要求：每组共三个和弦，当给出三遍音响后，迅速判断哪个是原位减三和弦，并在题目中打"√"。

②结合调性中的解决音，构唱以下和弦：

C 大调　　　　　　　a 小调　　　　　　　G 大调　　　　　　　e 小调

（4）和弦听写

要求：每个和弦连续弹出三遍，学生记写出来并构唱。

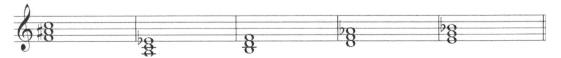

四、节奏

技能训练

1.节奏预备练习：

第一遍用手敲击节拍，根据重音口读节奏。

第二遍手击节奏

第三遍背诵整条节奏

2.节奏改错

根据教师读出或弹奏的节奏找出不同之处，并改正。

3.二声部节奏预备练习

4.节奏听写

五、旋律听写与视唱

1.旋律听写

（1）

选自《丝路·青春》序曲

作曲：高大林

听写提示：该旋律为 e 和声小调，4/4 拍，注意小节重音，避免与 2/4 拍相混淆。

（2）

选自《丝路·青春》序曲
作曲：高大林

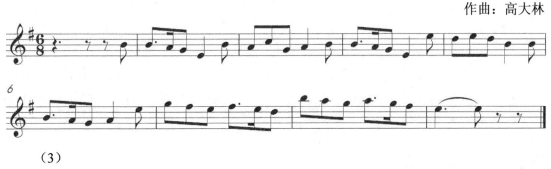

（3）

选自《丝路·青春》序曲
作曲：高大林

2.视唱训练

本书的视唱材料和旋律听写材料，有很多取自大连艺术学院原创大型舞台剧《丝路·青春》和我校原创大型交响舞蹈音诗画《和平颂》，再加上其他优秀音乐作品的选段作为补充，力求做到内容丰富且训练重点突出，使学生在进行视唱和旋律听写练习的同时，也能从更深层次理解和赏析《丝路·青春》《和平颂》等优秀作品。

（1）

改编自《丝路·青春》序曲
作曲：高大林

（2）

选自《法国视唱》（1B）

（3）

改编自《丝路·青春》序曲

作曲：高大林

（4）

选自《法国视唱》（1B）

（5）

巴托克曲

（6）

改编自《丝路·青春》序曲 原调c小调
作曲：高大林

（7）

佚名曲

（8）

选自《炮兵进行曲》
作曲：张寒晖

第六章　G宫系统各调式

本章围绕G宫系统各调式进行训练，结合调性，选用了《丝路·青春》中的部分经典歌曲节选及器乐旋律片段作为音乐听力素材和视唱曲目，并通过音阶构唱、调内多音组模唱、调内音程连接、增、减三和弦的构唱与听辨调内和弦连接、节奏训练等一系列练习，使学习者能在掌握理论技能的同时，更能体会到《丝路·青春》中部分旋律片段的民族化的旋律特性、作曲技术及音乐风格等。

内 容 提 要

◇　G宫系统各调式音阶构成与听辨

◇　调内多音组模唱与听写

◇　调内音程连接听辨

◇　增、减三和弦转位的构成、构唱与听辨

◇　简短的调内正三和弦连接听辨

◇　基本节奏型的综合训练

◇　G宫系统各调的曲调听唱与听写

◇　《丝路·青春》视唱曲目训练

一、G宫系统各五声调式音阶

1.理论概念

按照纯五度关系排列起来的五个音所构成的调式叫作五声调式。这五个音的民族调式音名按首调的 do、re、mi、sol、la 来对应，分别为宫、商、角、徵、羽。宫、商、角、徵、羽都可以作为主音出现，合在一起可构成五个主音不同但宫音相同的同宫系统调。本章内容介绍的是以G为宫音的G宫系统调。

G宫系统调，即是指以G为宫音的各五声调式，它们包括G宫调式、A商调式、B角调式、D徵调式和E羽调式。

（1）G宫调式

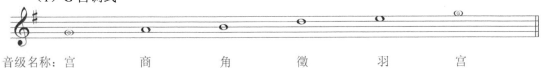

音级名称：宫　　　　商　　　　角　　　　徵　　　　羽　　　　宫

132

（2）A 商调式

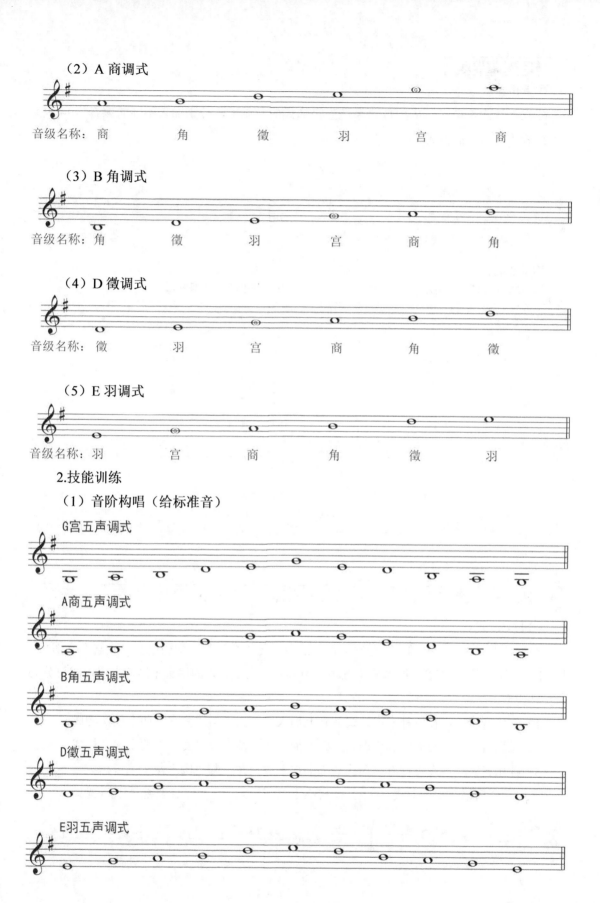

音级名称：商　　　　角　　　　徵　　　　羽　　　　宫　　　　商

（3）B 角调式

音级名称：角　　　　徵　　　　羽　　　　宫　　　　商　　　　角

（4）D 徵调式

音级名称：徵　　　　羽　　　　宫　　　　商　　　　角　　　　徵

（5）E 羽调式

音级名称：羽　　　　宫　　　　商　　　　角　　　　徵　　　　羽

2.技能训练

（1）音阶构唱（给标准音）

G宫五声调式

A商五声调式

B角五声调式

D徵五声调式

E羽五声调式

①六声调式

G宫系统六声调式，是在G宫系统五声调式的基础上，分别加入不同的偏音——"清角"或者"变宫"而构成。

如：

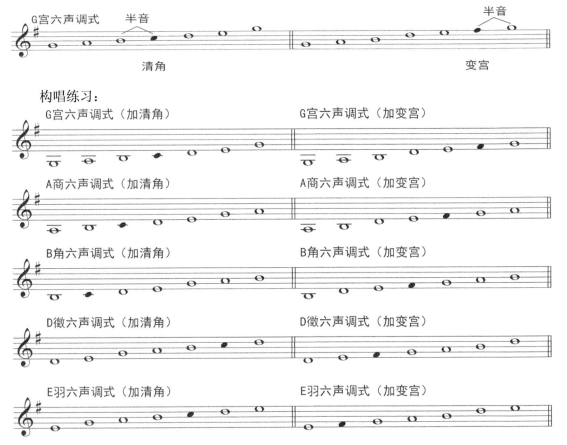

构唱练习：

②七声调式

在五种五声调式的基础上，分别加入"清角"与"变宫""变徵"与"变宫""清角"与"闰"三组不同的偏音，即构成十五种七声调式。由于加入的偏音不同，七声调式可分为三种结构形态：

1）清乐音阶——在五种五声调式基础上加入"清角"与"变宫"两个偏音构成。

2）雅乐音阶——在五种五声调式基础上加入"变徵"与"变宫"两个偏音构成。

3）燕乐音阶——在五种五声调式基础上加入"清角"与"闰"两个偏音构成。

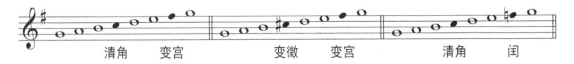

构唱练习：

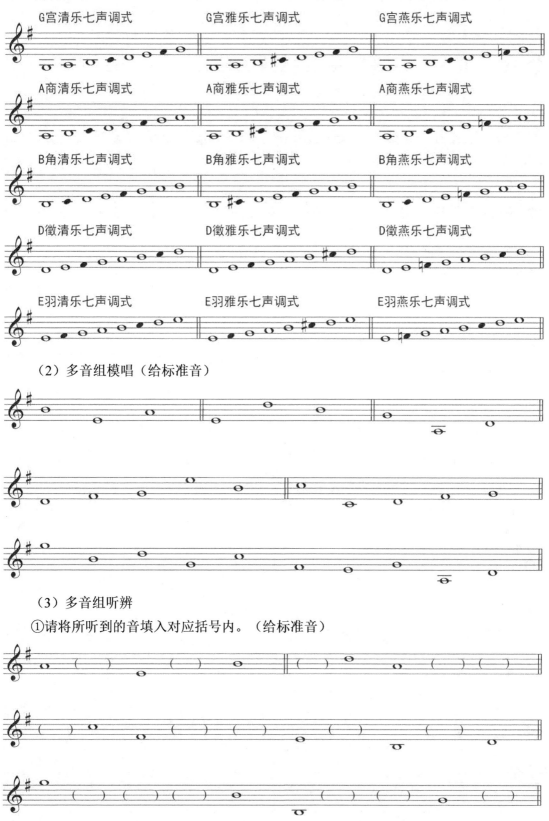

（2）多音组模唱（给标准音）

（3）多音组听辨

①请将所听到的音填入对应括号内。（给标准音）

135

②请选出与所听到的实际音响完全相同的一项。（给标准音）

1）（　　　　　）

2）（　　　　　）

（4）音阶听辨

①请选出与所听到的实际音响完全相同的一项。（给标准音）

1）（　　　　　）

2）（　　　　　）

3) （　　　　）

4) （　　　　）

②请写出你所听到的音阶，并将音阶名称填入括号内（给标准音）

1）音阶名称（　　　　　　　　）

2）音阶名称（　　　　　　　　）

3）音阶名称（　　　　　　　　）

二、音程

（1）模唱练习

①二音组旋律音程模唱

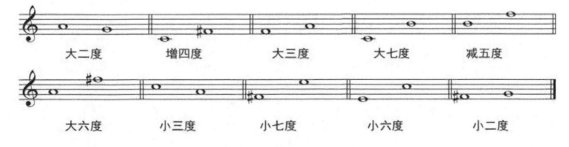

大二度　　　　增四度　　　　大三度　　　　大七度　　　　减五度

大六度　　　　小三度　　　　小七度　　　　小六度　　　　小二度

②和声音程模唱

要求：先由冠音向根音分解模唱，再由根音向冠音分解模唱。

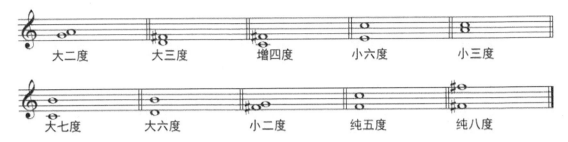

（2）构唱练习

要求：在下列指定音高上构唱指定的音程

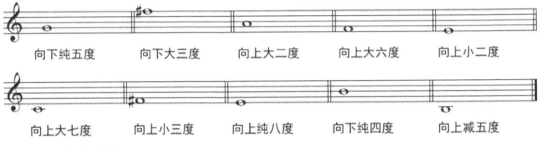

（3）音程听写

①和声音程的协和度与性质判断。（共10题，弹两遍，给标准音，标明性质和协和度）

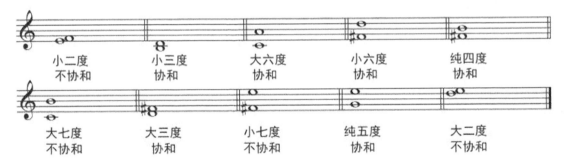

②旋律音程听写。（共10题，给标准音，标明音高和性质）

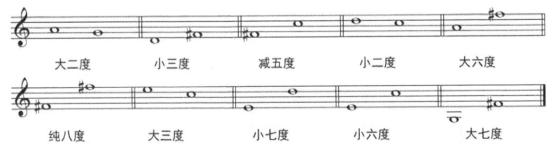

③和声音程听写。（共10题，弹三遍，给标准音，标明音高和性质）

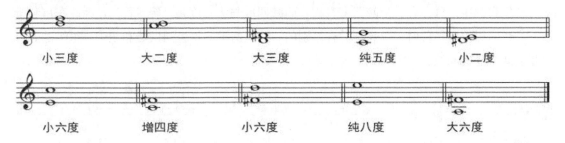

| 小三度 | 大二度 | 大三度 | 纯五度 | 小二度 |

| 小六度 | 增四度 | 小六度 | 纯八度 | 大六度 |

④音程连接听写。（共4题，弹四遍，给标准音、主三和弦，标明调性和音高）

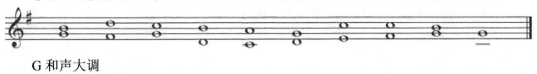

G 和声大调

e 自然小调

e 和声小调

e 旋律小调

三、增三和弦

1.概念与知识点

（1）概念

增三和弦共有两个转位，第一转位称为。增六和弦，第二转位称为增四六和弦。

（2）结构

构成：大三度+减四度

构成：减四度+大三度

139

（3）增六和弦与增四六和弦的特殊性

转位和弦中，总会有一个减四度音程，而减四度与大三度是"等音程"，因此在单独听增三和弦的原位与转位时，音响是没有差别的。以下例举的每组同低音和弦中，每组的三个和弦之间都是等和弦。

增 3　　　　　增 6　　　　　增 4_6　　　　　增 3　　　　　增 6　　　　　增 4_6

2.技能训练

（1）增四六和弦的分解和弦音阶式构唱综合练习

①

②

③

④

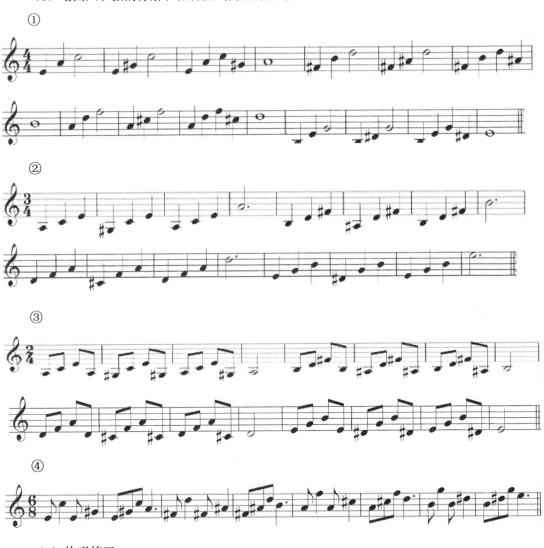

（2）构唱练习

E↑增六和弦　　　A↑增四六和弦　　　#D 增四六和弦

#G 增四六和弦　　　B↑增六和弦

140

（3）解决音的构唱

构唱下列增三和弦及其解决。

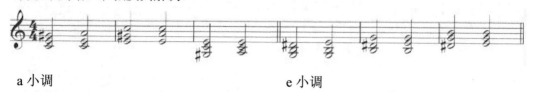

a 小调　　　　　　　　　　　　　e 小调

四、减三和弦转位

1.概念与知识点：

（1）概念

减三和弦共有两个转位。第一转位称为：减六和弦，第二转位称为：减四六和弦。

（2）结构

构成：小三度+增四度

构成：增四度+小三度

（3）带有减六和弦的分解和弦的旋律例举

<div align="right">选自《丝路·青春》第一篇章：《丝路花雨》</div>

<div align="right">作曲：王辉</div>

2.技能训练

（1）减六和弦与减四六和弦的分解和弦音阶式构唱综合练习

①

（2）构唱练习

在下列指定音级上构唱所要求的和弦：

E↑减六和弦　　♭E↑减四六和弦　　B↑减六和弦

G↑减四六和弦　　F↑减四六和弦

（3）解决音的构唱

完成下列调内减6和弦及其解决音的构唱。

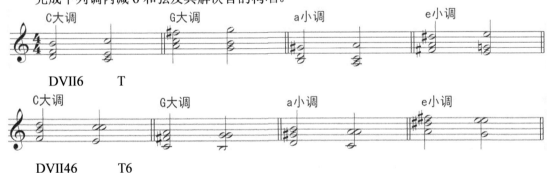

（4）带有 DVII₆ 和弦的和弦连接听唱与听写（给标准音、主和弦）

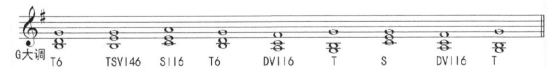

142

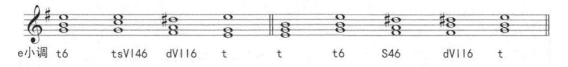

e小调　t6　　tsVI46　dVII6　t　　t　　t6　　S46　　dVII6　　t

五、节奏

1.理论知识点

本章节奏重点是前五章节奏的休止变化。

节奏原型						
休止后的节奏						

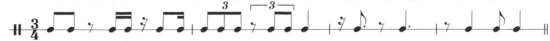

2.技能训练

（1）节奏读谱与节奏模仿

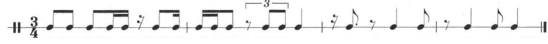

（2）节奏改错

练习要求：根据教师读出或弹奏出的节奏，找出不同之处并改正。

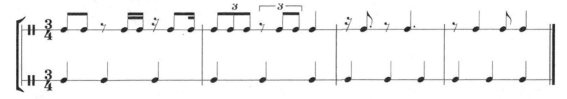

（3）二声部节奏练习

（4）节奏听写

六、旋律听写与视唱

1.旋律听写

（1）G宫调式

（2）A 羽调式

2.视唱训练

（1）

陕西民歌

（2）

湖南民歌

（3）

广东民歌

（4）

西藏民歌

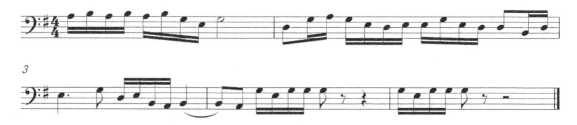

第七章 F大调

本章结合作品《丝路·青春》，以F大调为基础，对音阶、调内多音组、音程及和弦进行跟唱、构唱与听辨的训练；节选作品中大量经典的歌曲及器乐曲片段作为节奏、音乐听力素材和视唱曲目训练内容，使学习者能在掌握理论技能的同时，进一步理解、把握作品《丝路·青春》中的旋律特点、作曲技术及音乐风格等。

内 容 提 要

✧ F大调音阶构成与听辨

✧ 调内多音组模唱与听写

✧ 自然音程的构唱与听辨

✧ 大、小七和弦原位的构成、构唱与听辨

✧ 加入了三连音的节奏练习

✧ F大调的曲调听唱与听写

✧ 《丝路·青春》视唱曲目训练

一、F大调音阶

1.理论概念

（1）F自然大调

以F为主音按照自然大调音阶结构排列的调式音阶，即形成F自然大调。

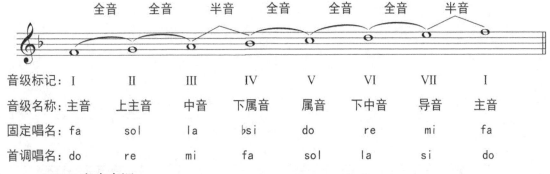

音级标记：	I	II	III	IV	V	VI	VII	I
音级名称：	主音	上主音	中音	下属音	属音	下中音	导音	主音
固定唱名：	fa	sol	la	♭si	do	re	mi	fa
首调唱名：	do	re	mi	fa	sol	la	si	do

（2）F和声大调

在F自然大调音阶的基础上，降低第VI级音，即形成F和声大调。

145

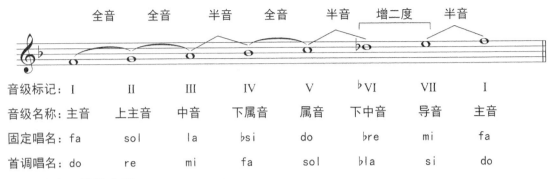

音级标记:	I	II	III	IV	V	♭VI	VII	I
音级名称:	主音	上主音	中音	下属音	属音	下中音	导音	主音
固定唱名:	fa	sol	la	♭si	do	♭re	mi	fa
首调唱名:	do	re	mi	fa	sol	♭la	si	do

（3）F 旋律大调

在 F 自然大调的基础上，上行时依然保持 F 自然大调结构，下行时降低第Ⅵ、Ⅶ级音，即形成 F 旋律大调。

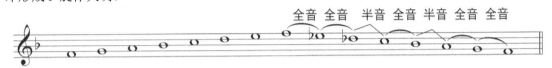

音级标记:	I	II	III	IV	V	VI	VII	I	♭VII	♭VI	V	IV	III	II	I
音级名称:	主音	上中音	中音	下属音	属音	下中音	导音	主音	导音	下中音	属音	下属音	中音	上主音	主音
固定唱名:	fa	sol	la	♭si	do	re	mi	fa	♭mi	♭re	do	♭si	la	sol	fa
首调唱名:	do	re	mi	fa	sol	la	si	do	♭si	♭la	sol	fa	mi	re	do

2.技能训练

（1）多音组模唱（给标准音）

146

（2）多音组听辨

①请将所听到的音填入对应括号内。（给标准音）

②请选出与所听到的实际音响完全相同的一项。（给标准音）

1）（　　　）

2）（　　　）

147

（3）音阶听辨

①请根据实际音响，将所缺音符填入括号内，并写出音阶名称及调号。（给标准音）

1）音阶名称（　　　　　　　　）

2）音阶名称（　　　　　　　　）

②请选出与所听到的实际音响完全相同的一项。（给标准音）

1）（　　　　）

A.

B.

C.

2）（　　　　）

A.

B.

C.

148

二、音程

1.模唱练习

（1）二音组旋律音程模唱

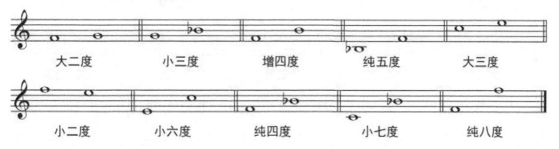

大二度　　　　小三度　　　　增四度　　　　纯五度　　　　大三度

小二度　　　　小六度　　　　纯四度　　　　小七度　　　　纯八度

（2）和声音程模唱

要求：先由冠音向根音分解模唱，再由根音向冠音分解模唱。

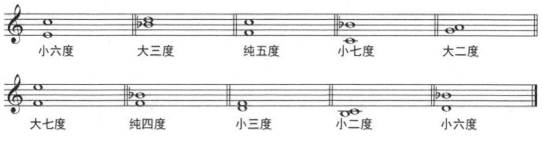

小六度　　　　大三度　　　　纯五度　　　　小七度　　　　大二度

大七度　　　　纯四度　　　　小三度　　　　小二度　　　　小六度

2.构唱练习

要求：在下列指定音高上构唱指定的音程。

向上大二度　　向上小三度　　向上小七度　　向上纯四度　　向上减五度

向下纯八度　　向上大三度　　向下大七度　　向上大三度　　向下大六度

3.音程听写

（1）和声音程的协和度与性质判断。（共10题，弹两遍，给标准音，标明性质和协和度）

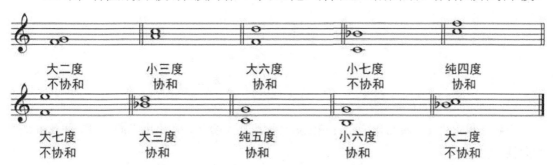

大二度　　　　小三度　　　　大六度　　　　小七度　　　　纯四度
不协和　　　　协和　　　　　协和　　　　　不协和　　　　协和

大七度　　　　大三度　　　　纯五度　　　　小六度　　　　大二度
不协和　　　　协和　　　　　协和　　　　　协和　　　　　不协和

（2）旋律音程听写。（共 10 题，弹两遍，给标准音，标明音高和性质）

纯四度　　　　大三度　　　　大六度　　　　小二度　　　　小六度

大七度　　　　大二度　　　　大三度　　　　小七度　　　　纯八度

（3）和声音程听写（共 10 题，弹三遍，给标准音，标明音高和性质）

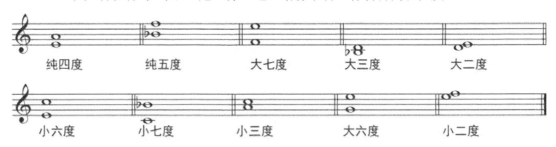

纯四度　　　　纯五度　　　　大七度　　　　大三度　　　　大二度

小六度　　　　小七度　　　　小三度　　　　大六度　　　　小二度

（4）音程连接听写（共 2 题，弹四遍，给标准音、主三和弦，标明调性和音高）

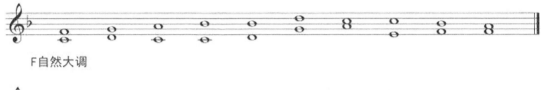

F自然大调

F自然大调

三、原位大小七和弦

1.概念与知识点

（1）概念

调式属音上的七和弦叫属七和弦。在自然大调与和声小调中，属音上的七和弦都是大小七和弦。因此，大小七和弦也叫作"属七和弦"，标记为：D7。

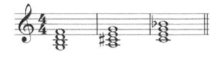

构成：大三和弦+小三度

（2）属七和弦的音响效果

与属三和弦相比，属七和弦在音响上显得明亮而不协和，音色更丰满，向主和弦解决的倾向性更强。

2.构唱练习与习题：

（1）属七和弦的分解和弦音阶式视唱综合练习：

①

②

③

④

（2）在下列指定音级上构唱所要求的和弦：

C↑大小七和弦　　　　D↑大小七和弦　　A↑大小七和弦　　　G↑大小七和弦

E↑大小七和弦　　　　B↑大小七和弦

（3）听辨训练：口答听辨，判断下列每组和弦中哪个是原位大小七和弦。（每组三遍）

要求：每组共三个和弦，当给出三遍音响后，迅速判断哪个是原位大小七和弦，并在题

目中打"√"

（4）和弦听写

（5）和弦连接听写

四、节奏练习

1.节奏预备练习

第一遍用手敲击节拍，根据重音口读节奏。

第二遍手击节奏

第三遍背诵整条节奏

2.节奏改错

练习要求：根据教师读出或弹奏出的节奏，找出与本条节奏的不同之处，并改正。

3.二声部节奏预备练习

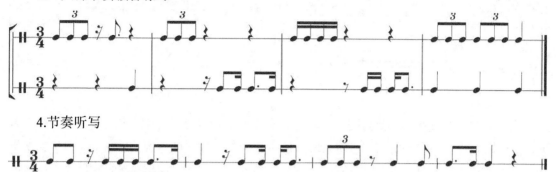

4.节奏听写

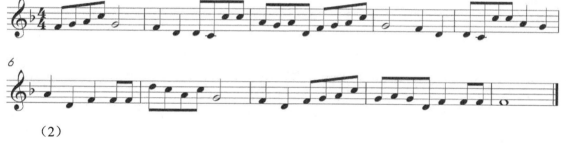

五、旋律听写与视唱

1.F 大调旋律听写

（1）

选自《丝路·青春》第二篇章：泰国《长甲舞》

作曲：高昂

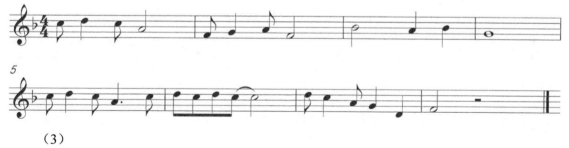

（2）

改编自《丝路·青春》第一篇章

作曲：王辉

（3）

改编自《丝路·青春》第一篇章：《美丽的国土》

作曲：王辉

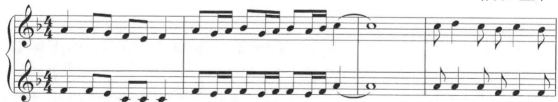

听写提示：

本条为双声部旋律的初级练习，在听写时应注意听觉重点的分配。参考建议为：弹奏六遍，前两遍完成高声部的听写，后四遍留给低声部和整条旋律的完善。旋律中应用了许多大切分和前八后十六的节奏型，并且高、低声部的节奏是相同的，这些都是听写过程中应该注意到的规律。

2.F 大调视唱训练

（1）

改编自《丝路·青春》第四篇章

作曲：王辉　陈俊虎

（2）

选自《丝路·青春》第二篇章：《泰国长甲舞蹈》

作曲：高昂

（3）

选自《丝路·青春》第二篇章：《泰国长甲舞蹈》

作曲：高昂

（4）

改编自《丝路·青春》第四篇章：背景音乐

作曲：王辉

（5）

改编自《丝路·青春》第一篇章：背景音乐

作曲：王辉

练习提示：

本条视唱改编自《丝路·青春》第一篇章背景音乐，原调C大调。本旋律应用了较多的大切分以及休止符和八分的组合节奏，视唱时要注意和打拍子相结合，做到拍点清晰，节奏平稳，并准确地唱出F和#F音的区别。

（6）

<div align="right">改编自《丝路·青春》第一篇章：背景音乐
作曲：王辉</div>

（7）

<div align="right">改编自《丝路·青春》第一篇章：《启迪》
作曲：王辉</div>

（8）

改编自《和平颂》尾声
作曲：孙毅

（9）

改编自《和平颂》序曲
作曲：高大林

157

第八章　d 小调

本章结合作品《丝路·青春》，以 d 小调为基础，对音阶、调内多音组、音程及和弦进行跟唱、构唱与听辨的训练；节选作品中大量经典的歌曲及器乐曲片段作为节奏、音乐听力素材和视唱曲目训练内容，使学习者能在掌握理论技能的同时，进一步理解、把握作品《丝路·青春》中的旋律特点、作曲技术及音乐风格等。

内 容 提 要

✧　d 小调音阶构成与听辨

✧　调内多音组模唱与听写

✧　自然音程模唱与听辨

✧　大小七和弦转位的结构与听辨

✧　节奏综合练习

✧　d 小调的曲调听唱与听写

✧　《丝路·青春》视唱曲目训练

一、d 小调音阶

1.理论概念

（1）d 自然小调

以 d 为主音按照自然小调音阶结构排列的调式音阶，即形成 d 自然小调。d 自然小调是 F 自然大调的关系小调。

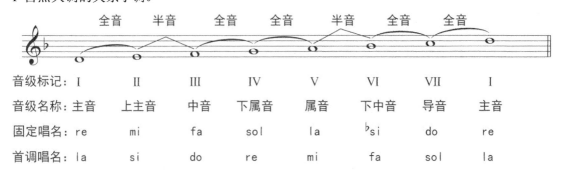

音级标记：	I	II	III	IV	V	VI	VII	I
音级名称：	主音	上主音	中音	下属音	属音	下中音	导音	主音
固定唱名：	re	mi	fa	sol	la	♭si	do	re
首调唱名：	la	si	do	re	mi	fa	sol	la

（2）d 和声小调

在 d 自然小调音阶的基础上，升高第VII级音，即形成 d 和声小调。

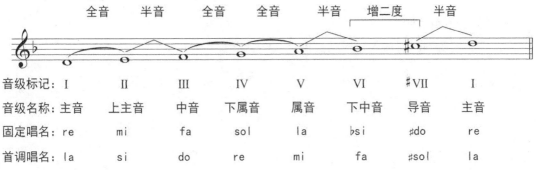

音级标记：	I	II	III	IV	V	VI	#VII	I
音级名称：	主音	上主音	中音	下属音	属音	下中音	导音	主音
固定唱名：	re	mi	fa	sol	la	♭si	#do	re
首调唱名：	la	si	do	re	mi	fa	#sol	la

（3）d 旋律小调

在 d 自然小调的基础上，上行时升高第VI、VII级音，下行时还原第VI、VII级音，即形成 d 旋律小调。

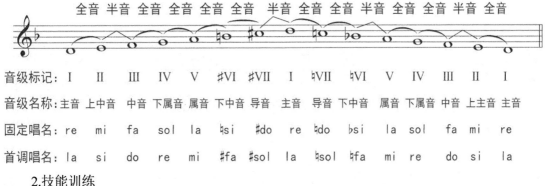

音级标记：	I	II	III	IV	V	#VI	#VII	I	♮VII	♮VI	V	IV	III	II	I
音级名称：	主音	上中音	中音	下属音	属音	下中音	导音	主音	导音	下中音	属音	下属音	中音	上主音	主音
固定唱名：	re	mi	fa	sol	la	♮si	#do	re	♮do	♭si	la	sol	fa	mi	re
首调唱名：	la	si	do	re	mi	#fa	#sol	la	♮sol	♮fa	mi	re	do	si	la

2.技能训练

（1）多音组模唱（给标准音）

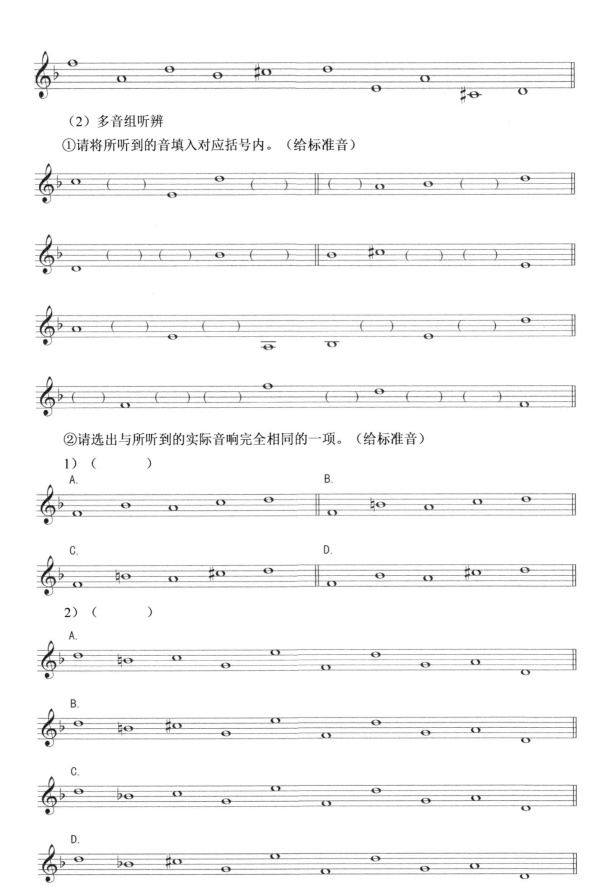

（2）多音组听辨

①请将所听到的音填入对应括号内。（给标准音）

②请选出与所听到的实际音响完全相同的一项。（给标准音）

1）（　　　　）

2）（　　　　）

（3）音阶听辨

①请根据实际音响，将所缺音符填入括号内，并写出音阶名称及调号。（给标准音）

1）音阶名称（　　　　　　　　）

2）音阶名称（　　　　　　　　）

②请选出与所听到的实际音响完全相同的一项。（给标准音）

1）（　　　　　）

A.

B.

C.

2）（　　　　　）

A.

B.

C.

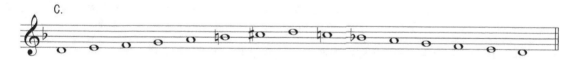

二、音程

1.模唱练习

（1）二音组旋律音程模唱

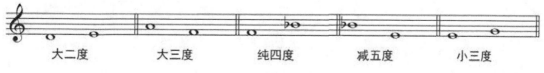

| 大二度 | 大三度 | 纯四度 | 减五度 | 小三度 |

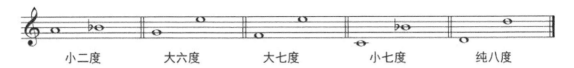

| 小二度 | 大六度 | 大七度 | 小七度 | 纯八度 |

（2）和声音程模唱

要求：先由冠音向根音分解模唱，再由根音向冠音分解模唱。

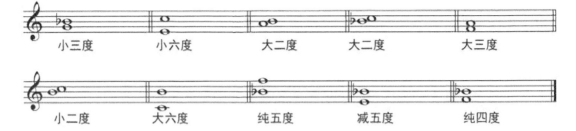

| 小三度 | 小六度 | 大二度 | 大二度 | 大三度 |

| 小二度 | 大六度 | 纯五度 | 减五度 | 纯四度 |

2.构唱练习

要求：在下列指定音高上构唱指定的音程。

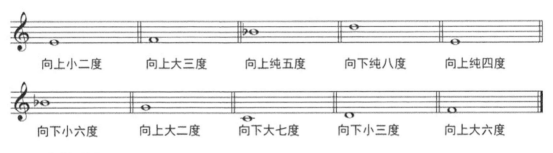

| 向上小二度 | 向上大三度 | 向上纯五度 | 向下纯八度 | 向上纯四度 |

| 向下小六度 | 向上大二度 | 向下大七度 | 向下小三度 | 向上大六度 |

3.音程听写

（1）和声音程的协和度与性质判断（共10题，弹两遍，给标准音，标明性质和协和度）

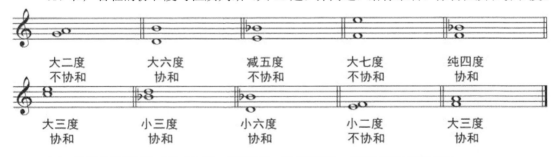

| 大二度 | 大六度 | 减五度 | 大七度 | 纯四度 |
| 不协和 | 协和 | 不协和 | 不协和 | 协和 |

| 大三度 | 小三度 | 小六度 | 小二度 | 大三度 |
| 协和 | 协和 | 协和 | 不协和 | 协和 |

（2）旋律音程听写（共10题，弹两遍，给标准音，标明音高和性质）

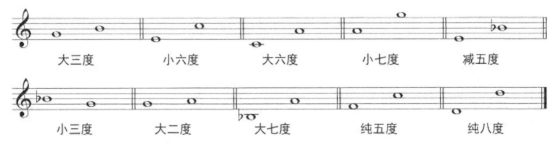

| 大三度 | 小六度 | 大六度 | 小七度 | 减五度 |

| 小三度 | 大二度 | 大七度 | 纯五度 | 纯八度 |

（3）和声音程听写（共 10 题，弹三遍，给标准音，标明音高和性质）

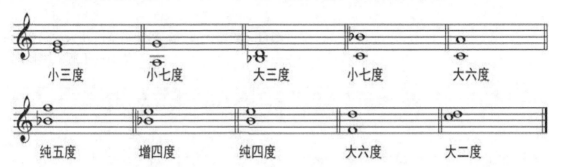

小三度　　　小七度　　　大三度　　　小七度　　　大六度

纯五度　　　增四度　　　纯四度　　　大六度　　　大二度

（4）音程连接听写（共 2 题，弹四遍，给标准音、主三和弦，标明调性和音高）

三、转位属七和弦

1.概念与知识点：

（1）概念：

属七和弦共有三个转位（D 五六、D 三四、D 二）。

（2 构成）

构成：减三和弦+大二度

构成：小三度+大二度+大三度

构成：大二度+大三和弦

2.带有属七和弦以及它的转位和弦的分解和弦的旋律例举

（1）

选自《丝路·青春》第四篇章：开头背景音乐
作曲：王辉　陈俊虎

（2）

选自《丝路·青春》第四篇章：开头背景音乐
作曲：王辉　陈俊虎

（3）

选自《丝路·青春》第四篇章：《课桌舞》
作曲：王辉　陈俊虎

（4）

选自《和平颂》第四篇章

作曲：陈俊虎

3.构唱练习与习题：

（1）D$^5_6$和弦的分解和弦音阶式视唱综合练习

①

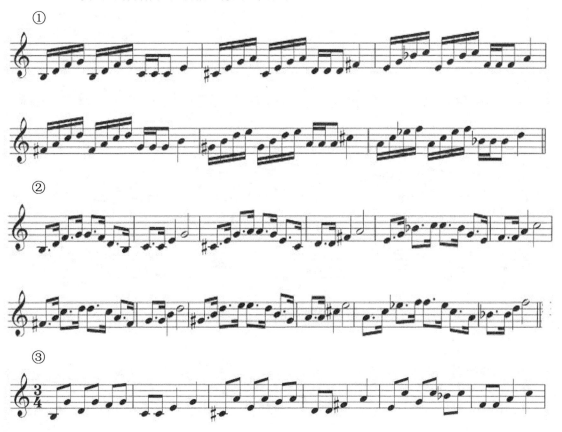

②

③

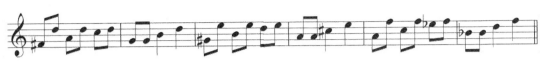

（2）D³₄和弦的分解和弦音阶式视唱综合练习：

①

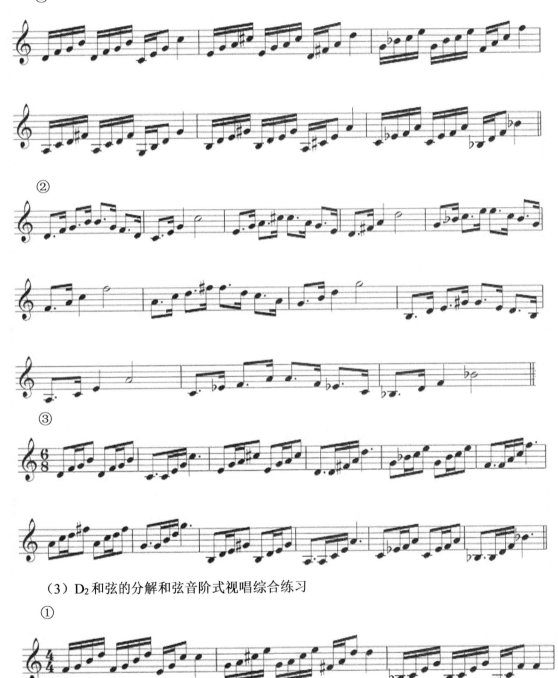

②

③

（3）D₂和弦的分解和弦音阶式视唱综合练习

①

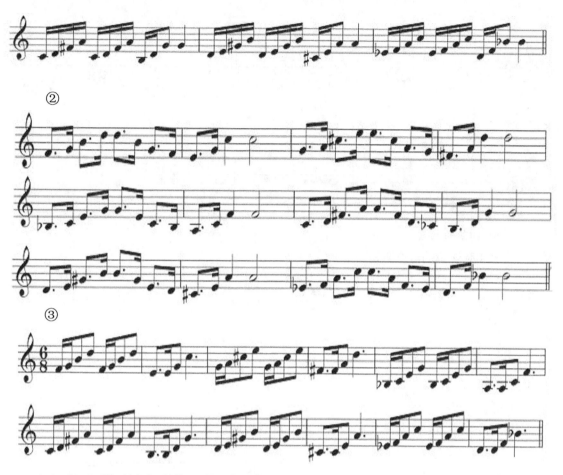

（4）在下列指定音级上构唱所要求的和弦：

#F↑大小五六和弦	#C↑大小五六和弦	B↑大小五六和弦
E↑大小五六和弦	#D↑大小五六和弦	E↑大小三四和弦
A↑大小三四和弦	G↑大小三四和弦	D↑大小三四和弦
#F↑大小三四和弦	D↑大小三四和弦	G↑大小三四和弦
A↑大小二和弦	C↑大小二和弦	F↑大小二和弦

（5）听辨训练

口答听辨，判断下列每组和弦中哪个是属七和弦及其转位性质的和弦。

要求：每组共三个和弦，当给出三遍音响后，判断哪个是属七和弦及其转位性质的和弦，并在题目中打"√"。

①

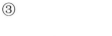

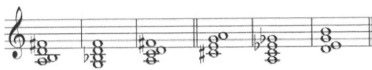

（6）和弦听写

属七和弦转位的综合听辨。

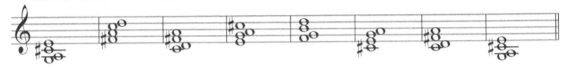

四、节拍、节奏

综合练习

1.格子练习

练习要求：教师引导学生将格子中节奏进行横向，纵向，斜向进行。可将节奏背会。

2.节奏填空

练习要求：教师自编节奏，让学生填入所缺的空内。

3.二声部节奏听写

练习要求：教师自编节奏，让学生填入所缺的空内。

4.节奏听写

五、旋律听写与视唱

1.d 小调旋律听写

（1）

<div align="right">

改编自《丝路·青春》第一篇章：序曲

作曲：高大林

</div>

（2）

<div align="right">

改编自《丝路·青春》第一篇章：阿拉伯舞蹈

作曲：王辉

</div>

（3）

<div align="right">

改编自《练习曲》莱蒙

</div>

2.d 小调视唱训练

（1）

<div align="right">

选自《丝路·青春》第三篇章：孟加拉《脚铃舞》+单鼓舞

配器：陈俊虎　高大林

</div>

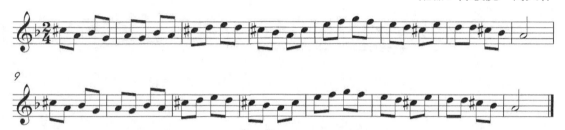

（2）

选自《丝路·青春》第三篇章：　孟加拉《脚铃舞》＋单鼓

配器：陈俊虎　高大林

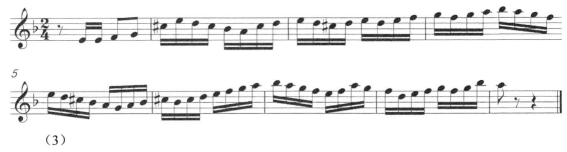

（3）

选自《丝路·青春》序曲

作曲：高大林

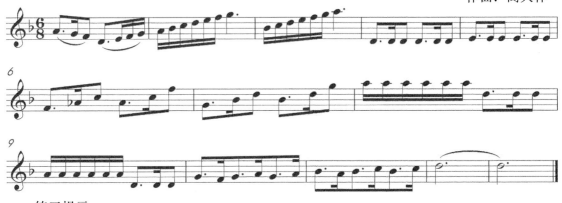

练习提示：

本旋律是非常好的 6/8 拍视唱练习，其中运用了非常多的附点节奏型，动力感十足，视唱练习时可选用 6/8 拍指挥图示或者每小节打两个 3 拍子的指挥图示。

（4）

改编自《丝路·青春》序曲

作曲：高大林

第九章　F宫系统各调式

本章围绕F宫系统各调式并结合调性进行训练，选用了《丝路·青春》中的部分经典歌曲节选及器乐旋律片段作为音乐听力素材和视唱曲目，通过音阶构唱、调内多音组模唱、音程和弦的构唱与听辨、节奏训练等一系列练习，使学习者能在掌握理论技能的同时，更能体会到《丝路·青春》中部分旋律片段的民族化的旋律特性、作曲技术及音乐风格等。

内 容 提 要

✧　F宫系统各调式音阶构成与听辨

✧　调内多音组模唱与听写

✧　音程连接听辨

✧　属七和弦的解决

✧　3/8拍节奏训练

✧　F宫系统各调的曲调听唱与听写

✧　《丝路·青春》视唱曲目训练

一、F宫系统音阶

按照纯五度关系排列起来的五个音所构成的调式叫作五声调式。这五个音的民族调式音名按首调的do、re、mi、sol、la来对应，分别为宫、商、角、徵、羽。宫、商、角、徵、羽分别都可以作为主音出现，合在一起可构成五个主音不同但宫音相同的同宫系统调。本章内容介绍的是以F为宫音的F宫系统调。

1.理论概念

F宫系统调，即是指以F为宫音的各五声调式，它们包括F宫调式、G商调式、A角调式、C徵调式和D羽调式。

（1）F宫调式

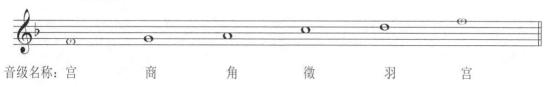

音级名称：宫　　　商　　　角　　　徵　　　羽　　　宫

（2）G 商调式

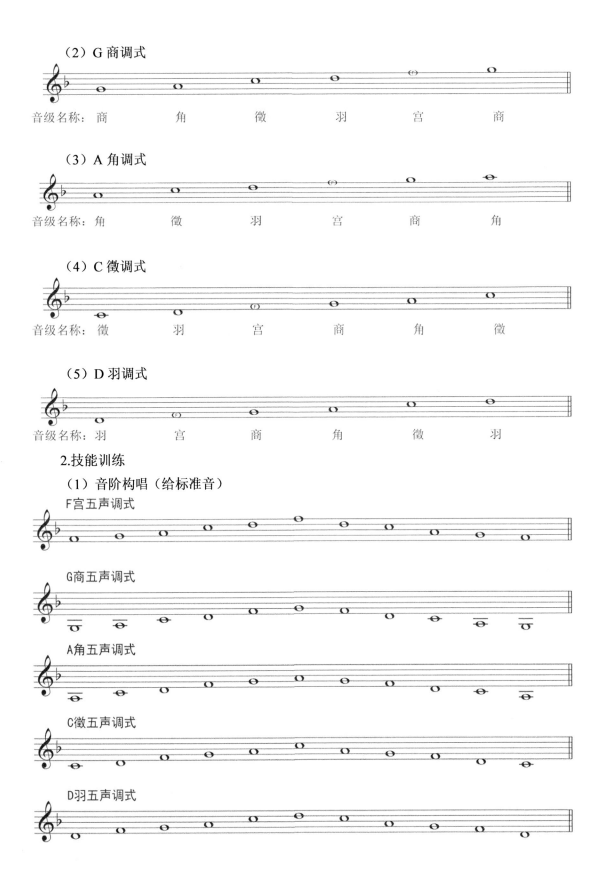

音级名称：商　　　角　　　徵　　　羽　　　宫　　　商

（3）A 角调式

音级名称：角　　　徵　　　羽　　　宫　　　商　　　角

（4）C 徵调式

音级名称：徵　　　羽　　　宫　　　商　　　角　　　徵

（5）D 羽调式

音级名称：羽　　　宫　　　商　　　角　　　徵　　　羽

2.技能训练

（1）音阶构唱（给标准音）

F宫五声调式

G商五声调式

A角五声调式

C徵五声调式

D羽五声调式

①六声调式

F宫系统六声调式，是在F宫系统五声调式的基础上，分别加入不同的偏音——"清角"或者"变宫"而构成。如：

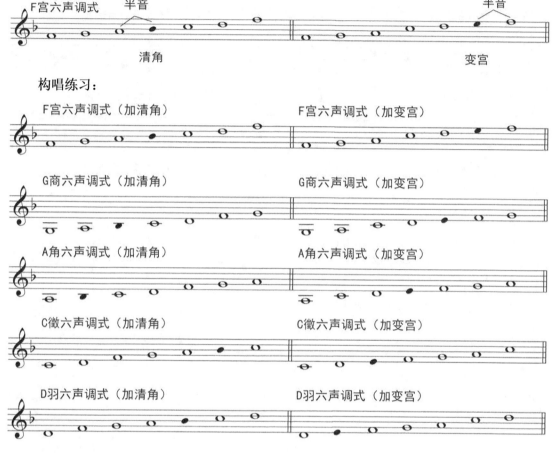

构唱练习：

②七声调式

在五种五声调式的基础上，分别加入"清角"与"变宫""变徵"与"变宫""清角"与"闰"三组不同的偏音，即构成十五种七声调式。由于加入的偏音不同，七声调式可分为三种结构形态：

1）清乐音阶——在五种五声调式基础上加入"清角"与"变宫"两个偏音构成。

2）雅乐音阶——在五种五声调式基础上加入"变徵"与"变宫"两个偏音构成。

3）燕乐音阶——在五种五声调式基础上加入"清角"与"闰"两个偏音构成。

如：

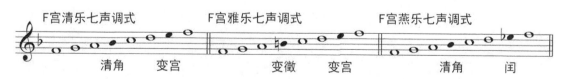

构唱练习：

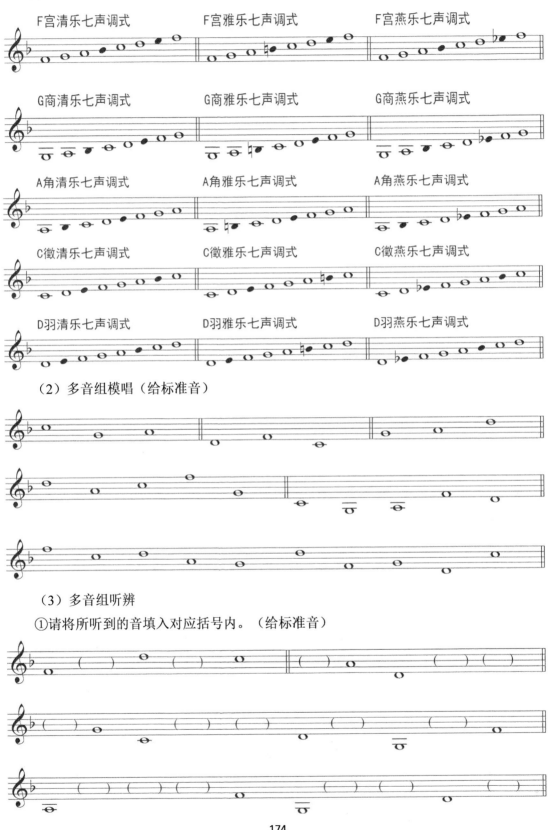

（2）多音组模唱（给标准音）

（3）多音组听辨

①请将所听到的音填入对应括号内。（给标准音）

②请选出与所听到的实际音响完全相同的一项。（给标准音）

1) （　　　　　）

2) （　　　　　）

（4）音阶听辨

①请选出与所听到的实际音响完全相同的一项。（给标准音）

1) （　　　　　）

2) （　　　　　）

175

3）（　　　　）

4）（　　　　）

②请写出你所听到的音阶，并将音阶名称填入括号内。（给标准音）

1）音阶名称（　　　　　　　　）

2）音阶名称（　　　　　　　　）

3）音阶名称（　　　　　　　　）

二、音程

1.模唱练习

（1）二音组旋律音程模唱

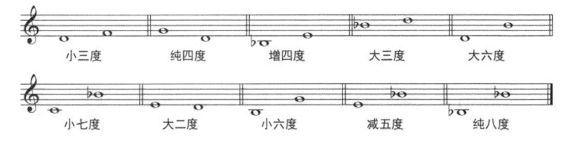

小三度　　　纯四度　　　增四度　　　大三度　　　大六度

小七度　　　大二度　　　小六度　　　减五度　　　纯八度

（2）和声音程模唱

要求：先由冠音向根音分解模唱，再由根音向冠音分解模唱。

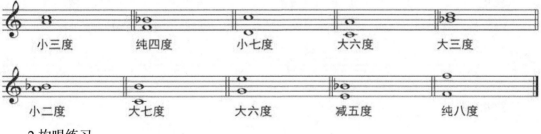

2.构唱练习

要求：在下列指定音高上构唱指定的音程

3.音程听写

（1）和声音程的协和度与性质判断（共10题，弹两遍，给标准音，标明性质和协和度）

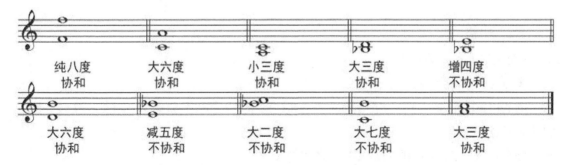

（2）旋律音程听写（共10题，弹两遍，给标准音，标明音高和性质）

（3）和声音程听写（共10题，弹三遍，给标准音，标明音高和性质）

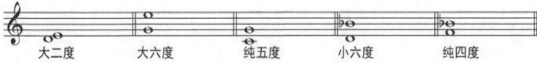

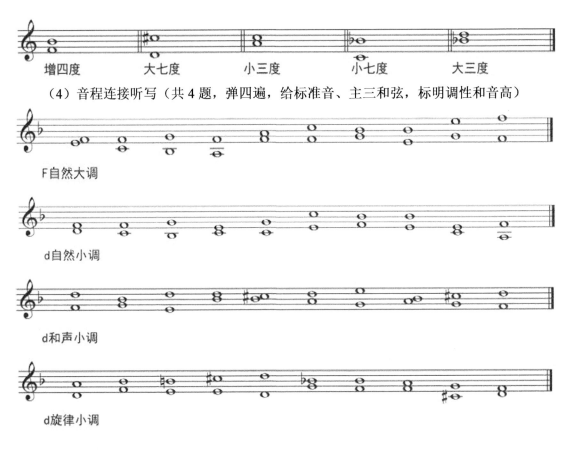

增四度　　　　　大七度　　　　　小三度　　　　　小七度　　　　　大三度

（4）音程连接听写（共4题，弹四遍，给标准音、主三和弦，标明调性和音高）

F自然大调

d自然小调

d和声小调

d旋律小调

三、和弦

1.原位属七和弦的解决

（1）原位属七和弦的解决方式：

属七和弦的根音、三音与五音解决到主和弦的根音，属七和弦的七音下行二度解决到主和弦的三音。

自然大调与和声小调原位属七和弦的解决如下：

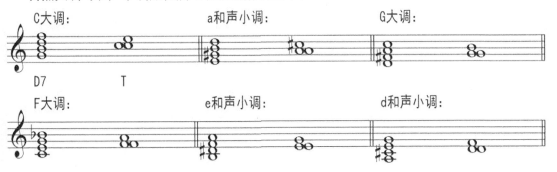

练习：带有原位属七和弦的和弦连接听写：每题共弹奏四遍，听记之后并构唱。

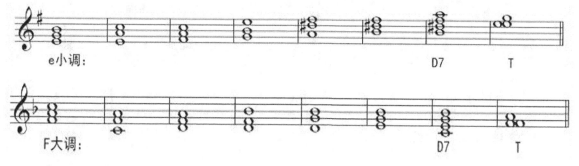

2.属五六和弦的解决

（1）属五六和弦的解决方式

属七和弦的根音保持不动，三音上行二度，五音与七音下行二度。属五六和弦的解决如下：

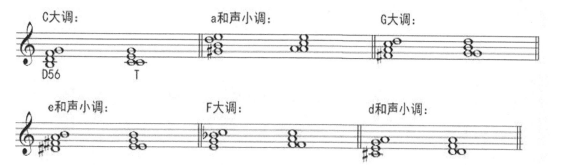

（2）已学过的调式中带有属五六和弦的和弦连接听写。（每题共弹奏四遍，听记之后并构唱）

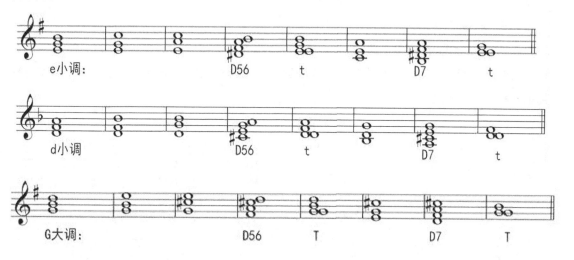

3.属三四和弦的解决

（1）属三四和弦的解决方式

属七和弦的根音保持不动，三音上行二度，五音与七音下行二度，与属五六和弦的解决方式相同。

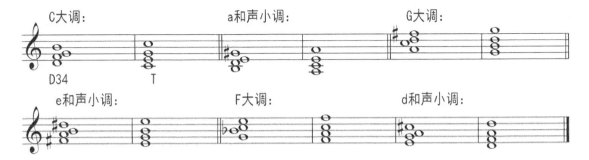

（2）已学过的调式中带有属三四和弦的和弦连接听写。（每题共弹奏四遍，听记之后并构唱）

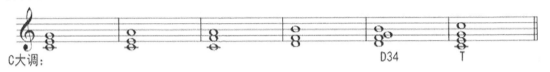

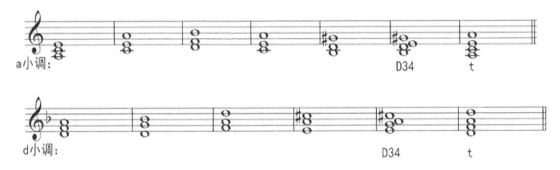

4.属二和弦的解决

（1）属二和弦的解决方式

根音、三音、五音、七音的解决方式与第一、二转位相同。不同之处是：属二和弦解决到主六和弦（T_6 或 t_6）。

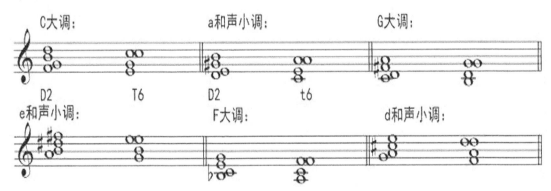

（2）已学过的调式中带有属二和弦的和弦连接听写。（每题弹奏四遍，听记之后并构唱）

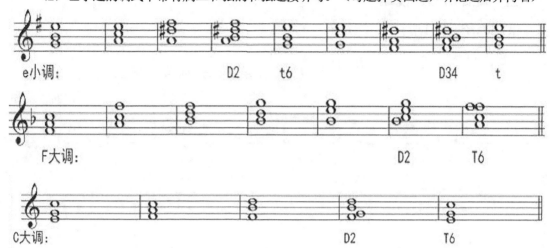

e小调：　　　　　　　　　　D2　　　t6　　　　　　　　　D34　　　t

F大调：　　　　　　　　　　　　　　D2　　　T6

C大调：　　　　　　　　　　　　D2　　　T6

四、节拍、节奏

1.本章节拍类型

3/8 拍：以八分音符为一拍，每小节三拍。

2.重要节奏型：

将基本拍分裂进行

思考题：将分裂后的节奏再次组合分别会出现什么样的节奏变化？

3.节奏练习

4.节奏读谱与节奏模仿

练习要求：

第一遍用手敲击节拍，根据重音口读节奏。

第二遍左手击节拍，右手击节奏。

五、旋律听写与视唱

1.F 宫系统调旋律听写

（1）F 宫调式

改编自《丝路·青春》第二篇章：泰国《长甲舞》

作曲：高昂

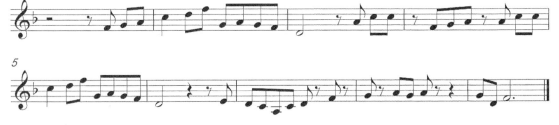

（2）C 徵调式

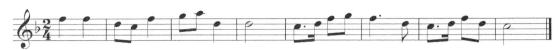

（3）D 羽调式

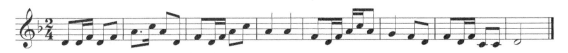

2.F 宫系统调视唱

（1）F 宫调式

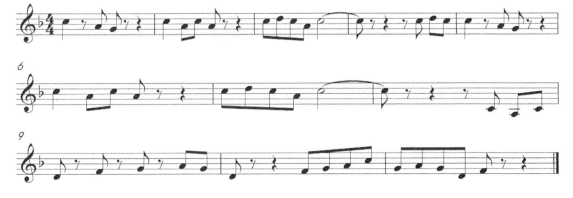

（2）F 宫调式

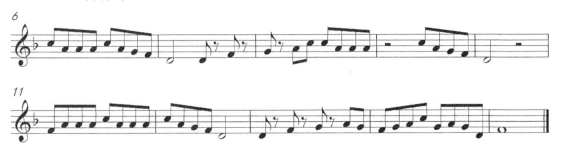

（3）F 宫调式

浙江民歌《苏州内河船》

（4）F 宫调式

《啊！黄土高原》凌淀曲

（5）G 商调式

四川民歌

（6）G 商调式

湖北天门民歌

（7）G 商调式

云南花灯

（8）A 角调式

安徽民歌《车水歌》

（9）A 角调式

宁夏民歌

（10）G 商调式

《军民大生产》

（11）D 羽调式

安徽民歌

第十章　D大调

　　本章结合作品《丝路·青春》中的曲目片段，以D大调为学习基础，对音阶、调内多音组、音程及和弦进行跟唱、构唱与听辨的训练；节选作品中大量经典的歌曲及器乐曲片段作为节奏、音乐听力素材和视唱曲目训练内容，使学习者能够在掌握理论技能的同时，进一步理解、把握作品《丝路·青春》中的旋律特点、作曲技术及音乐风格等。

内容提要

◇　D大调音阶构成与听辨

◇　调内多音组模唱与听写

◇　音程的构唱与听辨

◇　原位小小七和弦的构成、构唱与听辨

◇　$\frac{3}{8}$拍基本节奏型训练

◇　《丝路·青春》D大调视唱曲目练习

◇　D大调旋律听写练习

一、D大调音阶

1.理论概念

（1）D自然大调

以D为主音按照自然大调音阶结构排列的调式音阶，即形成D自然大调。

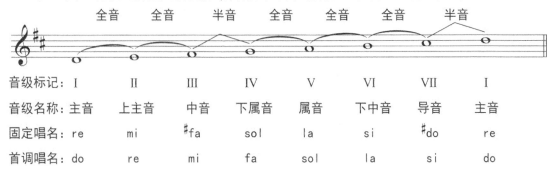

音级标记：	I	II	III	IV	V	VI	VII	I
音级名称：	主音	上主音	中音	下属音	属音	下中音	导音	主音
固定唱名：	re	mi	#fa	sol	la	si	#do	re
首调唱名：	do	re	mi	fa	sol	la	si	do

（2）D 和声大调

在 D 自然大调音阶的基础上，降低第Ⅵ级音，即形成 D 和声大调。

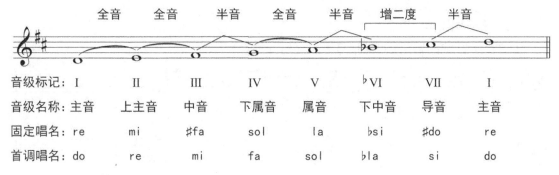

音级标记：	Ⅰ	Ⅱ	Ⅲ	Ⅳ	Ⅴ	♭Ⅵ	Ⅶ	Ⅰ
音级名称：	主音	上主音	中音	下属音	属音	下中音	导音	主音
固定唱名：	re	mi	#fa	sol	la	♭si	#do	re
首调唱名：	do	re	mi	fa	sol	♭la	si	do

（3）D 旋律大调

在 D 自然大调的基础上，上行时依然保持 D 自然大调结构，下行时降低第Ⅵ、Ⅶ级音，即形成 D 旋律大调。

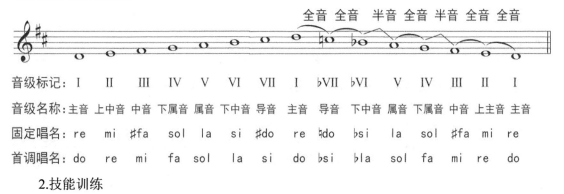

音级标记：	Ⅰ	Ⅱ	Ⅲ	Ⅳ	Ⅴ	Ⅵ	Ⅶ	Ⅰ	♭Ⅶ	♭Ⅵ	Ⅴ	Ⅳ	Ⅲ	Ⅱ	Ⅰ
音级名称：	主音	上中音	中音	下属音	属音	下中音	导音	主音	导音	下中音	属音	下属音	中音	上主音	主音
固定唱名：	re	mi	#fa	sol	la	si	#do	re	♭do	♭si	la	sol	#fa	mi	re
首调唱名：	do	re	mi	fa	sol	la	si	do	♭si	♭la	sol	fa	mi	re	do

2.技能训练

（1）多音组模唱（给标准音）

（2）多音组听辨

①请将所听到的音填入对应括号内。（给标准音）

②请选出与所听到的实际音响完全相同的一项。（给标准音）

1）（　　　　　）

 A.　　　　　　　　　　　　　　　　　　B.

 C.　　　　　　　　　　　　　　　　　　D.

2）（　　　　　）

 A.

 B.

 C.

 D.

（3）音阶听辨

①请根据实际音响，将所缺音符填入括号内，并写出音阶名称及调号。（给标准音）

1）音阶名称（　　　　　　　　　）

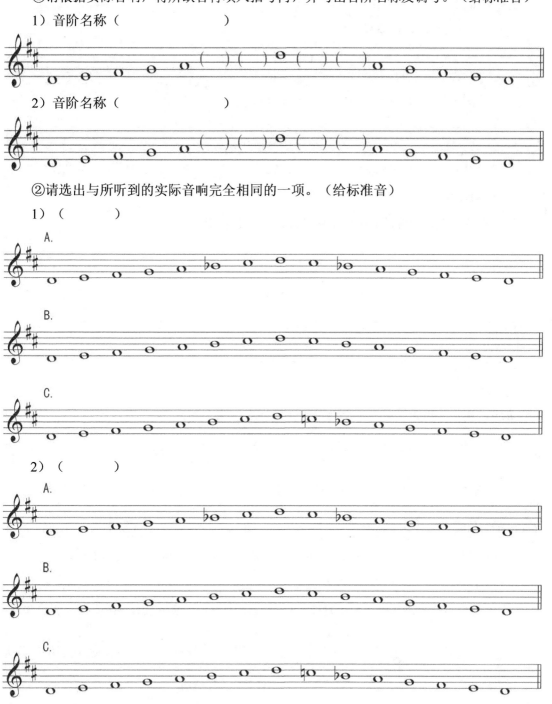

2）音阶名称（　　　　　　　　　）

②请选出与所听到的实际音响完全相同的一项。（给标准音）

1）（　　　　　）

2）（　　　　　）

189

二、音程

1.模唱练习

（1）二音组旋律音程模唱

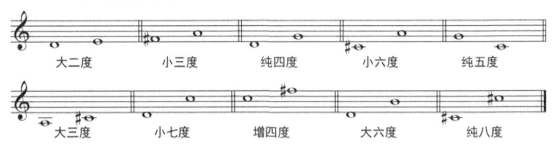

2.构唱练习

（2）和声音程模唱

先由冠音向根音分解模唱，再由根音向冠音分解模唱。

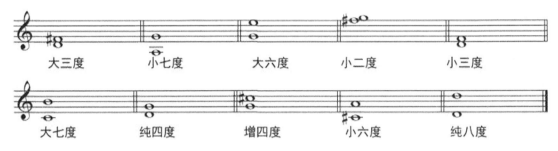

2.构唱练习

要求：在下列指定音高上构唱指定的音程

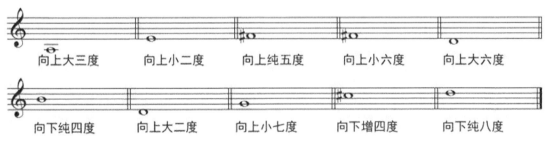

3.音程听写

（1）和声音程的协和度与性质判断（共10题，弹两遍，给标准音，标明性质和协和度）

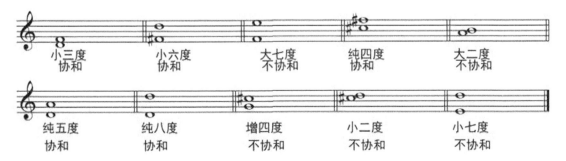

（2）旋律音程听写（共 10 题，弹两遍，给标准音，标明音高和性质）

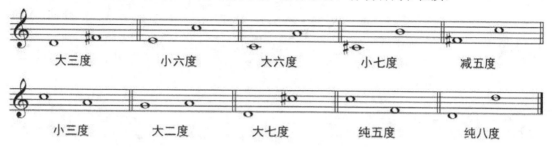

| 大三度 | 小六度 | 大六度 | 小七度 | 减五度 |

| 小三度 | 大二度 | 大七度 | 纯五度 | 纯八度 |

（3）和声音程听写（共 10 题，弹三遍，给标准音，标明音高和性质）

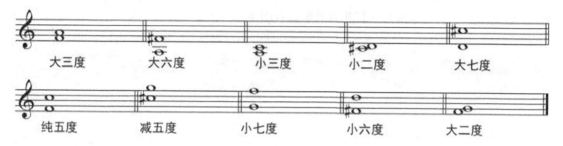

| 大三度 | 大六度 | 小三度 | 小二度 | 大七度 |

| 纯五度 | 减五度 | 小七度 | 小六度 | 大二度 |

（4）音程连接听写（共 2 题，弹四遍，给标准音、主三和弦，标明调性和音高）

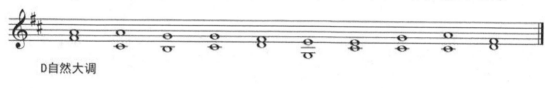

D自然大调

D自然大调

三、小小七和弦

1.原位小小七和弦的构成

小小七和弦的简称为"小七和弦"

构成：小三和弦+小三度

2.小小七和弦与大小七和弦的音响效果比较

它们都是不协和和弦，但是小小七和弦的音响较柔和、暗淡，它是所有七和弦中最温柔的和弦。

3.带有小七和弦的分解和弦的旋律例举

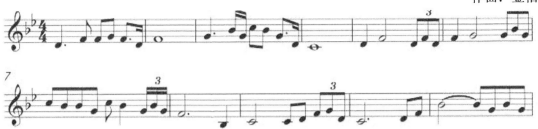

4.构唱练习

（1）原位小小七和弦的分解和弦音阶式视唱综合练习：

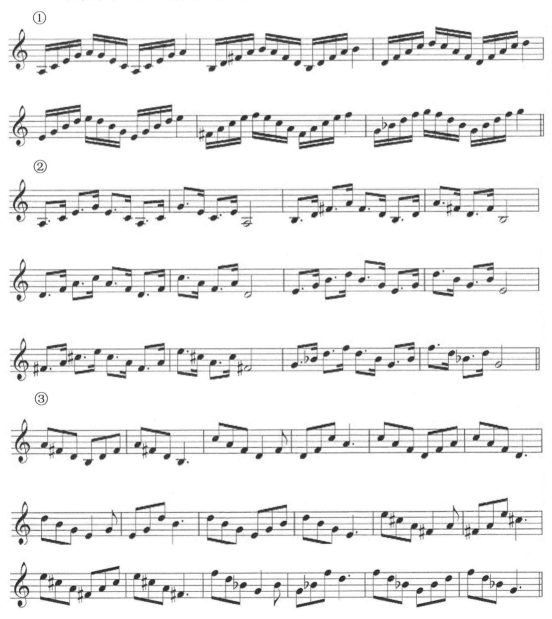

（2）在下列指定音级上构唱所要求的和弦：

D↑小小七和弦　　　　#F↑小小七和弦　　　　E↑小小七和弦

G↑小小七和弦　　　　A↑小小七和弦　　　　B↑小小七和弦

5.听辨训练

口答听辨，判断下列每组和弦中哪个是原位小小七和弦。

要求：每组共三个和弦，当给出三遍音响后，判断哪个是原位小小七和弦，并在题目中打"√"

6.和弦听写

原位小小七和弦听辨。

四、节奏练习

1.节奏读谱与节奏模仿

第一遍用手敲击节拍，根据重音口读节奏。

第二遍手击节奏。

第三遍背诵整条节奏。

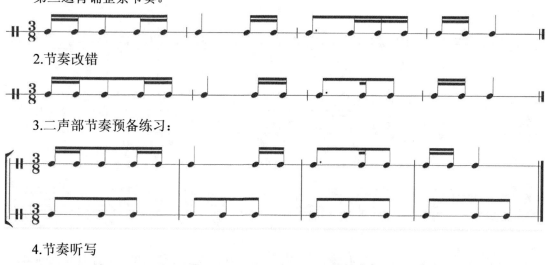

2.节奏改错

3.二声部节奏预备练习：

4.节奏听写

五、D 大调视唱与旋律听写

1.视唱

（1）

选自《丝路·青春》第四篇章：《梦在飞》

作曲：陈俊虎

视唱提示：该视唱练习选自《丝路·青春》第四篇章，D自然大调，4/4拍。该视唱练习的难点在于演唱时二拍内三连音的节奏准确性，以及跨小节同音高连线的时值长短。建议视唱练习之前可先进行节奏的击打练习，之后再加入音高的练习。

（2）

<div align="right">选自《和平颂》第四篇章
作曲：王辉</div>

视唱练习：该视唱练习中的重点是关于切分中的休止符练习。同时还应注意练习开始时的弱起节奏。

（3）

<div align="right">选自《和平颂》第三篇章
作曲：鲍之光</div>

195

（4）

<div align="right">选自《和平颂》第四篇章</div>
<div align="right">作曲：王辉</div>

（5）

<div align="right">选自《和平颂》第三篇章</div>
<div align="right">作曲：鲍之光</div>

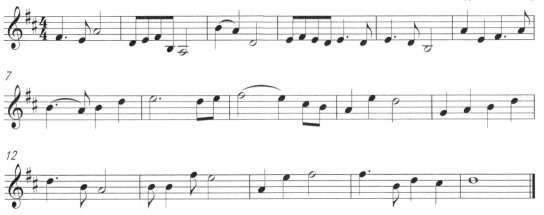

　　视唱提示：该首视唱作品是 D 自然大调，2/4 拍，演唱时注意切分音节奏以及同音高连线演唱时的时值。

　　注：楚瓦什共和国位于东欧平原的东部、伏尔加河的右岸，是俄罗斯联邦的联邦主体之一，属伏尔加联邦管区管辖。境内从北向南为 200 公千米，从西向东为 125 千米。其西部是下诺夫哥罗德州，西南部是莫尔多瓦共和国，南部是乌里扬诺夫斯克州，东部是鞑靼斯坦共和国，北部是马里埃尔共和国。

2.旋律听写：

（1）D 自然大调

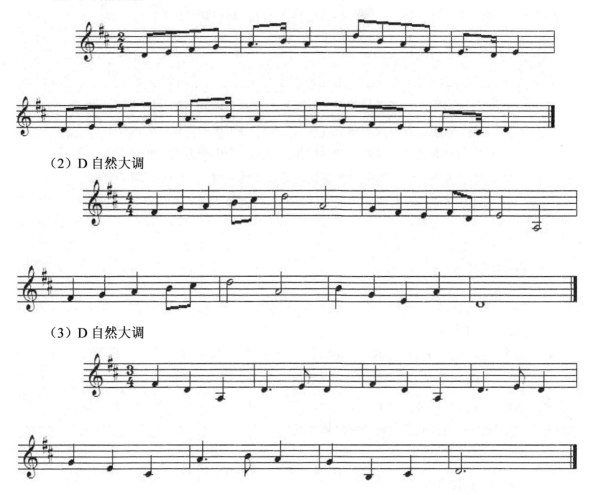

（2）D 自然大调

（3）D 自然大调

第十一章 b 小调

本章结合作品《丝路•青春》，以 b 小调为基础，对音阶、调内多音组、音程及和弦进行跟唱、构唱与听辨的训练；节选作品中大量经典的歌曲及器乐曲片段作为节奏、音乐听力素材和视唱曲目训练内容，使学习者能在掌握理论技能的同时，进一步理解、把握作品《丝路•青春》中的旋律特点、作曲技术及音乐风格等。

内 容 提 要

◇ b 小调音阶构成与听辨

◇ 调内多音组模唱与听写

◇ 和声音程与旋律音程的构唱与听辨

◇ 转位小小七和弦的构成、构唱与听辨

◇ $\frac{6}{8}$ 拍基本节奏型训练

◇ 《丝路•青春》中 b 小调视唱曲目训练

◇ b 小调旋律听写练习

一、b 小调音阶

1.理论概念

（1）b 自然小调

以 b 为主音按照自然小调音阶结构排列的调式音阶，即形成 b 自然小调。b 自然小调是 D 自然大调的关系小调。

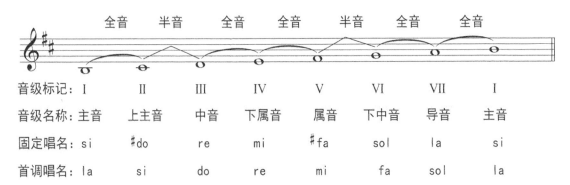

	全音	半音	全音	全音	半音	全音	全音	
音级标记：	I	II	III	IV	V	VI	VII	I
音级名称：	主音	上主音	中音	下属音	属音	下中音	导音	主音
固定唱名：	si	#do	re	mi	#fa	sol	la	si
首调唱名：	la	si	do	re	mi	fa	sol	la

（2）b 和声小调

在 b 自然小调音阶的基础上，升高第VII级音，即形成 b 和声小调。

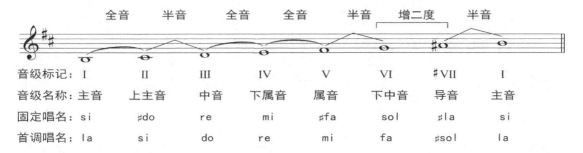

音级标记：	I	II	III	IV	V	VI	#VII	I
音级名称：	主音	上主音	中音	下属音	属音	下中音	导音	主音
固定唱名：	si	#do	re	mi	#fa	sol	#la	si
首调唱名：	la	si	do	re	mi	fa	#sol	la

（3）b 旋律小调

在 b 自然小调的基础上，上行时升高第VI、VII级音，下行时还原第VI、VII级音，即形成 b 旋律小调。

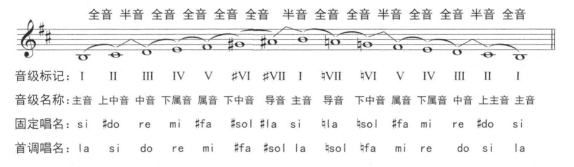

音级标记：	I	II	III	IV	V	#VI	#VII	I	♮VII	♮VI	V	IV	III	II	I
音级名称：	主音	上中音	中音	下属音	属音	下中音	导音	主音	导音	下中音	属音	下属音	中音	上主音	主音
固定唱名：	si	#do	re	mi	#fa	#sol	#la	si	♮la	♮sol	#fa	mi	re	#do	si
首调唱名：	la	si	do	re	mi	#fa	#sol	la	♮sol	♮fa	mi	re	do	si	la

2.技能训练

（1）多音组模唱（给标准音）

（2）多音组听辨

①请将所听到的音填入对应括号内。（给标准音）

②请选出与所听到的实际音响完全相同的一项。（给标准音）

1)（　　　　）

2)（　　　　）

（3）音阶听辨

①请根据实际音响，将所缺音符填入括号内，并写出音阶名称及调号。（给标准音）

1）音阶名称（　　　　　　　　　）

2）音阶名称（　　　　　　　　　）

②请选出与所听到的实际音响完全相同的一项。（给标准音）

1）（　　　　　）

A.

B.

2）（　　　　　）

A.

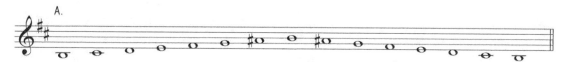

B.

二、音程

1.模唱练习

（1）二音组旋律音程模唱

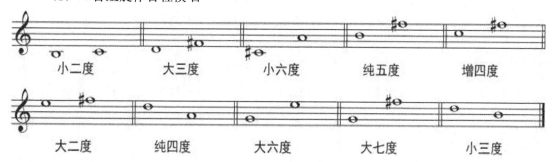

（2）和声音程模唱

要求：先由冠音向根音分解模唱，再由根音向冠音分解模唱。

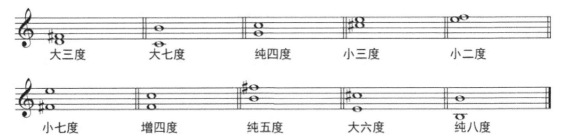

（3）构唱练习

要求：在下列指定音高上构唱指定的音程。

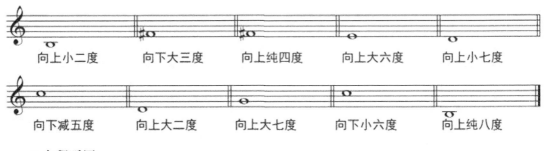

2.音程听写

（1）和声音程的协和度与性质判断（共10题，弹两遍，给标准音，标明性质和协和度）

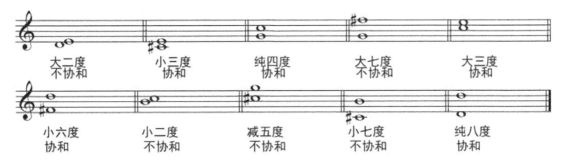

（2）旋律音程听写（共10题，弹两遍，给标准音，标明音高和性质）

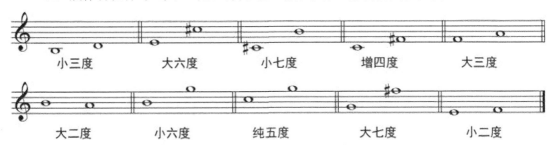

（3）和声音程听写（共 10 题，弹三遍，给标准音，标明音高和性质）

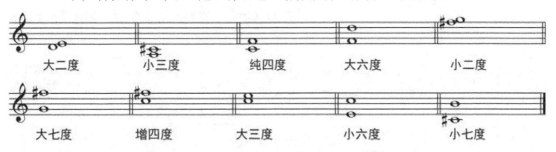

大二度　　　小三度　　　纯四度　　　大六度　　　小二度

大七度　　　增四度　　　大三度　　　小六度　　　小七度

（4）音程连接听写（共 2 题，弹四遍，给标准音、主三和弦，标明调性和音高）

b自然小调

b自然小调

三、小小七和弦的转位和弦

1.转位小小七和弦的结构

小小七和弦共有三个转位：小小五六和弦、小小三四和弦、小小二和弦

小小五六和弦

构成：大三和弦+大二度

小小三四和弦

构成：小三度+大二度+小三度

小小二和弦

构成：大二度+小三和弦

2.带有小小七和弦转位和弦的分解和弦旋律例举

选自《丝路·青春》第二篇章：泰国《长甲舞》

作曲：高昂

选自《和平颂》第三篇章

作曲：鲍之光

3.构唱练习

（1）小小五六和弦的分解和弦音阶式视唱综合练习

①

（2）转位小小三四和弦的分解和弦音阶式视唱综合练习

①

（3）小小三四和弦的分解和弦音阶式视唱综合练习

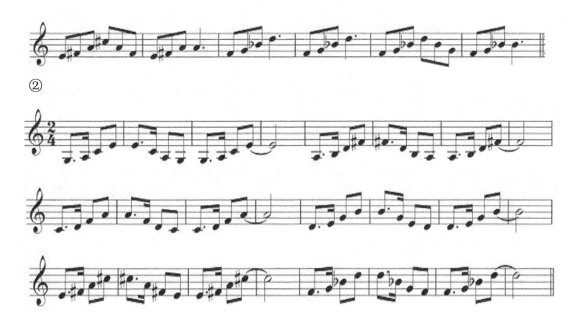

②

（4）在下列指定音级上构唱所要求的和弦

G↑小小五六　　　ᵇB↑小小五六　　　C↑小小五六　　　D↑小小三四

#C↑小小三四　　　E↑小小三四　　　#F↑小小三四　　　C↑小小二

E↑小小二　　　　G↑小小二　　　　A↑小小二

（5）听辨训练

①口答听辨，判断下列每组和弦中哪个是原位小小五六和弦。

要求：每组共三个和弦，当给出三遍音响后，判断哪个是小小五六和弦，并在题目中打
"√"。

②口答听辨，判断下列每组和弦中哪个是原位小小三四和弦。

要求：每组共三个和弦，当给出三遍音响后，判断哪个是小小三四和弦，并在题目中打"√"。

③口答听辨，判断下列每组和弦中哪个是原位小小二和弦。

要求：每组共三个和弦，当给出三遍音响后，判断哪个是小小二和弦，并在题目中打"√"。

4.和弦听写

转位小小七和弦的综合听辨。

四、节拍、节奏

1.本章节拍重点

6/8拍：以八分音符为一拍，每小节六拍。

2.格子练习

练习要求：教师引导学生将格子中的节奏进行横向、纵向、斜向练习，亦可将节奏背会。

3.节奏改错

练习要求：根据教师弹出或读出第二条节奏，让学生找出与第一条节奏不同之处，并改正。

4.二声部节奏预备练习

5.节奏听写

五、b 小调视唱与旋律听写

1.视唱训练

（1）

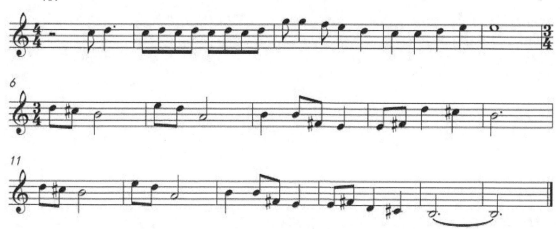

视唱提示：该视唱练习 b 小调，4/4 拍转 3/4 拍，演唱时注意节拍的变换以及变化音的准确性。

（2）

选自《和平颂》第四篇章：泰国《长甲舞》

作曲：王辉

演唱提示：该视唱练习 b 小调，4/4 拍，演唱时注意跳音的演唱方式以及附点节奏、休止符、同音高连线的演唱时值。

（5）

选自《丝路·青春》第一篇章：《丝路花雨》

作曲：王辉

视唱提示：该视唱练习为 b 多利亚调式，4/4 拍，演唱时需注意变化音的准确性以及节奏中的附点音乐与同音高连线的时值，同时注意气息的稳定性。

（6）

视唱提示：该视唱练习选自《丝路·青春》第二篇章中的哈萨克舞蹈片段，演唱时需注意节奏和同音高连线的准确性。

（7）

<div style="text-align:right">

选自《丝路·青春》第三篇章：　孟加拉《脚铃舞》＋单鼓

配器：陈俊虎　高大林

</div>

（8）

<div style="text-align:right">

选自《丝路·青春》第三篇章：　孟加拉《脚铃舞》＋单鼓

配器：陈俊虎　高大林

</div>

（9）

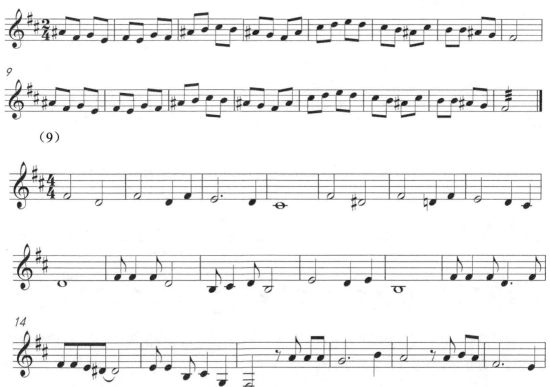

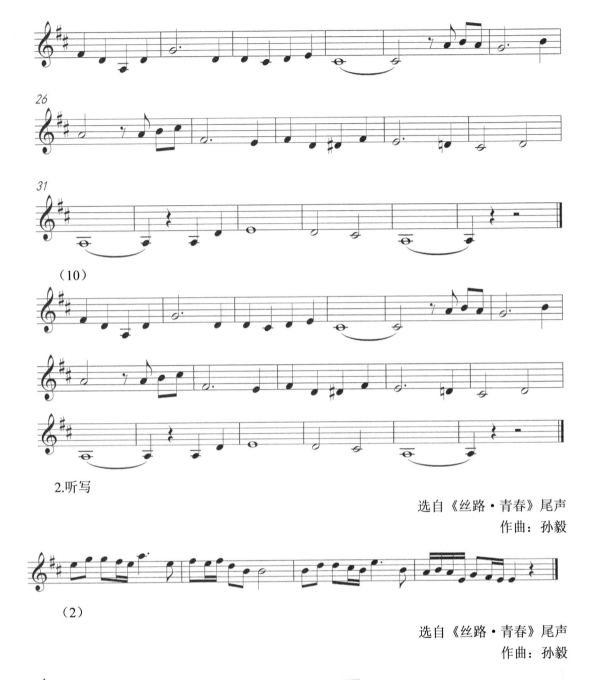

26

31

（10）

2.听写

选自《丝路·青春》尾声
作曲：孙毅

（2）

选自《丝路·青春》尾声
作曲：孙毅

视唱提示：以上两条视唱练习选自《丝路·青春》第一篇章中的背景音乐，演唱时需注意练习中的节奏型以及变化音的准确性。

第十二章　D宫系统各调式

> 本章围绕 D 宫系统各调进行训练，结合调性，选用了《丝路·青春》中的部分经典歌曲节选及器乐旋律片段作为音乐听力素材和视唱曲目，并通过音阶构唱、调内多音组模唱、音程和弦的构唱与听辨、节奏训练等一系列练习，使学习者能在掌握理论技能的同时，更能体会到《丝路·青春》中部分旋律片段的民族化的旋律特性、作曲技术及音乐风格等。

内 容 提 要

✧　D 宫系统各调式音阶构成与听辨

✧　调内多音组模唱与听写

✧　和声音程、旋律音程听辨

✧　原位小小七和弦及其转位和弦的调内连接听辨

✧　基本节奏型综合训练

✧　《丝路·青春》中 D 宫系统各调视唱曲目训练

✧　D 宫系统各调旋律听写练习

一、D宫系统五声调式音阶

1.理论概念

D 宫系统调，即是指以 D 为宫音的各五声调式，它们包括 D 宫调式、E 商调式、#F 角调式、A 徵调式和 B 羽调式。

（1）D 宫调式

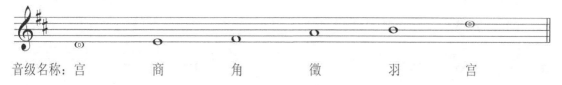

音级名称：宫　　　商　　　角　　　徵　　　羽　　　宫

213

（2）E 商调式

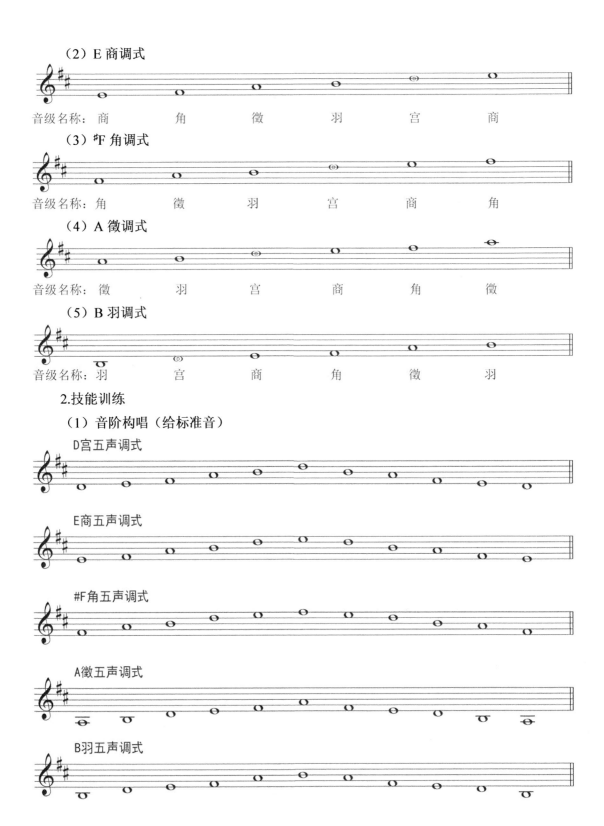

音级名称：商　　　角　　　徵　　　羽　　　宫　　　商

（3）#F 角调式

音级名称：角　　　徵　　　羽　　　宫　　　商　　　角

（4）A 徵调式

音级名称：徵　　　羽　　　宫　　　商　　　角　　　徵

（5）B 羽调式

音级名称：羽　　　宫　　　商　　　角　　　徵　　　羽

2.技能训练

（1）音阶构唱（给标准音）

D宫五声调式

E商五声调式

#F角五声调式

A徵五声调式

B羽五声调式

1.六声调式

D宫系统六声调式，是在D宫系统五声调式的基础上，分别加入不同的偏音——"清角"或者"变宫"而构成。如：

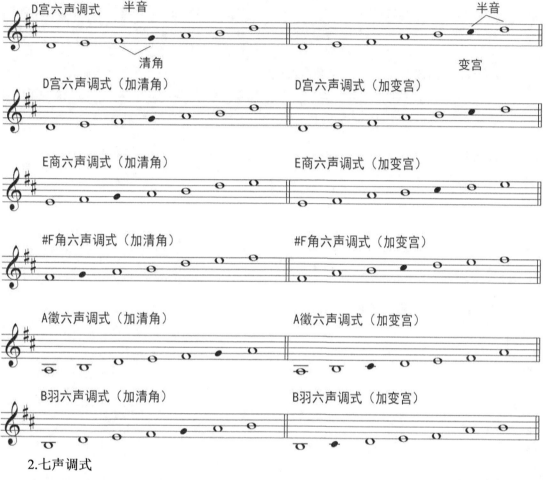

2.七声调式

在五种五声调式的基础上，分别加入"清角"与"变宫""变徵"与"变宫""清角"与"闰"三组不同的偏音，即构成十五种七声调式。由于加入的偏音不同，七声调式可分为三种结构形态：

（1）清乐音阶——在五种五声调式基础上加入"清角"与"变宫"两个偏音构成。

（2）雅乐音阶——在五种五声调式基础上加入"变徵"与"变宫"两个偏音构成。

（3）燕乐音阶——在五种五声调式基础上加入"清角"与"闰"两个偏音构成。

3.构唱练习：

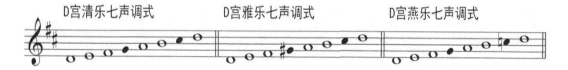

4.多音组模唱（给标准音）

5.多音组听辨

（1）请将所听到的音填入对应括号内。（给标准音）

（2）请选出与所听到的实际音响完全相同的一项。（给标准音）

① （　　　　　）

② （　　　　　）

6.请选出与所听到的实际音响完全相同的一项。（给标准音）

（1）（　　　　　）

217

（2）（　　　　）

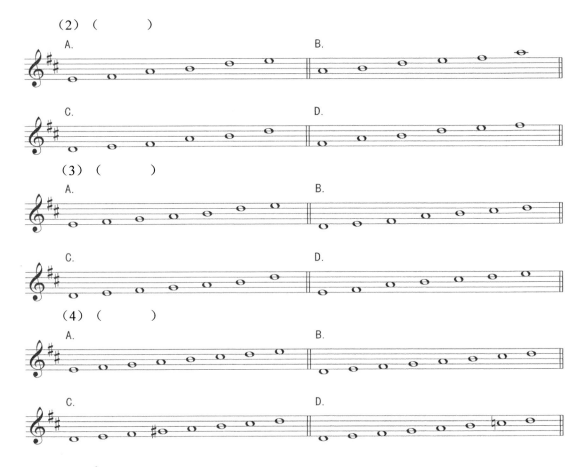

（3）（　　　　）

（4）（　　　　）

二、音程

1.模唱练习

（1）二音组旋律音程模唱

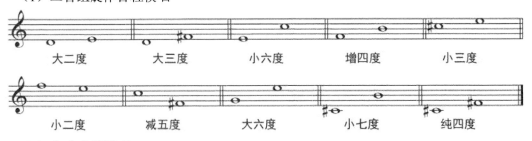

大二度　　　　大三度　　　　小六度　　　　增四度　　　　小三度

小二度　　　　减五度　　　　大六度　　　　小七度　　　　纯四度

（2）和声音程模唱

要求：先由冠音向根音分解模唱，再由根音向冠音分解模唱。

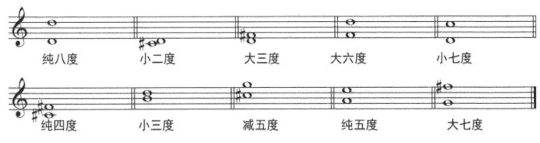

纯八度　　　　小二度　　　　大三度　　　　大六度　　　　小七度

纯四度　　　　小三度　　　　减五度　　　　纯五度　　　　大七度

2.构唱练习

在下列指定音高上构唱指定的音程

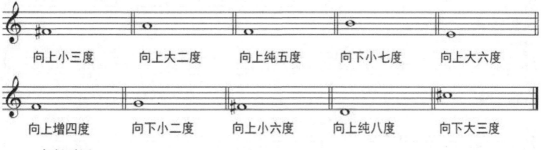

| 向上小三度 | 向上大二度 | 向上纯五度 | 向下小七度 | 向上大六度 |

| 向上增四度 | 向下小二度 | 向上小六度 | 向上纯八度 | 向下大三度 |

3.音程听写

（1）和声音程的协和度与性质判断（共10题，弹两遍，给标准音，标明性质和协和度）

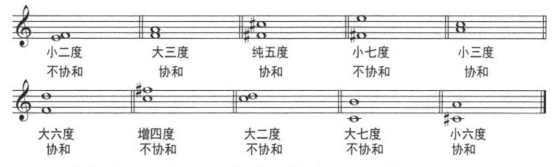

| 小二度 | 大三度 | 纯五度 | 小七度 | 小三度 |
| 不协和 | 协和 | 协和 | 不协和 | 协和 |

| 大六度 | 增四度 | 大二度 | 大七度 | 小六度 |
| 协和 | 不协和 | 不协和 | 不协和 | 协和 |

（2）旋律音程听写（共10题，弹两遍，给标准音，标明音高和性质）

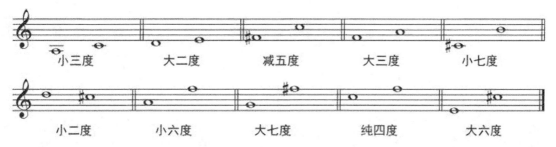

| 小三度 | 大二度 | 减五度 | 大三度 | 小七度 |

| 小二度 | 小六度 | 大七度 | 纯四度 | 大六度 |

（3）和声音程听写（共10题，弹三遍，给标准音，标明音高和性质）

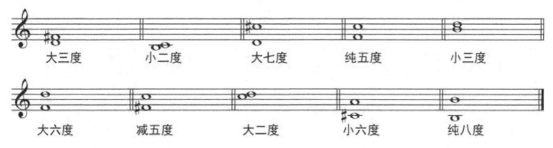

| 大三度 | 小二度 | 大七度 | 纯五度 | 小三度 |

| 大六度 | 减五度 | 大二度 | 小六度 | 纯八度 |

（4）音程连接听写（共4题，弹四遍，给标准音、主三和弦，标明调性和音高）

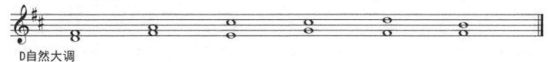

D自然大调

219

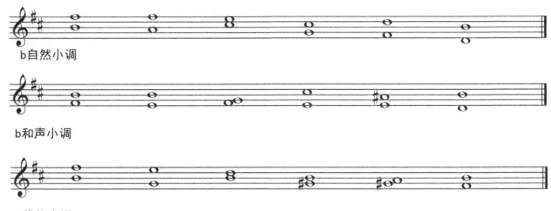

b自然小调

b和声小调

b旋律小调

三、小小七和弦及其转位的调内和弦连接

（1）

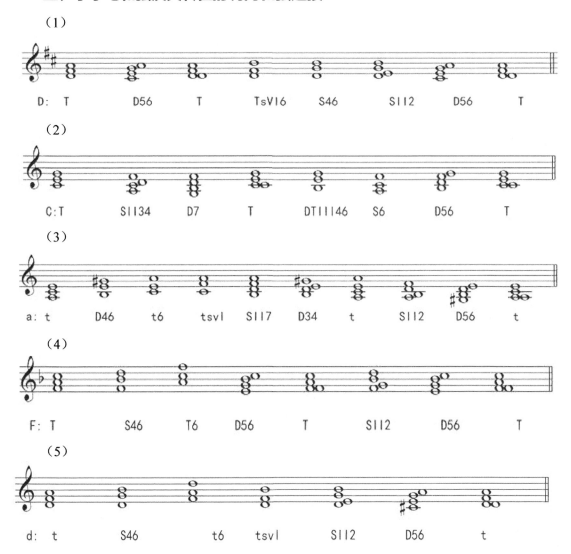

D: T D56 T TsVl6 S46 Sll2 D56 T

（2）

C:T Sll34 D7 T DTll46 S6 D56 T

（3）

a: t D46 t6 tsvl Sll7 D34 t Sll2 D56 t

（4）

F: T S46 T6 D56 T Sll2 D56 T

（5）

d: t S46 t6 tsvl Sll2 D56 t

220

四、节奏

1.节奏读谱与节奏模仿

练习要求：教师引导学生将所学过的节奏型自由组合，填入空缺处。

（1）第一组

（2）第二组

2.节奏填空

3.二声部节奏听写

练习要求：要求学生只记写上声部或只记写下声部。

五、D宫系统调视唱与旋律听写

1.视唱

（1）

选自《丝路·青春》第三篇章：孟加拉《脚铃舞》＋单鼓

配器：陈俊虎　高大林

(2)

视唱提示：第1.第2两首视唱作品属于民族调式，演唱时注意作品民族调式特有的风格特点，同时注意乐句的划分以及演唱时的呼吸。

(3)

选自《和平颂》第四篇章

作曲：王辉

(4)

222

（5）

（6）

选自《和平颂》第四篇章

作曲：王辉

（7）

2.旋律听写

（1）

（2）

223

第十三章　♭B 大调

本章结合作品《丝路·青春》，以♭B 大调为基础，对音阶、调内多音组、音程及和弦进行跟唱、构唱与听辨的训练；节选作品中大量经典的歌曲及器乐曲片段作为节奏、音乐听力素材和视唱曲目训练内容，使学习者能在掌握理论技能的同时，进一步理解、把握作品《丝路·青春》中的旋律特点、作曲技术及音乐风格等。

内 容 提 要

◇ ♭B 大调音阶构成与听辨

◇ 调内多音组模唱与听写

◇ 自然音程的构唱与听辨

◇ 减小七和弦的结构与听辨训练

◇ 3/8、3/6 拍节奏训练

◇ ♭B 大调的曲调听唱与听写

◇ 《丝路·青春》视唱曲目训练

一、♭B 自然大调音阶

1.理论概念

（1）♭B 自然大调

以♭B 为主音按照自然大调音阶结构排列的调式音阶，即形成♭B 自然大调。

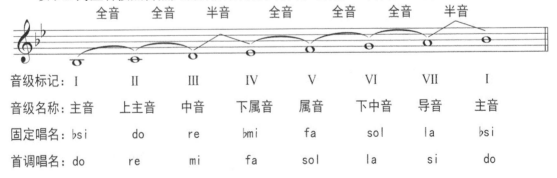

	全音	全音	半音	全音	全音	全音	半音	
音级标记:	I	II	III	IV	V	VI	VII	I
音级名称:	主音	上主音	中音	下属音	属音	下中音	导音	主音
固定唱名:	♭si	do	re	♭mi	fa	sol	la	♭si
首调唱名:	do	re	mi	fa	sol	la	si	do

224

（2）♭B 和声大调

在♭B 自然大调音阶的基础上，降低第VI级音，即形成♭B 和声大调。

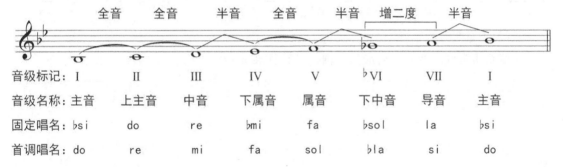

音级标记：	I	II	III	IV	V	♭VI	VII	I

音级标记： I　　II　　III　　IV　　V　　♭VI　　VII　　I

音级名称：主音　上主音　中音　下属音　属音　下中音　导音　主音

固定唱名：♭si　do　re　♭mi　fa　♭sol　la　♭si

首调唱名：do　re　mi　fa　sol　♭la　si　do

（3）♭B 旋律大调

在♭B 自然大调的基础上，上行时依然保持♭B 自然大调结构，下行时降低第VI、VII级音，即形成♭B 旋律大调。

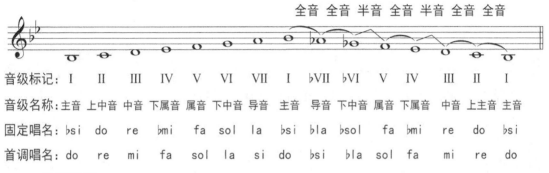

音级标记： I　II　III　IV　V　VI　VII　I　♭VII　♭VI　V　IV　III　II　I

音级名称：主音 上中音 中音 下属音 属音 下中音 导音 主音 导音 下中音 属音 下属音 中音 上主音 主音

固定唱名：♭si do re ♭mi fa sol la ♭si ♭la ♭sol fa ♭mi re do ♭si

首调唱名：do re mi fa sol la si do ♭si ♭la sol fa mi re do

2.技能训练

（1）多音组模唱（给标准音）

225

（2）多音组听辨

①请将所听到的音填入对应括号内。（给标准音）

②请选出与所听到的实际音响完全相同的一项。（给标准音）

1) （ 　　　　 ）

 A. B.

 C. D.

2) （ 　　　　 ）

 A.

 B.

 C.

 D.

（3）音阶听辨

①请根据实际音响，将所缺音符填入括号内，并写出音阶名称及调号。（给标准音）

1）音阶名称（　　　　　　　　）

2）音阶名称（　　　　　　　　）

②请选出与所听到的实际音响完全相同的一项。（给标准音）

1）（　　　　　　）

A.

B.

C.

2）（　　　　　　）

A.

B.

C.

二、音程

1.模唱练习

（1）旋律音程模唱

2.构唱训练

要求：在下列指定音高上构唱指定的音程

（2）和声音程模唱

要求：先由冠音向根音分解模唱，再由根音向冠音分解模唱。

2.构唱训练

要求：在下列指定音高上构唱指定的音程

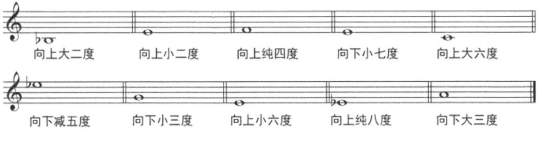

3.音程听写

（1）和声音程的协和度与性质判断。（共10题，弹两遍，给标准音，标明性质和协和度）

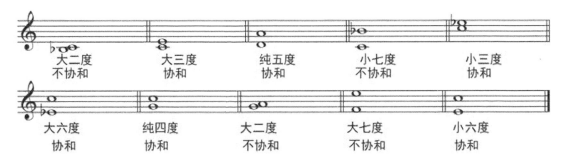

（2）旋律音程听写（共 10 题，弹两遍，给标准音，标明音高和性质）

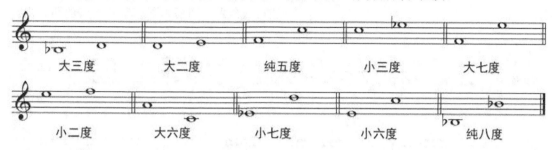

| 大三度 | 大二度 | 纯五度 | 小三度 | 大七度 |

| 小二度 | 大六度 | 小七度 | 小六度 | 纯八度 |

（3）和声音程听写（共 10 题，弹三遍，给标准音，标明音高和性质）

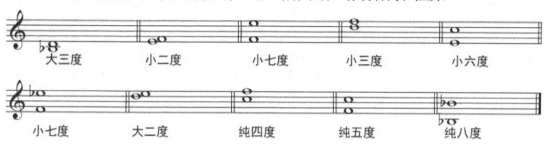

| 大三度 | 小二度 | 小七度 | 小三度 | 小六度 |

| 小七度 | 大二度 | 纯四度 | 纯五度 | 纯八度 |

（4）音程连接听写（共 2 题，弹四遍，给标准音、主三和弦，标明调性和音高）

bB自然大调

bB自然大调

三、原位减小七和弦

1.概念与知识点：

（1）概念

"减小七"和弦又叫"半减七"和弦，是大、小调式七级上的七和弦，也称为"导七和弦"。

（2）结构

构成：减三和弦+大三度

（3）带有减小七和弦的分解和弦的旋律例举

选自《丝路·青春》第一篇章：《丝路花雨》

作曲：王辉

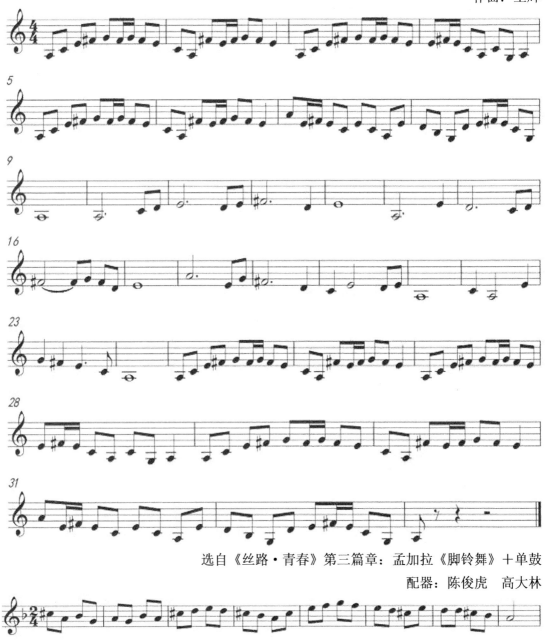

选自《丝路·青春》第三篇章：孟加拉《脚铃舞》＋单鼓

配器：陈俊虎　高大林

2.原位减小七和弦在各大、小调中的解决

常用的解决方式：DVII7—D56—T（间接解决）；DVII7—T（直接解决）。

解决方法：根、三音上行二度，五音、七音下行二度。

①各调减小七和弦的解决：

②各调减七和弦的解决：

2.技能训练

（1）原位减小七和弦与减七和弦的分解和弦音阶式视唱综合练习

①

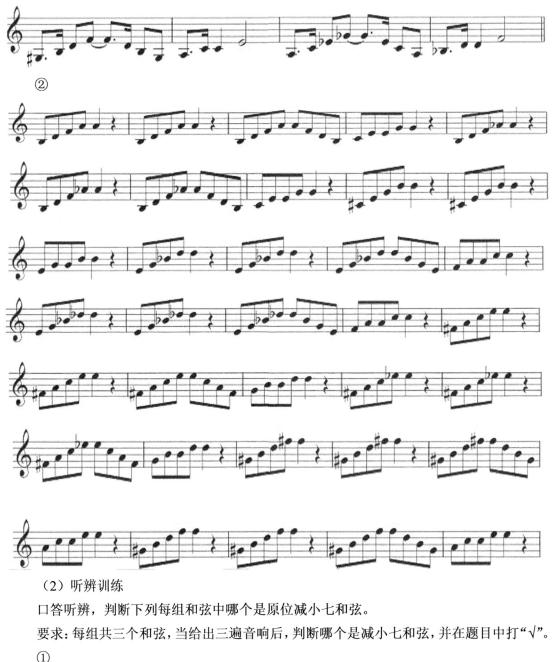

②

（2）听辨训练

口答听辨，判断下列每组和弦中哪个是原位减小七和弦。

要求：每组共三个和弦，当给出三遍音响后，判断哪个是减小七和弦，并在题目中打"√"。

①

②

③和弦听写

原位减小七和弦与减七和弦的综合听辨。

四、节奏

1.节奏训练

本章的节奏练习重点是 3/8、6/8 拍节奏型做休止变化。

练习要求：教师引导学生将表格中第一栏的节奏型做一系列休止变化，将自编的节奏填入第二栏、第三栏空缺处。再进行节奏读谱训练。

（1）

（2）

2.节奏读谱与节奏模仿

3.技能训练

二声部节奏预备练习：

五、旋律听写与视唱

1.旋律听写

（1）

<div align="right">选自《丝路·青春》尾声</div>
<div align="right">作曲：孙毅</div>

（2）

<div align="right">选自《丝路·青春》尾声</div>
<div align="right">作曲：孙毅</div>

2.视唱

（1）

选自《丝路·青春》第一篇章：《启迪》

作曲：王辉

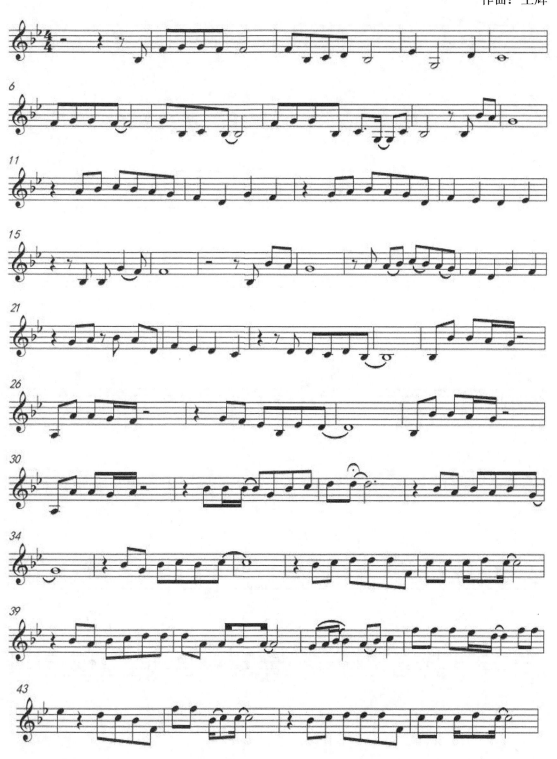

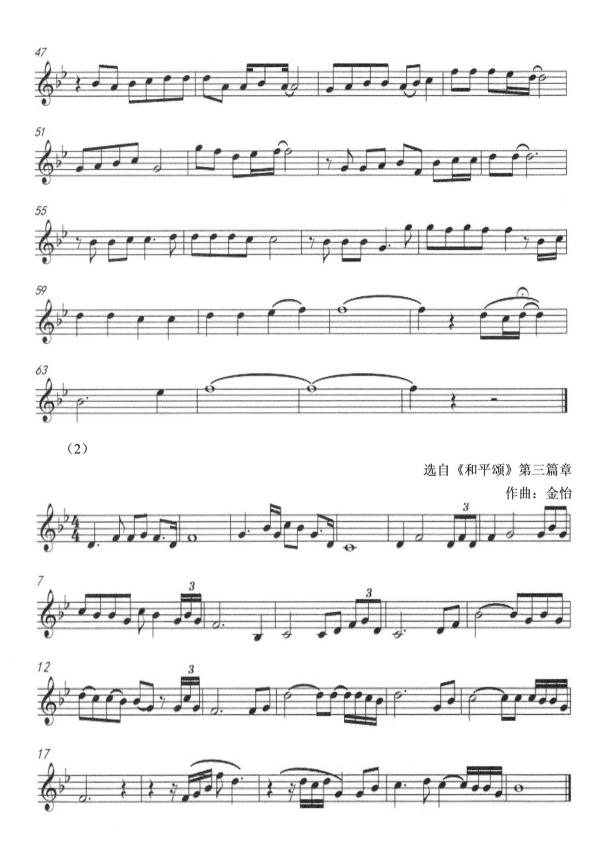

（2）

选自《和平颂》第三篇章

作曲：金怡

（3）

选自《和平颂》第三篇章

作曲：金怡

（4）

选自《和平颂》第三篇章

作曲：金怡

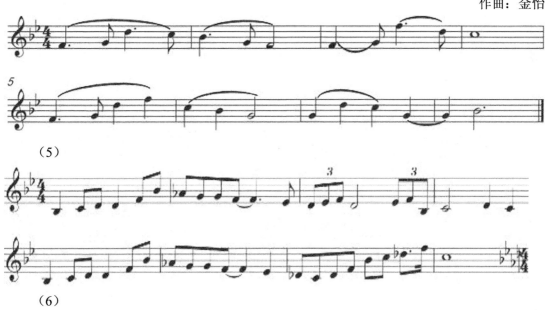

（5）

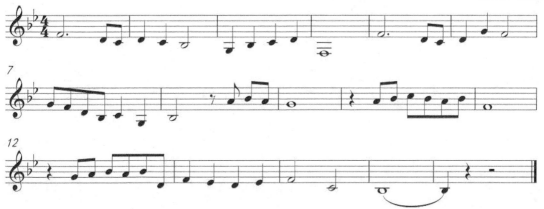

（6）

选自《丝路·青春》第一篇章：背景音乐

作曲：王辉

（7）

选自《丝路·青春》第四篇章：开头背景音乐

作曲：王辉　陈俊虎

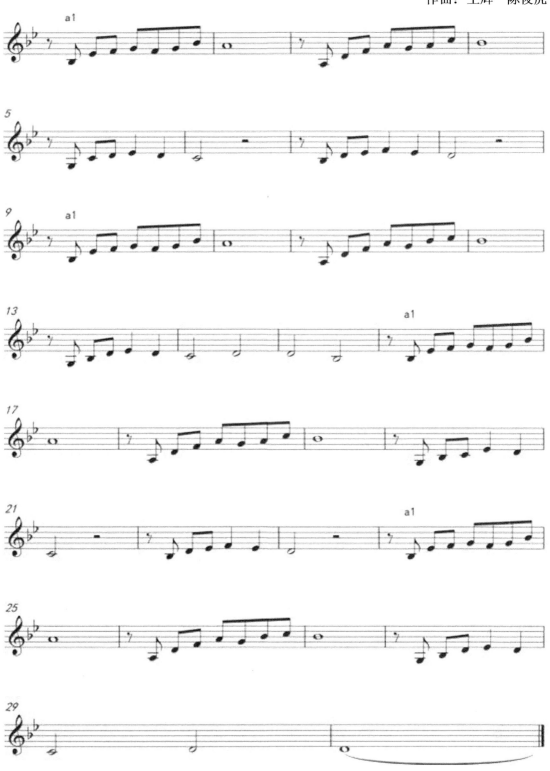

（8）

选自《丝路·青春》第四篇章：开头音乐

作曲：王辉　陈俊虎

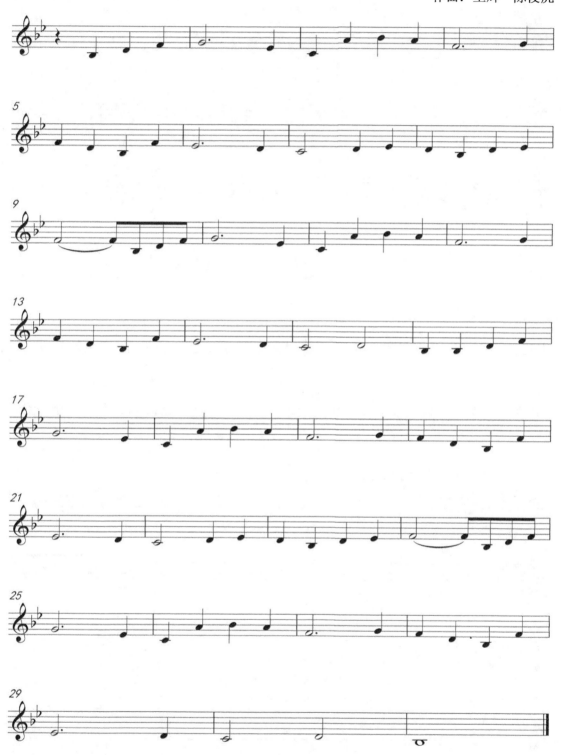

239

（9）

选自《丝路·青春》第四篇章：开头音乐

作曲：王辉　陈俊虎

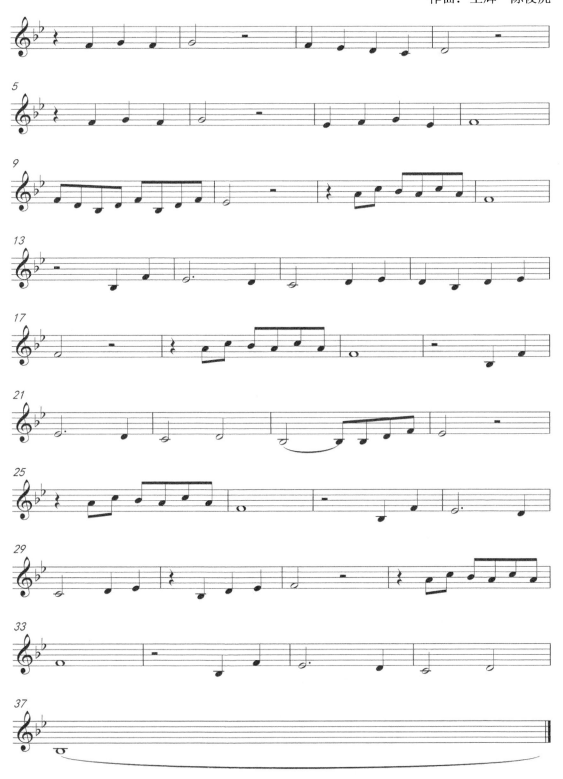

第十四章 g小调

本章结合作品《丝路·青春》，以g小调为基础，对音阶、调内多音组、音程及和弦进行跟唱、构唱与听辨的训练；节选作品中大量经典的歌曲及器乐曲片段作为节奏、音乐听力素材和视唱曲目训练内容，使学习者能在掌握理论技能的同时，进一步理解、把握作品《丝路·青春》中的旋律特点、作曲技术及音乐风格等。

内 容 提 要

◇ g小调音阶构成与听辨

◇ 调内多音组模唱与听写

◇ 自然音程的构唱与听辨

◇ 减小七和弦的转位与减七和弦的等和弦

◇ 加入连线的节奏练习

◇ g小调的曲调听唱与听写

◇ 《丝路·青春》视唱曲目训练

一、g小调音阶

1.理论概念

（1）g自然小调

以g为主音按照自然小调音阶结构排列的调式音阶，即形成g自然小调。g自然小调是♭B自然大调的关系小调。

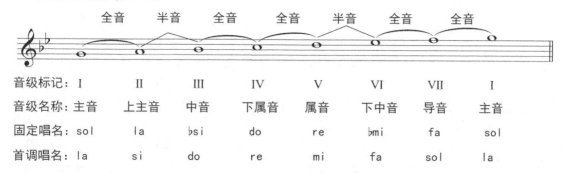

音级标记：	I	II	III	IV	V	VI	VII	I
音级名称：	主音	上主音	中音	下属音	属音	下中音	导音	主音
固定唱名：	sol	la	♭si	do	re	♭mi	fa	sol
首调唱名：	la	si	do	re	mi	fa	sol	la

（2）g 和声小调

在 g 自然小调音阶的基础上，升高第VII级音，即形成 g 和声小调。

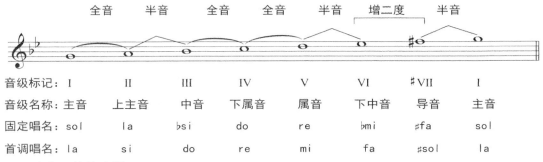

音级标记：	I	II	III	IV	V	VI	♯VII	I
音级名称：	主音	上主音	中音	下属音	属音	下中音	导音	主音
固定唱名：	sol	la	♭si	do	re	♭mi	♯fa	sol
首调唱名：	la	si	do	re	mi	fa	♯sol	la

（3）g 旋律小调

在 g 自然小调的基础上，上行时升高第VI、VII级音，下行时还原第VI、VII级音，即形成 g 旋律小调。

音级标记：	I	II	III	IV	V	♯VI	♯VII	I	♮VII	♮VI	V	IV	III	II	I
音级名称：	主音	上中音	中音	下属音	属音	下中音	导音	主音	导音	下中音	属音	下属音	中音	上主音	主音
固定唱名：	sol	la	♭si	do	re	♮mi	♯fa	sol	♮fa	♭mi	re	do	♭si	la	sol
首调唱名：	la	si	do	re	mi	♯fa	♯sol	la	♮sol	♮fa	mi	re	do	si	la

2.技能训练

（1）多音组模唱（给标准音）

（2）多音组听辨

①请将所听到的音填入对应括号内。（给标准音）

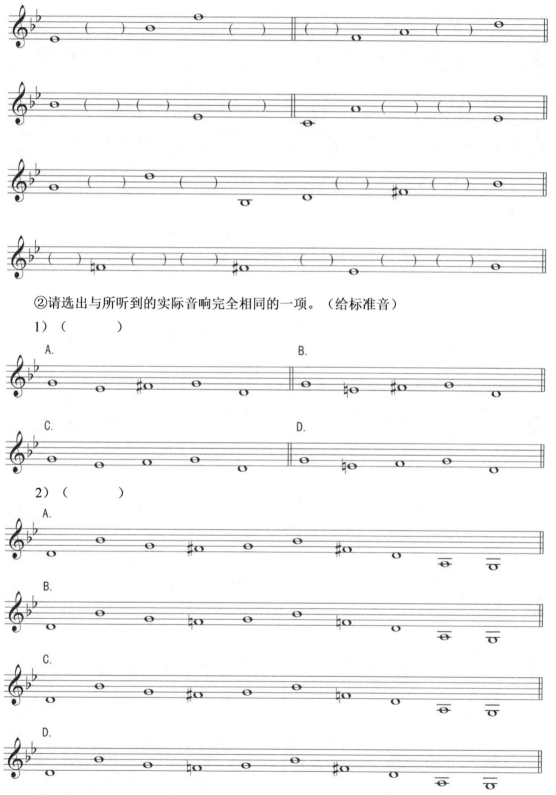

②请选出与所听到的实际音响完全相同的一项。（给标准音）

1）（　　　　）

2）（　　　　）

（3）音阶听辨

①请根据实际音响，将所缺音符填入括号内，并写出音阶名称及调号。（给标准音）

1）音阶名称（　　　　　　）

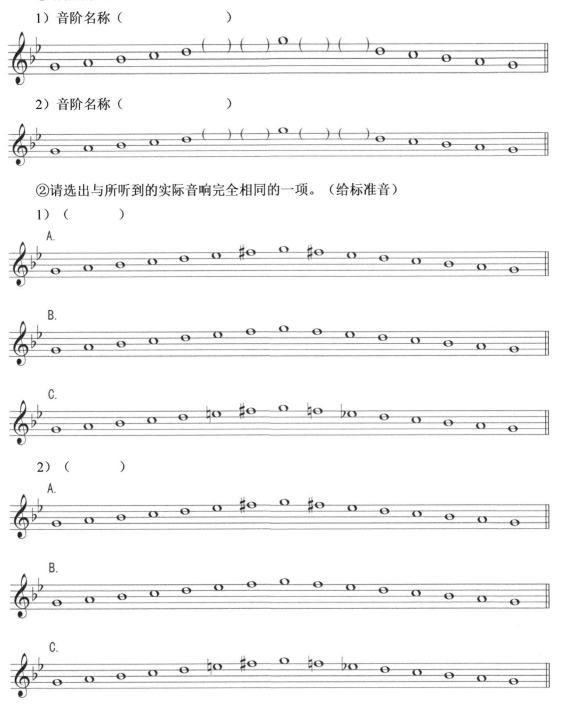

2）音阶名称（　　　　　　）

②请选出与所听到的实际音响完全相同的一项。（给标准音）

1）（　　　　）

A.

B.

C.

2）（　　　　）

A.

B.

C.

二、音程

1.模唱训练

（1）旋律音程模唱

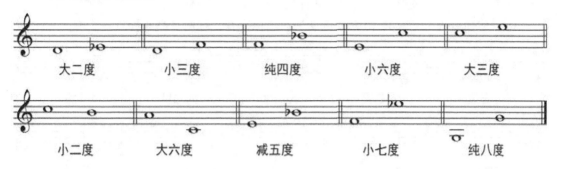

（2）和声音程模唱

要求：先由冠音向根音分解模唱，再由根音向冠音分解模唱。

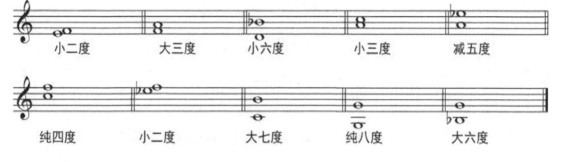

2.构唱训练

要求：在下列指定音高上构唱指定的音程。

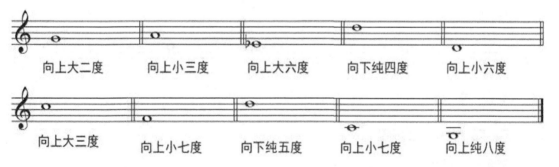

3.音程听写

（1）音程的协和度和性质判断。（共10题，弹两遍，给标准音，标明性质和协和度）

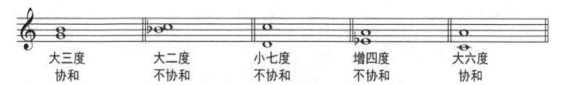

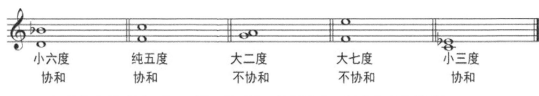

小六度	纯五度	大二度	大七度	小三度
协和	协和	不协和	不协和	协和

（2）旋律音程听写（共 10 题，弹两遍，给标准音，标明音高和性质）

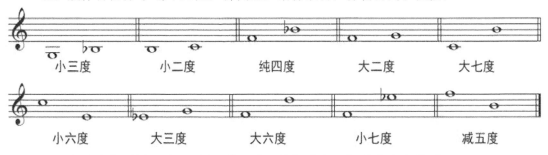

小三度	小二度	纯四度	大二度	大七度

小六度	大三度	大六度	小七度	减五度

（3）和声音程听写（共 10 题，弹三遍，给标准音，标明音高和性质）

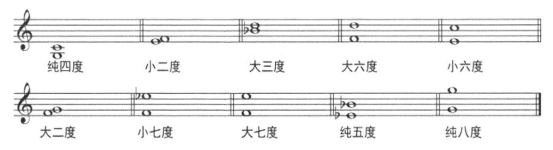

纯四度	小二度	大三度	大六度	小六度

大二度	小七度	大七度	纯五度	纯八度

（4）和声连接听写（共 2 题，弹四遍，给标准音，标明调性和音高）

g自然小调

g自然小调

三、转位减小七和弦

1.概念与知识点

（1）减小七和弦的转位与减七和弦的等和弦

（2）结构

①减小五六

构成：小三和弦+大二度

246

②减五六和弦的构成：

<center>构成：减三和弦+增二度</center>

2.要求掌握的减小五六与减五六和弦

①减小五六和弦

②减五六和弦

3.要求掌握的减小三四与减三四和弦

①减小三四和弦

②减三四和弦

4.要求掌握的减小二与减二和弦

①减小二和弦

②减二和弦：

5.减七和弦的等和弦

减七和弦的原位及各转位之间形成音响效果相同，但性质和意义不同的等和弦。如下：

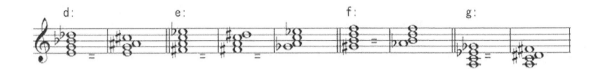

四、节奏训练

本章节奏训练的是重点带连线的节奏，其中包括小节内连线和跨小节连线。

1.节奏预备练习

第一遍用手敲击节拍，根据重音口读节奏。

第二遍手击节奏

第三遍背诵整条节奏

2.节奏改错

3.节奏听写

五、旋律听写与视唱

1.旋律听写

（1）

选自《丝路·青春》尾声

作曲：孙毅

（2）

选自《丝路·青春》第三篇章：孟加拉《脚铃舞》＋单鼓

配器：陈俊虎　高大林

2.视唱

（1）

选自《和平颂》第三篇章

配器：金怡

（2）

选自《和平颂》第三篇章

配器：金怡

13

（3）

选自《和平颂》第一篇章：《郑和下西洋》

作曲：王辉

8

13

（4）

选自《丝路·青春》第三篇章：孟加拉《脚铃舞》＋单鼓（手风琴片段）

配器：陈俊虎　高大林

5

（5）

选自《丝路·青春》第三篇章：孟加拉《脚铃舞》＋单鼓（琵琶片段）

配器：陈俊虎　高大林

9

（6）

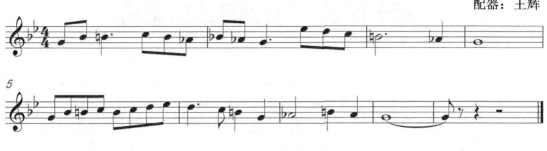

（8）

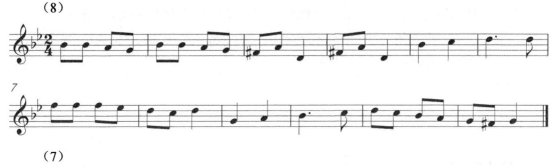

（7）

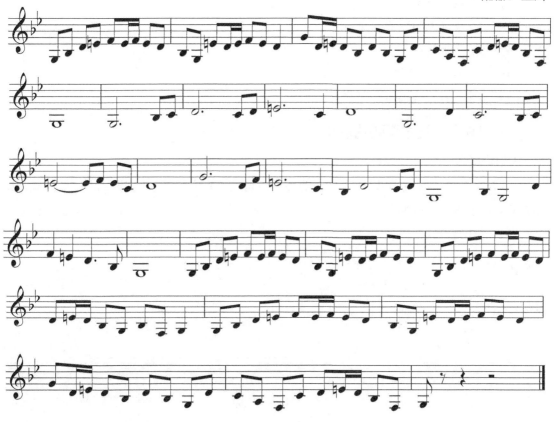

第十五章 ♭B宫系统各调式

本章围绕♭B宫系统各调式进行训练，结合调性，选用了《丝路·青春》中的部分经典歌曲节选及器乐旋律片段作为音乐听力素材和视唱曲目，并通过音阶构唱、调内多音组模唱、音程和弦的构唱与听辨、节奏训练等一系列练习，使学习者能在掌握理论技能的同时，更能体会到《丝路·青春》中部分旋律片段的民族化的旋律特性、作曲技术及音乐风格等。

内 容 提 要

◇ ♭B宫系统各调式音阶构成与听辨

◇ 调内多音组模唱与听写

◇ 调内音程连接听辨

◇ 减小七与减减七和弦的解决

◇ 多声部节奏训练

◇ ♭B宫系统各调的曲调听唱与听写

◇ 《丝路·青春》视唱曲目训练

一、♭B宫系统五声调式音阶

1.理论概念

♭B宫系统调，即是指以♭B为宫音的各五声调式，它们包括♭B宫调式、C商调式、D角调式、F徵调式和G羽调式。

（1）♭B宫调式

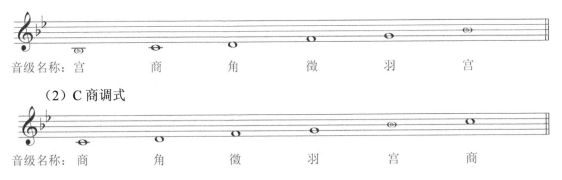

音级名称：宫　　　　商　　　　角　　　　徵　　　　羽　　　　宫

（2）C商调式

音级名称：商　　　　角　　　　徵　　　　羽　　　　宫　　　　商

（3）D 角调式

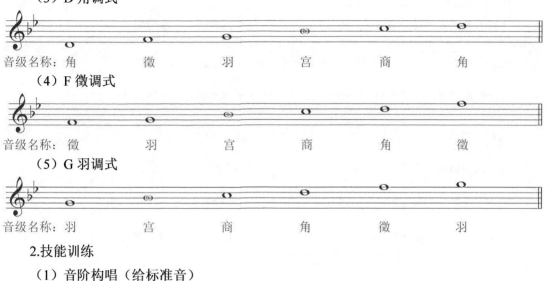

音级名称：角　　　徵　　　羽　　　宫　　　商　　　角

（4）F 徵调式

音级名称：徵　　　羽　　　宫　　　商　　　角　　　徵

（5）G 羽调式

音级名称：羽　　　宫　　　商　　　角　　　徵　　　羽

2.技能训练

（1）音阶构唱（给标准音）

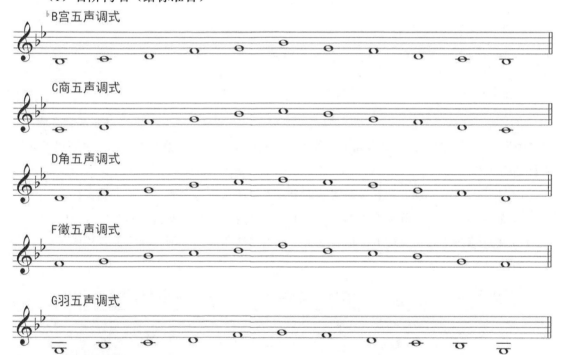

♭B宫五声调式

C商五声调式

D角五声调式

F徵五声调式

G羽五声调式

知识拓展训练

①六声调式

F 宫系统六声调式，是在 F 宫系统五声调式的基础上，分别加入不同的偏音——"清角"或者"变宫"而构成。如：

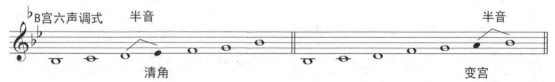

♭B宫六声调式　半音　　　　　　　　　　　　　　　　半音

清角　　　　　　　　　　　　　　变宫

构唱练习：

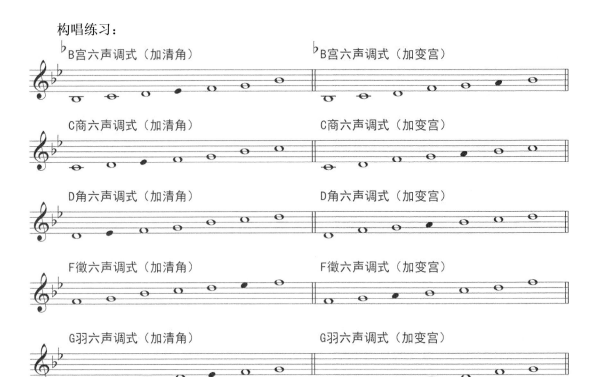

②七声调式

在五种五声调式的基础上，分别加入"清角"与"变宫""变徵"与"变宫""清角"与"闰"三组不同的偏音，即构成十五种七声调式。由于加入的偏音不同，七声调式可分为三种结构形态：

1）清乐音阶——在五种五声调式基础上加入"清角"与"变宫"两个偏音构成。

2）雅乐音阶——在五种五声调式基础上加入"变徵"与"变宫"两个偏音构成。

3）燕乐音阶——在五种五声调式基础上加入"清角"与"闰"两个偏音构成。

如：

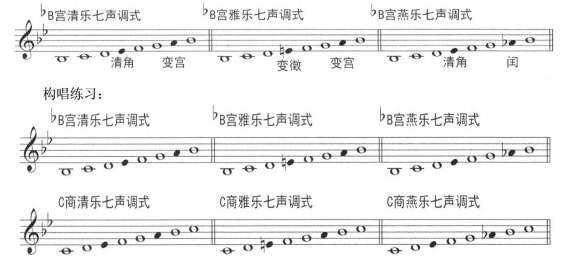

构唱练习：

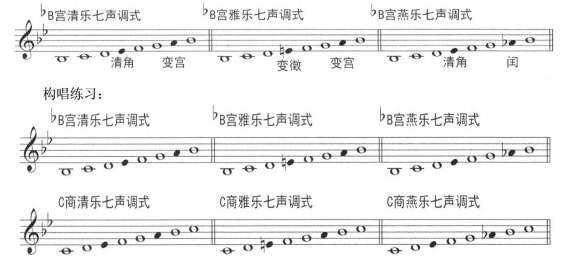

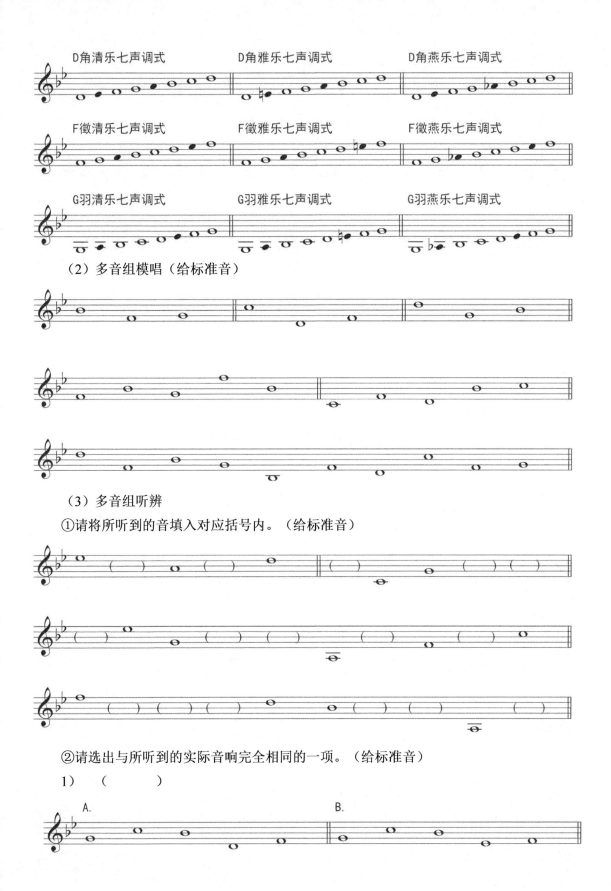

（2）多音组模唱（给标准音）

（3）多音组听辨

①请将所听到的音填入对应括号内。（给标准音）

②请选出与所听到的实际音响完全相同的一项。（给标准音）

1）　（　　　　）

255

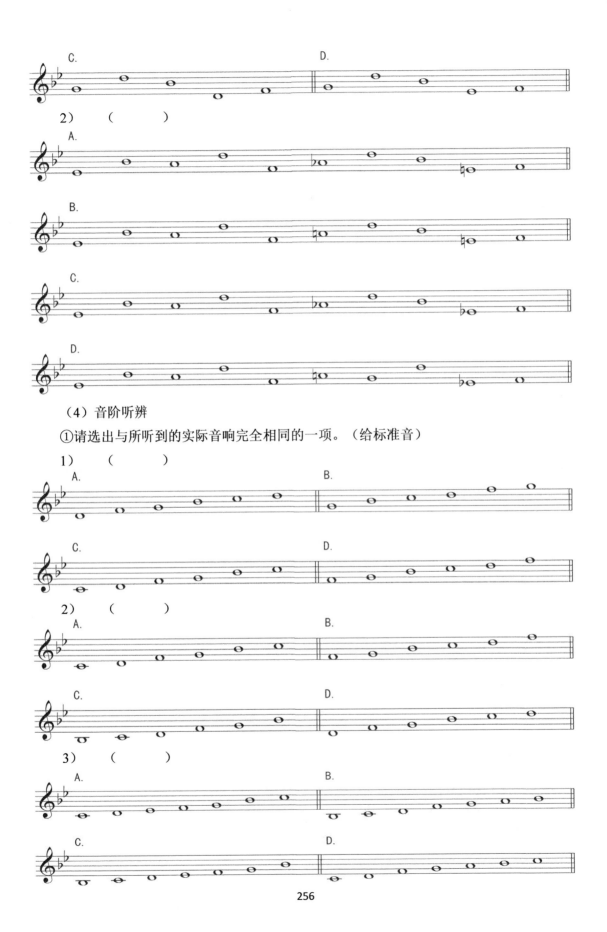

（4）音阶听辨

①请选出与所听到的实际音响完全相同的一项。（给标准音）

4) （　　　　　）

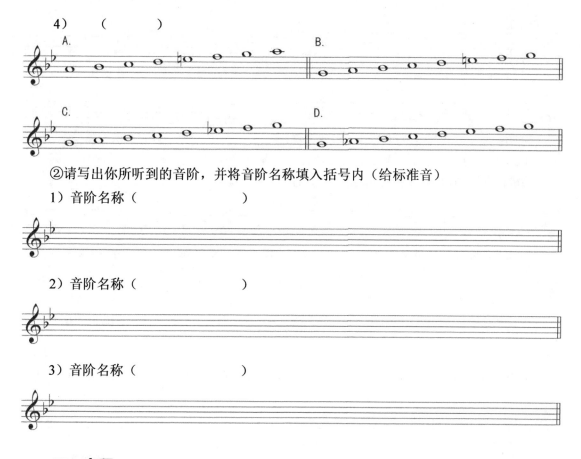

②请写出你所听到的音阶，并将音阶名称填入括号内（给标准音）

1) 音阶名称（　　　　　　　　　　）

2) 音阶名称（　　　　　　　　　　）

3) 音阶名称（　　　　　　　　　　）

二、音程

1.理论提示

　　准确、熟练地模唱、构唱以下两降范围内的旋律音程、和声音程，注意辨别和声音程的协和度和性质。听写降 B 自然大调、g 自然小调、g 和声小调及 g 旋律小调的音程连接时，注意把握调感，先听下方声部旋律进行，再听上方声部旋律进行；纵向上，听辨每一个音程的音高、性质和音响效果。

2.技能训练

（1）模唱练习

①旋律音程模唱

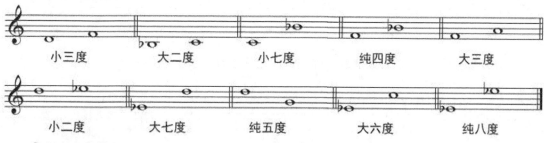

②和声音程模唱

要求：先由冠音向根音分解模唱，再由根音向冠音分解模唱。

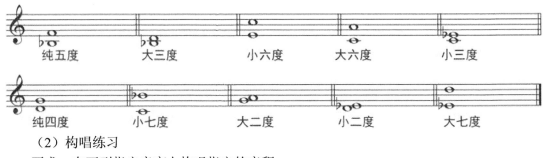

（2）构唱练习

要求：在下列指定音高上构唱指定的音程

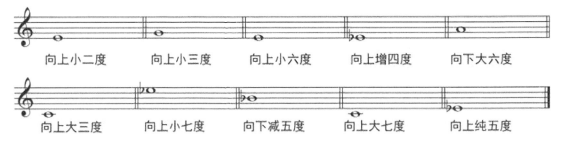

（3）音程听写

①和声音程的协和度与性质判断。（共10题，弹两遍，给标准音，标明性质和协和度）

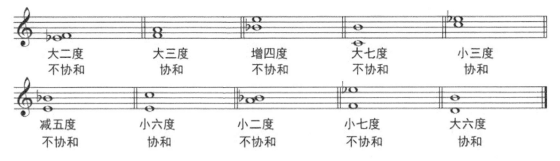

②旋律音程听写。（共10题，弹两遍，给标准音，标明音高和性质）

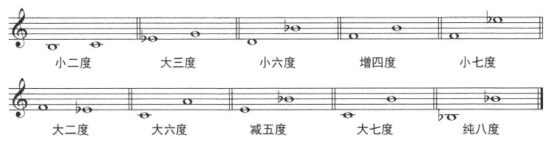

③和声音程听写。（共10题，弹三遍，给标准音，标明音高和性质）

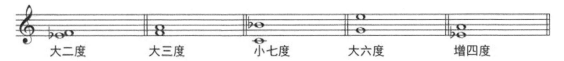

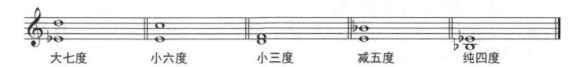

| 大七度 | 小六度 | 小三度 | 减五度 | 纯四度 |

④音程连接听写。（共4题，弹四遍，给标准音、主三和弦，标明调性和音高）

♭B自然大调

g自然小调

g和声小调

g旋律小调

三、和弦的解决

1.理论知识

（1）减小五六与减五六和弦的解决：

根音、三音上行二度，五音、七音下行二度。减小五六和弦与减五六和弦解决到重复三音的主六和弦。各调式解决如下：

①减小五六和弦

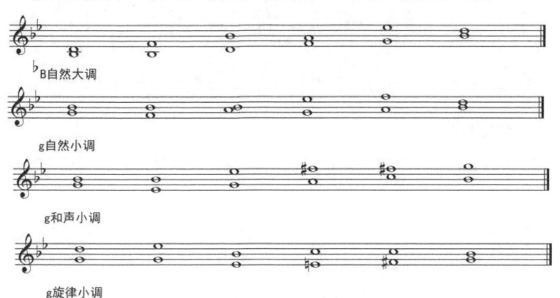

②减五六和弦

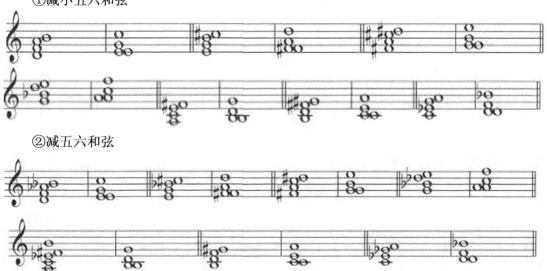

（2）减小三四与减三四和弦的解决：

根音、三音上行二度，五音、七音下行二度。减小三四和弦与减三四和弦解决到重复三音的主六和弦。各调式解决如下：

①减小三四和弦

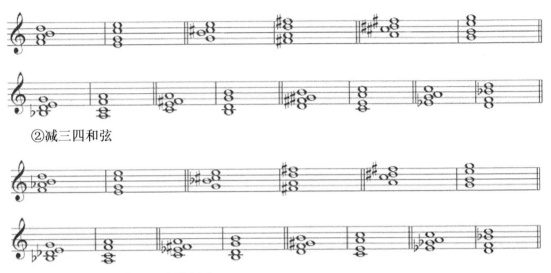

②减三四和弦

（3）减小二与减二和弦的解决：

根音、三音上行二度，五音、七音下行二度。减小三四与减三四和弦解决到重复三音的主四六和弦。各调式解决如下：

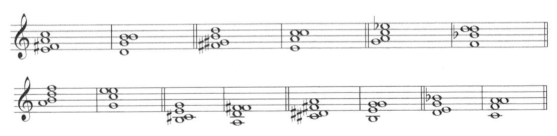

2.技能训练

（1）减小五六和弦的分解和弦音阶式视唱综合练习：

①

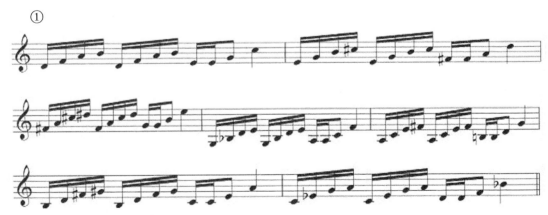

②

（2）减五六和弦的分解和弦音阶式视唱综合练习：

①

②

备注：减小三四和弦与减三四和弦的解决构唱练习同减小五六和弦与减五六和弦。减小

261

二和弦与减二和弦的解决构唱练习同减小三四和弦与减三四和弦。

四、节奏训练

1.理论提示

最后两章节主要练习立体节奏，其中包含二声部、三声部、四声部节奏的练习。

（1）二声部节奏练习：

①唱一个声部，双手击另一个声部。

②左、右手分别拍腿或拍桌子进行二声部的立体节奏训练。

③左、右手分别在键盘上弹奏两个声部。

④唱一个声部，左手击拍，右手击另一个声部节奏。

（2）三声部节奏练习

①将学生分成三组进行练习。

②唱上声部，右手击拍，左手击中声部节奏，脚打出下声部的节奏。

（3）四声部节奏练习：

①将学生分成四组进行练习。

②口读一个声部，手、脚结合完成另外三个声部。

2.技能训练

（1）

（2）

262

（3）

（4）

（5）

五、旋律听写与视唱

1.旋律听写

（1）

<div align="right">选自《和平颂》第四篇章</div>
<div align="right">作曲：金怡</div>

（2）

<div align="right">选自《和平颂》第四篇章</div>
<div align="right">作曲：金怡</div>

2.视唱

降 B 宫系统调及部分简单的多声部练习。

（1）

<div align="right">选自《和平颂》第三篇章</div>
<div align="right">作曲：金怡</div>

（2）

选自《和平颂》第四篇章

作曲：王辉

（3）

选自《丝路·青春》第一篇章：背景音乐

作曲：王辉

（4）

选自《和平颂》第一篇章：《古希腊》

作曲：王辉

（5）

选自《和平颂》第一篇章：《沁园春·路》

作曲：王辉

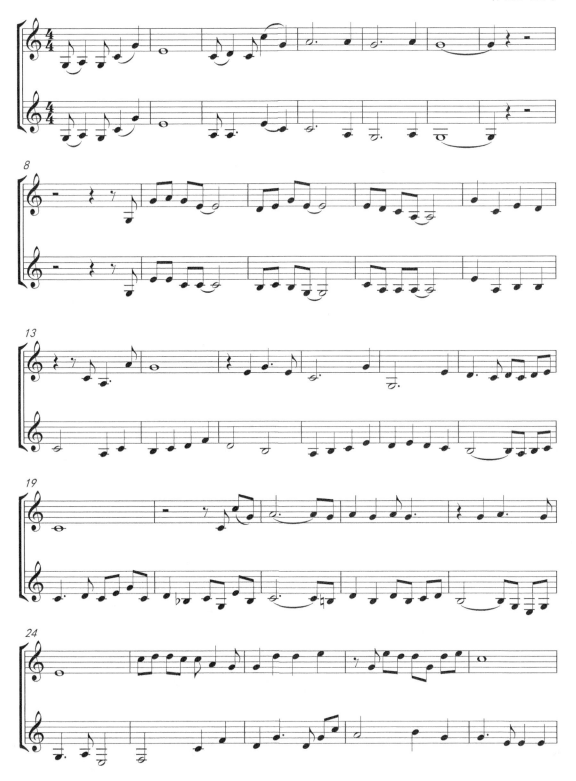

268

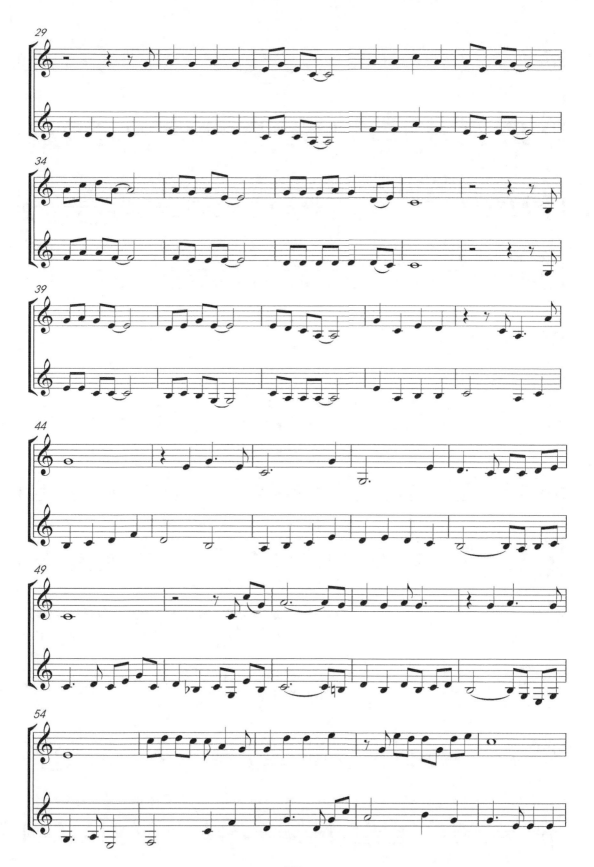

269

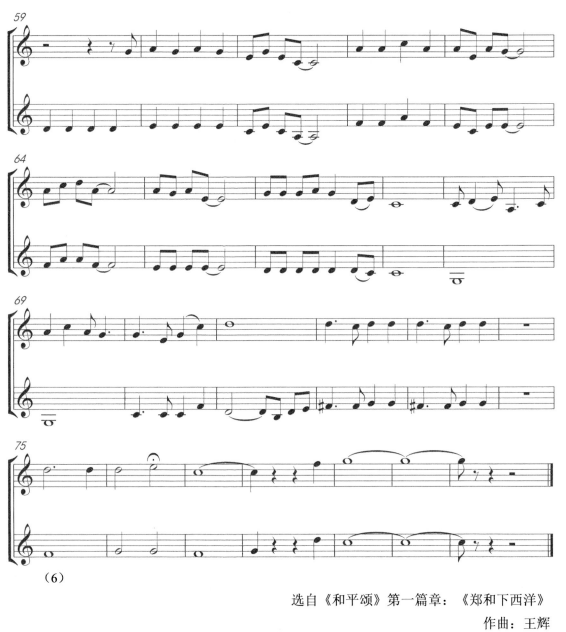

（6）

选自《和平颂》第一篇章：《郑和下西洋》

作曲：王辉

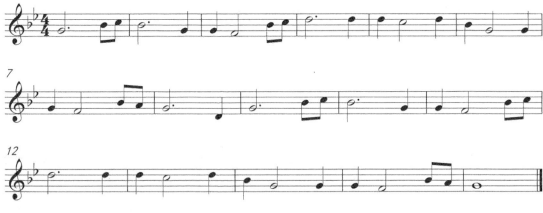

（7）

选自《和平颂》第四篇章

作曲：王辉　金怡

第十六章　综合训练

本章结合作品《丝路·青春》，以 C 大调为基础，对音阶、调内多音组、音程及和弦进行模唱、构唱与听辨的训练；节选作品中大量经典的歌曲及器乐曲片段作为节奏、音乐听力素材和视唱曲目训练内容，使学习者能在掌握理论技能的同时，进一步理解、把握作品《丝路·青春》中的旋律特点、作曲技术及音乐风格等。

内 容 提 要

◇　音阶听辨综合训练
◇　多音组听辨综合训练
◇　复音程构唱与听辨
◇　属七和弦与下属七和弦的综合听辨
◇　立体节奏训练
◇　多声部视唱训练

一、音阶听辨

（1）请根据实际音响，将所缺音符填入括号内，并写出音阶名称及调号。（给标准音）
①音阶名称（　　　　　　　）

②音阶名称（　　　　　　　）

③音阶名称（　　　　　　　）

（2）请选出与所听到的实际音响完全相同的一项。（给标准音）

（3）请写出你所听到的音阶，并将音阶名称填入括号内。（给标准音）

①音阶名称（　　　　　　　　）

②音阶名称（　　　　　　　　）

③音阶名称（　　　　　　　　）

④音阶名称（　　　　　　　　）

二、多音组听辨

（1）请将所听到的音填入对应括号内。（给标准音）

（2）请选出与所听到的实际音响完全相同的一项。（给标准音）

①　（　　　　　）

A.　　　　　　　　　　　　　　　　　　　　B.

C.　　　　　　　　　　　　　　　　　　　　D.

② （　　　）

（3）多音组听写（给标准音）

三、复音程

1.理论概念

（1）复音程：

一般来说，超过纯八度的音程为复音程。复音程的听辨是听写二声部、三声部、四声部开放、密集排列和弦及和声功能进行的基础。我们主要学习两个八度内的复音程。

（2）复音程的构成和音响效果：

复音程采用单音程的名称，一般按其级数称呼，其音程性质、协和程度、音响分类、构唱要求与相对应的单音程一致。

（3）复音程的构唱练习：

要求：根音向上纯八度"搭桥"，构唱三音组旋律复音程。

大九度　　　　　纯十二度　　　　　小十度

大十度　　　　　大十三度　　　　　小九度

小十四度　　　　　增十一度

纯十一度　　　　　小十度

2.技能训练

（1）和声音程的协和度与性质判断。（共10题，弹两遍，给标准音，标明性质和协和度）

大二度　　　小二度　　　小七度　　　小十度　　　纯十一度
不协和　　　不协和　　　不协和　　　协和　　　协和

大三度　　　纯十二度　　　小十度　　　大十三度　　　大十度
协和　　　协和　　　协和　　　协和　　　协和

（2）单音程及复音程的听写。（共10题，弹四遍，给标准音，标明音高和性质）

大三度　　　小六度　　　小十度　　　大七度　　　纯十二度

纯四度　　　大十度　　　大十三度　　　纯十一度　　　大十度

四、和弦

听辨以下和弦连接，并构唱。

（1）

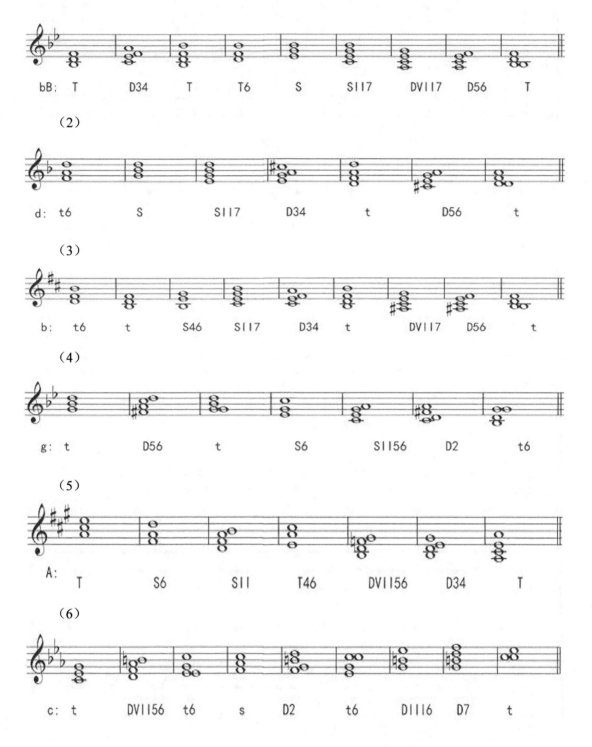

bB:　T　　　D34　　T　　　T6　　　S　　　SII7　　　DVII7　　D56　　　T

（2）

d:　t6　　　S　　　　SII7　　　D34　　　t　　　　D56　　　t

（3）

b:　t6　　t　　　S46　　　SII7　　　D34　　t　　　DVII7　　D56　　　t

（4）

g:　t　　　D56　　t　　　S6　　　SII56　　　D2　　　t6

（5）

A:　T　　　S6　　　SII　　　T46　　　DVII56　　D34　　　T

（6）

c:　t　　DVII56　t6　　s　　D2　　　t6　　　DIII6　　D7　　t

五、立体节奏训练

（1）

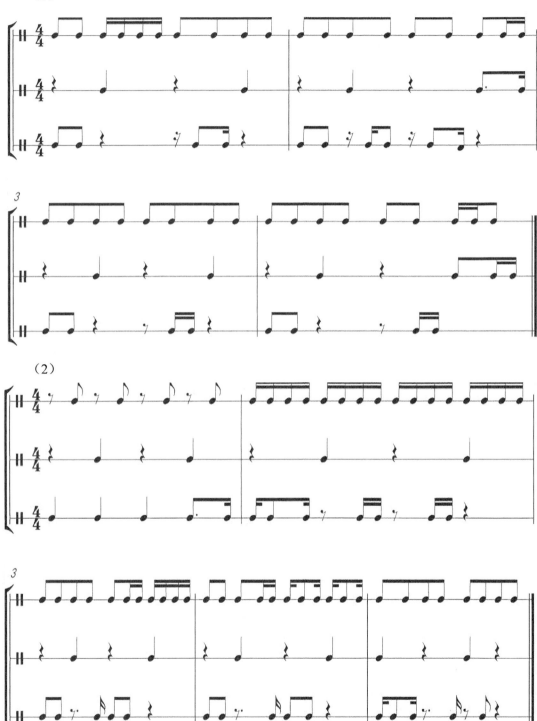

（2）

（3）

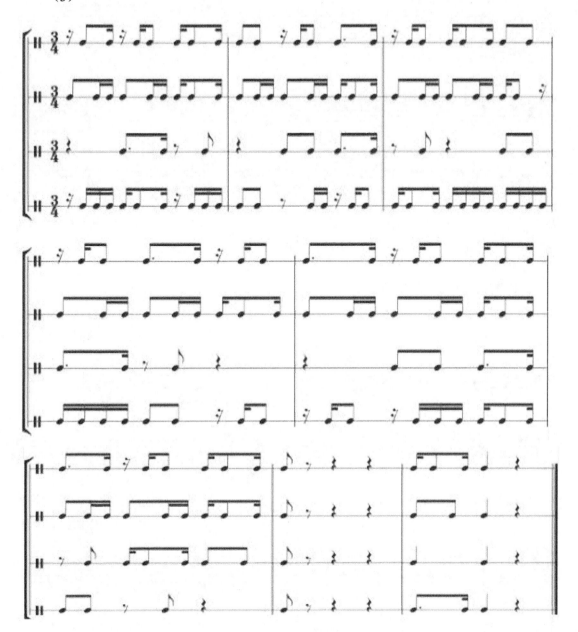

六、旋律听写与视唱

1.旋律听写

（1）

选自《和平颂》尾声（小号声部）

配器：孙毅

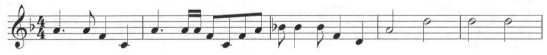

279

2.多声部视唱综合练习

（1）　　　　　　　　　　　　　　　　　　　　　　选自《新丝路》
　　　　　　　　　　　　　　　　　　　　　　　　作曲：高大林

（2）　　　　　　　　　　　　　　　　　　　选自《丝路·青春》序曲
　　　　　　　　　　　　　　　　　　　　　　作曲：高大林

（3）

选自《丝路·青春》序曲

作曲：高大林

（4）

选自《丝路·青春》序曲

作曲：高大林

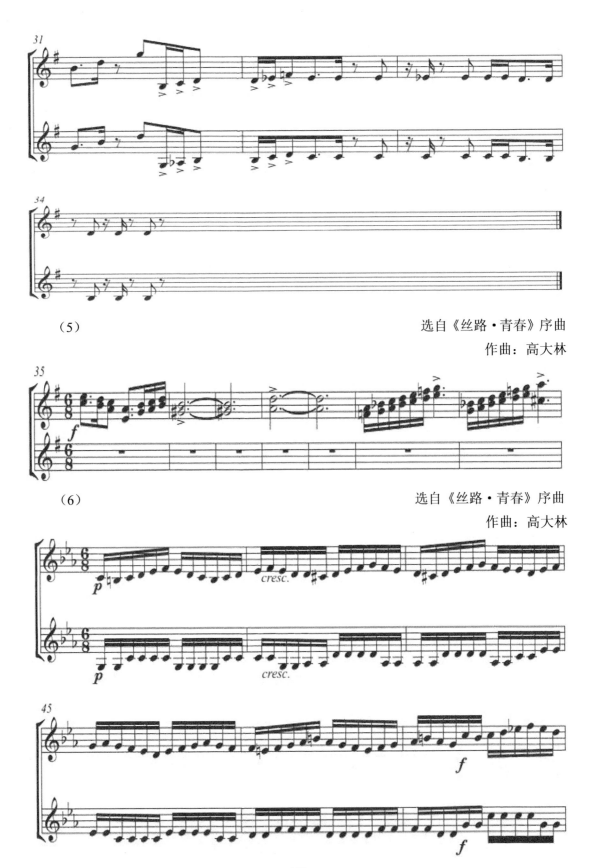

（5）　　　　　　　　　　　　　　　　　　　　　选自《丝路·青春》序曲

作曲：高大林

（6）　　　　　　　　　　　　　　　　　　　　　选自《丝路·青春》序曲

作曲：高大林

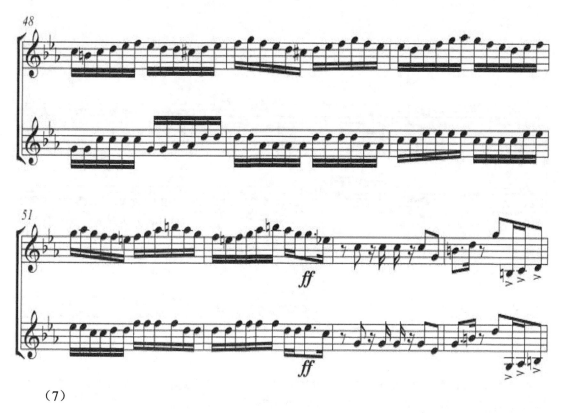

（7）

选自《丝路·青春》序曲

作曲：高大林

（8）

选自《丝路·青春》序曲

作曲：高大林

（9）

选自《丝路·青春》第一篇章：《美丽的国土》

作曲：王辉

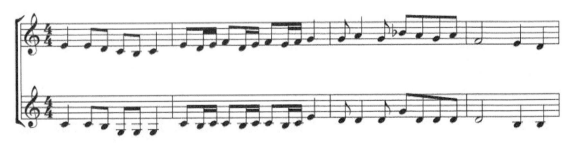

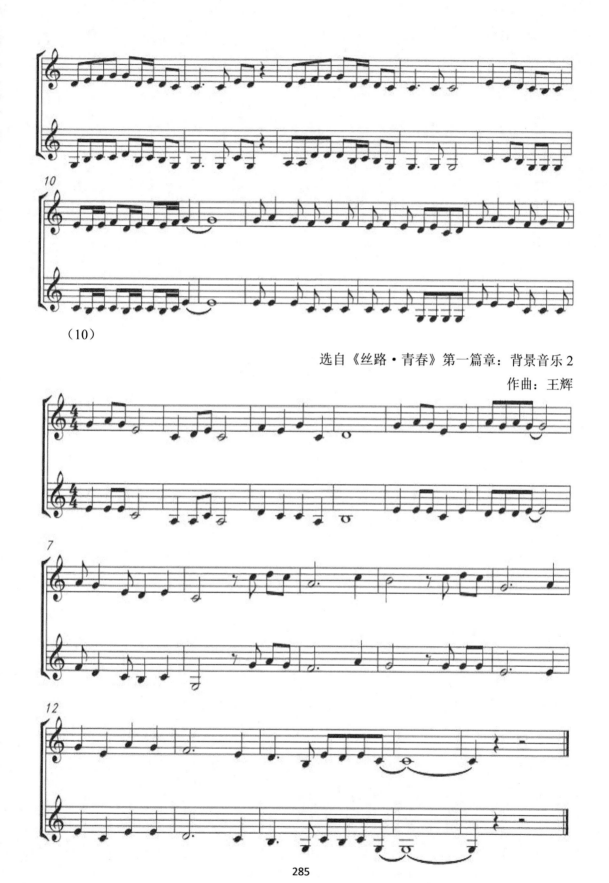

（10）

选自《丝路·青春》第一篇章：背景音乐2

作曲：王辉

285

声 乐 篇

第一章　人体乐器的结构

第一节　声源振动体的结构

声音是由物体的振动产生的，一切发声的物体都在振动。物理学中，把正在发声的物体叫声源。声源发声时，声音的响度跟声源振动的幅度有关；声音的音调跟发声体的振动频率有关；不同发声体的材料、结构不同，发出声音的音色也不同。声音的三特征是音调、响度和音色。音调是指声音的高低，即生活中所说的声音粗细，与声源振动的频率有关，声源振动的频率越大，音调越高。响度是指人耳感觉到的声音的强弱，即生活中所说的音量，跟振幅、距离声源的远近有关，声源振动的幅度越大，离声源的距离越近，响度越大。音色是指声音的品质和特色，由发声体本身材料、结构决定。

教师在声乐教学中，首先要让学生明确人声和所有的乐器一样，由一个振源体和几个腔体组成。而人体的共鸣腔主要有：头腔、口腔、咽腔、胸腔。由于生理结构的不同，如胸腔、头腔，它们都有固定不变的体积和一定的形状，这是不能改变的，称为不可调节的共鸣腔。而口腔、咽腔、喉腔，它们没有固定的容积，其形状是可以改变的，称为可调节的共鸣腔。人体的这些共鸣腔构成了一个完整的共鸣体系。歌唱时，每发出一个音，从气管到鼻窦都起着共鸣作用，各个共鸣腔共同发挥功能，使发声器官构成一个不可分割的整体，这就是歌唱中的整体共鸣。只是由于声区不同，运用共鸣腔的比例不同而有所侧重。在歌唱的整体共鸣中，为使各个声区连接统一，各个共鸣腔运用的比例应侧重得当，达到声音上下统一、通畅、丰满的艺术效果。充分发挥人体的可调节共鸣腔的调节共鸣作用，在声乐的训练中就是十分关键的问题。

声源振动所产生的声波频率只有与共鸣腔的空气频率相同时才能产生共振。在歌唱中，随着音高的变化，其声带振动频率也在不断变化。腔壁不断地调整其腔体的容积和形状以适应声源振动频率的变化，从而使声波在腔体内产生理想的共振，并传导到各个共鸣腔使之相互贯通地达到强化和美化声音形成整体共鸣的效果。要想最大限度地发挥各个共鸣腔的功能，就必须有意识地去打开并有效地调节这些腔体，这就是共鸣腔的调节作用。有的学生在歌唱时声音形成几截高低不同的音色、声区，有的一唱到高音就卡住或喉咙捏紧无法达到声音的高位置，这主要是因为没有学会正确有效地运用可变共鸣腔的调节和平衡的方法。可以说在声音训练中，掌握可变共鸣腔在整体共鸣中调节、平衡共鸣的方法和作用十分重要。

第二节　发声的动力——呼吸器官

声带振动产生的声音，必须在气息作用的条件下才能形成。所以说气息是发声的动力，而控制气息的呼吸器官就是唱歌的动力器官。

歌唱时气息的控制是由胸、腹部肌肉来进行的。吸气时，两侧肋骨在肋间肌的支撑作用下形成了横向扩展，从宽度上增加了肺部的气息容量；胸主骨自然前挺，形成了前后向扩展，从厚度上增加了肺部的气息容量；横膈膜在其收缩作用下形成了向下方向的扩展，从深度上增加了肺部的气息容量。这样便吸入了大量的气体，供唱歌发声时用。呼气时，两侧肋骨收拢，胸主骨放松，横膈膜上升。呼气时，肺部从宽度、厚度、深度三个方向收缩，将气息呼出。然而，歌唱时的呼吸是服务于发声需要的。呼气是在声门关闭时，有阻碍的情况下进行的，气息必然具有一定的压力，故而呼气是在控制的状态下进行的。

"气者，音之帅也。"没有气息，声带就不能颤动发声。呼出的气息是人体发声的动力，声音的强弱、高低、长短、大小及共鸣状况，与呼出气息的速度、流量、压力大小都有直接关系。气流的变化关系到声音的响亮度、清晰度，音色的优美圆润，嗓音的持久性。也就是说，只有气息得到控制，才能控制声音。因此，歌唱发声训练中，气息控制训练是学习发声中最重要的一环。学习正确的呼吸，乃是歌唱最重要和最必要的基础。歌唱时的呼吸与日常生活中说话的呼吸是不大一样的。在日常生活中，人们通过说话交流思想感情，一般距离较近时所需音量就较小，气息较浅，不用很大的力度，也不用传得很远，而且我们说话连续用嗓时间长了，嗓音就容易疲劳、嘶哑，这种说话的呼吸若用于歌唱就显得不能胜任了。歌唱是为了抒发情感，是要表演给别人听的，表演时面对的往往是大庭广众，需将声音传至每个角落，表演时的呼吸作为一种艺术手段，有它自身特有的一套规律和方法，它是一项技术性问题，是后天训练出来的。

一、呼吸系统的构成

主管人类呼吸的器官包括：口、鼻、咽、喉、气管、肺、横膈膜、胸腔以及腹部肌肉等。

二、呼吸过程

呼吸运动包含着吸气和呼气两个过程。

1.吸气

用口、鼻垂直向下吸气，将气吸到肺的底部，注意不可抬肩，吸入气息时使下肋骨附近扩张起来。腹部方面，横膈膜逐渐扩张，使腹部向前及左右两侧膨胀，小腹则要用力收缩，不扩张。背部要挺立，脊柱几乎是不动的，但它的两侧却是可以动的，而且也是必须向下和向左右扩张的，这时气推向两侧与背后并储存在那里，保持住，然后再缓缓将气吐出。

在做吸气练习时，要保持良好的精神状态，肩胸放松是很重要的，要做到"兴奋从容两

肋开，不觉吸气气自来"。可以通过以下方法来体会：

①以衣襟中间的纽扣为标记，把气缓缓吸到最下面一颗纽扣的位置。

②坐在椅子的前沿，上身略向前倾，"沿着后背"将气缓缓吸入体内。这种方法排除了单纯的胸部用力吸气的可能，容易获得两肋打开的实际感觉。

③闻花，远处飘来一股花香，闻一闻，是什么花的香味呢？此时，气会吸得深入、自然。

④调整意念，觉得气是从全身的毛细孔吸入体内的，这会使两肋较充分地打开。

⑤抬起重物和"倒拔垂杨柳"。在抬起重物和"倒拔垂杨柳"时，总要深吸一口气，憋住一股劲儿，与腰部、腹部和胸部联合呼吸时，最后一刻吸气的感觉相近。

⑥"半打"哈欠。

2.呼气

呼气时，仍要保持吸气状态，这点很重要。要保持住气息，就必须在说话的过程中一直保持吸气的状态，控制住气息徐徐吐出。要节省用气，均匀地吐气，这就是所谓气息的对抗。在呼和吸的过程中，要注意避免呼吸僵硬的感觉，整个身体、表情都应该是积极放松的，紧张的部位就是横膈膜、两肋，两肋就像是一只充足气的气球一样，我们要让声音"坐"在上面，往下拉，不能让气球往上浮起来，也就是说要把气息拉住，不能让它提上来，这就牵涉到一个气息支点的问题。

呼吸过程用简图表示为：

（吸）→口鼻←→咽腔←→喉头←→气管←→支气管←→肺泡←（呼）

做呼气练习时，心里应自然松弛，不能为了延长使用时间而憋气、紧喉。

三、呼吸原理

呼吸肌收缩，胸廓扩大，肺被动地扩大，大气压力大于胸腔压力，形成压力差，气体进入肺内，形成吸气；呼吸肌舒张，胸廓缩小，肺被动地回缩，大气压力小于胸腔压力，肺内气体进入大气，形成呼气。

四、呼吸的方式

呼吸的方式共分为三种：

（1）胸式呼吸法，也叫浅呼吸，只是肋部肌肉提起胸骨扩大胸腔来呼吸，一个明显的标志是抬肩。这种呼吸是所有艺术语言呼吸的大忌。

（2）腹式呼吸法，是生活状态下的呼吸。人在安静时的呼吸多数是腹式呼吸，这时人的胸廓无明显的活动，主要靠膈膜肌。

（3）胸腹式联合呼吸法，是歌唱时必须掌握的基本呼吸方法。其要领是：小腹微收，随着气流被口鼻吸入肺的下部，两肋向两侧扩张，腰带渐紧，小腹随之收缩，呼吸时保持腹肌的收缩感以牵制横膈和两肋使其不能迅速回弹，随着气流的缓慢呼出，小腹逐渐放松，但最后仍不失去收缩的感觉，而横膈和两肋在此控制下逐渐恢复自然状态。

五、胸腹式呼吸的练习方法

我们在进行胸腹式呼吸时，呼吸气势的强弱、吐气的方法要根据所唱句子的不同要求而有所不同。研究资料表明，人在正常情况下，每分钟呼吸 16—19 次，每次呼吸过程约 3.4 秒钟；而在表演时，有时一口气要延长十几秒，甚至更长，而且吸气时间短，呼气时间长，必须掌握将气保持在肺部慢慢呼出的要领。

缓吸缓呼是我们在训练和表演时常常采用的方法，就是胸腔自然挺起，用口、鼻将气息慢慢吸到肺叶下部，横膈膜下降，两肋肌肉向外扩张（也就是腰围扩张），小腹向内微收。这种吸气要求自然放松、平稳柔和地进行，就像我们去闻花的芳香时的感觉一样，闻花香的感觉使我们吸气吸得深，就像做深呼吸运动一样，但吸气时不要用力太大，只要轻轻地挺住胸廓和上腹部，然后慢慢吸气。呼气时，注意保持吸气状态，控制住两肋和横膈膜，也就是控制住了气息，使之平稳、均匀、持续、连贯地慢慢吐出。有一种感觉可以帮助我们体会呼气时两肋和横膈膜的保持状态：就是在缓吸后做慢慢地吹掉桌上的灰尘的动作，这里需要长长地吹气，也就是在做长音的呼气练习，我们常说"长音像吹灰，短音像吹蜡"，是一种呼气的感觉。

急吸缓呼，就是在很短的时间内，通过口、鼻迅速把气息急促而深入地吸到肺叶下部，并将气息保持住，然后按照缓呼的要求而呼出。我们在实践中经常要用到，因为在句与句之间、字与字之间的吸气不允许有很长的停顿时间，往往采用"偷气"的办法来吸入，而且要吸得不让人发现，这就是急吸缓呼的作用。

六、呼吸肌的锻炼

1.腹肌的锻炼

（1）仰卧起坐——仰卧，双手枕在头下，屈身坐起。持续练习，逐步提高。起码应达到男可连续做 40 次，女可连续做 30 次的标准。

（2）端坐举腿——端坐在椅子的前部（不能倚靠椅背），双腿伸直并拢，脚跟离地举起，无力放下后休息数秒，再重复上述动作。

（3）负重挺腹——仰卧于床上，将几本厚书放在腹部，腹肌力量向"丹田"位置集中，吸气顶起，呼气放下。

（4）"丹田绕脐"——用双手推拿按摩，把腹肌力量集中于"丹田"，以肚脐为中心，左绕数圈、右绕数圈，反复进行。

2.膈肌的锻炼

锻炼膈肌的传统方法是"狗喘气"，即开口松喉，展开下肋，用笑的感觉（不出声）使膈肌做有节律的颤动。由于这种练习使气流在喉部急速摩擦，容易对发声器官造成不良影响，因此被人认为是得不偿失的练习方法。经过改良的方法有两种：

一是变开口为闭口。这样做的好处是可以使喉部的一次直接挡气变为鼻孔和喉的两次挡气，从而减轻了气流对喉部的摩擦。另外气流经过鼻道时可以适当提高吸入空气的湿度，这

样也减少了对喉部的刺激，避免了嗓音发干、发涩。

二是变无声为有声。在呼气的同时，弹发"hei"音。这样做不仅可以减轻气流对喉部的摩擦，而且可以通过声音来鉴定练习的效果。

呼吸控制能力的发展、生理规律和歌唱需要的统一，要通过大量的、反复的发声实践才能运用自如。

第三节　共鸣器官

共鸣原是物理学上的专用名词，即当空气受到物体振动时，就会产生振动次数疏密而频率不同的声波，当物体振动产生的声波遇到一个适合它振动的空间时，就会产生共振作用，进而改变振动体原有的音色，发出比原声波更洪亮的声音，此种现象称为共鸣。人体歌唱所涉及的共鸣器官主要有胸腔、口腔和头腔三大共鸣腔体。胸腔包括喉咽部以下的气管、支气管和整个肺部。口腔包括喉、咽腔及口腔。头腔包括鼻腔、上颌窦、额窦、蝶窦等。在歌唱中，由于音区的不同，使用这些共鸣腔的比例是有所不同的。一般来说，唱低音区时胸腔共鸣发挥最大，唱中音区时口腔共鸣应用较多，而唱高音区时主要是靠头腔共鸣。要正确、合理地运用好这些共鸣腔体，并相互协调配合好，才能获得圆润、悦耳、丰满、动听的歌声。

歌唱的共鸣是指歌唱发声时，由于气息冲击声带振动而发出声音的同时，引起了人体内其他各共鸣腔体产生共振的现象。它使声音得到了美化，达到洪亮丰满、悦耳动听的效果。人的声带是极短的振动体，它发出的声音是微小的，全靠人体共鸣腔体将它扩大，这些共鸣腔体可以调节声带所发出声音的大小、明暗及音色上的变化。若要获得良好的歌唱共鸣，要注意各个发声器官的协调配合，遵循渐进的原则，从中音区向高低音区逐渐发展，即从口腔到头腔和胸腔，不能急于求成。

一、口腔共鸣

口腔共鸣是声音从喉咙发出后第一个共鸣区域，它是歌唱非常重要的部分，是胸腔共鸣和头腔共鸣的基础。发声时口腔自然打开，笑肌微提，下颚自然放下稍后拉，上颚有上提的感觉。这样，声带发出的声波就随着气息的推送离开咽喉流畅向前，在口腔的前上方即硬腭前部集中反射而引起振动，这个硬腭前部我们也叫"硬口盖"。这种口腔共鸣效果明亮，靠前、集中，易于和头腔取得联系，且可减少咽喉的负担，起到保护声带的作用。口腔共鸣要有声音的"点"和"心"（即共鸣焦点），要求口腔中的各有关部分，如唇、齿、舌以及相适应的咽、喉自然地松开，会厌轻轻抬起，以使咽、喉腔通畅，口腔壁、咽腔壁的肌肉积极坚硬，这样才会获得良好的共鸣效果。

二、头腔共鸣

我们常常把头腔共鸣称为头声。头腔共鸣是我们声音中最具有色彩的成分，它使声音明亮、光彩、辉煌、穿透力强，尤其是男高音、女高音声部，头腔共鸣运用的好坏，几乎决定了声音的质量。头腔共鸣是由于声波的频率引起了头部上前方的蝶窦空间的振动而产生的。蝶窦位于鼻孔上方，是比较小的结构空间，获得头腔共鸣必须先具有鼻腔共鸣、口腔共鸣，否则头腔共鸣是难以掌握的。训练时可以把口腔内声波在硬腭上的集中反射点稍后移，下颚放下，软腭和小舌头尽量上提，使口、鼻、咽腔之间的通道和空间更宽些，声波便沿着上颌骨而传到咽腔、鼻腔和蝶窦等，引起振动。这种共鸣效果丰满、圆润、富有光彩。当然，要取得良好的头腔共鸣，是必须建立在正确的呼吸点、发声点和共鸣位置点这三者协调运动的基础之上的。

三、胸腔共鸣

胸腔共鸣常常在中低音声部运用比较多，实际上在每个声部都有胸腔共鸣的成分，只是比例多少的问题。胸腔共鸣训练发声时，咽喉部呈"半打"哈欠状态，下颚自然下垂，声波在喉头和气管附近引起更多的振动，并继续传送到胸腔引起共鸣。胸腔共鸣的练习一定要注意松弛，千万不要过分地追求胸腔共鸣而去压迫喉头，把浓重的喉音误认为是胸腔共鸣。

歌唱训练中，从低音区到高音区，在共鸣腔体的运用上是相互联系又不完全相同的。低音声区运用胸声较多，这时，当你捂着胸部，你会发现你的胸部在振动；中音声区也就是自然声区，唱这个声区时，口腔共鸣是主要的，胸部不像唱低音声区时有那么明显的感觉，声音的音色也显得洪亮了；而唱高音声区时，用头腔共鸣较多，这时，我们要注意打开口腔，提起上口盖，有点像"半打"哈欠，唱起来感到鼻腔、眉心有声波振动的感觉。总之，不论是唱哪个声区，三个共鸣腔体都在起作用，只是不同的声区，其主要的共鸣腔体又有所不同。在声乐发声中，应用混合共鸣的方法，掌握好共鸣在各声区里的混合比例，使各共鸣腔体保持一定的平衡，使声音获得良好的效果。这样才能在换声区发声时，不产生明显的痕迹。在歌唱发声中，只有及时地调节各共鸣腔体，才能使歌唱声音统一、圆润、饱满，音色优美，色彩丰富。

第四节　咬字吐字器官

咬字吐字器官包括唇、舌、牙齿和上颚（软腭和硬腭）等。这些器官活动时的位置和不同的着力部位，发出了辅音和元音，最终形成了语言。

咬字，是指字头（声母）而言，即把字头的声母，按一定的发音部位和发音方法予以咬准。吐字，是指字腹（韵母）和字尾而言，即把字腹的韵母，按照不同的口形予以引长吐准，

并收清字尾。咬字吐字器官的配合要领有：

一、打开口腔

歌唱发声比生活中说话的口腔开度要大，尤其是内口腔，打开口腔要有提起上颚的感觉，同时下巴要放松，上颚的提起和下巴的放松可以适当地加大口腔容积，为字音的拉开立起创造条件，这个状态是通过"提起笑肌、松开牙关、抬起软腭、放松下巴"来实现的。

1.提起笑肌。提起笑肌的时候，口腔的前部以及硬腭的顶部有展宽的感觉，同时我们的鼻腔也会略为张大，上唇会感觉到紧贴牙齿，使唇的运动有了依托，这样容易发挥力量，对吐字的清晰明亮会产生积极的作用。

2.松开牙关。主要是指松开后槽牙，使后槽牙始终保持向上提起的感觉，这样做也是为了加大口腔的开度，丰富口腔共鸣。

3.抬起软腭。抬软腭是抬起上颚后部的动作。软腭平时是自然下垂的，抬起软腭可以加大口腔后部的空间，避免声音过多地灌入鼻腔而造成浓重的鼻音。抬软腭可以用夸张的吸气或"半打"哈欠的方法来体会。这时软腭一般是挺起来的，在这种状态下发声会获得较好的声音效果。

4.放松下巴。打开口腔时，上颚并不能主动打开，只有下巴依靠关节可以下来，而且只有放松下巴才能打开，下巴的紧张会使舌骨向后上方移动，牵动喉头上方，使声音通道变窄，把字咬死，喉部肌肉不正常的紧张，会造成发声的紧张吃力，加重加快疲劳感。

二、力量集中

咬字器官力量的集中是声音集中的重要一环，主要表现在唇和舌上。唇的力量要集中到唇的中央三分之一处，唇的力量分散是造成字音散的主要原因。另外，无论是发辅音还是发元音，舌的相关部分力量要集中，这样声音才能集中。如果力量分散，声音也就散了。声音散，缺乏力度，字音含混不清，唇舌无力是主要的原因。而发声的时候唇舌不用力是当前生活语言以及播音发声当中的通病。我们必须认识到，双唇是发声的最后一道关口，唇的力量集中，双唇贴住上下齿，不但可以改善说话时的形象，也可以减少因双唇松弛形成唇齿之间的腔体不稳定，而造成的声音不干净、不明亮、不集中。在普通话所有音素当中，除去辅音当中的双唇音 b、p、m 和唇齿音 f 以外，都和舌的运动有关，而在音节当中更是全部都有舌的积极活动，从这个角度来看，对舌的运动的控制是吐字当中最重要的一环。

三、字着前腭

声音是沿软腭、硬腭的中纵线向前到达硬腭前部发出的，这条中纵线就是声音发出的路线，硬腭前部就是字音的着力位置。这样做能获得声音从上唇以上透出的感觉，其结果是音色集中而明亮。

总之，咬字吐字器官在发声过程中是相互配合、协调统一动作的。

第二章　声音的类型和声部

第一节　声音的类型

人声的类型从广义上讲可分为男声、女声和童声。根据歌唱声音的音域、音质、音色和音高的不同来划分声部。

美声唱法在声部的区分是有一定的标准和规格的。无论是男声还是女声，都有高音、中音、低音之分。在合唱中分成四个大的声部，每个声部还有第一和第二声部之分，即第一女高音声部，第二女高音声部；第一女中音声部；第二女中音声部；第一男高音声部，第二男高音声部；男中音、男低音声部。对于每个学习美声唱法的歌者来说，歌唱发声器官的条件决定了声音属于哪个声部。

在我国，女低音还很少见。高音有高音的妙用，低音有低音的效果。如果把一个戏剧女高音当作女中音来训练，或把一个抒情女高音当作戏剧女高音来训练，都会给歌者带来不良的后果。所以，确定一个歌者的声音类型的时候，一定要慎重。不然会影响一个歌者的艺术前途和命运。歌者声音类型的划分，是一件很重要、很复杂的事情。

对于一个初学唱歌者来说，根据什么来判断自己的声音类型和声部呢？一般来说，主要是从歌者的音域和音色入手。也就是说，一方面要看看他的音域，高音有多高，低音有多低；另一方面，还要听听他的音色属于哪个声部。

从音域方面看，男高音的音域通常由中央 C 到 A，经过训练的特殊人才可以由中央 C 以下的 B 到 B_2、C_3, 甚至可以到 D_3。男中音的音域通常由中央 C 下面的 A 到 F，有些人可由 G 唱到 G_2 甚至 A_2。男低音的音域通常由中央 C 下面的 E 到 E_2，也有些人可由 E 唱到 F_2。女高音的音域通常由中央 C 到 A_2，特殊的人才可以由中央 C 以下的 A 唱到 C_3 甚至 G_3。女中音的音域通常由中央 C 以下的 A 到 F_2，有的人可以由中央 C 以下的 F 唱到 G_2。女低音的音域通常由中央 C 以下的 G 到 E_2，也有的人可以由中央 C 以下的八度唱到 F_2。

以上规定的音域对于声音条件好的、声乐技术比较熟练的歌者，是能够达到或超越的。不然的话，难度较大的作品就难以演唱，尤其是无法演唱歌剧中的角色。但是，在确定歌者声部的时候，还不能完全以这个标准来规定，因为大部分没确定声部的歌者，都可能是初学者，或声乐技术不成熟者，他们很难达到规定的音域。所以音域的高低不是判断歌者声部的唯一标准，而只能是一个重要的依据。用基诺·贝基先生的话讲："决定一个人的声部的关键，在于他的音色，而不是在于他的高音能唱多高，低音能唱多低。"高音的音色明亮，音

质纯净华美；低音的音色暗沉，音质深沉丰满。男低音的音色更是像洪钟一样洪亮有力。当然，也有的歌手在没有掌握歌唱技巧以前，音色可能还没有完全展现出来，这个时候就要一方面积极纠正发声方面的问题，另一方面还要参考音域的高低，从两个方面去衡量和鉴别。等到发声方法解决了以后，再确定声部也不迟，不然的话，很可能作出错误的判断。

在确定歌者的声部时，除了依靠音色和音域作为依据外，还可以根据换声点（也有人称换声点为过渡音）的高低来划分声部。高音和低音的换声点是不同的。高音部的换声点要高一些，中音部低一些，低音部更低。一般情况下，女声的换声点比较容易通过，男声的换声点较为明显，也比较难通过。有的声乐文献指出，对初学者而言，所有的音都是换声点。这种说法未见得十分准确，但也不无道理。可以在依靠音域和音色对歌者的声部难以确定的时候，把换声点的高低作为一个参考依据。用多种手段和方法来确定歌者的声部是可取的。

综上所述，声部之分和声音类型之分是十分严格的。凡是学习声乐的人，必须具备相应的条件，一般要经过少则三四年，多则十年八年的时间，才能掌握美声唱法的高难技巧，达到成熟。

第二节　声部的划分

一、人声的声部

成年人的声音通常划分为六类，我们称为声部。

女声声部	男声声部
女高音（Soprano）	男高音（Tenor）
女中音（Mezzo-Soprano）	男中音（Baritone）
女低音（Atto）	男低音（Bass）

经过训练，各声部所能达到的音域大致如下：

女高音 c——c^3　　　　　　　　男高音 c^1——c^3（记谱常用，实际音高低一个八度）

女中音 g——a^2　　　　　　　　男中音 A——a^1

女低音 e——e^2　　　　　　　　男低音 E——e^1

二、合唱中声部的划分

合唱中最基本的组织单位是声部，它是根据人声的类别组合而成的，因此各声部都具有自己独特的声音特征。混声合唱以 S、A、T、B 来分别作为女高音声部（Soprano）、女低音声部（Atto）、男高音声部（Tenor）、男低音声部（Bass）的代号。同时，根据合唱作品表现的需要，还可把每个声部分为两部分，形成八个声部。所以，一般较完整的混声合唱是采用八个声部的合唱组织，它们是：

第一女高音（S1）

这个声部的特点是：以声音明朗、轻盈、柔和为主。它是合唱中的最高声部，所以常担任主旋律的演唱。它常用的音域是：c1—a2（即C调a—rh）。

第二女高音（S2）

这个声部的特点是：较第一女高音有力、宽广、圆润，有着女高音声部中相对宽厚的音色，常担任辅助旋律。它常用的音域是：b—f2（即C调zj—rf）。

第一女低音（A1）

这个声部的特点是：声音坚实而圆润。它常用的音域是：c1—f2（即C调a—rf）。

第二女低音（A2）

这个声部的特点是：声音温和、坚实而宽厚。它常用的音域是：a—c2（即C调zh—ra）。

第一男高音（T1）

这个声部的特点是：明朗而温暖。它的特征与第一女高音极为相似，不过，较第一女高音低一个八度。混声合唱中常常以高出女声部3—5度（实际音高低于女声6—4度）演唱一些华彩片段，其音色特征明显。它常用的音域是：c1—a2（即C调a—rh），从记谱上看，它与第一女高音的音域相同，但实际音高比第一女高音低一个八度。

第二男高音（T2）

这个声部的特点是：较第一男高音的音质丰满而坚实，在男高音偏低的音域中，作用突出。它常用的音域是：b—f2（即C调zj—rf），从记谱上看，它与第二女高音音域相同，但实际音高比第二女高音低一个八度。

第一男低音（B1）

这个声部的特点是：刚健饱满、浑厚而清晰。它常用的音域是：a—e2（即C调zh—rd），从记谱上看，它与第一女低音音域相近，但实际音高比第一女低音要低一个八度。

第二男低音（B2）

这个声部的特点是：浑厚坚实，担任着和声的低音。它常用的音域是：e—c2（即C调zd—ra），它的实际音高要比第二女低音的音高低一个八度。

此外，还有一种下男低音，它的作用是演唱比第二男低音低八度的从属声部。但因具备这种嗓音的人非常罕见，因此这种声部很少采用。在合唱中，各声部既要保持自己声部的特点，又要与其他声部合作，共同创造合唱的整体音响。

从以上叙述可以得知，合唱团团员声部分配的主要依据是音色，而音域（能唱多高多低）只作为次要依据。因为人的音域通过科学的训练是可以得到有效扩展的，而音色则是很难改变的。

第三节　各种声部的特征以及风格特点

一、男高音

中高音区音色明亮纯净，有穿透力，低音略弱。在歌剧中，男高音分为戏剧男高音和抒情男高音，戏剧男高音音色坚实嘹亮，铿锵有力；抒情男高音音色清脆优美，抒情而柔和。如《丝路·青春》中歌曲《行无畏》的演唱就是为男高音量身打造的经典之作。

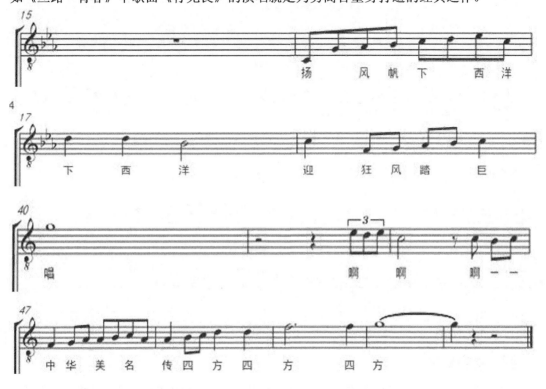

二、男中音

音色饱满，坚实，有阳刚气质。如《丝路·青春》的尾声中歌曲《满江红·千年之约》，第一句用男中音来诠释再恰当不过。

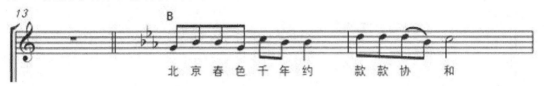

三、女高音

高音区音色明亮、圆润，轻松自如，中低音区力度较弱。在歌剧中，女高音又分为戏剧女高音、抒情女高音以及花腔女高音。戏剧女高音音色坚实有力；抒情女高音音色柔和、圆润，富于诗意；花腔女高音音色秀丽，高音灵巧，富有弹性。而在《丝路·青春》中运用通

俗唱法的女高音表现作品《凝望》，突出了委婉悠扬的美感。

四、女中低音

女中音的整个中音区音色明亮、丰满，浑厚圆润，高音不很随意，音色略暗。而女低音的中低音区音色浑厚，坚实、有力，高音区较弱较暗。如在尾声的《满江红·千年之约》中加入女中音的唱段：

总之，声部划分是一个非常细致而复杂的问题，对于一个歌唱者而言，不但要确定他的声部类别，而且要确定他的演唱类别。如果把一个抒情女高音当作戏剧女高音进行训练，会带来不良后果。人的声音有类型之别是一种客观存在，是不以歌唱者个人的意志为转移的，每个声乐学习者都应该尊重客观实际，自己的声音类别一经确定，就应该按照声部类型的要求来训练和发展自己。

第三章　声乐技巧训练

第一节　发声训练

歌唱发声训练的目的，简要地说，就是将歌曲演唱中对声音所需求的各种技术环节，通过有规律、有步骤的发声练习，逐步提高歌唱发声的生理机能，调节各歌唱器官的协作运动，养成良好的歌唱状态，使歌唱发声的技术成为歌唱表现的有力手段，为达到声情并茂的演唱效果服务。

同时，我们训练发声是要调整、巩固科学的发声状态，把良好的歌唱状态保持到歌唱中去，改变平时生活中自然的发声习惯，使之成为符合歌唱发声的习惯和状态，所以必须明确我们练声的目的，而不是简单的"开开声"而已。

歌唱发声训练要求每个歌唱者首先要了解和熟记歌唱发声器官的生理部位及其功能，掌握歌唱发声的基本原理，全面理解其精神实质，通过反复的练声及歌唱实践来消化和验证其歌唱规律。因此，在发声训练过程中，我们有以下几点具体的训练：

一、连音练习

歌唱发声时唱好连音，是表现歌唱旋律和优美乐感必不可少的技巧。唱好连音必须从气息与发声位置两个方面入手。沈湘教授明确指出："气息的连贯是声音连贯的前提，气息就像一根绳子，把声音的'珠子'穿起来，穿成一串儿，唱的时候，要感到气息总是连续、均匀、自如、流畅地从'嗓子眼儿'通过，而深部位的呼吸支持一定要稳定。这种气息的稳定性与送气的连贯性是唱好连音最重要的条件。在歌唱发声时，这种连贯性与稳定性自始至终不受旋律变化及咬字吐字变化的干扰。在声音上，音与音的连接是均衡的、圆滑的，不允许有裂痕出现。"因此，一样宽窄的母音，一样明亮、统一的音色，一样通畅的气息，一样均衡的共鸣音量，是连音技巧的基础。掌握了这种连音的技巧，就可以根据音乐的表现来变化声音的力度和音色，唱出连贯、优美的旋律线条。连音能磨掉音符之间生硬的"棱角"，使歌唱发声更富有乐感，连音唱得好，就能将乐感自然地表现出来。

如：3 2 /1—/3 2 / 1—//

气息平稳，声音连贯，音量适中，可在 C1—C2 音做半音移调练习。

如：5 4 3 2 /1———//

口、鼻吸气，打开喉咙，做软起声练习。起音位置要高，并逐渐增加下方共鸣。声音松

弛、圆润，气息伸长。

在《丝路·青春》的作品《凝望》中，连音的表现尤为明显，谱例如下：

"飞越高山"的演唱，需要做到气息平稳，声音连贯，喉咙打开，起音高位置，并加强气息控制，位置统一。

二、跳音练习

跳音唱法是歌唱中的重要技巧之一，唱时要使口、咽、舌、下颌、上颌配合好，然后用腹肌、膈肌的收缩动作，使气息冲击声带而出声。由于唱跳音时往往速度较快，所以一定要保持好气息，腹肌、膈肌的连续收缩动作要连贯，以便一口气快速唱出一连串的跳音。演唱跳音时腹肌、膈肌的动作短促而轻巧，而不是生硬猛烈地冲击，气息的呼出要均匀而有节制，使所有跳音富于弹性、均衡，声音清脆明亮、圆润而灵巧。

在跳音训练过程中，八度跳跃对声音的高位置、头腔共鸣的取得、呼吸支点的体验、上下声区的统一都很有益处，在练习时声音短促、灵活，但又不失整个乐句的流畅，可以感到气息控制的积极作用和口腔内随着高音的变化软腭的调整动作。

在《丝路·青春》的序曲之《丝路颂》中，跳音的表现尤为明显，谱例如下：

"你是塞外的大漠孤烟"的演唱需要保持好气息，腹肌、膈肌的连续收缩，动作短促而轻巧，同时气息的呼出要均匀而有节制，使跳音富于弹性、均衡，声音清脆明亮、圆润而灵巧。

三、母音转换的练习

在同一音高上，用 a、e、i、o、u 任何一个字母反复练习。练习不同母音之间的不同的感觉，体验各个母音之间的口形变化、声音走向及着力点的差异。同时要把每个母音唱正，声音连贯、位置统一。母音转换时，各器官内部变化是很微小的，要防止各个器官内部状态及共鸣位置的突然变化。

如：3 5 / 7 5 / 3 — //

要把每个母音唱正，清晰、准确、完整地唱好每个母音，进而唱好母音的转换、连接。

在这里，i、e母音的练习，容易获得明亮、靠前的声音，对体验和掌握声音的高位置很有帮助。但要防止随着练声曲半音不断升高而使喉头和声音发紧，一定要保持喉头的稳定和声音的松弛。练u母音时上唇要拢，嘴角不要咧。a、o母音的练习，容易使喉咙打开，气息流畅，音色圆润。但要防止声音靠后、发空的现象。有的人（a、o）发声不好，喉咙还打不开，位置偏低，找不到头腔共鸣的位置，但闭口音发得较好，如果是这样，可以用闭口音来唱开口音。

在《丝路·青春》的尾声《满江红·千年之约》中，母音转换的表现尤为明显，谱例如下：

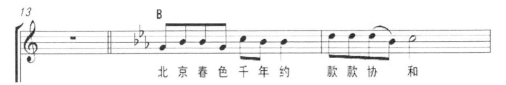

"北京春色千年约"在演唱时，由于是不同的母音转化，需要做到把每个母音唱正，声音连贯、位置统一。

四、开喉的练习

深呼吸在下放喉咙和上抬软腭的同时打开喉咙。这是一种自觉的反应，可在打哈欠或叹气中看到。歌者应做的就是在歌唱过程中保持喉咙的打开。人们在呼气过程中喉咙的天生倾向是关闭或放松，所以打开喉咙的歌唱实际是人为的强加的行为。但是在歌唱的过程中必须用到喉咙的打开，打开喉咙更是声乐演唱的基础，所以在发声训练的过程中尤为重要，可以通过打哈欠、抬软腭等人为的意识，不断达到训练的目的。

在《丝路·青春》的尾声《满江红·千年之约》中，喉咙打开的表现尤为明显，谱例如下：

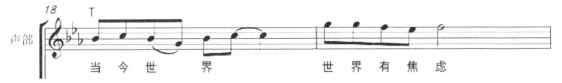

同样是"世界"两个字，不同的音高造就了喉咙打开的不同状态。值得注意的是，在演唱第二个"世界"时，喉咙需要打得更开，才能保证高音的松弛和声音的连贯。

五、哼鸣训练

哼鸣是初学者，乃至学有所成者练声的极好方法，是获得声音的高位置的良好手段，有利于体验头腔共鸣和声音靠前的效果。这种训练非常必要又容易掌握。

（1）身体自然直立，两肩放松，吸进适量气息并注意深的呼吸支点。

（2）嘴唇微闭，舌自然平放，舌头轻靠下牙根，下颚放松，上下牙稍微分开，不要咬紧。

（3）哼唱时感到声音集中在鼻腔上方，两眉之间感到明显振动，像"擤鼻涕"时的感觉。

（4）不论音的高低，都始终保持这种高位置的感觉，对上下声区的统一很有益处。

在哼鸣训练过程中，着重训练高音开始的下行音阶，容易找到头腔、鼻咽腔的共振感觉。音阶下行，第一个音较高，发声器官的肌肉处于比较紧张的状态，随着音高的降低，肌肉随之逐渐放松，而逐渐放松比逐渐紧张要容易控制。

初练时在自然声区反复练习，不要哼高音，因为哼高音对初学者来说极易形成喉头上提、声音挤压。哼鸣是哼出来的，不是唱出来的，声带应无任何振动感。用深的呼吸支点，轻轻推出气息，音量不大但很松弛、很集中。

六、舌头放松的训练

在发声训练中舌头放松的训练，首先要把舌头前滚，舌尖处于下门齿后面，舌面突出口外，但牙上无压力。接下来，说几次"ah—ee"，感受一下舌头的前后移动，下巴与嘴唇应保持不动。"ah—ee"之后，再把它改成"oh—ee"，嘴唇呈圆形，在舌头前后移动的过程中口形不变。

在《丝路·青春》的作品《行无畏》中，舌头放松的表现尤为明显，在第一声部纯四度2、5演唱过程中，由于音高较高，需要多加强舌头放松的训练，才能真正做到张弛有度的演唱。

第二节　歌唱共鸣训练

一、头腔共鸣训练

头腔共鸣是声乐发声的一种方法，在口腔共鸣的基础上，把声波在硬腭上的集中反射点向后面移动，同时，软腭和小舌头也随之上抬，舌根要有放下一些的感觉（就是通常我们所说的"打哈欠"的感觉），使口、鼻、咽腔之间的通道和空间更宽广些，引起声波的回荡。

头腔共鸣的获得有以下几种方法：

（1）利用"哼鸣"体会鼻、咽腔和头腔共鸣的位置，以及发声的感觉。

（2）面带微笑的状态有利于产生头腔共鸣。

（3）不张大嘴获得头腔共鸣。

（4）小声练唱打开头腔共鸣。

结合《梦在飞》的曲目教学，我们可以用整首作品轻声唱"呜"的方式训练学生的头腔共鸣。

二、口腔共鸣训练

口腔共鸣是可变共鸣腔，又是高音和低音的中间衔接区，是咬字清楚的部位。口腔共鸣是声音从喉咙发出后第一个共鸣区域，是胸腔共鸣和头腔共鸣的基础。发声时口腔自然上下

打开，笑肌微提，下颚自然放下稍后拉，上颚有上提的感觉，这样，声带发出的声波就随着气息的推送离开咽喉流畅向前，在口腔的前上方即硬腭前部集中反射而引起振动。这种口腔共鸣效果明亮，靠前、集中，易于和头腔取得联系，且可减少咽喉的负担，起到保护声带的作用。

下面是打开口腔的训练方法：全身放松，找"半打"哈欠的状态。这种口腔自然张开、咽腔自然扩张的感觉和状态，就是正确的歌唱发音口咽腔的开启状态，这也是口腔共鸣得以发声的正确状态。

练习要求：前两小节用断音的练习方法，在间隙处换气，要柔和而深沉。后两小节为连音，呼吸支点要保持住。口腔松弛并充分地打开，模拟"打哈欠"的状态。

练习要求：这条练习的母音源于意大利语，除了第二个母音E，其余与汉语的母音基本一致。所有的音要尽量向最开始的A音靠拢，在不影响放松的前提下，使口腔最大限度地打开。

在歌曲《梦在飞》的教学中，要注意每一个开口音的咬字位置，每一个开口音都要开到后槽牙的感觉。在中低音声区的演唱中更要注意口腔共鸣的运用。

三、胸腔共鸣训练

胸腔共鸣结实浑厚，中低音声部运用较多，高音声部用得较少。胸腔的位置较低，当旋律下行至中低音声区时，喉咙打开，声带发出的一部分低频率声波通常会自然传至胸腔，引起共鸣，产生浑厚的音色。相对头腔共鸣而言，胸腔共鸣比较容易得到，但要注意避免人为挤压咽部、舌根，引起嗓音疲劳。

练习胸腔共鸣有以下几种方法：

（1）喉头放松练习。微微张开嘴巴，必须充分放松喉头，注意并不是过分下压喉头，找到叹气的感觉，闭合声带，像金鱼吐泡泡一样轻轻地哼唱，体会胸腔的振动。

（2）靠墙站立练习。因为靠墙可以接触你的后脊梁，让你更容易感觉到气息沿后背向前走的走向，并且胸腔的共鸣能和墙产生共振，让你更容易找到胸腔共鸣的感觉。

（3）运用想象的方法练习。经常想象自己的声音是竖立的，而不是扁平的；想象声音的圆润饱满。闭上嘴巴，发出"嗯"的音，有感情地将"嗯"拉长一点，会感觉头和胸前在振动，这就是胸腔共鸣与头腔共鸣的协调音色。

（4）选择带有浓厚胸声的母音练习。一般发"欧""哞""嗨"等母音容易找到胸腔共鸣的感觉，发声时咽、喉腔尽量找"半打"哈欠的感觉，下颚自然下垂不能过度僵硬用力，把声音先打在上颚再移至牙根，让声音在气管和喉头周围自然振动，最后通过气管传至胸腔，产生良好的胸腔共鸣。在此过程中，气息要均匀地流动、柔和地冲击声带，切忌为了寻找宽厚的共鸣声音而压着喉头唱，这样会导致紧张的"喉音"出现。

胸腔共鸣常常在比较低的声部运用比较多，也常常在各个声部的低音声区运用较多。实际上在每个声部的所有声区，都需要有胸腔共鸣的成分，只是比例多少的问题。胸腔共鸣的

练习一定要注意松弛，千万不要过分地追求胸腔共鸣而去压迫喉头，把浓重的喉音误认为是胸腔共鸣。

四、共鸣的运用

在歌唱发声时要想获得良好的声音效果，应适当采用混合共鸣的方法，掌握好共鸣在各声区里的混合比例，使各共鸣腔体保持一定的平衡与和谐，使声音获得良好的效果。并且要做到换声区发声时，不产生明显的痕迹。在歌唱发声中，只有及时地调节各共鸣腔体，才能使歌唱声音统一、圆润、饱满，音色优美，色彩丰富。

要想取得较好的歌唱共鸣，必须要注意发声器官各部分的协调配合，遵循渐进的原则，从中间往两头发展，即从口腔到头腔和胸腔，不能急于求成。

第四章　声乐演唱与舞台表演

第一节　声乐演唱与舞台表演的基本原则

一、统一性原则

拿到一首全新的作品，我们首先要考虑的就是怎么样利用已掌握的声乐技巧来完美地演唱歌曲，也就是我们每天在琴房做各种练习所要达到的目的，这一练习的过程就是内容与技术相互融合的过程。当我们欣赏一位好的歌唱家的演唱时，我们几乎不能用准确的语言描绘他有多深厚的艺术造诣，在他这里，技术与内容已经融合成一个密不可分的音乐整体，我们所注意到的只是他的歌喉赋予音乐的美而忘记了达到美的技术与手段，给人的感觉只有：嗓子真好，唱得真感人。这就是精神境界与音乐素养的完美结合，运用起来如行云流水般来去自如。实现演唱的整体美是一件非常艰巨的事情，训练有素的、高超的技术技巧是成功的必备条件，然而知识结构、人生阅历以及完美的人格才是获得成功的可靠保障。举个例子来说，《行无畏》这首声乐作品作为大型舞台剧《丝路·青春》中的一首重要作品，从多方面体现了舞台表演的多元统一原则。男声独唱与合唱完美融合，"扬风帆，下西洋"男声浑厚而坚定，站立在舞台中央扬起结实手臂，指引航程不畏艰险、坚定不移。因此，歌唱技巧与舞台表演都是不可或缺的，技术与内容融合直接影响歌唱者对歌曲风格的把握以及表现歌曲整体美的效果。而另一方面，我们可以看出歌唱技巧与舞台表演也是相辅相成的，二者缺一不可。歌唱技巧决定了声音的好坏，而声乐作品需要歌唱技巧来凸显它的一些独特艺术风格与个性，歌唱者首要的任务就是利用这些技巧带给观众美妙的声音，因此歌唱技巧与舞台表演是歌唱者所必备的，更要协调好二者之间的关系。

二、整体性原则

舞台表演是一个固定空间内的整体性运动，作为一位歌唱者，首先必须了解演员与舞台空间的关系。在戏剧表演艺术中，它所要求的舞台在物质上是三维空间，这个空间是戏剧表演艺术所需要的，而表演艺术又是在空间中运动与时间延续的统一，因而形成的戏剧演出艺术是四维性的时空艺术。歌唱舞台表演亦是如此，歌唱者要时刻记住自己与舞台空间是四维空间的统一体。歌唱舞台表演过程不仅是歌唱者自身的表演过程，而是歌唱者在舞台空间内与之共同的时间延续。许多人将歌唱的舞台表演理解为歌唱者的个人行为，因此，在许多论述中，只针对歌唱者自身来展开，这是错误的。所谓歌唱的舞台表演必定要包括舞台上除歌

唱者以外的其他辅助因素，在欣赏主体日趋成熟的音乐审美需求中，这些舞台辅助因素已经逐渐变得重要，甚至在某种情况下，这些因素的重要性已经超过了歌唱者本身。因此歌唱者必须充分利用舞台空间、融入舞台空间。然而与戏剧表演的舞台相比，歌唱表演的舞台又具有虚拟性特点，它一般不具有写实的布景，因此它给歌唱者带来了更大的自由空间，使其可以更自由地利用舞台空间，从另一方面讲，这也对歌唱者对舞台的驾驭能力提出了更高的要求。在歌唱过程中，歌唱者的演唱必须伴随着伴奏音乐一同进行，即使是无伴奏的歌唱，亦是在一定的节奏律动之内进行的；除伴奏之外，舞台的布景、灯光等其他因素都是必不可少的，这些已经成为音乐审美过程中不可缺少的部分。歌唱舞台表演作为一个整体的艺术表现形式呈现给观众，参与表演的各因素之间的配合是实现其整体性的关键所在，舞台灯光、布景等因素一定要以歌唱者为中心，一切舞台调度都要以协助歌唱者表现歌曲为目的。舞台表演的整体性还体现在舞台表演各因素必须忠于声乐作品，歌唱者的形体动作、舞台其他因素的调度变换都要以声乐作品所表现出的艺术基调为出发点，来表现歌曲所描绘的艺术形象、所表达的艺术情感，做到完全忠于作品，这样的歌唱舞台表演必定会遵循表演上的整体性原则。

第二节　声乐演唱与舞台表演的实践分析

一、音色变化的对比

每一首声乐作品都具有自己独特的音乐风格和内涵，这就要求歌唱者运用与之相匹配的音色来进行演唱二度创作。音乐作品中的角色塑造和场景渲染主要是靠歌唱者的音色来区分的，声乐演唱的过程中，音色的变化运用对于歌曲的艺术表现至关重要。在音乐文化多元化发展的今天，对于音色变化运用及表现的可能更是做到了极致的探索。《丝路·青春》中的声乐作品《倡言》，利用男中音沉着稳重的音色来表现丝绸之路上笃定的步伐和坚定的信念，如歌词"人类对未来既有困惑又期待不断"，在充满艰险和未知的丝绸之路上，中国人靠着坚定的信念勇于探索，为世界做出贡献。另一首风格鲜明的声乐作品《凝望》，运用了轻柔的女声音色来表现人民对勇者的敬仰和对伟业的歌颂，同时也借女声不同于男中音的音色形象地传达了不同的力量。

二、情感变化的对比

情感是声乐演唱的灵魂，声乐演唱的艺术不单纯是追求声音技巧的艺术，它还是重视情感处理表达的艺术。要提高声乐歌曲演唱的情感处理，演唱者应在对歌词的理解、对作品情感基调的把握、对情感技巧的处理、歌唱与伴奏的融合和演唱者的心理状态等不同方面有明确的认识与运用，这样能使歌曲的演唱达到一种"以声传情，声情并茂"的艺术效果。在《丝路·青春》的众多合唱曲目中也不乏有充分利用情感变化处理来表现不同艺术情境的唱段，

例如序曲中的《丝路颂》和第四篇章中的《梦在飞》，前者是歌颂世代传承的先人伟业，而后者则是一路追随现代路线最后更加坚定信念，通过对两段合唱表达情感的不同处理，同样是后代传唱的角度，但传达的信念却有了更深层次的升华，做到了既首尾呼应，又继续传承和发扬。由此可见，声乐演唱情感变化的对比不仅仅可以运用在同一首声乐作品当中，如果将情感变化的对比作为线索而贯穿于整部音乐舞台剧作之中，在每一段剧情发展当中都会起到至关重要的推动作用，这一点在《丝路·青春》当中体现得淋漓尽致。

《丝路颂》

作曲：高大林编配：冯誉家

打谱整理：陈俊虎

你是西洋的 波涌浪翻　　　　　　你是岁月的海枯石 烂

你是西洋的 波涌浪翻　　　　　　你是岁月的海枯石 烂

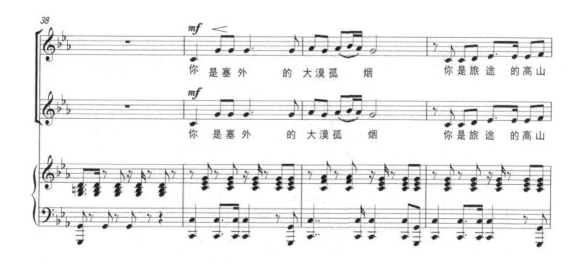

你是塞外 的大漠孤 烟　　　你是旅途 的高山

你是塞外 的大漠孤 烟　　　你是旅途 的高山

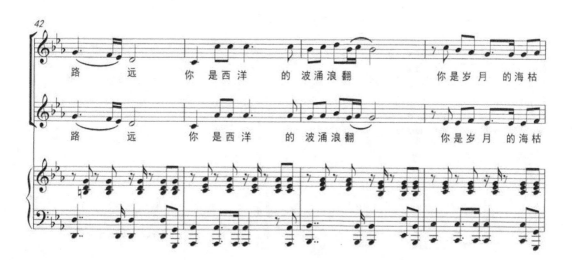

路 远 你是西洋 的波涌浪翻　　　你是岁月 的海枯

路 远 你是西洋 的波涌浪翻　　　你是岁月 的海枯

4

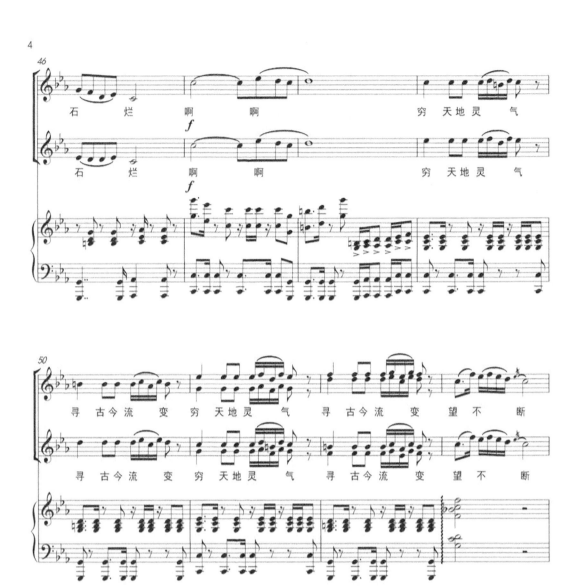

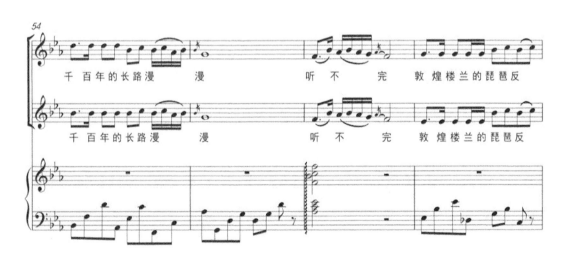

丝路情深薪火相 传

丝路情深薪火相 传

你是塞外 的大漠孤 烟

你是塞外 的大漠孤 烟

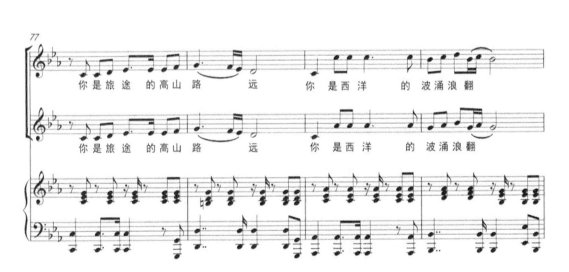

你是旅途的高山路 远 你是西洋 的波涌浪翻

你是旅途的高山路 远 你是西洋 的波涌浪翻

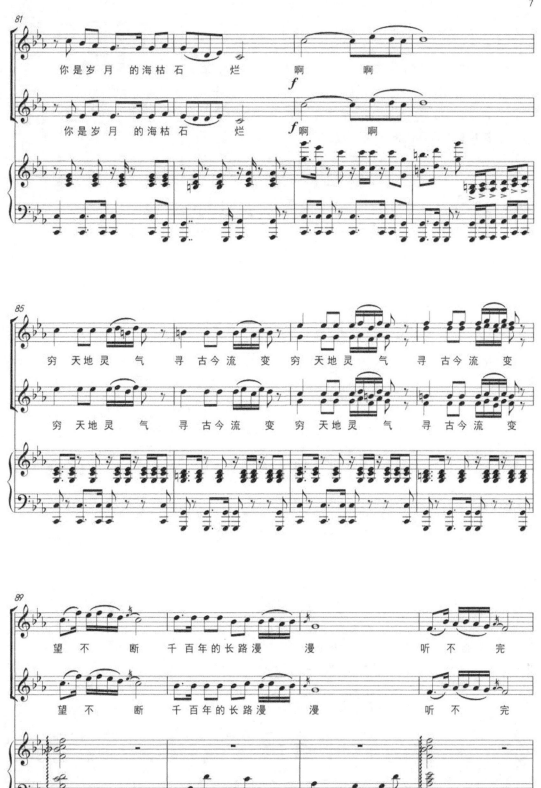

8

8

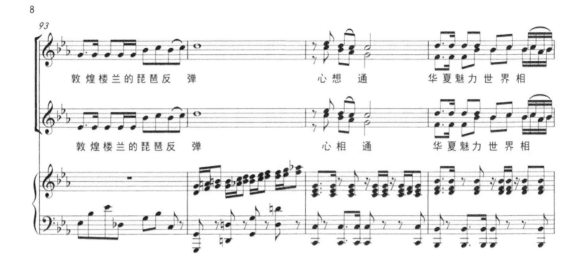

敦煌楼兰的琵琶反　弹　　　　　心想　通　　华夏魅力世界相

敦煌楼兰的琵琶反　弹　　　　　心相　通　　华夏魅力世界相

连　　　　梦在圆　　丝路情深薪火相　传

连　　　　梦在圆　　丝路情深薪火相　传

心相　通　　华夏魅力世界相　连　　　梦在圆

心相　通　　华夏魅力世界相　连　　　梦在圆

《丝路颂》演唱提示：

1.严格对照作品，大声朗读歌词。

2.作品第9—23小节和第39—46小节旋律相同，但前部分要慢唱，后半部分速度要加快演唱。慢唱时注意气息一定要慢吸，保持住慢呼，每句的结尾拍子要拖够。快唱注意换气时气息不要提起，这部分有几个后半拍进的节奏，需要提前准备好。

3.作品后面部分出现了四个声部，每个声部注意不要太强，特别是旋律声部，这样才能够演唱出和声的效果，才能够很好地表达出"丝路情深"的情感。

4.第75小节到结束这部分的难点在第104到106小节，旋律是先从下往上然后从上往下进行，注意保持状态的统一。高音声部演唱第105小节的"丝路情深"这四个字时，气息一定不要提起，声音的高位置要保持住，低音声部演唱第105小节的"相"字时，也要注意声音位置保持住不要掉下来。

5.最后的六个"嘿"，前五个要做到先强后弱，并且时值要唱够，最后一个要有力、干净地收尾。

《行无畏》

作曲：孙毅编配：张莹
打谱整理：陈俊虎

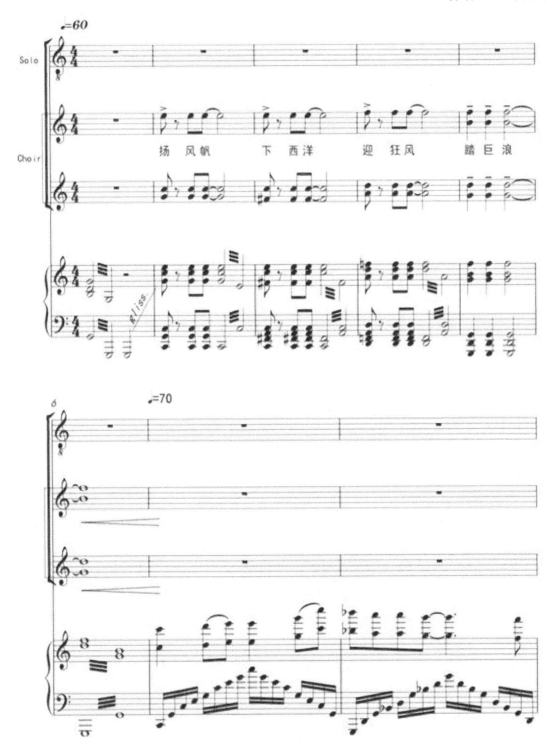

扬 凤帆　下 西洋　迎 狂风　踏 巨浪

扬　　　风帆下　　西洋

下 西 洋　　　迎 狂 风 踏 巨

浪　　　　　与 君 同 行

路　漫　长　　　　　歌　我　壮　志　放　声　唱

行　　无　畏　好　　胆　量　好　胆　量

开 新 路 竟 时 光 啊 与 君 同 行

心 欢 畅 中 华 美 名 传 四 方

扬风帆　　　下西洋　　迎　狂风　踏巨浪

扬风帆下西洋

与君同行　　　路漫长　　　歌我壮志放声唱放声

与君同行路漫长　　　放声唱

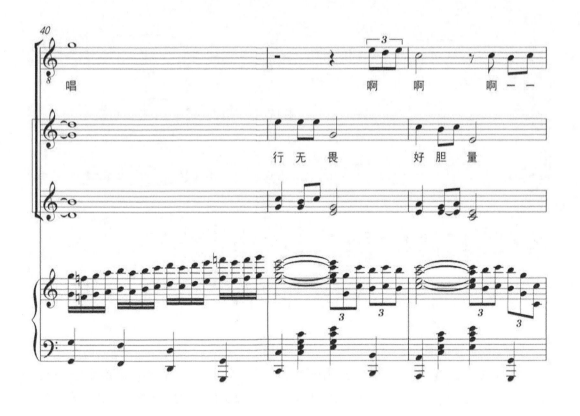

唱　　　　　　　　　啊　啊　　啊――
行无畏　　好胆量

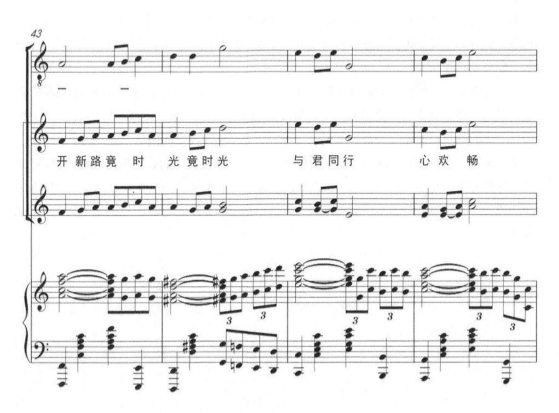

开新路竟 时　光竟时光　　与君同行　　心欢畅

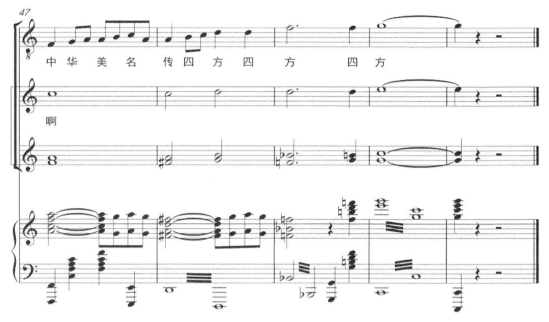

中华美名传四方 四方 四方

啊

《行无畏》演唱提示：

《行无畏》是一首男高音领唱与合唱的作品。从作品的标题与创作的思路都是一种大气磅礴、不畏艰难、勇往直前的音乐形象。所以，作曲家选择了层层递进的句式，从音区上、音域上、力度上、和声声部上层层递进，从而达到作品的高潮推进，表现出"行者无畏，所向披靡"的感觉！

第一段"扬风帆下西洋，迎狂风踏巨浪"演唱要强调扬、下、迎、踏这四个字，咬字吐字时字头要有力，气要在字头的位置上阻气、停顿然后爆破出字腹，在这样的状态下连贯的演唱出整个乐句和乐段。

第二段重复"扬风帆，下西洋，迎狂风，踏巨浪"，但调式由原来的降E调转到C调，进一步表达出坚定的信念。此段的演唱情感要有勇往直前的精神，特别是转调的第一个字"扬"，头腔共鸣应该比第一段再多些，让情绪更加激昂地表达出来。

第三段从"啊"开始，特别是三连音的开始，更加要坚定信念，然后接歌曲的尾声"中华美名传四方"，此处有两个高音"G"，演唱时一定要保持住声音的高位置，让声音在头腔共鸣的状态里发出，最终在高潮中结束，表达出传播中华灿烂文化、歌颂世界人民友好和平的信念。

《启迪》

<div align="right">

作曲：王辉　编配：赵天虹

打谱整理：陈俊虎

</div>

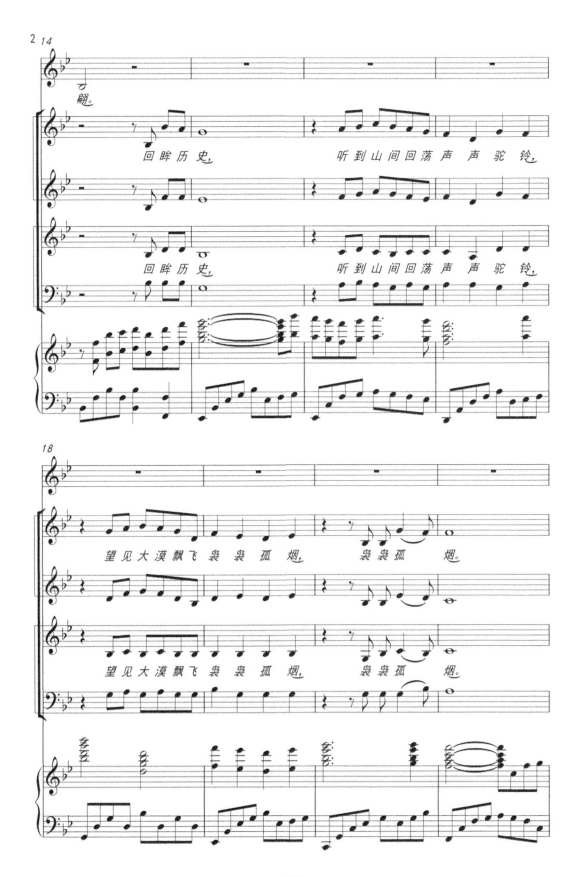

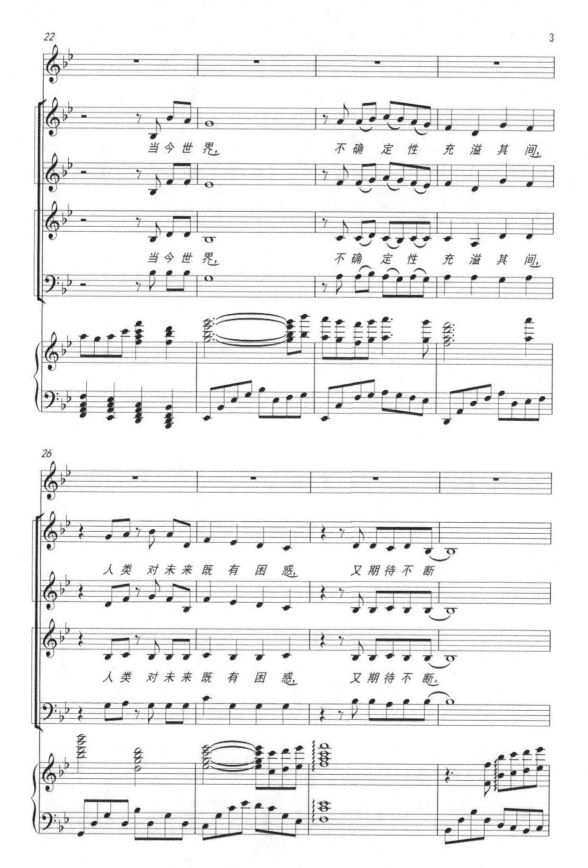

当今世界，　　　　不确定性充溢其间，

当今世界，　　　　不确定性充溢其间，

人类 对未来既有困惑，又期待不断

人类 对未来既有困惑，又期待不断。

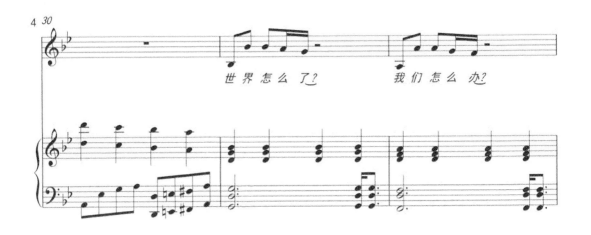

世界怎么了？　　　我们怎么办？

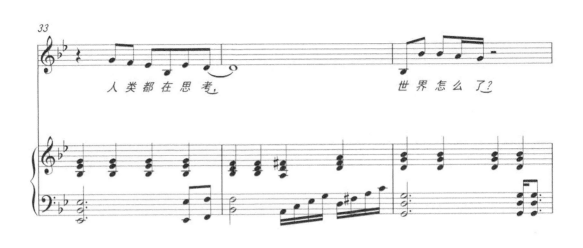

人类都在思考，　　　　世界怎么了？

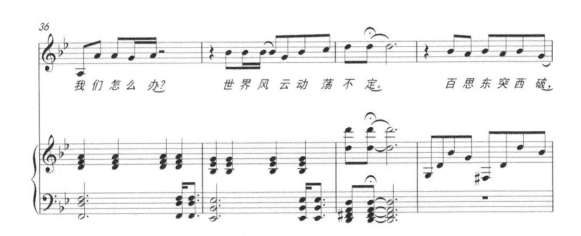

我们怎么办？　　世界风云动荡不定。　　　百思东突西破，

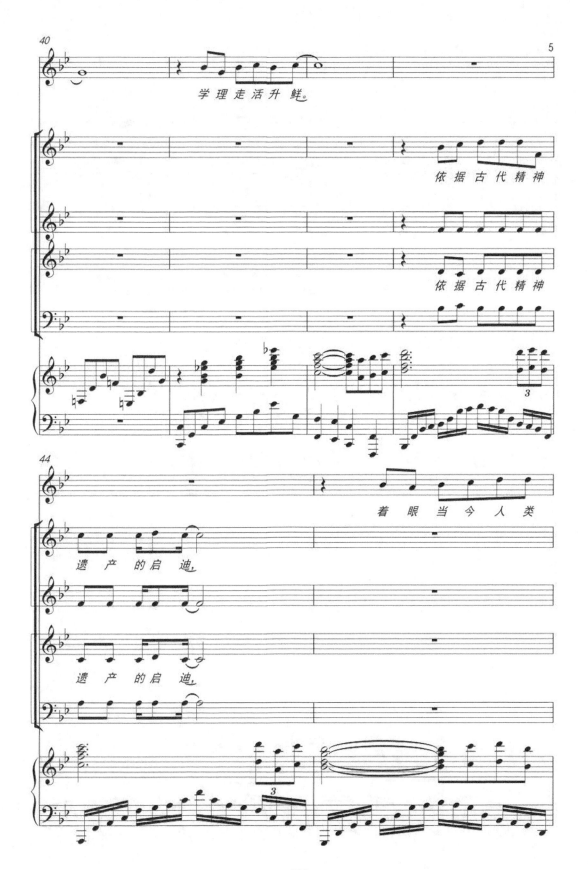

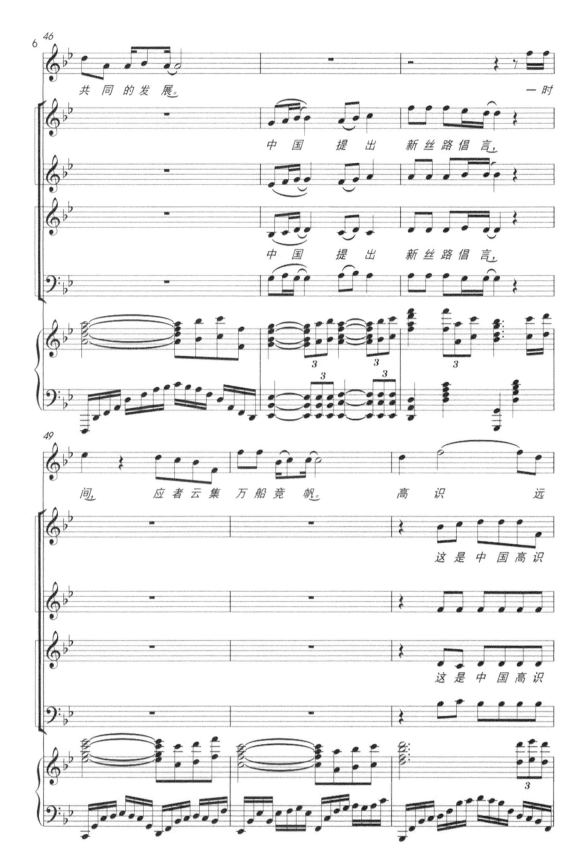

共同 的 发 展。 一时
中 国 提 出 新 丝 路 倡 亮,
中 国 提 出 新 丝 路 倡 亮,

间, 应 者 云 集 万 船 竞 帆。 高 识 远
这 是 中 国 高 识
这 是 中 国 高 识

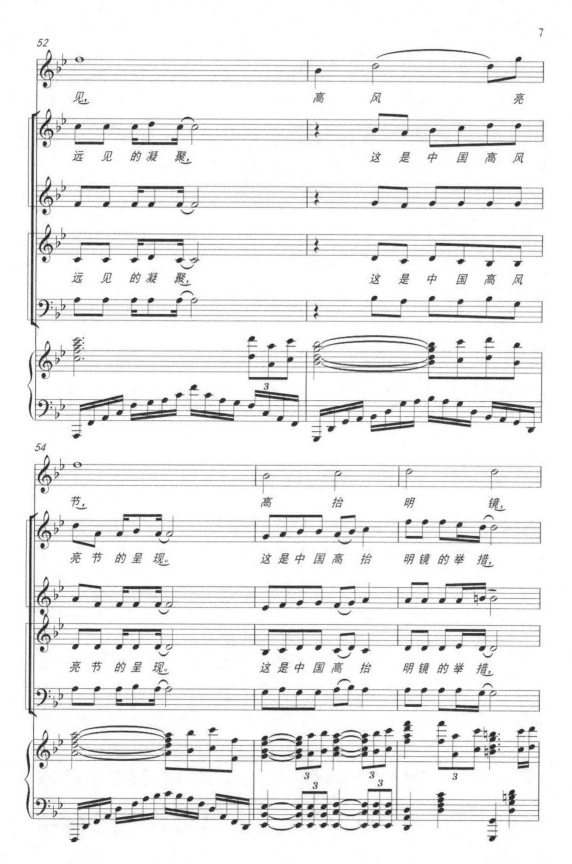

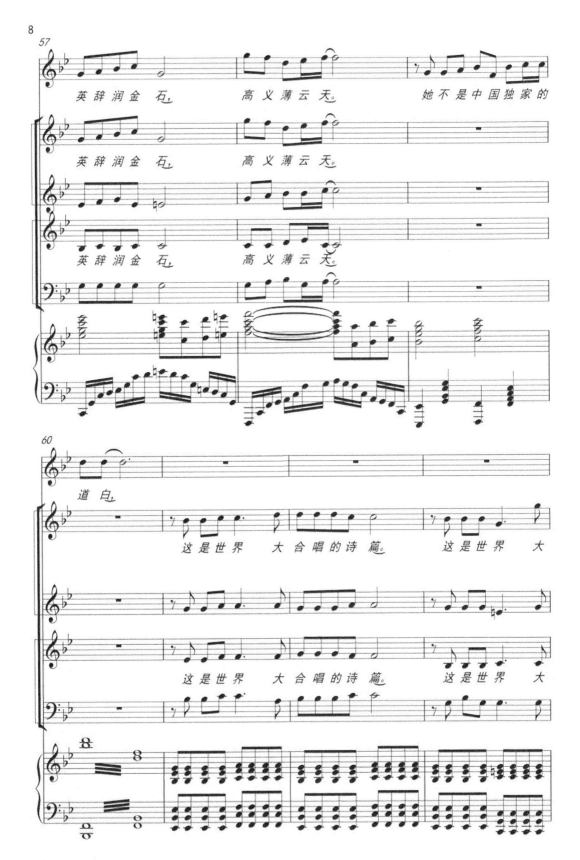

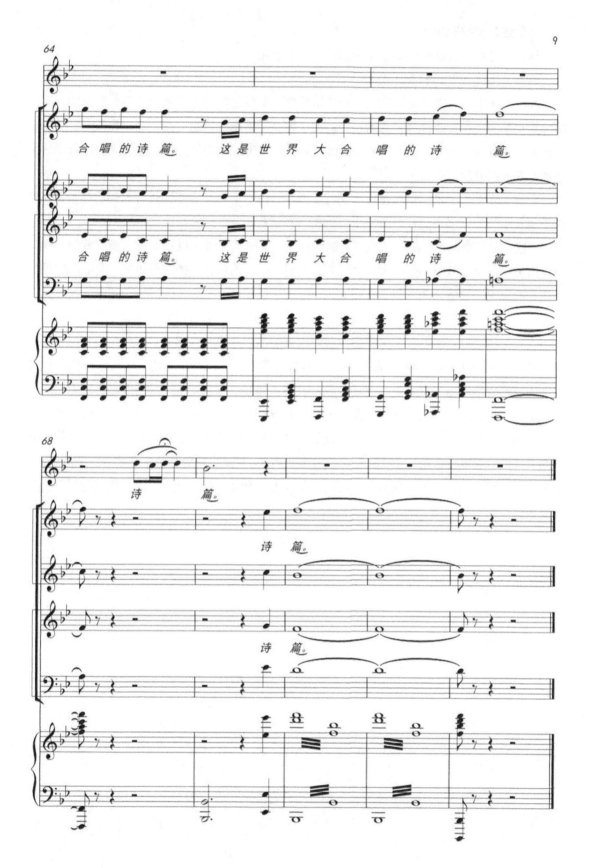

合唱的诗篇。 这是世界大合唱的诗篇。

合唱的诗篇。 这是世界大合唱的诗篇。

诗篇。

诗篇。

诗篇。

《启迪》演唱提示：

该作品是由"前奏+A+B+C+D+结尾"几部分组成。

前奏：用比较安静的方式进入。

A 段：旋律声部由男中音进入，一开始就要注意气息沉下来，胸腔共鸣要多一些。声音的位置也要高，否则低音区声音出不来，咬字容易不清晰。特别是第一个"你"字要清晰地吐出来，还有"中国"的"国"字音更低，更要保持住声音的位置和气息的支持，否则这个字就不能够很好地演唱出来。

B 段：在继承 A 段的情感基础上进行了升华，由男中音与合唱团进行乐句的交替。和声由下属和弦开始层层递进，着重突出强力度和声进行。

C 段：由于歌词部分出现了戏剧性的转折，这个段落采用了以小调与大调交替的方式写作，由男中音单独演唱，突显出对"世界的格局。中国的倡言"的深刻思考。演唱时把握好该乐句的演唱，把情绪的变化表达出来。

D 段：这个部分又以独唱与合唱交替演唱的方式为主。后面采用对比式复调的写法，合唱团演唱一条旋律，独唱在上方叠加一条对比式旋律。独唱和合唱要很好地配合衔接，要准确连贯。特别要注意第 53 小节的"亮"在小节的最后一个音上，并且是个八分音符，演唱时不能够强硬地唱出，要求在气息的控制和支撑下推出，紧接着把下个字唱出。

结尾：在最后一句歌词"他是世界大合唱的诗篇"中，合唱团不断反复加深音乐的感染力、推动力。最后一遍的最后一个字要收的干净，紧接着男中音独唱唱出"诗篇"，把音乐推向高潮，结束本段音乐。这段的难点是高声部第 63 小节的最后一个字和第 64 小节的第一个字，一个在弱拍、一个在强拍，并且全在高音上，演唱时在注意声音的高位置的同时把字要咬清楚，避免嗓子用力而造成声音过紧。

《梦在飞》

<div align="right">作曲：陈俊虎　编配：陈俊虎
打谱整理：陈俊虎</div>

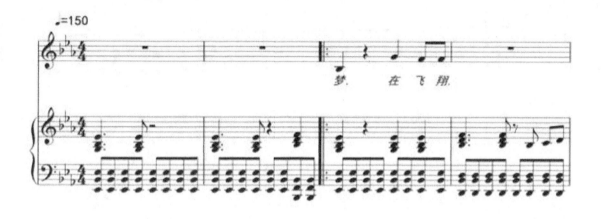

梦，在飞翔，

路，洒满阳光。你和我充满力量，把志

向装进胸膛。爱，在徜徉，

海, 美丽宽广, 你和我 充满希 望. 让理

想 扬帆起航. 告别校园携手奔四方.

肩负使命天地任我闯. 让青春插上 时代的

翅膀, 一路追逐勇敢飞翔. 告别校园携手奔四方.

肩负使命天地任我闯. 用信念把生命

点亮, 一路闪耀 年轻的 光芒.

年轻的　光芒。

《梦在飞》的演唱提示：

《梦在飞》这首作品两段曲式结构，作品表现的是大学校园毕业季，青年学子们在校园里相互告别，准备拼闯未来的场景。作品节奏明快，积极向上，音乐富于动感，充分表现了学子们勇于担当、敢于拼搏的精神。

1.这是一首节奏明快的作品，音域不是很宽，演唱时注意说与唱的结合，在旋律中说、在唱的状态中说，这样才能够更好地边舞边唱。

2.作品中多次出现三连音节奏，在演唱三连音时要把握好三个音的时值与力度，特别是最后一个三连音（第26小节）的"勇敢飞"，要保持气息的支持。

3.作品的结尾处第35小节"追梦的"三个字在同一音高上，演唱时要唱出强弱，后面两个音的位置唱的感觉应该是越来越高，这样才能够保持声音位置的统一，音准才能够准确。

《礼赞》

作曲：金怡　编配：陈俊虎

打谱整理：陈俊虎

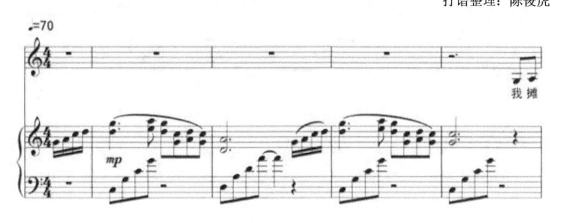

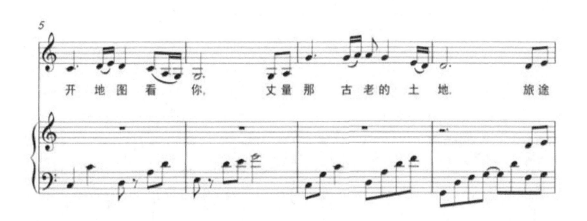

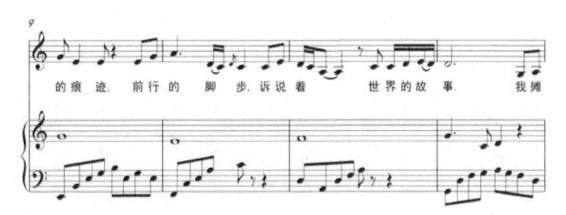

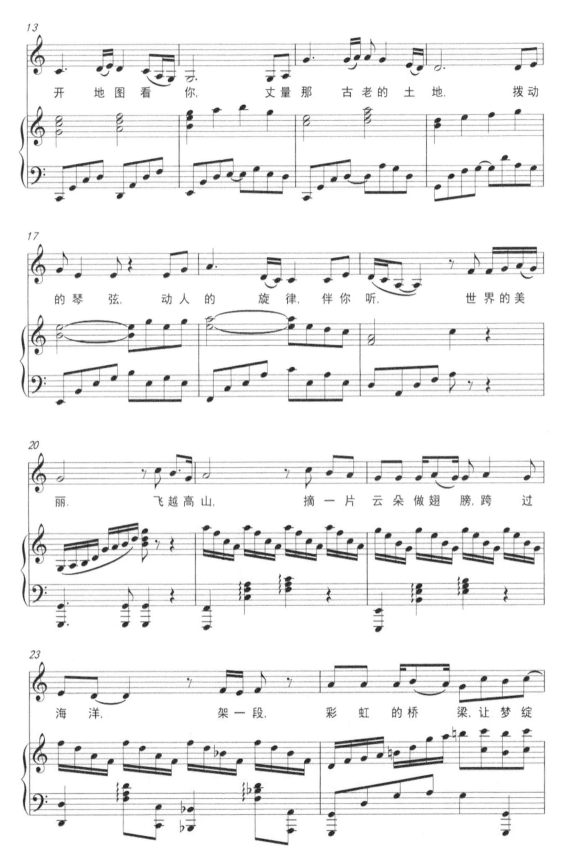

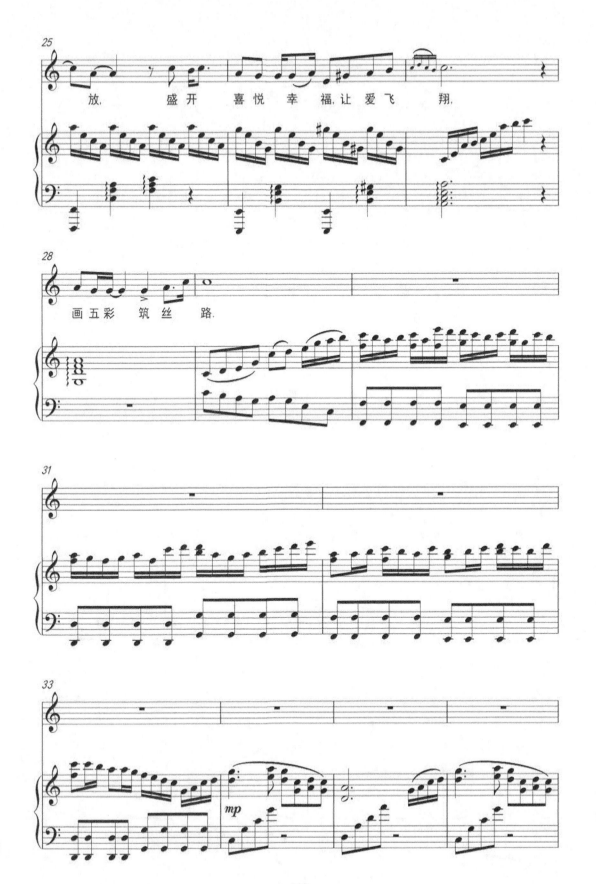

放，　　盛开 喜悦 幸福，让爱飞　翔，

画五彩 筑丝　路．

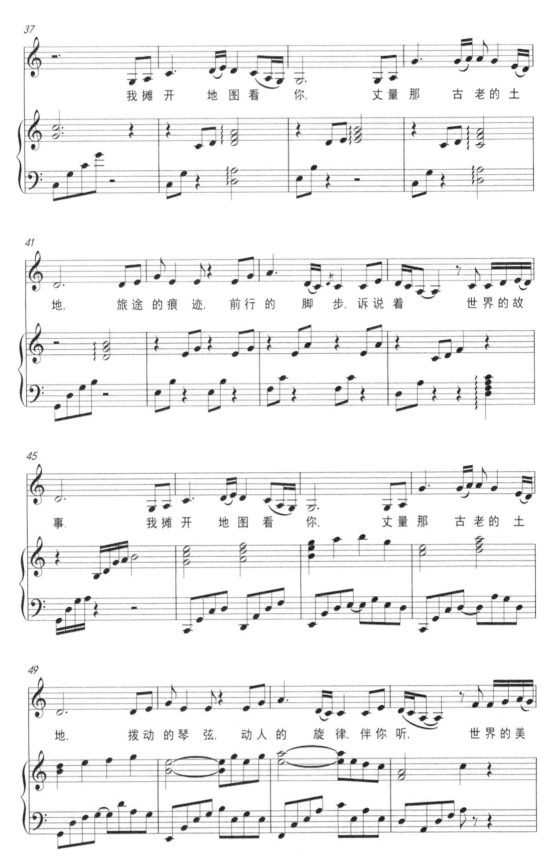

37 我摊开 地图看 你, 丈量那 古老的土

41 地, 旅途的痕迹, 前行的 脚步,诉说着 世界的故

45 事. 我摊开 地图看你, 丈量那 古老的土

49 地, 拨动的琴弦, 动人的 旋律,伴你听, 世界的美

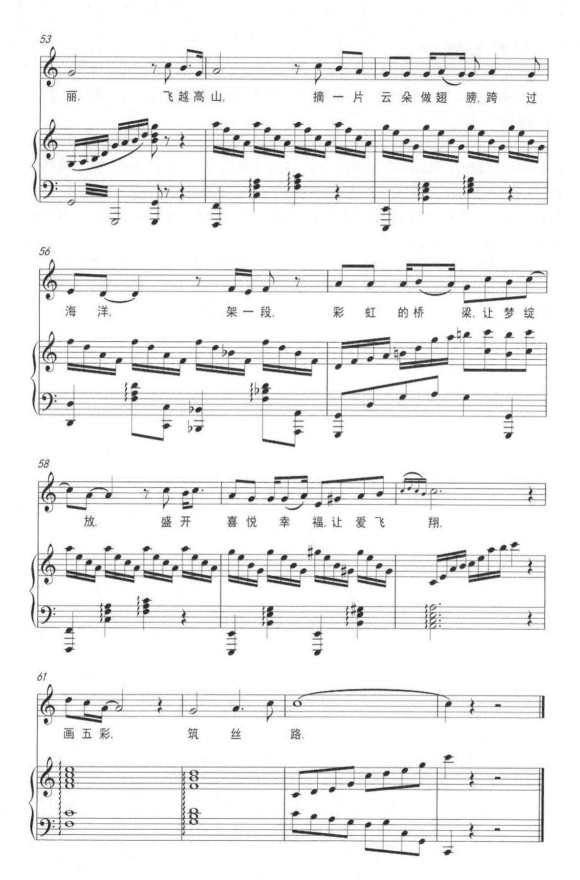

《礼赞》的演唱提示：

1.这是一首通俗唱法的作品，声音的主要特点是完全用真声演唱，接近生活语言，轻柔自然。强调激情与感染力，演唱时有意借助于电声音乐的音响效果烘托气氛，所以要注意话筒的使用与电声效果。

2.通俗歌曲中的语言以质朴为本，多以平白如话、直抒情怀的方式出现，一般不会过多地修饰雕琢。演唱该作品时要注意吐字清晰，语音把握"出字、归韵、收声"的咬字吐字过程，字字清晰、质朴无华。有一些学习美声唱法的学生，往往不注意咬字的力度，或不习惯把字头（声母）重咬，而过多注意追求声音的效果，这样就会导致作品风格不浓、韵味不足，乃至大大削弱了作品的感染力。

3.基于通俗歌曲歌词的口语化与生活化特点，在该作品的演唱上，就应当把歌词的语言特点表现出来。比如歌词的逻辑重音、感情重音，句与句之间的衔接与停顿，语气的鲜明与准确，以及连贯性与整体性，等等，都要通过对语言特征的把握来予以表现。

《满江红·千年之约》

作曲：孙毅　编配：孙超

打谱整理：陈俊虎

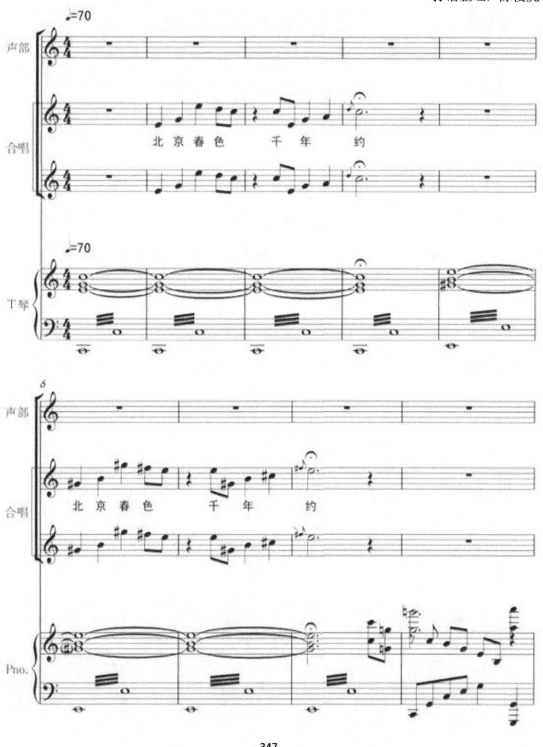

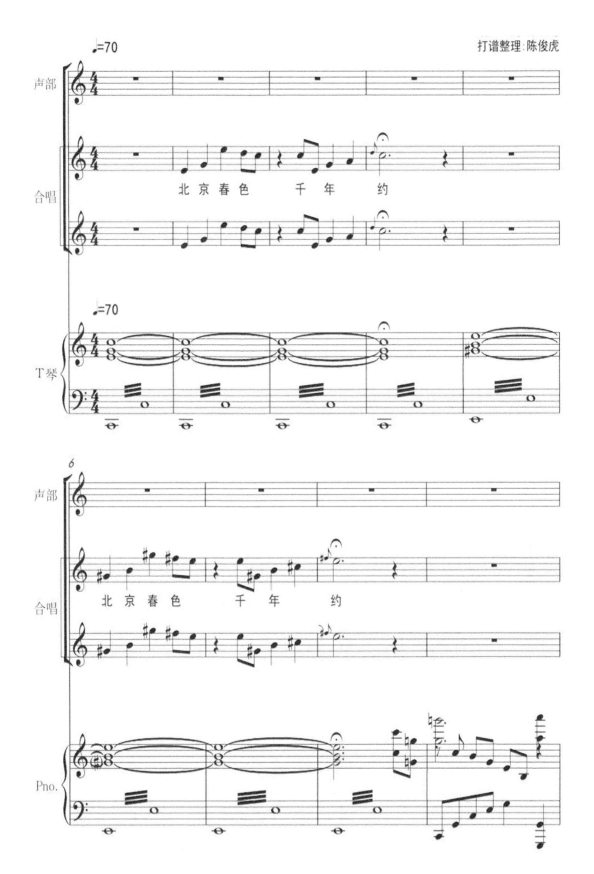

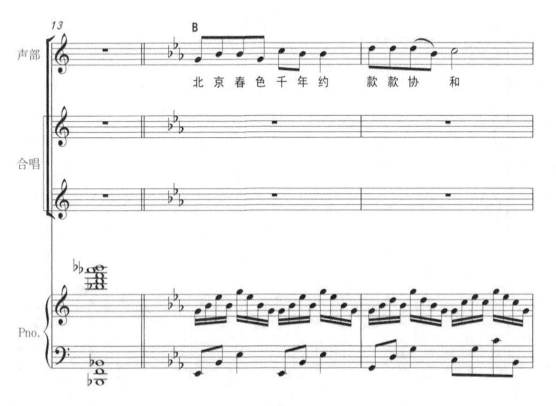

北 京 春 色 千 年 约　　款 款 协 和

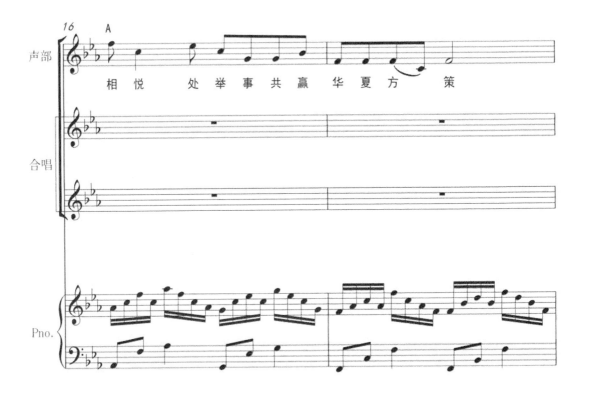

相 悦　　处 举 事 共 赢 华 夏 方 策

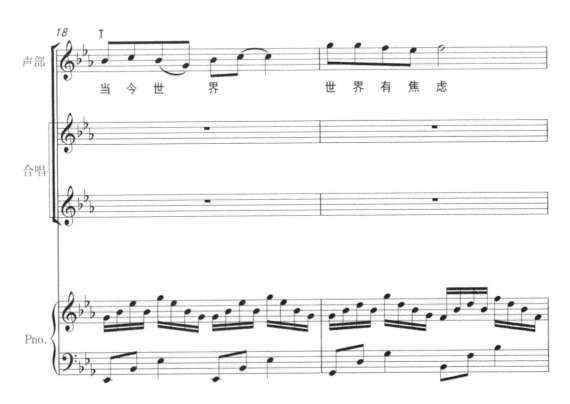

当 今 世 界　　世 界 有 焦 虑

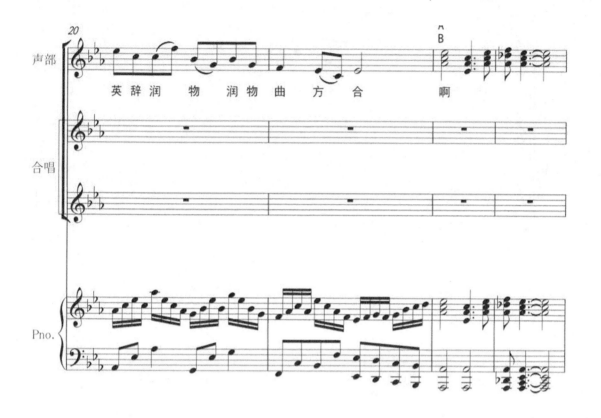

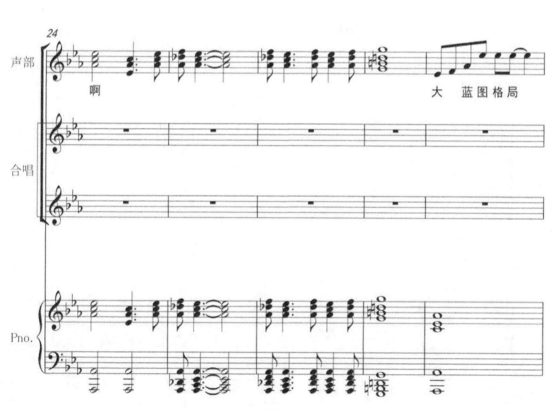

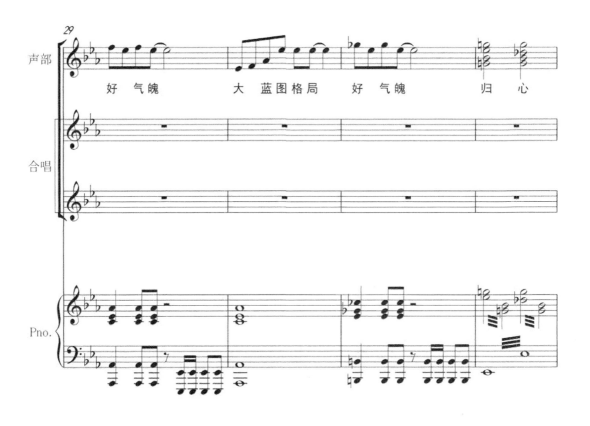

好 气魄　　大 蓝图格局　好 气魄　　归 心

折

花　钿

侧　　犹　鲜　活

舞 动 山 一 河 — 如 — 鸿 雁 —

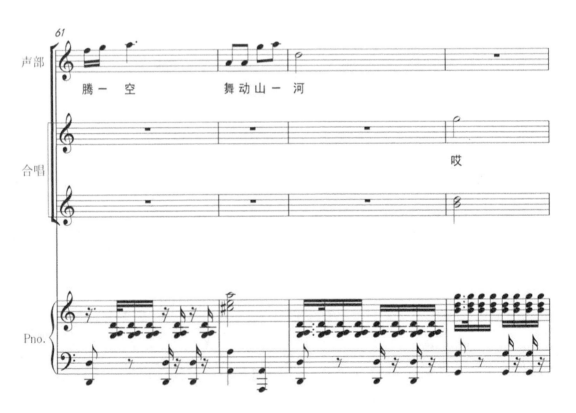

腾 — 空 舞动山 一 河

哎

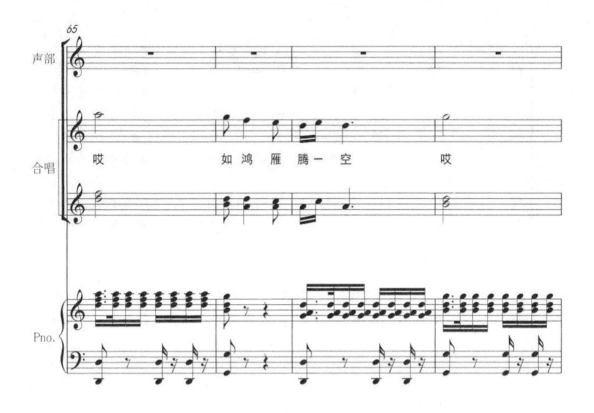

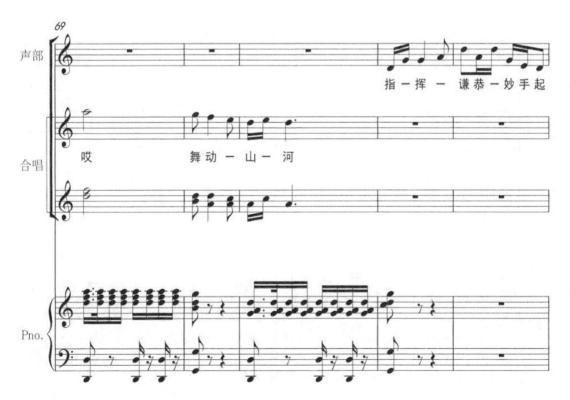

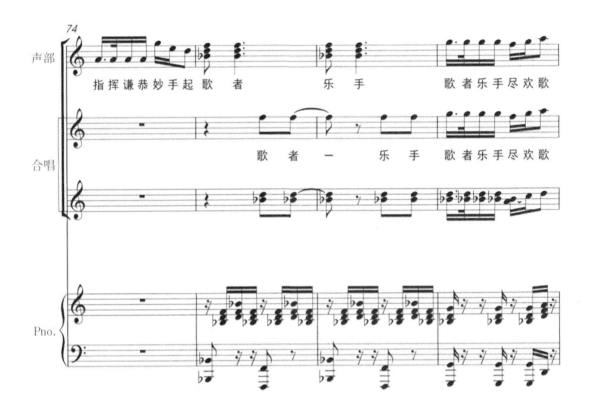

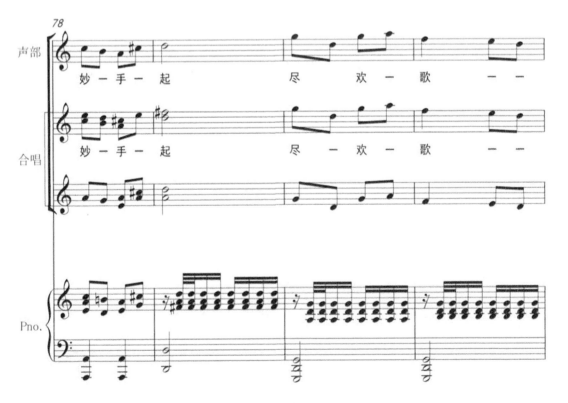

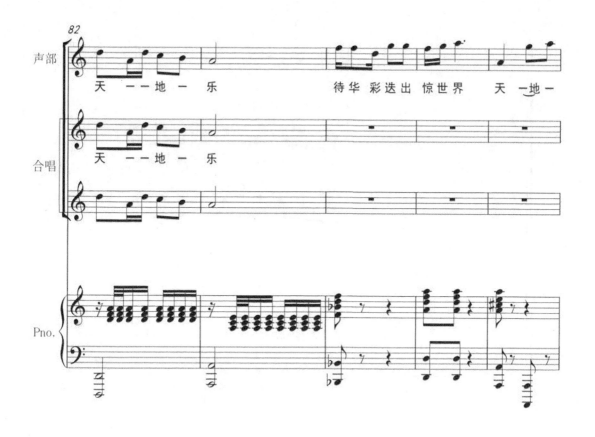

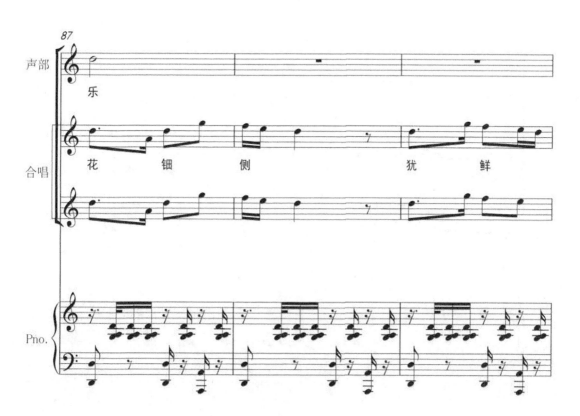

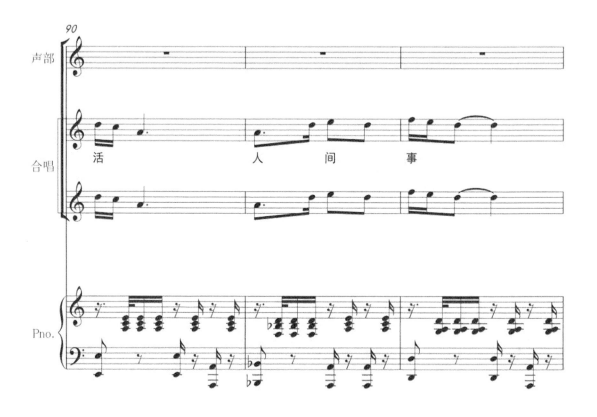

开 天 辟 地 的 大 设 计 古 往 今 来 的

大 手 笔 开 天 辟 地 的 大 设 计 古 往 今 来 的

《满江红·千年之约》的演唱提示：

1.在作品《满江红·千年之约》中，作曲家大胆地将美声领唱、民族风格领唱与合唱交织在一起，将京韵大鼓、美声合唱、进行曲风格、中国民族民间一领众合等多重艺术形式有机地结合在一起。通过多重形式的变换，层层打开，又如同鲜花盛开，片片张开，从而形成了作品的高潮。最后在进行曲的合唱声中，结束全剧。

2.作品的重点：让学生在合排时聆听与体会美声领唱、民族风格领唱和合唱交织在一起的声音效果，感受这样的融合带给观众的视听震撼效果。

3.作品的难点：如何能够更好地配合美声领唱，民族风格领唱。使合唱在结尾部分达到辉煌的结束。

4.技术上应该注意：

（1）合唱声音的和谐，高声部音量的控制，但也不能够太弱，内声部把音准唱准确的同时也要注意歌唱性。

（2）整个尾声的合唱部分为进行曲特征，其特点节奏清晰，强弱分明，旋律多雄壮有力，力度方面强弱变化的幅度极大。所以对气息的要求和声音的控制是很重要的。演唱这部分时一定要多强调腔体和气息的结合，中音区要注意口腔的共鸣，高音区要注意头腔的共鸣。这样才能够把歌曲的气势表现出来，传递给观众一种蓬勃向上的时代精神。

（3）作品的第一句运用了京韵大鼓的演唱风格，唱词是基本的七字句式。演唱时一定要把握京韵大鼓半说半唱的特色，唱中有说，说中有唱。注重声音高低的配合、字音强弱的变化、气口轻重的把握。表演要运用眼神、面部表情、抬手投足的姿式，形成一套表演身段，让演唱一开口就把观众的情感牢牢抓住。

（4）第64—65小节两个"哎"是在高音上，演唱时要提前打开腔体、气息准备好、声音的位置找到。否则就可能出现声音紧的现象，达不到预期的艺术效果。

（5）整个作品的演唱难度是在高音区的A上，并且是"i"母音，同时，还在弱拍的八分音符上，这就更加增强演唱的难度。演唱者如果没有一定的正确训练很难演唱好这个音。所以课堂上教师要把这一句作为训练的重点，学生课后也要多思考、多练习。个人练习时要注意气息不要提起，喉头稳定放下，声音一定要在高位置上演唱并向前流动到结束。

钢 琴 篇

第一章　《序曲》

<div align="right">

作曲：高大林

改编：李静

</div>

演奏难点分析

1.虚幻的宇宙（第1—66小节）这一部分的速度是Moderato（中速），音乐效果是歌唱性，因此，无论是右手的旋律声部还是左手的伴奏声部，都要把它弹奏好。在弹奏过程中，右手出现的大量三度双音则让指法的设计尤为重要，遵循原则是尽可能把高声部的冠音连起来，让旋律听起来有一种此起彼伏的艺术效果。同时，左右手出现的八度音程也要弹奏得具有歌唱性。

2.实景沙漠（第67—90小节），这一部分的旋律依然需要弹奏出歌唱性的音色。而在节奏上，出现了多处4对6的节奏型，此种节奏的练习与演奏较为困难，教师可以用图示法为学生讲解清楚。这样就可以将右手旋律与左手伴奏的节奏关系，清晰地刻画在头脑中。

3.欢歌、欢舞之情（第91小节—结束），这一部分是整个乐曲中最长的部分，描写了西域各民族人民载歌载舞的欢乐场景。乐曲中这一部分的节奏型就是富有西域民族特点的新疆舞蹈的节奏型，弹奏时演奏者要充分地表现好这一特点。

乐曲情感表达

气势恢宏的序曲由三部分组成，描绘了一幅浩瀚沙海的壮阔景象。几个沿着古丝绸之路艺术采风的学生，在大漠之中感怀历史、抒发壮志。庄严的主题前奏蔓延滋长，一层层地叠交展开。最后在人声和乐队的交织共鸣中，随着主题曲的优美旋律，"一带一路"的曼妙画卷在观众眼前徐徐展开。

乐曲的第一部分是第1—66小节，刻画了虚幻的宇宙。第二部分是第67—90小节，描绘了从虚幻的宇宙转变为实景沙漠的场景。第三部分为第91小节—结束，展现了西域各民族人民的欢歌欢舞之情。这三部分的情绪和特点都要在演奏中表现得准确到位。

第二章 《启迪》

作曲：王辉

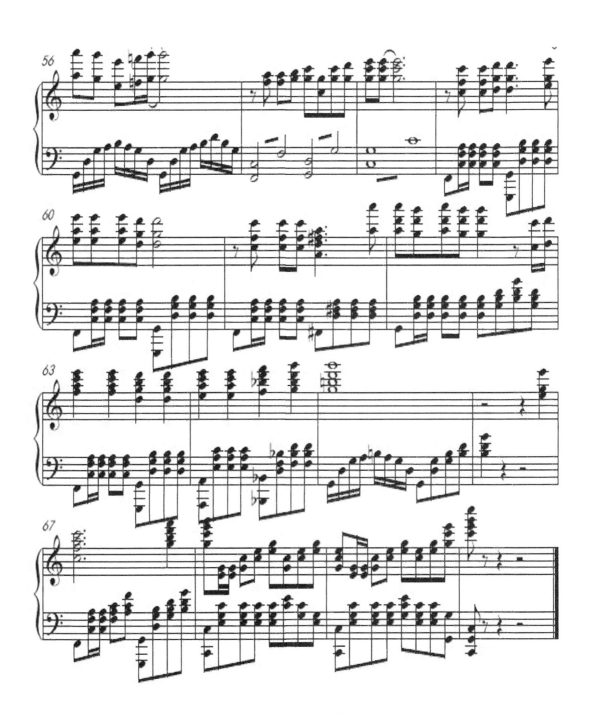

演奏难点分析

《启迪》这首作品在演奏技巧上主要包含分解琶音、和弦、八度等技巧。

演奏时，重点在于每段音乐音色变化上的处理，难点在于变化音乐素材之后每个演奏技巧的有机结合。下面对各个技巧的演奏难点进行简要分析：

1.分解琶音：注意手指的灵活性、手腕左右的移动和重量的转移。弹到哪个音，就支撑住哪个手指，其他手指要放松。同时要掌握大指穿指和转指时的指法，手腕要随着手指前行的方向移动，该技巧演奏要比单纯的音阶演奏难度更大。因为音程的音级外扩达到了三度和四度。

2.和弦：手腕于落下的瞬间完全放松，而非僵硬地下压，并依靠放松产生的力量由手指的第一关节传递到指尖自然发声。这样弹奏出来的声音既充实又松弛，同时弹奏力量要全部下达至手指，特别是指尖，避免一部分下达，另一部分仍留于手掌、手腕或胳膊处。

3.八度：作曲家运用了连音八度的手法来表达作品的情感，塑造音乐的形象与情感的起伏。弹奏时手指、手腕、前臂要连成一个整体，运用整体的力量来完成音乐的情感表达，手腕高度要比弹奏轻巧快速的八度时略高，同时指法的运用也要合理。通常这样的段落需要演奏者长时间的反复练习，才能达到最佳的艺术效果。

乐曲情感表达

引子部分要弹奏得连贯流畅，左手分解和弦要平稳均匀，能够安静顺畅的演奏出整首乐曲的主题思想。

A段主题部分音乐表达要层层递进，对手臂力量的控制、手指的下键速度都要严格把握。

B段左手和弦要弹奏得坚定，但同时还要注意力度强弱的控制。

C段左手音型由八分音符变为十六分音符，情感再次升华，琶音要演奏得准确而流畅。

第三章　　《美丽的国土》

<div align="right">

巴基斯坦民歌

改编：李静

</div>

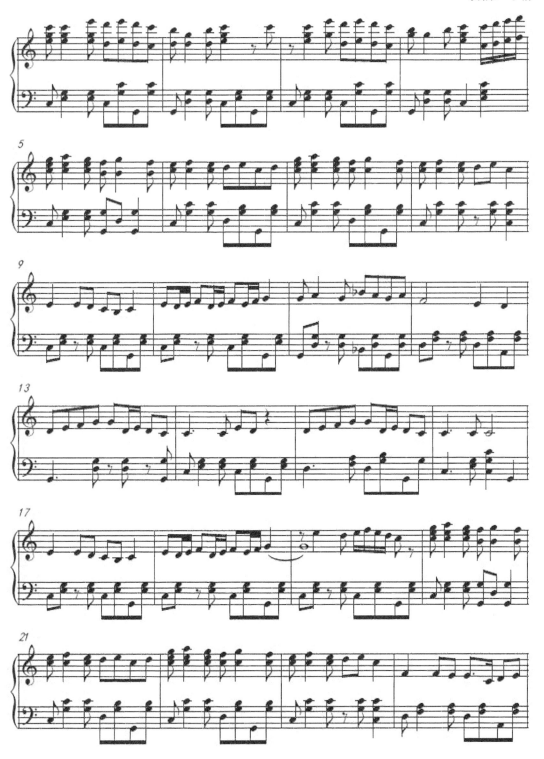

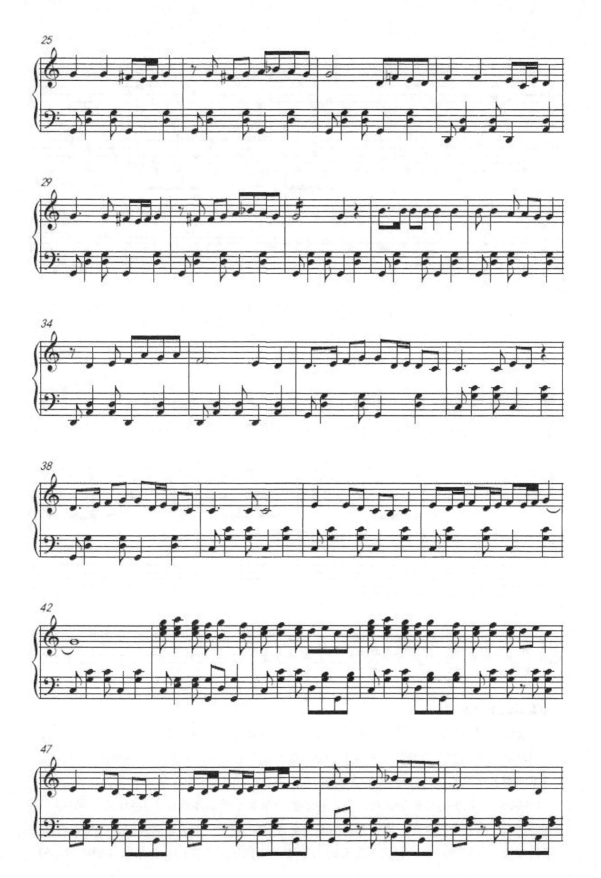

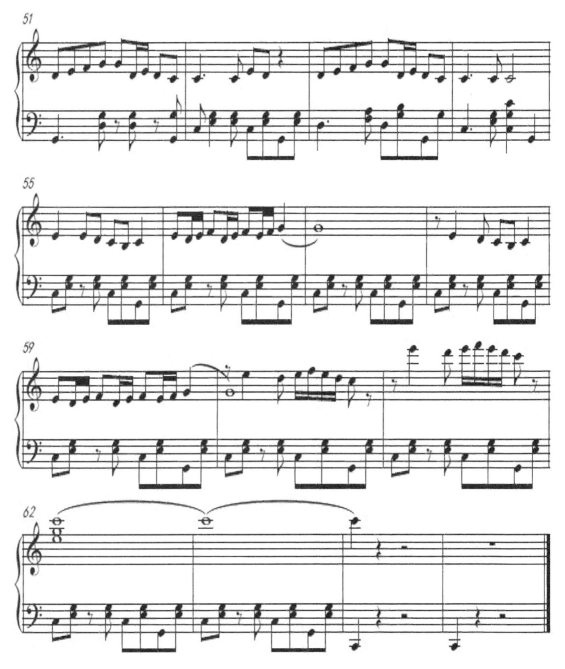

演奏难点分析

　　《美丽的国土》这首作品在演奏技巧上主要包含和弦、八度等演奏技巧。演奏时，重点在于巴基斯坦民歌特点切分节奏的准确弹奏，难点在于变化音乐素材之后各个技巧的有机结合。下面对各个演奏技巧的难点进行简要分析：

　　1.和弦：手腕在提高和下落时，与之相连的手掌和小臂均要放松，但弹奏的一刹那，手指则要坚挺、有力度。这样才能使弹奏力量充分下达并集中至指尖。部分演奏者在弹奏和弦时手指较松，这样的弹奏力量大多都会随着手腕的下落散耗于空间，弹出的音便模糊不清。

2.八度：大指和小指的伸张会使手部及手腕肌肉有紧张感，而这种紧张感应控制在合理的范围内。过分的绷紧会使手腕的活动越来越困难，同时手腕的高度应与手掌保持基本统一或稍稍高于手掌的高度，压得过低或者抬得过高都会影响弹奏；肘关节应自然下垂，避免外翻。运用手臂的重量惯性弹奏八度，从而减轻演奏技巧的难度。

乐曲情感表达

整首作品的风格是巴基斯坦民族风格，运用了热情的切分节奏表达了对美好家园的赞美之情，速度以中速为主。1—8小节是乐曲的引子部分，强劲有力的和弦音响烘托出对美丽国土的热爱。在演奏切分节奏时要注意节奏特点的把握；第9小节进入乐曲的主题部分，旋律简单朴实，展现了巴基斯坦人民对美好家园和渴望自由平等的向往。演奏时不要渐快，要平稳行进。

第四章　《满江红》

作曲：孙毅

编配：王玮

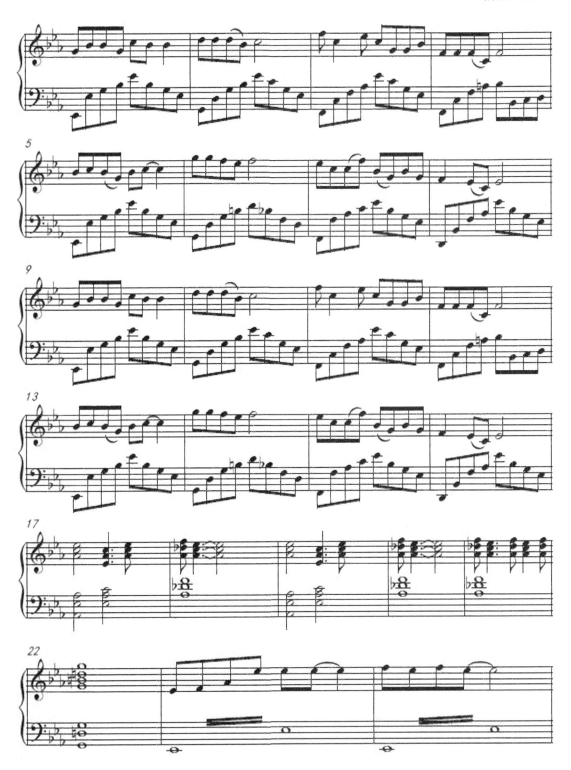

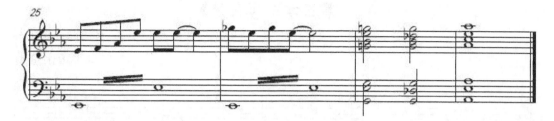

演奏难点分析

《满江红》这首作品在演奏技巧上主要包含分解琶音、和弦、震音等技术技巧。演奏时，重点在于这两段音乐在音色变化上的处理，难点在于变化音乐素材之后各个技巧的有机结合。

1.分解琶音：长琶音的弹奏难点是大拇指需要穿指和转指，比音阶更复杂，因为音与音之间的距离达到了三度或者四度。在演奏长琶音时，为了便于大拇指的穿指与转指动作的顺利进行，手腕则需要稍稍抬高且需要平稳放松。如果手腕带着大拇指"坐"下去，就容易产生无逻辑的重音，影响音色的均匀和节奏的准确。

2.和弦：三和弦的弹奏，把手架好（避免僵硬），贴键后用手腕放下去，让三个长短不同的手指同时触键，这样才能弹出整齐好听的音色。要用手拍下去弹出的音色会很难听。

乐曲情感表达

整首乐曲表达了对祖国大好河山的热爱，中速，音乐以抒情为主。A 段要弹奏得连贯流畅，左手分解和弦均匀，音乐要安静连贯。B 段音乐激情澎湃，演奏中要做渐强处理，同时控制手臂的力量、手指的下键速度以及音色的强弱变化。

第五章 《礼赞》

作曲：高大林

编配：王玮

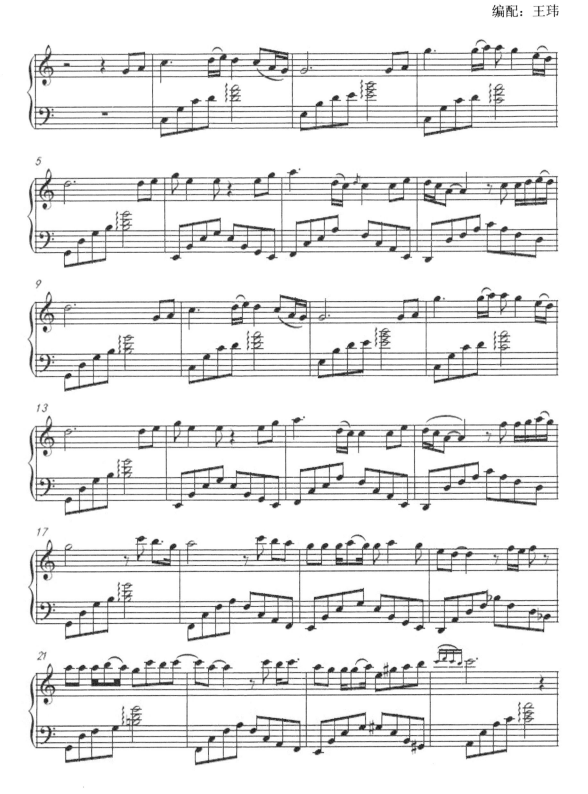

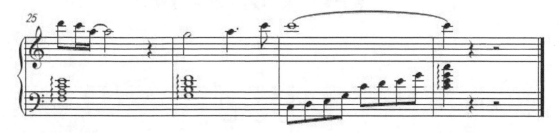

演奏难点分析

从钢琴演奏角度来看，演奏好《礼赞》这首作品，要特别强调 Legato（连奏）技术，具体可以理解为基本钢琴演奏技术中歌唱性的表现方法。这首乐曲显然不属于炫技性的作品，但是演奏者必须通过深入分析作品，感受作品的内涵。弹奏时将旋律从心底悠然地"唱"出来，并努力通过指尖控制键盘，手指要尽量贴键，把"追梦者"的心境从手指尖"流"出来。在整首乐曲当中，无论是右手的旋律，还是左手的伴奏，强调歌唱性演奏至关重要。同时特别要注意几处同音重复，如第12、19、21小节，手指的触键力度一定要均匀，因为只有这样才能保证高质量的连奏，从而达到如歌的境界。

乐曲情感表达

全曲以充满中国元素的音乐风格赞颂了"追梦者"的勇气和决心。乐曲旋律优美，由右手徐徐奏出，左手伴奏声部由分解琶音构成，烘托着旋律的进行。在演奏时应注意两手之间的声音比例（右手大概占据 2/3 的音量，左手占据 1/3 的音量），将优美的旋律清晰地表现出来。追求梦想，与全球青年凝聚共识。携手并进，放飞人生梦想，成就事业华章，绘就全球共同发展的美好画卷！

第六章　　第二篇章背景音乐

<div align="right">作曲：孙毅
编配：李静</div>

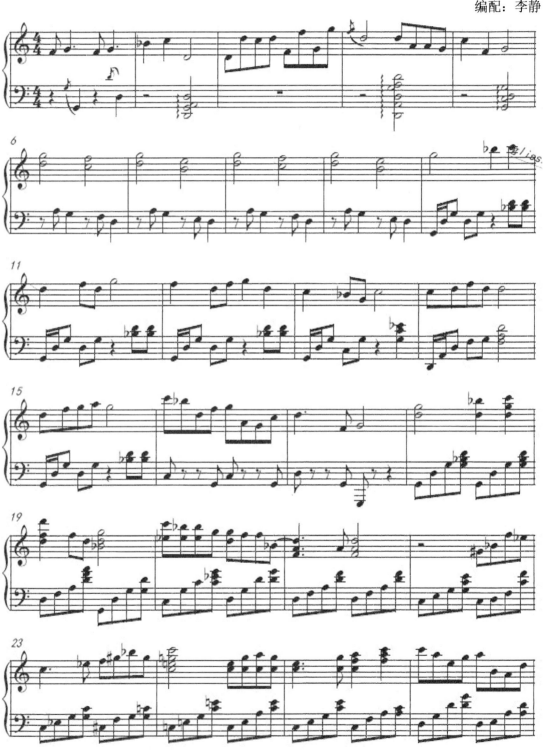

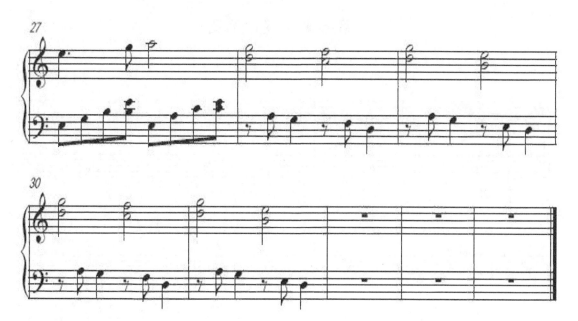

演奏难点分析

这首作品在演奏上主要包含分解琶音、双音等技术。

1.分解琶音：弹奏时要注意手指的灵活性、手腕左右的移动和重量的转移，弹到哪个音就支撑住哪个手指，其他手指则要放松。

2.双音：弹奏时音色要短促、坚定。手指要坚挺有力，不能偷音、漏音。掌关节的骨架要支撑住，要做到音色统一。

乐曲情感表达

整首作品速度稍慢，运用五声调式音阶连续下行，表现了路途遥远与艰难的场景。引子部分第6—9小节，节奏中运用了前面一拍两个八分音符，后边接着四分音符的弹奏，节奏上弹奏要准确，不要渐快。乐曲第18小节进入高潮，主旋律由单音旋律变为双音旋律，左手分解音型上行，最后一个音落在和弦上，演奏时强弱变化由P变成f。第36小节乐曲前后呼应，随着"驼铃"的脚步渐行远去，强弱变化由f到p直至远去。

第七章 《行无畏》

作曲：孙毅

编配：李静

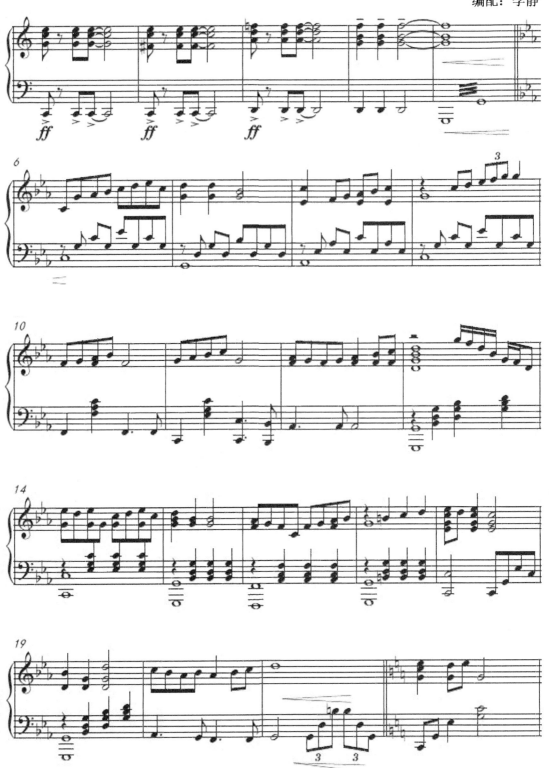

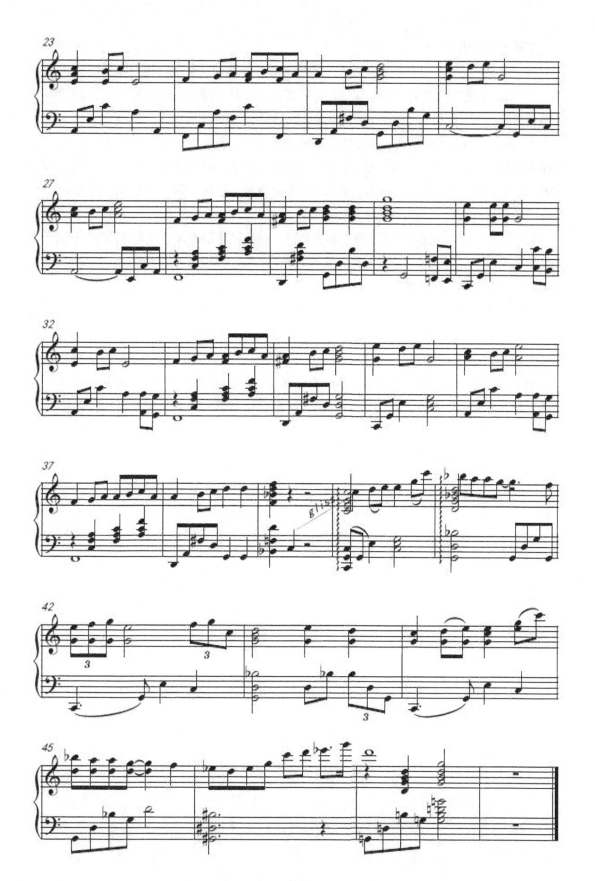

演奏难点分析

《行无畏》这首作品在演奏技巧上主要包含和弦、八度震音、三连音等演奏技巧。

1.和弦：先把手掌撑好（避免僵硬）并贴键，然后用手腕带动放下去，将力量由第一指关节传递到指尖，让长短不同的手指同时触键，弹奏出整齐清晰的和声结构。

2.三连音：首先，要明确三连音的音色应该是均匀、清晰的；其次，在指法上，要严格遵循乐谱的标注，乐谱上的指法都是有科学依据的；再次，弹奏时的手指应是紧张的，其余位置（如心里、胳膊、肩膀、手腕、掌关节）都要放松，触键时指尖要敏感；最后，要做到节奏准确，将三连音平均的演奏在单位拍之内。

3.八度震音：这一技术段落，很多弹奏者都会遇到提速困难或前臂疲劳问题。因此，应注意掌关节与指尖的统一状态、手臂力量的通透、手腕的弹性、手指的配合、手指第一关节绷紧状态及近距离触键，等等。

乐曲情感表达

整首乐曲速度以中速为主，低音声部运用双层次的和弦增强了乐曲的层次感。引子部分在第1—5小节连续出现三个 ff，预示着行进的号角。弹奏时确保节奏准确，强力度保持。第 6 小节进入主题，左手分解和弦演奏时要流畅连贯，三连音节奏准确。第 28 小节转入 C 大调，弹奏时要赋予激情，以强奏为主，左手和弦上行音持续推进，把乐曲推向高潮。

第八章 《课桌舞》

作曲：陈俊虎

编配：王玮

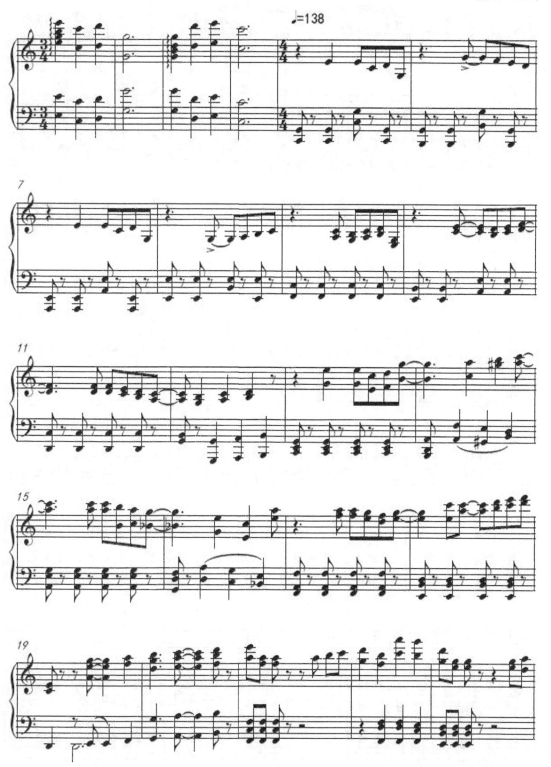

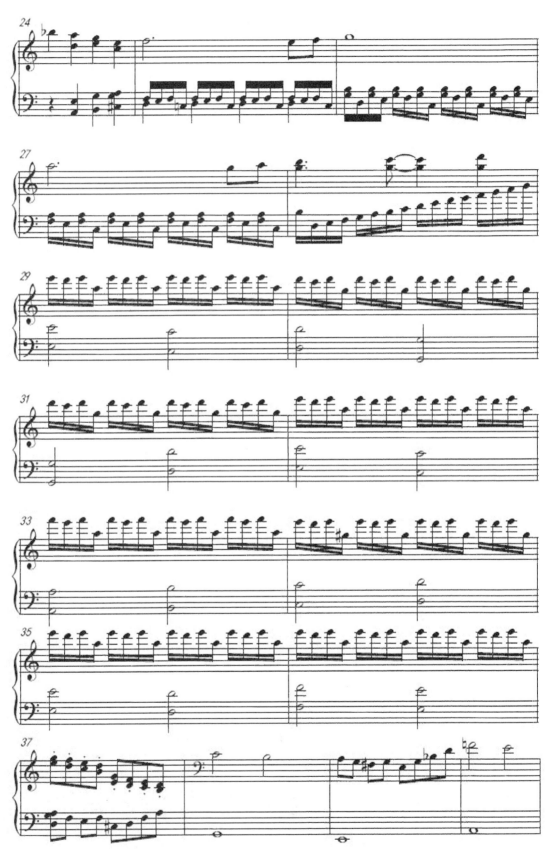

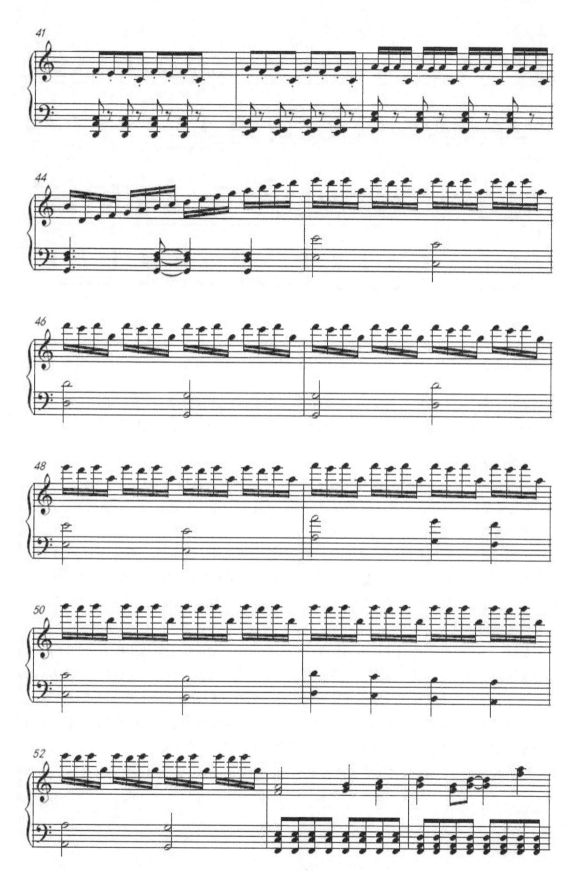

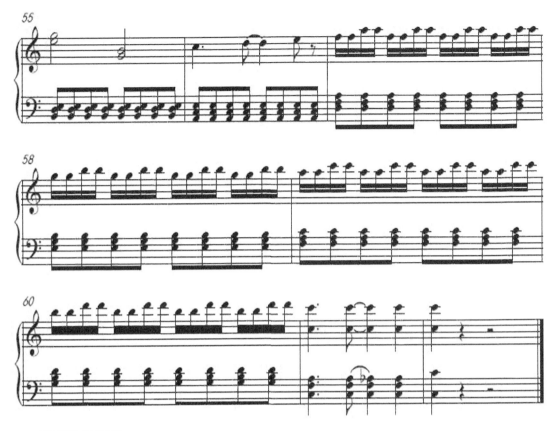

演奏难点分析

技术训练（双音、和弦、跳音、八度技术、十六分音符跑动技术）

1.双音及和弦跳音：在弹奏时声音要短促、坚定。手指要坚挺有力，避免偷音、漏音。掌关节的骨架要保持住，弹奏时做到音色的统一。

2.八度技术：八度弹奏时坚定有力，音色干净，不能刮音、漏音，并突出小指声部。

3.十六分音符跑动技术：从第29小节开始出现了持续的十六分音符跑动，弹奏时声音要均匀、通透、有颗粒性。尤其是第4、5指，容易出现"拖泥带水""连滚带爬"的现象。

乐曲情感表达

第1—2小节是全曲的引子，运用"钟声"的主题响亮地奏出主旋律。接下来的段落，曲作曲家运用了较复杂的切分节奏，不断地对主题动机进行展开三度、六度双音与和弦层层递进。至第29小节旋律声部在左手再次出现，并由八度技术辉煌地奏出，将气氛推至高潮。

作品的织体运用相对简单，第1—2小节引子部分运用双手进行不断扩充的方式，左手部分是五度、八度的双音及柱式和弦的伴奏织体。从第29小节开始，右手运用了十六分音符的分解和弦作为伴奏，与之前的音乐形象形成了鲜明的对比，从而预示着全曲高潮的到来。

第九章　《郑和下西洋》

作曲：王辉

改编：李静

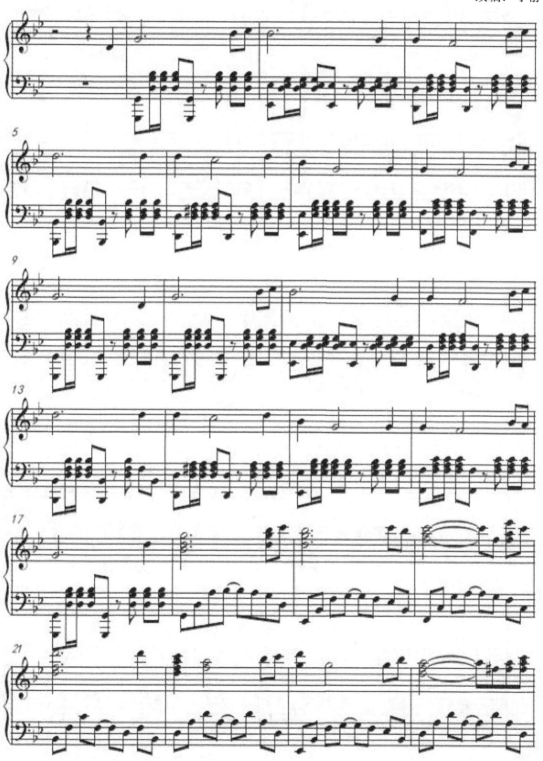

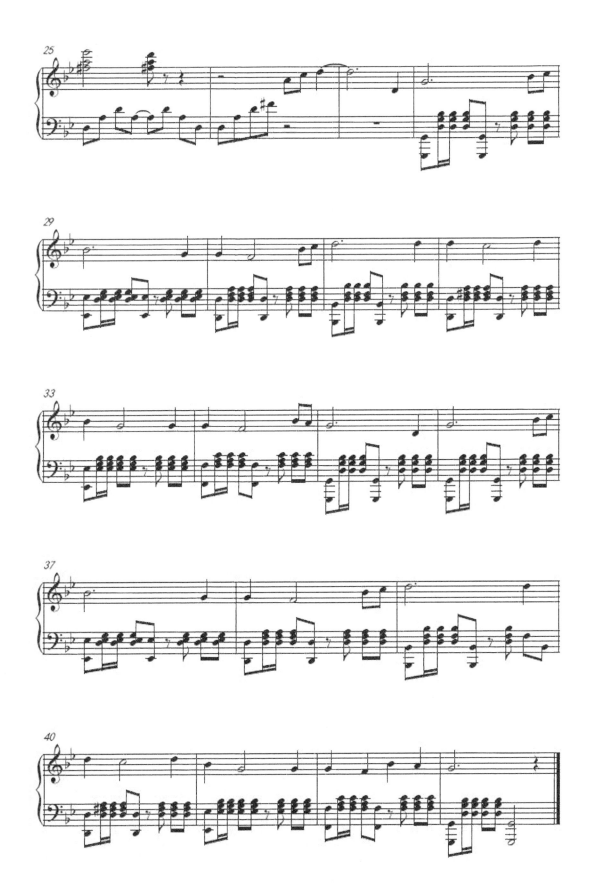

演奏难点分析

作品的右手旋律虽然是由单音及几个和弦组成，但弹奏时仍然要坚定有力。左手的伴奏声部则是烘托全曲气氛的核心，所有和弦音型都是为了表现郑和下西洋时的恢弘气势。通过对乐谱的研读，我们发现部分和弦出现了远距离的跨越，因此练习时我们应将这些地方单独找出来，通过专门的练习来熟悉和弦位置，为达到乐曲所要求的速度打下坚实的基础。同时每小节的第一个八度要特别重视，小指根音坚定、有力，突出乐曲节奏感。

乐曲情感表达

钢琴曲《郑和下西洋》再现了明代航海家的壮举，歌颂了远洋运输船员的奉献精神，讴歌了郑和无所畏惧的勇气与征服自然的坚定决心，同时也将历史与现代的时空通过艺术的方式联系到了一起，在演奏时，我们应准确地将这种情感表现出来。